샤갈

앞쪽
1920년의
마르크 샤갈

마르크 샤갈(Marc Chagall, 1887~1985)은 아마 20세기의 모든 화가들 가운데 가장 많은 사랑을 받았으면서도 거의 제대로 이해되지는 못한 화가일 것이다. 사실, 지금은 사라진 동유럽 유대 세계라는 유년기의 편협한 환경에만 집착한 화가가 그토록 큰 인기를 누렸다는 것 자체가 하나의 미스터리다. 그 인기의 주된 이유는 샤갈의 예술이 분명히 특수성에 뿌리를 두고 있으면서도 그것을 넘어 보편적 타당성을 지니는 정서적 · 정신적 공감을 자아내는 데 있을 것이다. 20세기의 주요 화가들 가운데 비극과 환희를 둘 다 추구한 사람은 그가 거의 유일하다. 그의 가장 독특한 작품은 어느 시대의 예술에서도 보기 어려운 '삶의 환희'와 쾌활하고 환상적인 분위기를 지니고 있다. 또한 그의 많은 작품에서 볼 수 있는 낭만적 사랑에 대한 노골적인 찬미도 그만의 특성이다.

대단히 독창적이며 정규 교육을 받지 않은 천재라는 샤갈의 일반적 이미지는 실상 그 자신이 조장한 것이다. 나중에 보겠지만, 그는 자신이 의도했던 것보다 외부의 영향을 더 크게 받았다. 비록 그의 작품은 양식에서나 화법에서 소박한 매력과 참신한 '원시성'을 보여주고 있지만, 샤갈은 극단적일 만큼 복잡한 인물이었으며, 80년에 이르는 긴 활동 기간을 통해 몇 가지 매우 이질적인 문화와 다양한 기법을 두루 거친 화가였다. 그는 소박과 세련, 온건과 오만, 시기와 관대, 우울과 쾌활 등 외견상 모순적인 성격의 복합체였다. 따라서 그는 자기 작품에 대한 비판은 용납하지 못했으나 다른 사람들을 비판하는 데는 팔을 걷어붙이고 나섰다. 마치 카멜레온처럼 그는 '비테프스크 출신의 초라한 유대인'과 세계 시민 사이를 오가며 때로는 불안정하리만큼 변신의 편력을 보였다.

샤갈의 작품 어느 것을 뜯어보아도 복합적인 재능을 찾아볼 수 있다. 대체로 그의 가장 뛰어난 작품들은 시의 차원을 보여주는데, 이 점은 화가보다 시인에게서 더 큰 매력을 느꼈던 샤갈 자신이 늘 강조한 요소이기도 하다. 그와 동시에 샤갈은 늘 자신이 받은 예술적 영향력을 인정하거나, 자신의 작품과 기법에 관해 설명하는 것을 회피했다. 자신은 거의 직관적인 방식으로 작업을 하므로 합리적 분석이 불가능하다는 게 그의

주장이다. 그는 '라 시미'(la chimie, 화학을 뜻하는 프랑스어)라는 말을 즐겨 썼는데, 이는 창조의 신비를 가리키는 말이지만 창조 과정을 설명하는 것은 아니다(그보다는 연금술[alchimie]이라는 말이 더 적절할 것이다). 설명하라는 압력을 받으면 그는 자기 예술의 성격에 관해 포괄적이고 거창하게, 때로는 감상적으로 밝히곤 했다. 이런 자세는 나아가 작품 제작 시기나 주변 사건들이 일어난 시기에 관한 정확한 사실을 철저히 무시하는 태도로 이어진다. 20대 후반과 30대 초반에 쓴 샤갈의 자서전 『나의 삶』(My Life)은 그의 작품만큼이나 독특하며, 내용의 사실성을 믿을 수 없는 것으로 악명이 높다. 따라서 그 책은 문헌자료라기보다 그 나름의 예술작품이라고 봐야 한다. 어쨌든 별도의 출처가 명시되지 않은 인용 부분은 모두 그의 자서전에서 인용한 것임을 밝혀둔다.

샤갈에게 시란 관능적이고 미학적인 의미를 지녔으므로 그는 자기 작품이 '시적'이라고 표현되는 것을 아주 좋아했다. 이에 반해 '문학적'이라는 표현은 고루하고 시각적 측면을 무시하는 의미로 여겨 환영하지 않았다. 추상예술이 지배한 20세기 전반기의 예술계는, 예술은 그 자체로만 말해야 한다는 관념이 팽배해 있었으므로 샤갈의 작품은 지나치게 '문학적'이고 서사적이며 이야기에 치중한다는 비판을 자주 받았다. 샤갈은 그런 비판을 부인하려 애썼는데, 그래서 만년에는 이렇게 말하기도 했다.

그러니까 만약 내가 그림에서 소의 머리를 잘라버린다 해도, 그것을 거꾸로 뒤집는다 해도, 가끔 내가 그림을 색다르게 그린다 해도 그것은 문학적인 의미를 담기 위해서가 아니다. 단지 유연한 이성이 빚어내는 심리적 충격을 내 작품에 부여하려는 것뿐이다. ……또한 그럼에도 불구하고 누가 내 작품에서 어떤 상징을 발견한다 해도 그것은 전혀 내 의도가 아니다. ……나는 회화의 어떠한 문학성에도 반대한다.

어떤 의미에서는 샤갈이 옳다. 창조의 과정은 궁극적으로 신비로운 것이므로 이름값을 하는 화가라면 미학적 측면을 최우선으로 고려해야 한다. 그러나 차차 밝혀지겠지만, 그의 예술에는 의식적이든 무의식적이든 화가의 의도를 분명히 확인할 수 있게 해주는 많은 요소가 있다.

하지만 그것들만이 유일한 해석은 아니다. 여느 화가들의 경우도 그렇지만 샤갈에 대해서도, 일부 샤갈 연구가들의 견해와는 달리 결정적인 해석 같은 것은 없으며 바로 그 점에 예술의 힘이 있는 것이다. 마찬가지로, 샤갈을 둘러싼 다양한 문화적 환경을 이해하면 그의 독창성을 흩뜨리지 않으면서도 그의 예술적 발전에 대한 중요한 시사점을 얻을 수 있다.

　그러므로 이 책에서는 유화와 판화에서부터 스테인드글라스와 태피스트리 디자인에 이르기까지 다양한 기법으로 제작된 샤갈의 주요 작품들에 대한 면밀한 검토와 그의 창조성을 둘러싼 예술적·종교적·사회적·정치적 요소들을 그의 자전적 이야기와 한데 뭉뚱그려 서술하고자 한다. 이 책은 명예로운 고립 속에서 활동한 천재라는 관념을 강조하는 대신 샤갈의 문화적 배경, 생애, 예술 간의 흥미로운 상호관계를 보여줄 것이다. 글라스노스트(glasnost, 냉전시대 이후 1980년대 후반에 옛 소련이 주도한 개방 정책)로 인해 서구로 유입된 샤갈 관련 시각자료와 문헌자료를 바탕으로 서술된 최초의 연구서로서, 이 책은 샤갈 생애의 어느 시기보다도 러시아 시절에 더 큰 비중을 할애한다. 그러나 전반적인 취지는 샤갈의 길고 복잡하며 때로는 혼란스런 경력의 다양한 단계와 측면들에 대한 비판적 재평가를 시도하려는 데 있다.

나는 떠나야 했다 비테프스크와 상트페테르부르크 1887~1910

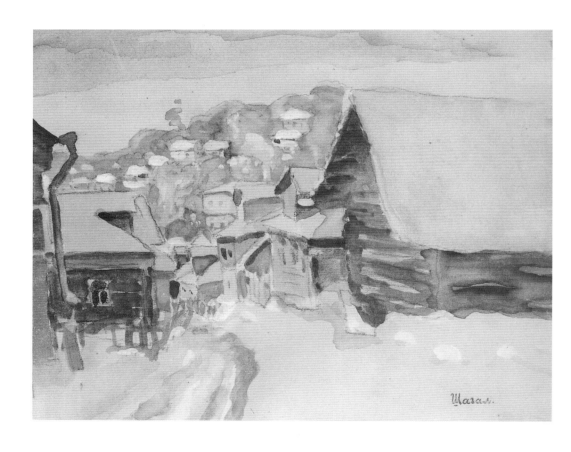

1
「비테프스크,
유레바 고르카」,
1906,
마분지에 수채,
21.4×27.4cm,
개인 소장

마르크 샤갈은 1887년 7월 6일 벨로루시에 있는 비테프스크라는 도시의 유대인 노동자 집안에서 모이셰 샤갈(Moyshe Shagal)이라는 이름으로 태어났다. 이 도시는——적어도 서구의 관점에서는——샤갈의 예술에서 워낙 중요한 장소이므로 거의 샤갈의 이름과 동의어로 여겨진다. 하지만 여러 작품(그림1)에서 연상되는 이미지와는 반대로 비테프스크는 그림 같은 유대 마을이나 슈테틀(유대인들의 작은 공동체)이 아니라, 인구 6만 5,000명의 번화한 도시였다. 비트바 강과 드비나 강이 합류하는 지점에 자리잡은데다 유대인과 그리스도교도가 공존하는, 상업이 번창한 곳이었다. 비테프스크 주의 주도로서 이 도시는 벨로루시, 벨로루시아, 비엘로루시아, 또는 백(白)러시아라는 여러 이름으로 불리는 커다란 지역의 일부를 형성한다. 이곳은 원래 비옥한 평원과 삼림지대로 굴곡이 많은 정치사를 지녔다. 14세기 후반부터 18세기 후반까지 이곳은 폴란드-리투아니아의 영토였지만 폴란드 분할(1772~95)로 인해 18세기 초에 차르 표트르 1세가 세운 광대한 러시아 제국의 일부가 되었다. 바로 이 시점에 발트 해에서 흑해에 이르는 서부 국경지대에 폴란드에 살던 수많은 유대인을 통제하기 위해 유대인 거주지(그림2)가 성립되었다. 유대인이 이 구역 밖으로 나가려면 허가를 얻어야 했다.

대부분이 부재지주인 부유한 귀족들의 지배를 받는 벨로루시 주민들은 대개 문맹의 가난한 농민들이었다. 1897년 유대인들은 벨로루시 전체 인구의 13.6퍼센트를 차지했으며, 비테프스크와 민스크 같은 대도시 인구의 대다수를 점하거나 그보다 작은 유대 촌락인 슈테틀에서 살았다. 종교적 신심이 깊고 종교 교육을 받았으므로 빈곤하다는 것 이외에는 현지 농민들과 별로 공통점이 없었으며, 오히려 농민들의 고집스런 미신을 두려워했다. 유대인과 그리스도교도 간의 평화로운 관계는 목재, 삼, 아마 등의 거래를 통해 한층 돈독해졌다. 유대 상인들은 일찍이 16세기부터 비테프스크로 왔는데 샤갈이 열 살 되던 1897년 무렵에는 그 수가 도시 전체 인구의 절반을 넘을 정도였다. 유대인의 수가 급증한 데에는 1891년 상업적으로 질시를 받은 유대인 3만 명이 모스크바에서

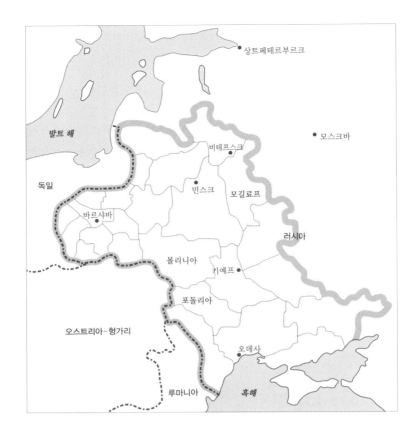

추방당한 탓이 크다. 그들 중 상당수가 비테프스크로 상업의 터전을 옮기면서 이곳에 세속적 분위기가 만연했다.

비테프스크는 당시 벨로루시의 전형적인 도시였다. 옛 도심(그림3)에는 우스펜스키 대성당을 비롯해서 화려한 궁전, 바로크식 교회 등 역사적 건물들이 즐비하며, 1860년대에 오룔-비테프스크-드빈스크를 잇는 철도와 교량, 역, 호텔 등이 속속 건설되면서 규모가 크게 팽창했고 근대화되기 시작했다. 19세기 말에 비테프스크는 철도 교통의 요지로서 오데사와 키예프에서 상트페테르부르크(비테프스크 북쪽으로 560킬로미터 거리)까지, 그리고 리가에서 모스크바 서부(동쪽으로 480킬로미터 거리)까지 이어지는 철도의 교차로였다. 또한 문화 수준도 높았는데, 특히 음악과 연극이 발달했으며 지식인 중에는 유대인이 압도적으로 많았다.

하지만 도시 변두리(그림4)에서는 유대인의 대다수가 샤갈이 태어난 페스트코바티크 같은 노동자 지구에서 초라하고 자급적이고 반농촌적

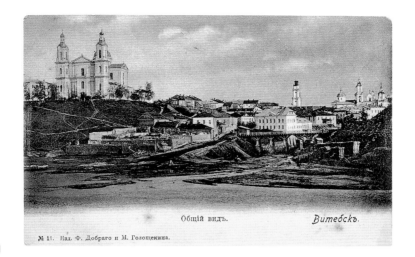

Общій видъ.

Витебскъ.

№ 11. Изд. Ф. Добраго и М. Голощекина.

2
19세기 말의
유대인 거주지

3
19세기 말
비테프스크
도심의 모습을
담은 우편엽서

4
19세기 말
비테프스크의
변두리

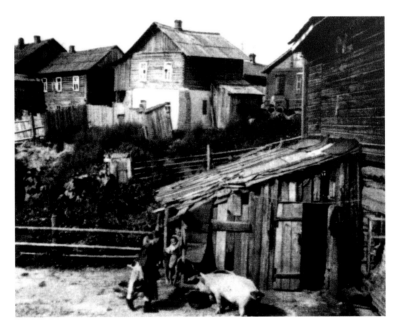

인 생활을 했다. 이런 형편은 비테프스크에서 48킬로미터 가량 떨어진 유대 마을, 즉 샤갈의 외조부가 사는 료스노에서도 별반 다르지 않았다. 료스노는 샤갈의 유년기에 큰 영향을 미쳤다. 어느 것이 '주된' 문화였는지는 거의 확실하다. 샤갈은 학교에서 반(反)유대주의에 시달렸으며, 자서전에 따르면 포그롬을 직접 목격하면서 두려움과 호기심이 뒤섞인 심정에 사로잡혔다고 한다. 그리스도교도들이 정부의 묵인하에 러시아

와 동유럽의 유대인을 대상으로 살인, 약탈, 강간을 자행한 포그롬은 19세기 후반과 20세기 초반의 비극적인 현실이었으며 수많은 유대인들이 서유럽, 특히 미국으로 대거 이주하도록 만든 사건이었다. 유대인으로서 샤갈은 그 자신의 유대 의식을 형성하고 강화하는 데 큰 역할을 한 러시아 그리스도교 문화를 결코 무시할 수 없었다. 정부의 명령에 따라 회당(유대교회)은 초라하고 낮게 지어야만 하던 비테프스크에서 그리스도교 성당들이 도시의 스카이라인을 장식하고 있는 모습은 샤갈의 독특한 상상력과 연관된 문학적 요소이자 유대인에게 행사되는 그리스도교의 힘을 상징하는 은유이기도 하다.

최근까지도 마르크 샤갈의 정확한 출생 연도는 알기 어려웠다. 그 이유는 문헌 증거가 없는 탓도 있고 샤갈이 자신의 출생을 신화화하려는 성향을 보인 탓도 있다. 어떤 책들(지금은 믿기 어려운 샤갈의 옛 증언에 토대를 둔 문헌)에는 그가 1889년에 출생했다고 되어 있지만, 미신을 믿었던 샤갈 자신은 1887년 일곱째 달의 일곱째 날이 '공식적인' 출생일이라고 내세웠다. 그러나 최근 알렉산드라 샤츠키흐(Aleksandra Shatskikh)라는 러시아 학자의 연구에 따르면, 샤갈이 자서전에서 자신의 출생시에 일어났다고 주장하는 비테프스크의 화재가 실은 율리우스 구력(舊曆)으로 6월 24일에 발생했음이 밝혀졌다. 이 날짜를 1918년에

5
샤갈의 생가, 비테프스크의 포크로프스카야 거리

6
비테프스크에서 부모, 형제, 친척들과 함께 자리한 마르크 샤갈 (서 있는 사람들 중 오른쪽에서 두번째), 1908년경

공산당 정부가 채택한 그레고리우스 신력으로 바꾸면 7월 6일이 된다. 그러므로 마르크 샤갈은 1887년 일곱째 달의 일곱째 날이 아니라 여섯째 날에 태어났다고 보는 게 옳을 듯하다.

샤갈이 출생할 무렵 그의 가족은 비테프스크 변두리의 철도역과 17세기 목조 양식의 일린스카야 성당 가까이 위치한 초라한 집(그림5)에서 살았다. 여덟 형제(그림6)의 맏이였던 그는 누이가 여섯——아뉴타, 지나, 리사와 마냐 쌍둥이, 로사, 마리아스카——이고 남동생은 아뉴타 다음의 다비트 하나였다. 아홉째인 라첼은 어릴 때 죽었다. 샤갈은 모이셰(모세) 하츠켈레브(Hatskelev)라는 유대식 이름을 받았는데, 나중에 모이세이 사하로비치(Moissey Sacharovich)라는 러시아식 이름으로 바꾸었다. 성은 원래 세갈(Segal)이었으나 그의 아버지가 샤갈(Shagal)로 바꾼 듯하다. 러시아어로 샤갈은 '큰 걸음'이라는 뜻이었으니 아마 당시 가족의 기대를 함축한 의미였을 것이다. 화가는 1910년 파리에 도착한 직후 자신의 이름을 마르크 샤갈로 바꾸었는데, 여기에는 유대 이름 대신 유럽식 이름을 가진다는 의미와 함께 러시아 예술계에 족적을 남긴 첫 유대인——사실주의 조각가 마르크 안토콜스키(Mark Antokolsky, 1843~1902)——에게 경의를 바치는 의미도 있었다. 하지만 가족과 친지들에게는 여전히 모이세이(혹은 모이셰의 애칭인 모슈카)로 불렸다. 또

한 집에서는 히브리어의 변형인 이디시어, 독일어, 다양한 슬라브어를 썼다. 히브리어는 종교의식에서 사용했으며 러시아어는 더 넓은 세계와 접촉할 때 사용했다. 프랑스어(샤갈은 나중에 프랑스어를 주로 썼으나 프랑스인처럼 구사하지는 못했다)는 러시아의 귀족과 지식인들만 사용했다. 그의 예술에서 의도적이든 무의식적이든 언어의 혼동이 나타나는 것은 이런 배경 때문이다.

샤갈의 아버지인 사차르(히브리어로 하츠켈)는 야치닌이라는 청어 도매상에서 육체노동으로 생계를 꾸렸다. 신앙심은 돈독했지만——샤갈의 할아버지는 종교학자이자 교사였다——샤갈에 따르면 그의 아버지는 매일 저녁 너무 피곤해서 졸다가 식탁에서 떨어질 정도였다고 한다. 그의 어머니 페이가이타는 료스노의 유대식 푸줏간 집 딸이었는데, 가족의 뒤에 숨은 추동력이었다(원래 전통적인 유대 사회에서는 남자가 종교를 관장하고 가정 대소사는 여성의 몫이었다). 그녀는 집안을 돌보는 것과 더불어 작은 식품점을 운영하고 집 마당에 있는 이스바라는 세 개의 목조 오두막을 임대해서 남편의 보잘것없는 소득을 보충했다. 그 덕분에 가족은 부유하다고는 못 해도 빈곤은 면할 수 있었다.

자서전에는 샤갈이 어릴 때부터 자신을 신체적으로나——그는 대단히 예쁜 아이였다——심리적으로나 '색다른' 아이로 여겼다는 사실이 분명하게 드러나 있다. 하지만 처음에는 그다지 명확한 꿈이 없었다. "가수가 되고 싶다. 성가대 가수…… 바이올린 연주가…… 무용수…… 시인이 되고 싶다…… 나는 무엇을 해야 할지 알 수 없었다." 샤갈은 일곱 살에서 열세 살까지 적어도 6년 동안 헤데르(히브리 학교)에 다니다가, 어머니의 뇌물 50루블에 힘입어 유대인은 입학할 수 없게 되어 있는 현지 러시아 초등학교에 들어갔다. 그러나 낯선 환경에서 잘해야겠다는 부담감에 그는 곧 말을 더듬게 되었고 학습에 흥미를 잃어버렸다. 그래도 그의 회상에 따르면 대가는 충분했다. "내가 가장 좋아한 과목은 기하였다. 기하에 관한 한 내가 최고였다. 선, 각, 세모, 네모 등은 나를 환희로 몰아넣었다. 그림 그리는 시간이면 나는 왕좌만 없는 왕이었다."

1958년 평론가인 에두아르 로디티(Edouard Roditi)와 가진 인터뷰에서 샤갈은 자신의 예술적 자각에 관해 『나의 삶』에서 말했던 미심쩍은 이야기를 여러 차례 되풀이했다.

상인이나 수공업자나 다들 알고 지내는 우리 작은 게토에서는 예술가가 뭘 하는 건지 전혀 몰랐죠. 예를 들어 우리 집에는 그림이나 판화, 복제품 한 점 없었어요. 그저 가족사진 몇 장이 고작이었죠. 1906년까지 나는 비테프스크에서 그림 같은 건 본 적이 없어요. 그런데 어느 날 학교에서 급우가 잡지 삽화를 베껴 그리고 있는 걸 본 거예요. ……지켜보는데 말문이 막히더군요. 내게 그 경험은 마치 흑백의 참된 계시를 담은 환상과도 같았어요. 난 그 친구에게 그런 기적이 어떻게 가능하냐고 물었죠. 그는 이렇게 대답하더군요. "웃기지 마. 그저 공립도서관에서 책을 빌려다가 거기에 나온 삽화들을 그대로 그려보는 것뿐이야."

그렇게 해서 나는 화가가 된 거예요. 난 공립 도서관에 가서 삽화가 많은 『니바』(Niwa)라는 러시아 잡지를 빌려 가지고 집에 왔어요. 처음 선택한 삽화는 작곡가인 안톤 루빈스타인의 초상이었어요. ……하지만 그때까지는 화가를 직업으로 삼을 생각은 전혀 없었어요. 기껏해야 취미 활동일 뿐이었는데, 점차 집안의 벽을 온통 내 그림으로 장식하기 시작한 거죠.

계속해서 샤갈은 이렇게 말한다. "어느 날 우리 집보다 잘 살고 교육 수준도 높은 한 친구가 우리 집에 놀러와서 내 그림들을 보더니 '와, 넌 진짜 화가구나!' 하고 감탄했어요." 그제서야 그에게는 화가가 직업이 될 수도 있겠구나 하는 생각이 들었다고 한다. 물론 그를 처음 놀라게 한 것이 예술의 모방적인 힘이라는 사실은 좀 역설적이다. 그는 곧 모방으로서의 예술과는 담을 쌓고 살게 되니 말이다.

페이가이타는 남편보다 훨씬 맏아들의 욕구를 인정해주었지만 그녀 역시 아들의 열망을 제대로 이해하지는 못했다. 이를테면 샤갈이 어머니에게 자신의 그림을 보여주자 그녀는 이렇게 말하는 것이었다. "얘야, 네게 재주가 있다는 건 알겠구나. 하지만 내 말 들어라. 넌 사무원이 되어야 해. 안됐지만 어쩔 수 없단다. ……그런데 그런 재주는 어디서 배웠니?" 그래도 그녀는 아들의 야망을 진지하게 여겼다. 1906년 샤갈을 예후다 펜(Yehuda Pen, 1854~1937)이라는 저명한 유대 화가에게 데려간 것도 아버지가 아니라 어머니였다. 펜은 1897년에 비테프스크에서 드로잉·회화 학교를 열었는데, 러시아 제국에서는 최초의 유대인 예술

학교였다. "네…… 재능이 좀 있군요"라는 펜의 짧은 평가는 페이가이타에게 아들의 잠재력을 확신시키기에 충분했다. 샤갈의 아버지는 그저 첫 레슨비를 지불하는 정도의 열의밖에는 보이지 않았다.

물론 샤갈의 어머니를 일등공신으로 쳐야겠지만, 화가에 대한 유대 문화의 전통적인 반대에도 불구하고 샤갈이 아버지의 허락을 그럭저럭 얻어낼 수 있었던 데는 또 다른 요인도 있다. 그것은 하시디즘 유대교, 그 중에서도 특히 샤갈의 부모와 조부모의 종교였던 하바드파 특유의 종교와 배움을 숭상하는 태도다. 비테프스크는 18세기 초 이래로 하시디즘 유대교의 보루였다. 1730년대에 바알 셈 토브('훌륭한 이름의 스승'이라는 뜻의 히브리어)의 지도하에 폴란드-리투아니아 동남부에서 시작되어 곧 큰 대중적 인기를 끌어모은 하시디즘 운동은 정통 유대교의 합리주의, 지적 현학성, 엘리트주의에 반대하고 신과의 직관적인 교감을 강조했으며, 크고 작은 모든 사물과 선하고 악한 모든 사람에게서 '신성한' 불꽃을 찾을 수 있다고 주장했다.

하바드 운동(하바드란 '지혜·지성·지식'을 뜻하는 히브리 단어의 첫 글자들을 따서 만든 용어다)은 더 나중인 18세기에 랴디의 슈네우르 잘만이 시작했다. 그는 료스노 출신으로, 하시디즘의 비합리주의를 버리고 지속적인 배움의 자세를 중시했다. 그러나 대체로 하시디즘적 신앙 생활에서는 모든 사람과 모든 사물의 사랑, 그리고 그것을 통한 신의 사랑이 강조된다. 사랑하는 마음은 궁극적으로 학습보다 중요하다. 어느 하시디즘의 우화에는 이런 이야기가 나온다. 한 소년이 회당에서 히브리어 문자를 외우고 있다. 그는 기도서를 읽지 못하기 때문에 그 문자들을 하늘로 보내고 있다고 말한다. 그러면 신이 그 문자들을 조합해서 기도문으로 만들어준다는 것이다. 또한 하시디즘은 특이할 정도로 동물을 배려한다. 죄인의 영혼이 사후에 말 못 하는 동물의 몸속으로 들어간다는 믿음이다. 샤갈이 평생토록 '인류 전체에 대한 열정적인 사랑'을 강조한 것이라든가, 그의 반지성주의와 전통 논리에 대한 혐오, 심지어 동물과의 강렬한 감정이입은 모두——적어도 부분적으로는——그런 문화적·종교적 유산에서 비롯된 것이다.

실제로, 샤갈은 만년에 제도권 종교를 거부했지만 그의 예술에는 하시디즘 유대교가 중심에 자리잡고 있었다. 그의 첫 아내인 벨라는 하시디즘식으로 진행되는 심하트 토라(말 그대로는 '토라의 찬미'라는 뜻인

데, 토라란 모세 5경을 가리킨다)라는 유대 축제에 관해 이렇게 회상하고 있다.

식탁을 한쪽으로 몰고 의자들을 구석으로 걷어차버린다. 벽이 흔들리는 듯하다. 식탁보가 미끄러진다. 케이크 조각과 유리잔이 바닥으로 떨어진다. 사람들은 한 발로 뛰어다닌다. 자기 옷자락을 젖히는가 하면 둥그렇게 모여 춤추기도 한다. …… 키가 크고 호리호리한 유대인이 소리를 지르며 방 안으로 뛰어 들어오더니 한 바퀴 공중제비를 넘는다.

벨라의 기억이 남편의 상상력으로 깊이 물들어 있는 것은 거의 의심할 바 없지만, 이런 묘사에서 한 걸음만 더 나아가면 샤갈의 작품에서 보이는 것과 같은 중력과 논리를 무시하는 분위기로 어렵지 않게 이어진다. 비록 19세기 말 무렵이면 하시디즘은 사실상 원래의 추진력을 잃고 여러 면에서 미신과 협잡하여 변질되지만 샤갈의 작품에서는 여전히 생생하게 살아 있다.

샤갈처럼 동유럽 하시디즘의 영향을 받은 19세기 말과 20세기 초 유대 작가들의 문학 작품에서도 그와 비슷한 세계가 펼쳐진다. 숄렘 알레이헴의 소설 『마법에 걸린 재단사』는 샤갈 작품의 전매특허인 세속과 주술의 매끄러운 결합을 보여준다. 하늘을 나는 소와 염소는 샤갈의 발명품이 아니다. 오히려 유대 문학이 그런 이미지로 가득하다. 따라서 샤갈의 독특함은 전통적으로 문자 친화적인 문화적 환경에서, 그런 이미지를 언어적 영역으로부터 시각적 영역으로, 그러면서도 산문적이거나 문학적이지 않은 방식으로 바꾸어놓은 데 있다. 역설적이지만, 샤갈이 자라난 환경에서 나온 날아다니는 짐승들은 족쇄를 끊으려는 그의 욕망을 상징하며, 궁극적으로는 자유를 얻기 위한 수단이다.

만약 샤갈이 하시디즘 집안에서 태어나지 않았다면, 이 재능 있는 소년에게 종교학자가 되라는 압력은 더욱 컸을 것이다. 또한 하시디즘 유대교의 세속적인 성격 때문에——아울러 비테프스크 유대 사회의 각 부문이 점점 세속화한 덕분에——더 보수적인 다른 유대 사회보다 화가에 대해 배척하는 분위기가 심하지 않았던 것도 사실이다. 러시아와 동유럽에서 태어나 파리로 모여든 뛰어난 유대 화가 그룹의 한 사람인 생 수

틴(Chaim Soutine, 1893~1943)은 하시디즘 계열이 아닌 리투아니아의 스밀로비치 출신인데, 어렸을 때 펜으로 그림을 그리려 했다는 이유로——그것도 기억을 되살려 라비를 그린 것이었음에도——지하실에 갇히는 벌을 받아야 했다. 그러나 비테프스크에서도 샤갈의 어느 삼촌은 화가를 반대했다고 한다. "그는 내가 화가라는 이유로 내 손을 잡는 것조차 꺼렸다. 삼촌을 그린다는 것은 생각도 할 수 없다. 신께서 죄악으로 금지하시니까."

사실 둘째 계명에 나온 '그림'에 대한 금기(십계명의 둘째는 우상 숭배를 금지하라는 내용이다 - 옮긴이)는 흔히 생각하는 것만큼 유대인들이 철저히 지키는 것은 아니다. 그 금기는 원래의 성서적 상황, 즉 우상의 바다 속에서 일신교를 추구하던 이스라엘의 사정에 비추어 해석되어야 한다. 나중에 그런 사정이 변화하면서 조형미술에 대한 유대교의 태도는 주로 정치적 · 종교적 이유로 인해 지역과 시기에 따라 달라졌다. 그러나 19세기 이전의 유대 예술은 조형미술이든 아니든, 주로 가정이나 회당에서 신을 찬미하는 데 쓰는 제례용품을 생산하던 익명의 장인들(이들 모두가 유대인은 아니다)이 담당하고 있었다. 인간을 찬미하는 예술(고전과 르네상스의 전통), 또는 더 최근에 생겨난 예술 자체를 위한 예술은 대개 의혹의 눈초리를 받았다. 이런 점에서도 역시 샤갈의 유대적 성격이 드러난다. 즉 그는 '형식주의로 신을 만들어내려는' 20세기의 경향을 비난했으나 실상 그의 작품에는 초월적 존재의 느낌이 스며들어 있는 것이다.

19세기 후반 유럽에서 유대인들이 정치적 · 사회적으로 해방되고 세속화했다는 것은 곧 유대 예술이 그 전과는 달리 유대적 속성을 포기하지 않고서도 주류 예술계에 발을 들여놓을 수 있게 되었다는 것을 뜻했다. 그래서 유대인들 중에서도 진보적 예술운동의 지도적 인물이 배출되었는데, 네덜란드의 사실주의 화가 요제프 이스라엘스(Jozef Israels, 1824~1911), 프랑스의 인상파인 카미유 피사로(Camille Pissarro, 1830~1903), 독일의 자연주의자인 막스 리버만(Max Liebermann, 1847~1935)이 그들이다. 러시아의 마르크 안토콜스키도 그런 경우였다. 1843년 빌나(오늘날 빌뉴스)의 가난하고 신앙심 깊은 가정에서 모르데차이 안토콜스키라는 이름으로 태어난 그는 상트페테르부르크의 제국예술아카데미에 들어간 최초의——그리고 당시로서는 유일한——유대

인 학생으로 이름을 날렸다. 1860년대 중반 영향력 있는 미술평론가인 블라디미르 스타소프(Vladimir Stasov, 1824~1906)의 추천을 받은 그는 유대인의 삶과 역사를 주제로 한 사실주의적인 조각 작품으로 상당한 호평을 얻었다. 1870년대 중반에 그는 비록 신앙심은 버리지 않았지만 노골적인 유대적 주제를 포기했다. 하지만 그는 뻔뻔스럽게 그리스도교와 러시아적인 주제를 다룬다는 악의에 찬 반유대주의의 공격을 벗어날 수 없었다. 예수를 곱슬머리의 전형적인 유대 청년으로 묘사한 것이 특히 괘씸해 보였던 것이다(그림7). 이에 큰 상처를 입은 그는 젊은 유대 예술가들에 대한 전폭적인 지원에 나섰으며, 예술적 문제에 관해 폭넓게 글을 썼다. 그의 말을 빌리면 이렇다. "나는 유대인이라는 게 자랑스럽다. 오히려 모두에게 내가 유대인이라는 것을 알리고 싶다. ······ 유대인이라는 사실이 나의 예술 작업에 장애가 되지 않기를 바라며, 예술로써 내 민족의 행복을 위해 봉사할 것이다."

이 변화의 시기에 많은 러시아의 유대인들은 정치적 열망을 실현하는 수단으로 사회주의나 시온주의를 택했다. 그러나 이 두 이념은 젊은 샤갈의 의식에 거의 영향을 주지 못했다. 『나의 삶』에서 유일하게 사회 문제에 관해 언급한 대목에서도 기껏해야 그의 아버지는 고된 노동에 시

7
마르크
안토콜스키,
「에케 호모」
(Ecce Homo,
이 사람을 보라),
1876,
대리석,
높이 195cm,
모스크바,
트레티야코프
미술관

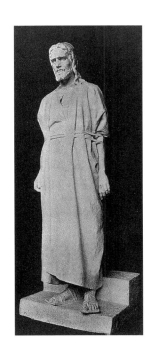

달리는데 "뚱보 사장은 살찐 짐승처럼 어슬렁거렸다"는 정도다. 반면 차리즘 치하의 러시아에서 유대인이나 그리스도교도나 모두 고통스러웠다는 데 놀라움을 나타내는 대목은 그의 정치 의식이 얼마나 소박한지를 말해준다. 실제로 비테프스크는 분트(리투아니아, 폴란드, 러시아의 유대인 노동자 총동맹)의 초기 중심지 가운데 하나였다. 1897년에 빌나에서 창설된 과격한 좌익 단체인 분트는 유대 문화, 자율권, 동유럽의 세속적인 유대 민족주의에 헌신하는 것을 목표로 삼고 있었다.

19세기 후반 비테프스크에서는 또한 히바트 시온(시온의 사랑)의 조직원들도 적극적으로 활동했다. 결과적으로 이것은 최초의 시온주의 대중운동이었으며, 당시 광대한 오스만 제국에서 정치적으로 중요하지 않은 지역이었던 팔레스타인으로 유대인들이 대거 이주하도록 부추겼다. 샤갈의 예술은 러시아에 만연한 반유대주의와 많은 유대인들이 처해 있는 빈곤과 중노동의 현실을 외면한 것처럼, 이미 비테프스크에서 전통적 유대교가 훼손되고 있는 변화도 무시했다. 나중에 유대 전통은 소비에트 체제에 의해 침식되고 나치에 의해 궁극적으로 파괴된다.

이상의 사회적·정치적·예술적 배경에서 열아홉 살의 샤갈은 예후다 펜 밑에서 화가 수업을 시작했다. 리투아니아의 노보알렉산드로프스크라는 작은 도시 태생인 펜은 안토콜스키의 선례에 힘입어 1880년대에 상트페테르부르크의 제국예술아카데미에 들어간 유대 청년 그룹의 일원이었다. 1870년대 초부터 민주적이고 반아카데믹한 사상을 지닌 방랑자들(페레드비주니키)이라는 사실주의 화가 그룹이 이동 전시회를 개최하면서 민중에게 예술을 전파하기 위해 노력한 결과, 이사크 레비탄(Isaac Levitan, 1861~1900)과 레오니드 파스테르나크(Leonid Pasternak, 1862~1945) 같은 유대인들이 러시아 예술계에서 화가로서 성공할 수 있었다. 당시의 지배적인 이념과는 달리 그 운동의 대변인인 블라디미르 스타소프는 민족적·종교적 차이의 예술적 표현을 적극 권장했다. 그러나 전반적인 반유대적 분위기로 인해 이 그룹에 속한 예술가들은 자연히 한데 뭉쳤으며, 직업 예술가가 되고자 하는 유대인이 직면한 문제들에 대처하는 길을 모색했다. 그 일환으로 펜은 1897년 비테프스크에 자신의 예술학교를 연 것이다.

따라서 샤갈의 다음과 같은 회상은 과장이다. "'화가'라는 말은 환상적이고 문학적이며 어딘가 고상한 것처럼 들린다. 그러나 우리 마을에

서는 누구도 화가라는 말을 입 밖에 내지 않았다.” 그가 이렇게 말한 의도는 아마 자신의 불우한 처지를 극적으로 표현하기 위해서였을 것이다. 신앙이 독실한 샤갈의 노동자 부모에게는 ‘화가’라는 말이 실제로 낯설었겠지만, 부유하고 세속적인 유대인들(이를테면 샤갈의 미래 친척들)에게는 그렇지 않았다. 펜이 신앙심 깊은 유대인이라는 사실은 샤갈의 어머니만이 아니라 비테프스크의 다른 학부모들에게도 안심을 주었으므로 그의 회화학교는 꿈을 품은 젊은 유대인 화가 지망생들(남자는 물론 여자까지)을 상당수 끌어모을 수 있었다.

예후다 펜과의 만남은 샤갈에게 태어나서 처음으로 자극적이면서도 양면적인 자유의 맛을 보여주었다.

계단을 오르는 순간부터 나는 물감과 그림의 냄새에 취하고 압도되었다. 어느 곳에나 초상화가 있었다. 시장 부부, L모 부부, K모 남작 부부, 그 밖에도 많은 인물들이 있었다. 내가 그들을 알고 있었던가?

화실에는 바닥부터 천장까지 그림이 가득했다. 바닥에는 종이 두루마리가 산더미처럼 쌓여 있었다. 천장만 비어 있을 뿐이다.

천장에는 거미줄과 절대적 자유가 있다.

여기저기에 그리스풍의 석고 두상, 팔, 다리, 장신구, 흰색의 물건들이 먼지를 뒤집어쓰고 있다.

나는 본능적으로 이 화가의 방식은 내 방식과 다르다고 느낀다.

샤갈은 나중에 펜의 학생이던 시절에 아무것도 배운 것이 없다고 분명히 밝혔다. 하지만 1980년대 후반에 비테프스크 지역사박물관과 민스크의 벨로루시 국립미술관이 서구에 개방되면서 서구 평론가들도 마침내 펜의 작품들을 직접 평가할 수 있게 되었다. 펜은 분명히 천재는 아니었고, 지금까지도 그 자신의 작품보다는 뛰어난 인재(그림8)의 첫 스승으로서 더 잘 기억되고 있다. 그러나 샤갈이 당시 유행하던 초상화나 아카데믹한 신고전주의에 전혀 흥미를 느끼지 못한 것은 사실이지만, 그는 펜이 전통적이고 감상적인 유대 생활의 장면들을 잘 그려냈으며(그림9), 그 점이 자신의 발전에도 틀림없이 영향을 미쳤으리라는 사실을 언급하지 않고 있다. 게다가 펜은 베를린에 본부를 둔 시온주의 월간지인 『오스트 운트 베스트』(Ost und West)를 구독하면서 블라디미르 스타소프

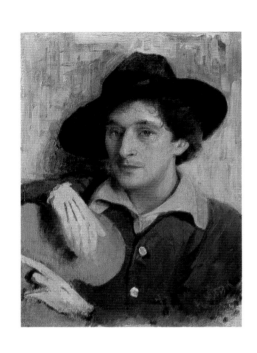

와 그의 그룹이 지지하고 있던 유대 문화 르네상스에 적극적인 관심을 보이고 있었으므로, 샤갈은 펜의 화실에 와서야 처음으로 유대 문화와 그것을 둘러싼 활발한 논쟁을 접할 수 있었다.

자연주의적이고 때로는 향수에 호소하는 펜 같은 화가와 샤갈 사이에는 엄연히 방식상의 차이가 있었으나, 그렇다 해도 유대 풍속화의 전통이 샤갈에게 중요했다는 사실을 간과해서는 안 된다. 유럽의 경우 이 점은 독일의 모리츠 오펜하임(Moritz Oppenheim, 1800~86)과 오스트리아-헝가리의 이지도어 카우프만(Isidor Kaufmann, 1853~1921), 러시아의 이사크 아슈케나지(Isaac Askenazi, 1856~1902), 모르데차이 즈비 마네(Mordechai Zvi Mane, 1859~86), 모세스 마이몬(Moses Maimon, 1860~1924)에게서 확인할 수 있으며, 비테프스크에서는 많은 젊은 예술가들——아벨 판(Abel Pann, 1883~1963), 솔로몬 유도빈(Solomon Yudovin, 1892~1954), 엘 리시츠키(El Lissitzky, 1890~1941) 등——에게서 펜의 영향력이 분명히 보였다. 사실 펜이 샤갈에게 준 영향은——나중에 보겠지만——초기 학생 시절 이후에도 지속되었다. 마지막으로, 부모의 재정 지원이 줄어들었을 때 친절한 펜이 샤갈을 무료로 가르쳤다는 사실도 잊어서는 안 된다.

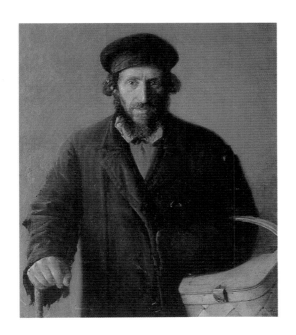

　　1907년까지의 견습 시절에 샤갈이 그린 작품은 어땠을까? 그것은 정말 그가 진작부터 꿈꾸던 '누구나 그릴 수 있는 그림과는 다른 그림'이었을까? 현존하는 몇 작품으로 짐작하건대 그의 초기작——대부분 종이에 그렸다——은 시험적인 성격이 강한 것으로 보인다. 대부분은 1906년의 수채화인 「비테프스크, 유레바 고르카」(Vitebsk, Yureva Gorka, 그림1)처럼 자신의 주변에서 흔히 볼 수 있는 평범한 목조 건물들을 그린 것이었지만, 거기서도 결코 소박하지 않은 독특함이 드러나 있다. 이를테면 원근법적인 세부는 그가 사실주의를 지향하지 않았음을 분명히 보여준다. 인물화도 역시 1907년의 「자화상」(Self-Portrait, 그림10)이나 1906~7년의 「바구니를 든 여인」(Woman with a Basket, 그림11)에서처럼 기술적으로는 서툴지만 심리적으로는 예리한 맛이 있다.

　　그와는 대조적으로 1908년의 「자화상」(그림13)은 새 신념을 표현하며, 1880년대 후반 폴 고갱(Paul Gauguin, 1848~1903)이 그린 오만한 자화상(그림12)의 영향을 분명히 드러낸다. 1908년의 「창문」(The Window) 역시 성취도가 진전했음을 보여준다. 기술적으로도 무르익었고 미학적으로도 발전했을 뿐만 아니라 절제된 청색과 녹색, 갈색의 색조는 서정적이면서도 우울한 분위기를 풍기며, 무지개와 빛나는 꽃들은 낯선 기운을 내뿜는다. 1908년경의 「죽은 남자」(The Dead Man, 그림

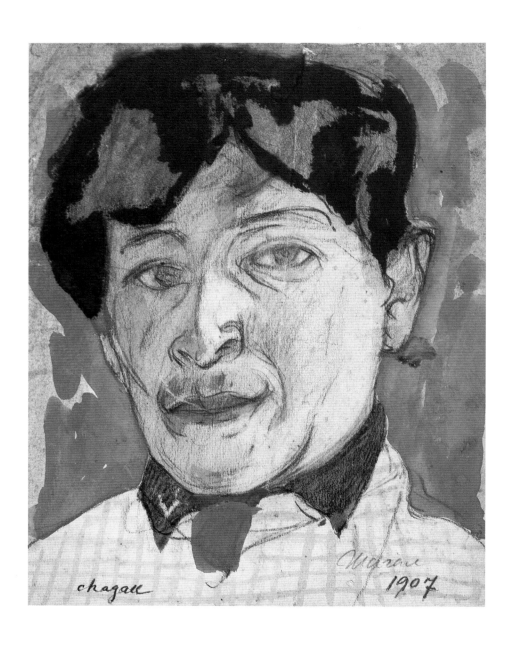

chagall *Chagall*
 1907

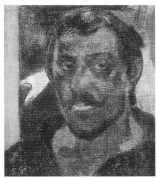

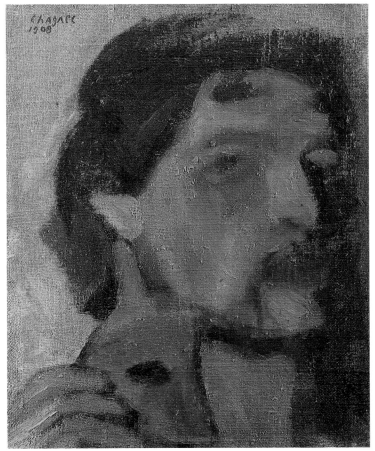

10
앞쪽
「자화상」,
1907,
종이에
연필과 수채,
20.7×16.4cm,
파리,
조르주
퐁피두 센터,
국립 현대미술관

11
위 왼쪽
「바구니를
든 여인」,
1906~7,
마분지에 구아슈,
유채, 목탄,
67.5×49.3cm,
모스크바,
트레티야코프
미술관

12
위 오른쪽
폴 고갱,
「자화상」,
1888년경,
캔버스에 유채,
46×38cm,
모스크바,
푸슈킨 미술관

13
왼쪽
「자화상」,
1908,
캔버스에 유채,
30.2×24.2cm,
파리,
조르주
퐁피두 센터,
국립 현대미술관

14)에서는 한층 더 선명해지고 강화된 느낌과 독특한 재능이 엿보인다. 아카데믹한 수업을 통해 색채는 한층 약해졌으나, 산성을 띤 녹색 하늘은 아랫부분을 지배하는 적갈색 색조와 강렬하게 부딪치고 있다. 게다가 전통적 구도와 형상을 부정하는 인물들의 양식화된 '원시적' 자세와, 샤갈의 작품들 중에서 거의 처음으로 등장하는 지붕 위의 바이올린에서는 초현실적인 분위기가 물씬 풍겨난다.

　샤갈의 다른 성숙한 작품들처럼 「죽은 남자」는 어린 시절의 복합적인 기억과 언어적 특질의 교묘한 시각화에서 영감을 얻은 것으로 보인다. 『나의 삶』에 따르면 비테프스크에서는 사람들이 위험할 때나 흥분했을 때 지붕 위로 올라가거나 혹은 그냥 도피하는 경우가 드물지 않았다고 한다. 또 다른 단서는 샤갈이 자서전에서 어느 삼촌이 "구두 수선공처럼 바이올린을 연주했다"고 말한 데서 찾을 수 있는데, 이것은 공중에 장화 한 짝이 걸려 있고 가게 분위기가 나는 이유를 설명해준다. 이 작품은 또한 죽음과의 미성숙한 만남을 말하고 있다.

14
「죽은 남자」,
1908년경,
캔버스에 유채,
68.2×86cm,
파리,
조르주
퐁피두 센터,
국립 현대미술관

　어느 날 새벽 갑자기 거리에서 소동이 일어났다. ……황폐한 거리에서 한 여인이 혼자 뛰어가는 모습이 내 시야에 들어왔다. 그녀는 두 팔을 휘두르며 아직 잠들어 있는 이웃들에게 자기 남편을 구해달라고 울면서 호소하고 있다. ……사람들이 깜짝 놀라 여기저기서 뛰쳐나온다. ……죽은 남자는 이미 여섯 개의 촛불 아래 슬프고 엄숙한 자세로 누워 있다. ……사람들이 그를 데려간다.

　하지만 『나의 삶』은 1920년대에 집필되었고, 어린 시절의 경험을 바탕으로 그린 그림들에 대응하는 형식을 취하고 있다는 점이 중요하다. 따라서 그것만으로는 이 작품의 주요한 특징을 모두 설명할 수 없다. 예컨대 거리의 청소부가 저승사자를 암시한다는 것은 설명에서 빠져 있다.

　한참 뒤인 1959년에 샤갈은 그 작품의 원천이 비테프스크의 어느 쓸쓸한 거리에서 느꼈던 기괴한 경험이라고 밝혔다. "문학이 아니고서 어떻게 심리적 형상들이 있는 거리를 그릴 수 있겠는가? 상징이 아니고서 어떻게 거리를 시체처럼 검은색으로 표현할 수 있겠는가?" 이 말은 우리에게 다른 차원의 의미를 띤 단서를 준다. 황폐한 거리라는 뜻의 이디

시어는 말 그대로 '죽은 거리'다. 샤갈에게 이 문구는 '시체처럼 검은 거리'라는 뜻이었을 것이며, 그래서 그는 거리에 시신을 놓았을 것이다 (이것은 전통적인 유대 관습이 아니다). 아마 이 작품을 그린 뒤 그는 다른 유년기의 기억도 극복할 수 있었을 것이다.

「자화상」「창문」「죽은 남자」를 그린 1908년 이후 샤갈은 비테프스크를 떠나 상트페테르부르크에서 살게 되었다. 샤갈에게 대도시로 가서 명성과 부를 얻어보자고 제안한 사람은 예후다 펜의 또 다른 유대인 제자로 샤갈보다 유복한 가정 출신이었던 빅토르 메클러(Victor Meckler)였다. 그래서 1906~7년 겨울 아직 스물도 안 된 샤갈은 아버지에게서 받은 단돈 27루블을 가지고 떠날 결심을 했다. 그러나 먼저 그는 상트페테르부르크로 갈 수 있는 허가를 얻어내야 했다. 러시아 제국의 수도인 이곳은 유대인 거주지의 바깥에 있었으며, 1917년 혁명 때까지 유대인들은 거주지를 떠나지 못하도록 되어 있었기 때문이다. 비록 거주지 안에서는 500만 명의 유대인들이 자유롭게 여행하고 자신들의 고유한 종교적 · 문화적 정체성을 유지할 수 있었으나, 거주지 밖에서 살거나 일하는 것은 소수 엘리트만이 누릴 수 있는 특권이었다. 하지만 샤갈의 부모가 이용할 수 있을 만한 빈틈도 있었다. "아버지는 마치 내가 아버지를 대신해서 물건을 배달하러 가는 것처럼 꾸며 내게 임시 상인 증명서를 만들어주셨다." 이렇게 무장하고 샤갈은 '새로운 도시에서의 새로운 삶을 향해' 출발했다.

네바 강 하구를 굽어보는 이 '새 도시'는 차르 표트르 1세(표트르 대제)가 1703년에 창건했으며, 그의 수호성인의 이름을 따서 상트페테르부르크라 이름 붙였다(표트르, 페테르는 둘 다 베드로와 같은 이름이다 – 옮긴이). 러시아 최초의 서구화된 대도시인 이곳은 1918년 모스크바로 수도가 바뀌기까지 제국의 수도였다. 18세기 후반에는 동유럽의 중요한 문화적 중심지였으며, 넓은 도로와 신고전주의적인 건물들을 자랑하는 대단히 우아한 도시이기도 했다. 19세기에 항만 시설이 갖추어지고 그에 따라 산업과 인구가 팽창하면서 가난한 공장 노동자들과 부유한 궁정 귀족들로 양극화가 일어났다. 이러한 극단적인 분화는 당연히 정치적인 불안정과 혁명의 분위기를 조성했다. 1905년과 1917년에 상트페테르부르크에서 혁명이 일어난 것은 그 때문이다(1914년 러시아와 독일이 제1차 세계대전에서 적국이 되자 도시 이름이 너무 독일적이

라는 이유로 상트페테르부르크는 페트로그라드로 바뀌었다). 샤갈이 도착했을 무렵이면 러일전쟁에서 패배한 뒤에 발생한 1905년 혁명에 대한 기억이 아직 모든 시민들의 마음에 생생했을 것이다. 비록 차르 니콜라이 2세는 혁명을 진압하는 데 성공했지만 러시아 역사상 처음으로 헌법을 제정하고, 총리를 임명하고, 의회(두마)를 구성하는 등 중요한 양보를 해야 했다. 격동의 시대를 반영하듯이 1906년에서 1917년까지 존속한 두마의 역사는 혼란과 불안의 연속이었다.

수도에 거주하는 유대인에 관한 정책도 상대적 관용에서부터 탄압과 박해, 심지어 추방에 이르기까지 변화무쌍했다. 19세기 후반 알렉산드르 2세의 치세에 들어서야 비로소 상인, 기술자, 지식인에게 유대인 거주지 바깥에 거주할 수 있는 권리를 부여하는 법안이 통과되었다. 부유하고 교육 수준이 높고 세속화한 이들 유대인은 곧 러시아의 유대 사회와 일반 사회에 인구 비례 이상의 막강한 영향력을 행사하게 되었다. 그 결과 1914년까지 상트페테르부르크에는 전체 인구의 1.8퍼센트에 달하는 3만 5,000명의 유대인들이 합법적으로 거주하고 있었다. 샤갈처럼 불법 또는 편법으로 거주하는 인구까지 감안한다면 유대인의 수가 상당히 증가한 것이다.

외형상으로 보면 상트페테르부르크는 비테프스크보다 훨씬 크고 웅장하고 더 서구적이었다. 문화적으로 보아도 샤갈의 고향은 그에 비해 초라했다. 샤갈은 1915년 다시 그곳에 가기 전까지는 엘리트 지성계와 예술계에 입성하지 못했으나 모든 예술 부문에서 재능 있고 혁신적인 인물들이 많다는 것을 충분히 실감할 수 있었다. 이를테면 작곡가 이고리 스트라빈스키와 시인 안나 아흐마토바, 오시프 만델스탐, 알렉산드르 블로크 등이 그들이다.

당연한 일이지만 샤갈이 상트페테르부르크에서 자리를 잡는 데는 어느 정도 시간이 걸렸다. 그는 고향을 떠날 때 전혀 우쭐한 기분이 없었다고 밝힌다. "나는 떠나야 한다고 생각했다. 그러나 내가 무엇을 원하는지는 정확히 알지 못했다." 게다가 수도에 거주할 권리를 얻는 문제도 계속 그를 괴롭혔다. 임시변통으로 그는 골드베르크라는 부유한 유대 변호사이자 예술 후원가의 집에 하인으로 등록했으나, 당국의 검문을 받았을 때 허가가 없다는 이유로 하룻밤 철창 신세를 지기도 했다. 그는 그 경험을 흥미롭게 여겼지만(그것은 훗날 1914년에 「감옥에서」[In

Prison]라는 제목의 구아슈화로 표현되었다), 석방되자 곧 간판장이 수업을 받기로 결심했다. 직업 훈련을 받으면 거주권을 확보할 수 있었기 때문이다.

화가 수업 역시 몇 가지 난관에 봉착했다. 고학력 증명서가 없는 유대인이었기에 제국예술아카데미에는 들어갈 수 없었지만, 그는 폰 슈타이글리츠 남작의 명문 예술·공예학교 입학시험에도 낙방했다. 그래서 샤갈은 '더 쉬운' 학교인 '제국예술보호협회학교'에 등록하는 데 만족하고, 부업으로 야페라는 어느 사진가의 사진을 다듬어주는 일을 했다. 샤갈은 사진가의 부르주아적 자기만족을 노골적으로 경멸했지만, 비테프스크 시절에 예후다 펜 밑에서 공부할 때부터 메슈차니노프라는 사진가의 보조 역할을 잠깐 하면서 사진을 처음 접한 바 있었다.

그는 다음과 같이 재치는 있으나 오해하기 쉬운 말로 그 학교에서 자신에게 거의 해준 게 없다고 설명한다.

내가 거기서 뭘 했던가? 알 수 없다.
그리스와 로마 시민들의 많은 석고 두상이 사방에 도사리고 있는 가운데 가난한 촌뜨기인 나는 마케도니아의 알렉산드로스 같은 멍청한 석고상의 보기 싫은 콧구멍을 뚫어지게 들여다봐야 했다. 가끔 나는 가까이 다가가서 그 코를 주먹으로 치곤 했다. 또한 방 뒤편으로 가서 비너스의 때 묻은 젖가슴을 쳐다보곤 했다.

사실 학교장인 니콜라이 뢰리치(Nikolai Roerich, 1874~1947)는 학생들에게 상당한 자유를 허용하고 여러 미술관을 관람하도록 권장한 것으로 보인다. 바로 이 시기에 샤갈은 처음으로 러시아 미술관의 그리스도교 이콘들, 특히 안드레이 루블료프(Andrey Rublyov, 1360년경~1430)의 작품을 보았다.

뢰리치는 오늘날 러시아 발레단의 무대 디자이너로 유명하다. 러시아 발레단은 단장인 세르게이 디아길레프의 감독하에 현대음악, 안무, 디자인의 혁명적인 혼합으로 이름을 떨쳤다. 샤갈이 병역을 면제받은 것도 뢰리치 덕분이었다. 1908년 샤갈은 스승에게 이런 편지를 썼다. "저는 미술을 지극히 사랑합니다. 지금까지 많은 것을 잃었는데 3년을 병역으로 낭비한다면 또다시 많은 것을 잃게 될 것입니다." 게다가 침착하

지 못한 태도에도 불구하고 샤갈은 1년 동안 매달 15루블씩 장학금을 받는 단 네 학생 가운데 한 명이었다. 그 돈이 다 떨어졌을 때, 유대인 조각가인 일리야 긴스부르크(Il'ya Ginsburg, 1859~1939)가 학자이자 박애주의자인 다비트 긴스부르크 남작에게 소개 편지를 보내 비록 몇 개월에 불과했지만 샤갈의 후원자가 되도록 해주었다. 아카데미 교사였던 일리야 긴스부르크는 1880년대에 예후다 펜과도 교분이 있었으며, 당시 유행하던 인물 흉상의 제작자로서 최고의 명성을 구가하고 있었다.

제국예술보호협회학교에 불만을 느낀데다 거기서 받은 자기 작품에 대한 공개적인 비판을 감당할 수 없었던 샤갈은 1908년 7월 그 학교를 나와 자연주의 풍속화가인 자벨리 차이덴베르크(Savely Zeidenberg, 1862~1924)가 운영하는 사립학교에 몇 달 동안 다녔다. 그러나 거기서도 불편을 느낀 그는 더 나은 곳을 찾아다녔다. 그 '더 나은 곳'이란 바로 '유럽의 숨결이 살아 숨쉬는 유일한 학교'인 즈반체바 학교였는데, 레온 바크스트(Leon Bakst, 1866~1924)가 가르치고 있었다. 진보적인 러시아 예술계에서만이 아니라 파리에서도 선도적인 인물로 인정받던 바크스트는 당시 상트페테르부르크에 있는 어느 예술가보다 샤갈에게 더 넓은 시야를 줄 수 있었다.

샤갈은 바크스트와 실제로 대면했을 때 즉각 그에게 모종의 공감을 느꼈다. "귀 위에 붉은 곱슬머리가 뭉쳐 있는 모습이 마치 내 삼촌이나 형제 같았다." 샤갈이 직감적으로 알아차렸듯이 바크스트—그의 본명은 레프 사무일로비치 로센베르크였다—는 유대인이었다(비록 샤갈보다는 더 타민족과 동질화된 유대인이었지만). 이 사실은 아직 수렁에서 헤어나오지 못한 젊은이에게 한층 안도감을 주었을 것이다. 하지만 예술적인 견지에서 바크스트의 처분 아래 있는 샤갈은 두번째로 '위대한 인물'의 판정을 기다려야 했다. "펜과의 만남이 어머니에게 중요한 일이었다면, 바크스트와의 만남은 내게 무척 중요한 일이었다. 그의 견해는 무엇이든 내게 결정적이었다." 결국 판정은 긍정적이었으나 확실하지는 않았다. "그는 위엄 있는 어조로 느릿하게 말했다. '그……래, 재능은 있군. 하지만 자네는 좀 망……쳤네. 길을 잘못 가서 망쳤어. 그런데 아직 버린 건 아냐'".

그렇게 해서 샤갈은 바크스트의 학생이 되었으며, 그와 더불어 러시

아 발레단의 중심 인물인 무용수이자 안무가 바슬라프 니진스키 같은 명사들과도 친분을 쌓았다. 그러나 샤갈은 또다시 좌절을 겪어야 했다. "아닌 척해봐야 무슨 소용이 있겠는가? 그의 예술은 늘 내게 낯선 것이었다." 훗날 샤갈의 주장에 따르면, 문제는 바크스트 개인에게 있는 게 아니라 그가 속한 예술 단체인 미르 이스쿠스트바(예술 세계)에 있었다. 미르 이스쿠스트바는 1890년대에 세워진 러시아의 예술가, 작가들의 그룹으로, 여러 가지 면에서 서구의 미학적 상징주의 운동의 러시아판에 해당하는 단체였다. 그들은 아카데미와 자연주의를 똑같이 배격하면서 '예술 자체를 위한 예술'을 구호로 채택했다. 그들의 입장은 1898년부터 1904년까지 디아길레프가 편집한 잡지 『미르 이스쿠스트바』(*Mir Iskusstva*)에 소개되어 큰 반향을 불러모았다. 뢰리치, 알렉상드르 베노이스(Aleksandre Benois, 1870~1960), 발렌틴 세로프(Valentin Serov, 1865~1911), 바크스트, 그리고 바크스트가 파리로 떠난 이후 즈반체바 학교에서 샤갈을 가르친 므스티슬라프 도부진스키(Mstislav Dobuzhinsky, 1875~1957) 등의 예술가들은 러시아의 전통 문화와 유럽의 현대적인 주요 사조들을 똑같이 중시했다.

15
레온 바크스트,
발레
「세헤라자데」를
위한 무대 디자인,
1910,
종이에 수채,
구아슈, 금,
54.5×76cm,
파리,
장식예술미술관

비록 샤갈은 훗날 미르 이스쿠스트바를 '양식화, 탐미주의, 온갖 종류의 통속적인 양식과 마니에리슴이 횡행하는' 낯선 환경이라고 규정했지만, 오히려 1909~10년간에 씌어진 그의 초기 시들은 대부분 사랑이라는 주제에 관한 제멋대로의 공상 속에서 양식화와 탐미주의적 성향을 보여준다. 그 화가들의 작품은 젊은 샤갈에게 러시아 민속(그림15)에서 이국적인 동유럽적 요소들을 활용한 색채의 가능성에 눈을 뜨게 해주었다. 또한 학생들에게 색채를 그 나름의 구성적 요소로 여기라고 한 바크스트의 가르침도 샤갈에게 지속적인 영향을 미쳤다. 하지만 샤갈이 더 적극적으로 수용한 것은 민속예술과 어린이 예술에 대한 바크스트의 관심이었다(이것은 바크스트의 그림보다 그의 글에서 더 직접적으로 표현되었다). 그와 같은 관심을 보인 다른 사람들 중에는 특히 바크스트의 절친한 동료였던 시인 알렉산드르 블로크가 있다. 그는 1908년에 화가들에게 '아름다운 나비의 영혼과 유용한 낙타의 몸'을 결합시키라고 주문했다.

이 무렵 새로운 러시아 아방가르드가 생겨난 것은 우연의 일치가 아니다. 이들의 관심은 미르 이스쿠스트바 그룹과는 크게 다르고 샤갈과는

일부 측면에서 비슷했다. 미하일 라리오노프(Mikhail Larionov, 1881~1964)와 나탈리아 곤차로바(Natalia Goncharova, 1881~1962) 같은 화가들은 모스크바에서 활동했으므로 이 시기에는 샤갈을 알지 못했다. 따라서 그들은 바크스트가 주장하는 예술의 과도하게 열정적인 분위기에 반대하고 의도적인 원시성(그림16)을 내세웠으며, 주로 민중 목판화 형식인 루보크(그림17)나 러시아의 이콘, 어린이 예술에서 비롯된 민속

이미지에서 영감을 받으려 했다.

어떤 면에서 이 예술은 이전 세대 러시아 예술가들의 토속적인 성격(그림18)을 추구했다. 19세기 후반 '방랑자들'이라고 알려진 인민주의적 사실주의 화가들이 그들인데, 그 지도자인 일리야 레핀(Ilya Repin, 1844~1930)에 대해서는 샤갈도 일부 공감을 나타냈으며, 수십 년 전에 젊은 예후다 펜도 그에게서 지원과 격려를 받은 바 있었다. 그러나 레핀이 새로운 비자연주의적 경향을 흡수할 시간을 거의 갖지 못했다는 사

실은 즈반체바 학생들의 작품, 특히 샤갈의 작품을 전시하려는 계획을 조롱한 데서 입증된다. 이 전시회는 1910년 상트페테르부르크의 『아폴론』(Apollon)이라는 잡지사에서 개최되었는데, 샤갈의 작품이 공개 전시된 것은 이번이 처음이었다. 실은 레핀만이 아니라 다른 화가들도 이 아방가르드 학생들의 전시회에 대해 조소하는 듯한 반응을 보였다. 당시 전시회 관람객들의 모습을 그린 만화에서 샤갈의 전시작 두 점을 확인할 수 있다.

이러한 영향력들 못지않게 중요한 것은 샤갈이 에르미타슈 미술관에서 처음으로 과거의 위대한 예술품들을 보면서 홀로 깨우친 교훈이다. 1909년작 「붓을 든 자화상」(Self-Portrait with Brushes, 그림19)에서

16
미하일 라리오노프, 「이발사 앞에 앉은 병사」, 1910~12, 캔버스에 유채, 117×89cm, 소장처 미상

17
「수구파의 수염을 자르는 이발사」, 1770년대경, 목판화, 35.3×29.6cm

18
일리야 레핀, 「쿠르스크의 종교 행렬」, 1880~83, 캔버스에 유채, 175×280cm, 모스크바, 트레티야코프 미술관

보이듯이 그는 렘브란트 반 라인(Rembrandt van Rijn, 1606~69)에게서 자신과 유사한 정신을 발견했으며, 고갱에게서도 새로운 확신과 도전의 경계를 보았다. 유대 노인들을 그린 1914~15년의 연작에서 샤갈은 그 네덜란드 거장에게 큰 경의를 표했으며, 「밝은 적색의 유대인」(그림69 참조)에서는 그의 이름을 히브리어로 써넣기까지 했다. 『나의 삶』에는 이런 쓸쓸하면서도 달콤한 말이 나온다. "제정 러시아도, 소비에트 러시아도 나를 필요로 하지 않는다. 나는 그들에게 수수께끼 이방인이다. 렘브란트라면 나를 사랑하리라고 확신한다." 현대 유대인 화가들과도 어울리지 못한 그가 렘브란트에게 강렬한 공감을 느꼈다는 것은 흥미로운 사실이다. 예를 들어 이스라엘 화가인 모셰 카스텔(Moshe Castel,

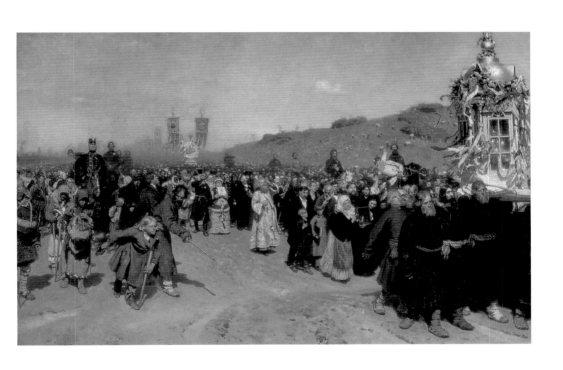

1909~92)은 렘브란트의 작품이 '성령을 표현한다'고 말하면서 '순수한 유대인처럼 육신의 변형성을 성스럽게' 변환시키는 그의 능력을 찬양했다. 그 이유가 무엇인지는 나중에 보기로 하자.

즈반체바 학교에 다닐 무렵 샤갈은 또한 폴 세잔(Paul Cézanne, 1839~1906), 에두아르 마네(Édouard Manet, 1832~83), 클로드 모네(Claude Monet, 1840~1926), 앙리 마티스(Henri Matisse, 1869~1954) 등의 이름을 처음 알게 되었다. "파리라는 이름조차 모르던 때에 나는 바크스트의 학교에서 유럽의 축소판을 보았다." 바크스트가 깊이 관여하고 있던 잡지 『아폴론』은 프랑스 아방가르드 예술을 공개적으로 지지하고 있었으며, 상트페테르부르크에서 고갱, 피에르 보나르(Pierre Bonnard, 1867~1947), 에두아르 뷔야르(Édouard Vuillard, 1868~1940), 앙드레 드랭(André Derain, 1880~1954), 마티스 등의 작품들을 전시했다. 파리에는 예술의 자유와 신분의 자유가 있다는 데 생각이 미치자 당연히 샤갈의 마음은 온통 파리에 갈 궁리로만 가득 찼다. 먼저 그는 바크스트에게 호소했고 바크스트는 샤갈을 이미 파리에서 유명세를 얻고 있던 디아길레프와 러시아 발레단에 소개했다. 샤갈은 발레 작품 「나르시스」의 무대 화가로 참여하고자 했다. 그러나 이 계획은 비록 『나의 삶』에는 아무런 언급이 없지만 실패했다. 결국 샤갈은 다른 방법으로 파리에 가는 길을 찾을 수밖에 없었다.

그 길은 막스 모이세비치 비나베르라는 신흥 문화 후원자의 도움으로 찾을 수 있었다. 비나베르는 자유주의 변호사이자 정치가로서 두마에 들어간 최초의 유대인 가운데 한 사람이었는데, 샤갈의 설명에 따르면 다른 후원자들처럼 '또 하나의 안토콜스키를 길러내려는' 의도를 가지고 있었다. 이런 후원자들 중에는 비나베르의 처남인 레오폴트 세프, 평론가인 막심 시르킨, 사회사가이자 작가인 솔로몬 포즈너 등이 있었다. 이들은 유대 민족의식을 고취하려는 세속화된 유대인들의 러시아어 대변지인 『노비 보스호트』(Novyi Voskhod, '신새벽')라는 유대 문화 잡지와 밀접하게 연관된 인물들이었다. 비나베르는 샤갈에게 잡지 편집진 소유의 아파트에서 살도록 배려해줌으로써 샤갈에 의해 '생애 처음으로 내 그림 두 점을 사준 인물'로 기록되었다. 비나베르는 저명인사였지만 거만하지 않았으며, 샤갈에 따르면 '내 캔버스에서 신랑신부, 음악가들과 함께 내려온 가난한 유대인들'을 사랑할 줄 아는 사람이었다. 이 말

19
「붓을 든 자화상」,
1909,
캔버스에 유채,
57×48cm,
뒤셀도르프,
노르트라인-
베스트팔렌
미술관

은 1909년작인 「러시아 결혼식」(Russian Wedding, 그림20)을 가리키는 듯하다. 이것은 인간 생활의 위대함을 주제로 한 민속적이고 '원시적' 의도를 담은 연작 가운데 하나다. 1908년경의 「죽은 남자」(그림14 참조)도 여기에 속한다고 볼 수 있으며, 1910년의 주목할 만한 작품 「탄생」(Birth, 그림21)도 마찬가지다.

그 무렵 어떤 사람이 샤갈에게 다소 수상쩍은 찬사를 보낸 일이 있었다. 샤갈은 한 액자 제작자이자 화상에게 먼저 비나베르가 소장한 유대 풍경화가 레비탄의 작품을 모사한 것을 가져다준 다음 자신의 작품 50여 점도 넘겨주었는데, 그 이튿날 샤갈이 다시 찾아갔을 때 화상은 샤갈과 그의 작품을 모르는 체 시치미를 뗀 것이다. 이렇게 큰 손실을 본 사건은 나중에 샤갈이 이따금 낯선 사람에게 편집증적인 태도를 보인다든가, 다른 사람의 동기를 의심하는 계기가 된다.

한편 1909년 무렵 샤갈은 자주 가던 비테프스크를 찾았을 때 벨라 로센펠트(Bella Rosenfeld)라는 소녀를 만났다. 이 소녀는 6년 뒤 샤갈의 아내이자 여신이자 어머니 같은 존재가 된다. 대단히 낭만적이었지만 실상은 순결했던 샤갈의 미숙한 이성 관계는 그 전에도 많았다. 『나의 삶』에는 니나, 아뉴타, 올가, 테아 등의 이름이 다소 그리움이 담긴 어조로 짧게 언급되어 있다. 그 중에서 테아 브라치만은 비테프스크의 교양 있는 집안 출신이었는데, 샤갈은 전에 그에게 상트페테르부르크로 이주할 것을 권했던 빅토르 메클러의 소개로 그녀를 만났다. 그녀는 유대인 의사의 딸이었으며, 당시 상트페테르부르크에서 유학하고 있었다. 바로 그녀를 통해서 샤갈은 당시 겨우 10대 초반이었던 여덟 살 아래의 벨라를 만나게 된다.

갑자기 테아가 아니라 그녀와 함께 있어야 한다는 생각이 든다!
그녀의 침묵도, 그녀의 눈도 내 것이다. 그녀는 마치 나를 오래전부터 알았고, 내 유년기와 현재, 미래도 알고 있는 듯하다. 그녀는 마치 전부터 나를 지켜보면서 내 가장 깊은 생각들을 읽고 있었던 듯하다. 전에 만난 적이 없음에도. 나는 그 사람이 바로 내 아내라는 것을 알았다.

벨라의 부모도 독실한 하시디즘 유대인이었지만 형편은 샤갈의 부모

20
「러시아 결혼식」,
1909,
캔버스에 유채,
68×97cm,
취리히,
E. G. 뷔를레 재단

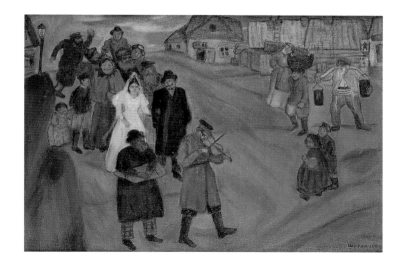

보다 훨씬 나았다. 사실 로센펠트 가문은 비테프스크에서 상당한 부자였으며 일찌감치 유대 중산층 문화의 세속화를 수용했다. 그 덕분에 집안의 맏딸인 벨라는 연극과 17세기 네덜란드와 이탈리아 회화에 열정적인 관심을 품고 모스크바로 유학을 떠날 수 있었다. 그녀의 아버지는 보석과 시계를 파는 좋은 상점 세 개를 가지고 있었다. 샤갈의 작품에서 시계가 강력한 동기로 작용하는 것은 그 때문이기도 하다. 두 집안의 사회적 지위가 달랐으므로 당연히 벨라의 부모는 이 젊은 연인들(그림22)의 애정에 눈살을 찌푸렸다. 샤갈은 벨라가 좀더 자라고 자신이 사회적으로 인정을 받기 전까지는 결혼을 미뤄야 한다는 것을 깨달았다. 그가 파리로 떠나는 데 벨라에 대한 애정이 영향을 주었는지는 확실치 않다. 어쨌든 그는 비테프스크를 작고 폐쇄적인 세계라고 여기게 되면서 점점 더 참을 수 없는 심정이 되었다.

　　그러나 나는 더 이상 비테프스크에 머문다면 온몸에 이끼가 껴버릴 것 같았다.
　　나는 거리를 배회하면서 간구하고 기도했다.
　　구름 속에도 계시고 구두장이 집 뒤에도 계시는 신이시여, 내 영혼을 밝혀주소서. 이 말 더듬고 고통받는 영혼에게 길을 안내해주소서. 저는 다른 사람들과 똑같이 되고 싶지 않나이다. 저는 새 세상을 보고 싶나이다.

21
「탄생」,
1910,
캔버스에 유채,
65×89cm,
취리히 미술관

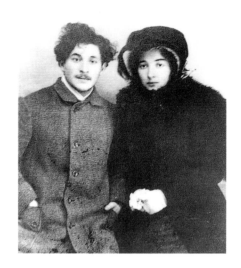

그에 화답하듯이 도시는 바이올린 현처럼 팽팽해 보인다. 모든 사람들이 걷기 시작하면서 살던 곳을 떠난다. 낯익은 인물들이 지붕에 올라가서 자리를 잡는다. 모든 색채가 흩어지면서 포도주에 녹아들어간다. 포도주 거품이 내 캔버스에 흘러 넘친다.

나는 그대와 함께 아주 행복하다. 그러나…… 그대는 전통에 관해 들어보았는가? 원앙새에 관해, 귀를 자른 화가에 관해, 입체와 사각형에 관해, 파리에 관해 들어보았는가?

비테프스크여, 나는 그대를 버린다.

그대의 청어와 함께 그 자리에 있으라!

앞에서 말했듯이 두 점의 그림을 사준 직후 비나베르는 샤갈에게 리용은행을 통해 매달 40루블씩 장학금을 주겠다고 약속했으며, 샤갈은 그것으로 파리에서 산다는 자신의 꿈을 실현할 수 있게 되었다. 열차의 3등칸에서 나흘 동안 시달린 끝에 스물세 살의 샤갈은 장차 예술적 재능을 펼칠 꿈을 간직한 채 파리에 도착했다. 1910년 늦여름이었을 것으로 추정된다.

이제 자네의 색채가 노래할 걸세 파리 1910~14

2

1910년 샤갈이 러시아에서 파리로 왔을 때 비테프스크 시절의 오랜 친구인 빅토르 메클러가 노르 역에서 그를 맞았다. 메클러는 그 전해에 파리에 왔는데 이미 이 도시에 환멸을 느끼고 있었으며, 1년 뒤에는 러시아로 되돌아갈 작정이었다. 샤갈이 파리에 대해 품은 연정은 그보다 훨씬 오래 지속되지만, 그래도 낯익은 사람을 만난 것은 그에게 큰 위안이 되었을 것이다. 촌동네 비테프스크 출신의 유대 청년이 상트페테르부르크에서도 자리를 잡는 데 상당한 시일이 걸렸는데, 파리에서 느꼈을 흥분과 위압감은 짐작이 가고도 남는다.

"한 주나 한 달이 지났을 무렵 오직 파리와 내 고향이 엄청나게 멀다는 사실만이 빨리 집에 돌아가고 싶다는 생각을 막아주었다." 『나의 삶』에서 샤갈은 이렇게 말했지만 곧이어 "그 모든 방황을 끝마치게 해준 것은 바로 루브르였다"고 이야기한다. 마침내 서구 예술의 위대한 전통을 직접 본 느낌(전에는 에르미타슈에서 어렴풋이 보았을 뿐이다)은 러시아 예술이 '서구가 지나간 길을 따라갈 수밖에 없는 운명'이라는 그의 생각을 더욱 굳혀주었다. 그의 예술적 재능을 꽃피울 곳은 상트페테르부르크가 아닌 파리였던 것이다. 하지만 나중에 보게 되듯이 예술의 도시에서 그를 성공으로 이끈 것은 바로 그런 개인적·예술적 견지에서의 이국적인 '타자성'이었다.

정평 있는 대가들, 활기찬 카페, 수많은 예술학교, 박물관, 미술관, 화랑, 전시회 공간 등이 즐비한 파리는 적어도 한 세기 동안 예술 세계의 분명한 중심지였다. 대부분의 외국인 화가와 조각가들은 19세기 초반 반농촌적인 개방성과 아늑함에 이끌려 먼저 파리 남동부의 몽파르나스에 정착하기 시작했다. 19세기 중반 이 지역은 1852년부터 1870년까지 전개된 오스만 남작의 대대적인 도시 개조의 일환으로 몽파르나스 대로와 라스펠 대로가 건설되면서 성격이 극적으로 변했다. 그에 따라 그곳에 거주하는 예술가들도 꾸준히 증가해서 1890년 무렵에는 파리의 화가와 조각가들 가운데 3분의 1 정도가 몽파르나스에 살게 되었다. 또한 20세기 초 30년 동안 이 지역에 사는 예술가들 가운데 30~40퍼센트가 외

국인이었다. 1870년 프랑스-프로이센 전쟁 이전까지는 인근의 스위스, 벨기에, 네덜란드 출신의 화가들도 많았으나, 외국인 화가는 대부분 독일인이었다. 1880년대부터는 미국인들이 커다란 단일 그룹을 형성하기 시작했으며, 러시아와 동유럽 출신들이 그 뒤를 이어 제1차 세계대전 후에 최대 그룹을 이루었다.

처음에는 파리 최고의 권위와 전통을 자랑하는 에콜데보자르(프랑스 국립미술학교)에 가깝기 때문에, 다음에는 교사들의 화실과 지리적으로 가깝기 때문에 몽파르나스에 사는 예술가들은 대부분 아카데미파에 속했다. 1860년대까지는 프랑스 왕립 회화 · 조각 아카데미가 루브르의 아폴로 살롱에서 개최하는 연례 살롱전이 파리의 유일한 공공 예술전시회였다. 19세기 말과 20세기 초에는 살롱전(관전)의 보수성과 엘리트주의에 반발해서 대안적 전시회가 생겨났는데, 주로 살롱데쟁데팡당(Salon des Indefendant, 독립전)과 살롱도톤(Salon de Automne, 가을전)의 형태로 매년 각각 봄과 가을에 열렸다. 이러한 발전에 발맞춰 사설 미술관들이 문을 열었으며, 폴 뒤랑-뤼엘(Paul Durand-Ruel), 다니엘-앙리 칸바일러(Daniel-Henri Kahnweiler), 앙브루아즈 볼라르(Ambroise Vollard) 같은 상업적 화상들도 출현했다.

19세기에 더 자유분방한 예술가들이 모여든 곳은 도시 반대편의 매우 아름다운 언덕인 몽마르트르였다. 20세기 벽두 10년 동안 라비냥의 바토 라부아르(Bateau Lavoir, 화가들의 집합 화실로 사용하던 '세탁선'—옮긴이)에는 1904년 파리에 온 에스파냐의 카리스마적인 화가 파블로 피카소(Pablo Picasso, 1881~1973)가 살고 있었다. 바로 이곳에서 피카소는 1907년에 「아비뇽의 처녀들」(Les Demoiselles d'Avignon, 그림 24)을 그렸다. 아프리카와 이베리아의 조각에 착안하여 형상을 해체하고 복수 시점을 채택한 이 그림은 입체주의(Cubism)의 효시였다.

샤갈이 파리에 왔을 무렵 당시 가장 영향력 있는 예술운동은 단연 입체주의였다. 피카소와 그의 동료 선구자인 조르주 브라크(Georges Braque, 1882~1963)의 분석적 입체주의 작품들은 르네상스 이래의 단일하고 고정된 시점의 논리와 사실주의 예술의 근본적 전제를 완전히 무시하고, 3차원의 장면을 2차원의 화면으로 표현하는 데 따르는 역설을 적극적으로 탐구했다. 사실 1910년 무렵에는 앙리 르 포코니에(Henri Le Fauconnier, 1881~1946), 장 메칭거(Jean Metzinger, 1883~1956),

앙드레 로트(André Lhôte, 1885~1962) 등과 같이 개념적인 도전성이 약하고 장식적인 작품을 생산하는 화가들까지 포함해서 이미 입체주의는 하나의 '유파'를 형성하고 있었다. 그 밖에 페르낭 레제(Fernand Léger, 1881~1955)나 로베르 들로네(Robert Delaunay, 1885~1941)와 같이 상당한 독창성을 지니고 있는 화가들은 머잖아 자기 나름의 독특한 입체주의를 이루게 된다.

입체주의가 승리하기 전에 파리의 아방가르드 예술계를 지배한 것은 야수파(Fauvism)였다. 비록 입체주의만큼 급진적이거나 파급력이 크지는 못했지만, 야수파는 폴 고갱과 빈센트 반 고흐(Vincent van Gogh, 1853~90)의 영향을 받아 강렬하고 비자연주의적인 색채와 열정적이고 격렬한 붓놀림을 사용함으로써 19세기 후반 프랑스 예술의 약한 색조와 도시적 환상에 젖어 있던 대중에게 충격을 던졌다. 앙리 마티스(그림 25), 앙드레 드랭, 모리스 블라맹크(Maurice Vlaminck, 1876~1958) 등이 주축이었던 야수파는 1905년의 살롱도톤에서 공동 전시회를 열었는데, 이것을 보고 당황한 어느 평론가가 그들을 '야수' 라고 부른 데서 야수파라는 이름이 나왔다.

당시 야수파의 리더였던 앙리 마티스는 몽파르나스에 살고 있었다. 1910년 무렵 파리의 아방가르드 예술 활동의 중심지가 이 지역으로 옮겨가는 중이었다(피카소도 1912년 그곳으로 옮겼다). 거리 한가운데 몽파르나스 대로와 라스펠 대로가 교차하는 바뱅 광장(그림23)에는 로통드, 쿠폴, 돔, 셀렉트 같은 카페와 콜라로시 아카데미, 그랑드 쇼미에르 같은 화실과 미술학교들이 있었다.

며칠을 메클러의 호텔 방 바닥에서 자면서 친구의 불평에 적잖이 시달렸을 샤갈은 몽파르나스의 멘 골목 18번지에 가구가 딸린 안락한 방을 얻었다. 집주인도 화가였는데 작가인 일리야 에렌부르크의 사촌이자, 1905년 혁명 이후 사회 불안을 피해 파리로 모여들던 온갖 정치적 · 종교적 · 예술적 성향의 러시아 이주자들 가운데 한 사람이었다. 샤갈은 영리하게도 두 개의 방 가운데 하나를 말리크라는 필경사에게 재임대해서 비나베르가 보내오는 많지 않은 장학금을 절약했다.

다음 단계는 당시 파리에 번창하던 수많은 사립 예술학교나 아카데미 가운데 두 군데에 등록한 것이다. 샤갈은 쇼미에르 아카데미와 팔레트 아카데미에 별로 내키지 않는 마음으로 이따금 출석해서는 누드 습작을

24
파블로 피카소,
「아비뇽의
처녀들」,
1907,
캔버스에 유채,
244×234cm,
뉴욕,
현대미술관

25
앙리 마티스,
「디저트」,
1908,
캔버스에 유채,
180×220cm,
상트페테르부르크,
에르미타슈
미술관

26
「비스듬히
누운 누드」,
1911,
마분지에 구아슈,
24×34cm,
개인 소장

했는데, 그것이 자신의 예술적 발전에는 거의 직접적인 영향을 주지 않았다고 주장했다. 하지만 여느 때처럼 이 경우에도 우리는 그의 주장을 의문시하고 더 상세히 살펴볼 필요가 있다. 왜냐하면 그가 입체주의를 접한 것은 바로 팔레트 아카데미에서였기 때문이다. 이 아카데미는 2류 입체파 화가인 앙리 르 포코니에가 러시아 태생의 아내와 함께 운영하고 있었는데, 그는 입체파 화가이자 이론가인 장 메칭거를 교사로 채용하고 샤갈을 비롯해서 많은 러시아 학생을 받아들였다. 이 무렵 샤갈의 작업 방식을 엿볼 수 있게 해주는 조그만 누드 스케치북이 현재까지 전한다.

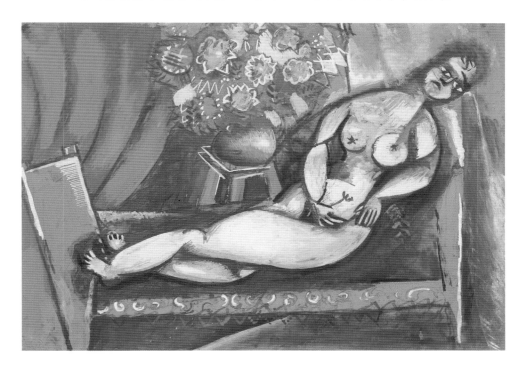

한 페이지에는 비교적 자연주의적인 실물 드로잉이 있고, 맞은편 페이지에는 같은 모티프를 일부러 기하학적으로 원시화한 작품이 있다. 1911~12년간 구아슈로 그린 모든 누드 연작은 과감한 양식상의 실험성만이 아니라 강렬한 관능미를 드러낸다.

그 전까지 여성의 누드를 그린 샤갈의 초기 습작은 사회적·종교적 제약을 감안한 탓에——1908년의 「앉아 있는 붉은 누드」(Red Nude Sitting Up) 등 한두 점을 제외하면——대부분 실험적인 수준에 그쳤다. 파리에 와서야 비로소 그는 자신의 본성에서 관능적인 측면에 더 큰 자유를 허용

하게 된다. 기묘하게 과장된 1911년의 「비스듬히 누운 누드」(Reclining Nude, 그림26) 같은 작품은 샤갈이 비스듬히 누운 여성 인물화의 오랜 서구적 전통을 어색하게 수용하고 있음을 말해주는 한편, (아프리카 예술에서 크게 영향을 받은) 어정쩡하게 '입체화한' 모습은 피카소나 알렉산드르 아키펭코(Aleksandr Archipenko, 1887~1964), 페르낭 레제(그도 쇼미에르 아카데미에 다녔다)의 작품과 비슷한 여성 형상의 왜곡을 보여준다. 따라서 훗날 그가 주장하는 것과는 달리 샤갈은 결코 교사와 동료 학생들의 영향으로부터 자유롭지 않았다.

샤갈 자신이 밝힌 바에 따르면 그가 진짜 배움을 얻은 것은 루브르와 대규모 연례 공공 전시회, 살롱도톤, 살롱데쟁데팡당을 부지런히 찾아다니고 아방가르드 화상들의 상점을 기웃거린 결과다. 예를 들면 그는 뒤랑-뤼엘의 상점에서 르누아르와 모네의 많은 작품을 보았고, 알렉상드르 베르냉(Aleksandre Bernheim)에게서는 반 고흐와 고갱, 마티스의 작품들을 보았으며, 입체주의의 선구적 후원자인 칸바일러와 볼라르에게서도 큰 도움을 얻었다.

27
「모델」,
1910,
캔버스에 유채,
62×51.5cm,
개인 소장

나는 특히 볼라르의 상점에 관심이 많았다. 하지만 들어갈 용기는 없었다. 어둡고 먼지 낀 창문을 통해서는 낡은 신문과 버려진 것 같은 마욜(Maillol)의 조그만 조각상만 보였다. 나는 세잔의 작품들을 찾았다. 그것들은 표구되지 않은 채로 뒤쪽에 있었다. 창문에 코를 대고 누르는 순간 갑자기 볼라르와 마주쳤다. 그는 외투를 입고 상점 한가운데 홀로 있었다. 나는 들어가기가 겁이 났다. 그의 인상이 좋지 않아 용기가 나지 않았다.

사실 볼라르는 1920년대에 샤갈의 그래픽아티스트와 삽화가로서의 재능을 키워주는 중요한 역할을 하게 된다.

파리에서 샤갈이 제작한 초기 작품들은 어둡고 실험적이며, 양식에서나 화법에서나 후에 폭발하게 될 독창성은 별로 보이지 않았다. 파리 시절 초기의 가정적 성격을 전형적으로 보여주는 작품인 1910년의 「모델」(The Model, 그림27)은 파리에 온 뒤 완성한 가장 초기작에 속하는데, 비용을 절약하기 위해 낡은 그림 위에 덧칠해 그린 것이다. 에렌부르크가 보관한 이 작품은 샤갈이 자서전에서 거절당했다고 다소 수줍게 밝

28
「안식일」,
1910,
캔버스에 유채,
89.8×95cm,
쾰른,
루트비히 미술관

힌 것들 가운데 하나로 추측된다. 나중의 「화실」(The Studio, 그림29)과 약간 비슷하게 묘사된 가구들의 세부는 「모델」이 바로 멘 골목의 아파트에서 완성된 것임을 말해준다. 캔버스에 깔린 두터운 밑그림(원래의 그림을 완전히 덮기 위해 그랬을 것이다)은 파리 시절 모든 작품의 공통적인 특성이며, 비교적 어두운 색조는 러시아를 떠나기 전으로 되돌아간 듯하다. 그러나 물감을 다루는 방법이 달라진 것은 분명하다. 더 넓고 강렬한 붓놀림으로 풍부한 질감을 나타낸 것은 그가 장차 파리에서 개발하게 될 방법을 예시한다.

샤갈에게 파리란 '빛·색채·자유·태양·삶의 즐거움'을 뜻했다. 물리적인 동시에 형이상학적인 그 빛의 영향을 받아, 또 부분적으로는 야수파의 영향을 받아 샤갈의 색채는——1910년작인 「안식일」(The Sabbath, 그림28)과 「화실」에서 보이듯이——곧 훨씬 강렬하고 밝아졌다. 샤갈은 파리에서 러시아 발레단의 레온 바크스트를 다시 만났을 때 그가 돌연 "결국 왔군" 하고 인사를 건네자 일순 난감했다고 한다. 그러나 그 뒤 전 스승이 샤갈의 화실을 방문해서 다음과 같이 선언하자 그 당혹감은 다소 가라앉았다. "이제 자네의 색채가 노래할 걸세."

「화실」은 야수파만이 아니라 네덜란드 화가인 빈센트 반 고흐에게도 경의를 표하고 있다. 샤갈보다 한 세대 위에 속하는 그 북유럽인도 샤갈처럼 프랑스의 빛에 취했었다. 사실 「화실」은 색채와 구성에서 반 고흐의 「아를의 침실」(The Artist's Room in Arles, 그림30)을 연상케 하지만, 그보다 더 강렬하고 격렬하며, 생 수틴(그는 샤갈과 동향이고 같은 유대인 이주자였으나 샤갈은 그의 투박함을 싫어했다)의 왜곡을 예언하고 있는 듯하다. 「안식일」도 역시 반 고흐를 연상하게 하는데, 주제에서는 「감자를 먹는 사람들」(The Potato Eaters)과 닮았고 색채에서는 「밤의 카페」(The Night Café)와 비슷하다. 파리 시절 초기 샤갈의 작품에서는 비극적인 분위기는 드물지만, 유년기에 대한 집착은 「비스듬히 누운 누드」 「모델」 「화실」에서 보이는 비인격적이고 전통적인 화법보다 훨씬 두드러진다.

1911~12년 겨울이나 1912년 봄 어느 무렵에 샤갈은, 그의 말에 따르면 자기 형편에 더 어울리는 곳으로 거처를 옮겼다. 그곳은 몽파르나스의 초라한 교외, 보지라르 지구의 도살장 부근에 위치한 라뤼슈(벌집)라는 낡은 건물이었는데, 약 140개의 화실들(그림31, 32)에 '전세계에서

29
「화실」,
1910,
캔버스에 유채,
60×73cm,
파리,
조르주
퐁피두 센터,
국립 현대미술관

30
빈센트 반 고흐,
「아를의 침실」,
1889,
캔버스에 유채,
57.5×74cm,
파리,
오르세 미술관

온 떠돌이 예술가들이 우글거리는' 곳이었다. 아마 샤갈은 여기서 료스노의 유대식 푸줏간 주인이었던 외조부에 관한 유년기의 모호한 기억을 떠올렸을 성싶다. 라뤼슈는 박애주의적 성향을 가진 성공한 조각가 알프레드 부셰(Alfred Boucher, 1850~1934)가 1900년의 파리 만국박람회 주최측으로부터 넘겨받은 건물을 활용해서 예술가 공동체를 세운다는 유토피아적 구상을 실천에 옮긴 결과로 탄생했다. 이건물은 아르누보 양식의 복잡한 장식 예술과 디자인의 절정이었다. 라뤼슈의 중앙 건물은 벌집을 닮은 3층짜리 로툰다(rotunda, 원형 건물 – 옮긴이)인데, 이곳은 원래 박람회의 포도주관이었다. 또한 여성관에서는 철문을 가져왔으며, 인도관에서는 입구 양옆을 장식하던 시멘트로 된 여상주(女像柱) 두 개를 가져왔다. 이리하여 1902년 미술부 차관이 참석하고 프랑스 국가가 울려 퍼지는 가운데 장차 자유분방한 파리라는 신화의 일부가 될 공동체가 공식적으로 탄생했다.

비나베르의 지속적인 지원에 힘입어 샤갈은 로툰다의 꼭대기 층, 즉 큐폴라(cupola, 둥근 천장 – 옮긴이)를 통해 햇빛을 받을 수 있는 유일한 층에 큼직한 화실을 얻을 수 있었다. 샤갈처럼 후원을 받지 못하는 여느 예술가들은 아래층에 있는 더 어둡고 비좁고 값싼 시설(그림 33)——입주자들은 '관'(棺)이라고 불렀다——에 만족하거나 주변의 더 작은 건물들을 이용할 수밖에 없었다. 하지만 친절한 관리인인 스공데 부인은 처지가 딱한 입주자들을 '내 가난한 벌들'이라고 부르며 도

31-32
라뤼슈,
파리의
단치히 거리
왼쪽
로툰다
오른쪽
대문과
여상주를
보여주는 입구

와주었다.

아름다움과 더러움이 결합되어 있는 라뤼슈의 조건은 가난과 예술적 창조성이 불가분하게 얽혀 있다는 신화를 부추기는 데 크게 기여했다. 샤갈은 나중에 이렇게 말했다. "라뤼슈에서는 죽든가 유명해지든가 둘 중 하나다." 그곳에서 살고 작업한 예술가들 중에는 큰 업적을 남긴 사람들도 있지만, 그보다 훨씬 많은 예술가들이 완전히 잊혀지기도 했다. 그때까지 '벌들'의 대다수는 이주자들이었다. 러시아와 폴란드 유대인이 가장 많았는데, 그 중에는 생 수틴과 미셸 킬쿠안(Michel Kilkoine, 1892~1968) 같은 화가들, 자크 립시츠(Jacques Lipchitz, 1891~1973)와 오시프 자킨(Ossip Zadkine, 1890~1967) 같은 조각가들이 있었으며, 이디시어가 거의 공용어로 쓰였다. 또한 1908년 파리에 와서 한동안 라뤼슈에 살았던 아키펭코처럼 유대인이 아닌 러시아인들도 있었다. 하지만 프랑스에서 나고 자란 사람, 예컨대 노르망디 농촌 태생인 페르낭 레제 같은 화가는 아주 예외적인 경우였다. 라뤼슈의 입주자들이 모두

33
라뤼슈의
전형적인 화실,
1906

미술가였던 것은 아니다. 그곳에는 앙드레 살몽과 블레즈 상드라르 같은 작가도 있었고, 예술적 취향을 가진 인도 어느 토후의 조카처럼 귀족이나 배우도 있었으며, 레닌이라는 이름으로 더 잘 알려진 블라디미르 일리치 울리야노프, 나중에 샤갈의 생애에서 중요한 역할을 하게 되는 아나톨리 루나차르스키 같은 정치 선동가도 있었다.

20세기 초의 이주자들에게 파리는 예술의 자유를 약속했다. 그러나 거기서 다수를 차지하는 유대인들에게는 그에 못지않게 종교적·사회적 약속도 중요했다. 샤갈은 훗날 파리의 빛을 '자유의 빛'이라고 웅변했다. 따라서 유대 예술가들이 끼리끼리 모이게 된 것은 역설적이지만 그리 놀랄 일은 아니다. 이들은 소재 선택에서 동유럽적 뿌리에 등을 돌리고 있었지만, 대부분이 라뤼슈에 모여들거나 로통드, 돔, 쿠폴 등 좋아하는 카페에 모인 것은 혈통적인 정신에 대한 동경을 시사한다. 사실 이주자들 중에는 출신이 색다른 유대인들도 있었다. 이를테면 이탈리아의 아메데오 모딜리아니(Amedeo Modigliani, 1884~1920)나 불가리아의 쥘 파생(Jules Pascin, 1885~1930)이 그들이다. 이런 현상은 곧 에콜쥐브(École juive, 유대학교─옮긴이), 즉 에콜드파리 안에 유대의 섬을 탄생시켰다(에콜드파리란 20세기 초 파리로 모여든 수많은 외국인 예술가들을 가리키는 용어다). 일부 평론가들은 에콜쥐브를 긍정적이고 건강한 현상으로 보았는가 하면, 또 외국인 혐오증을 지닌 사람들은 프랑스 문화의 '순수성'을 전복시킬 수 있는 위험한 조류로 여겼다.

"파리, 너는 내게 또 하나의 비테프스크다." 샤갈은 나중에 이렇게 호기롭게 선언한 바 있지만, 그 등식은 결코 단순하지 않다. 1912~13년작인 「일곱 손가락의 자화상」(Self-Portrait with Seven Fingers, 그림34)은 초기 파리 시절 샤갈의 이중적인(삼중까지는 아니지만) 심정을 생생하게 표현하고 있다. 한편으로는 의심할 바 없이 세계적 예술 중심지인 파리가 있다(그림 왼편의 창문을 통해 보이는 에펠 탑으로 상징된다). 다른 한편에는 성당이 아니라 회당으로 대표되는 비테프스크가 있다(그림 오른편에 꿈처럼 희미하게 그려져 있는 게 그것이다). 샤갈이 자신의 신체를 변형시킨 것은 입체파적 양식을 보여주지만, 이젤 위의 그림─이것은 「러시아와 나귀들과 기타 등등에게」(To Russia, Asses, and Others, 그림35)에서 더 잘 볼 수 있다─은 두 개의 지리적 장소 가운데 샤갈의 예술적 상상력을 지배한 게 어느 것이었는지 분명하게 말해

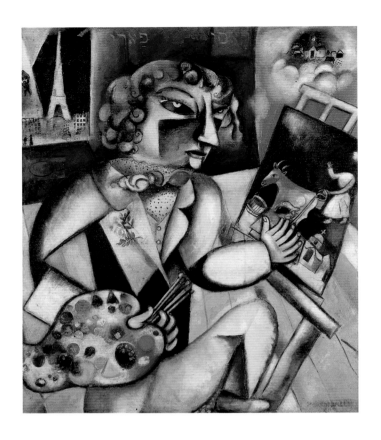

준다. (흥미로운 사실은 「러시아와 나귀들과 기타 등등에게」의 원판이 축소판보다 양식상으로 더 입체파적이라는 점이다.) 또한 이디시어에서 파리와 러시아가 같다는 사실은 러시아적 뿌리와 유대적 뿌리 사이에 존재하는 모종의 긴장을 암시한다. 인상을 찌푸린 채 작업에 몰두해 있는 화가의 표정은 밖보다는 안을 들여다보고 있음을 뜻하며, 왼손의 괴상한 일곱 손가락은 이디시어의 관용구로 설명될 수 있다. 일곱 손가락으로 일한다는 이디시어의 표현은 열심히 일한다는 뜻이다.

　　1922년 샤갈은 「유대 예술가란 무엇인가?」(What is a Jewish Artist?)라는 글에서 이렇게 회상한다.

　　어느날 라뤼슈의 화실에서 작업하고 있는데…… 벽을 통해서 어느 유대인 이주자의 목소리가 들려왔다. "그러니까 자네 말은 안토콜스키가 유대인이 아니었다는 거야? 그럼 (요제프) 이스라엘스나 (막스) 리버만은 어때?" 램프가 내 그림을 희미하게 비추고 있었다. ……결

34
「일곱 손가락의
자화상」,
1912~13,
캔버스에 유채,
126×107cm,
암스테르담,
시립미술관

35
「러시아와
나귀들과
기타 등등에게」,
1911~12,
캔버스에 유채,
157×122cm,
파리,
조르주
퐁피두 센터,
국립 현대미술관

국 동이 트고 파리의 하늘이 밝아지자 나는 유대 예술의 운명을 이야기한 이웃들의 어리석고 무감각한 생각에 실컷 웃었다. 마음대로들 말해봐라, 난 그림이나 그릴 테니.

샤갈의 비웃음을 산 '유대인 이주자'란 러시아와 동유럽 출신의 예술가들이 거의 분명하다. 이를테면 앙리 엡스탱(Henri Epstein, 1891~1944), 레오 쾨니그(Leo Koenig, 1889~1970), 마레크 슈바르츠(Marek Schwarz, 1892~1962) 등의 화가들과 조각가 레옹 앵당봉(Léon Indenbaum, 1892~1981) 등이 그들이다. 이들은 마흐마딤(Machmadim, '소중한 것들'이라는 뜻의 히브리어)이라고 자칭하면서 1912년에 그 제목으로 잠깐 동안 잡지를 발간했는데, 글은 없었고 '선언이나 이론을 배제하고' 현대 유대 예술의 가능성에 관한 그룹의 생각을 반영하는 작품들을 골라 실은 잡지였다. 1910년에서 1914년까지 라뤼슈에서 살다가 키예프로 돌아간 그래픽아티스트이자 조각가인 요시프 차이코프(Iosif

Tchaikov, 1888~1986)는 나중에 마흐마딤과 엘 리시츠키, 나탄 알트만(Nathan Altman, 1889~1970), 보리스 아론손(Boris Aronson, 1898~1980) 등의 러시아 예술가들을 매개하는 중요한 역할을 하게 된다. 또한 그 러시아 예술가들은 불과 몇 년 뒤에 자기들 나름대로 같은 문제를 추구하게 되며, 샤갈은 한동안 그들과 밀접하게 교류한다.

그러나 파리 시절에 샤갈은, 우리에게 허풍스럽게 말하는 것과는 달리 마흐마딤의 사상에 초연하지 않았다. 최근에 발견된 샤갈과 레오 쾨니그 사이에 오간 서신에서는 두 사람의 예술적 견해에서 공감의 폭이 그 전에 샤갈이 인정한 것보다 훨씬 넓었다는 사실이 드러났다. 결국 마흐마딤이 지대한 관심을 보였던 러시아-유대의 민속 문화가 샤갈에게도 중요한 영감의 원천으로 작용했던 것이다. 사실 샤갈이 그 그룹에 불만을 품은 것은 그가 그들의 생각을 그 전까지, 즉 펜의 화실에 있을 때나, 비테프스크, 상트페테르부르크 시절에는 전혀 모르고 있었다는 데 기인한다. 그들은 밤을 새우며 토론했지만, 샤갈은 바로 그들이 그토록 열렬하고 소박하게 찾고 있던 종류의 예술을 창조하느라 분주했던 것이다. 게다가 샤갈의 1912년작 구아슈화인 「카인과 아벨」(Cain and Abel, 그림36)과 같은 주제를 다룬 마흐마딤의 잡지(그림37)를 비교해보면, 샤갈이 자신의 우월함을 입증하기 위해 그들과의 경쟁을 마다하지 않았다는 사실을 분명히 알 수 있다. 샤갈의 그림에서 보이는 충격적이고 단속적인 원시성은 마흐마딤 그림의 기술적으로 서툴고, 양식적으로 파생적이고, 본질적으로 아카데믹한 성격을 더욱 극명하게 드러낸다.

사실 샤갈의 재능은 전혀 다른 종류에 속하는 것이었지만, 초기 파리 시절의 화법으로 보면 수틴, 파생, 모딜리아니 같은 화가들보다 오히려 마흐마딤 쪽에 훨씬 가깝다. 그들 역시 뛰어난 미학적 수준을 갖추고 있었으나 유대적 주제에는 거의 관심이 없었기 때문이다. 하지만 샤갈의 유대적 성격과 예술적 정체성의 관계는 늘 모호했다. 즉 그는 평생 유대 화가라는 낙인을 거부했으며, 적어도 공개적으로는 보편적 화가로 비쳐지기를 바랐다. 그와 달리 우크라이나 회당 직원의 아들인 마네-카츠(Mané-Katz, 1894~1962)——그는 1913년에 파리로 와서 제1차 세계대전 때 러시아로 돌아갔다가 1921년부터는 파리에 눌러앉았다——는 이주자 화가로서는 드물게 유대적 주제를 공공연하게 선택한 사람이었다. 그러나 샤갈은 누가 자신을 그러한 부류로 취급하면 언제나 거세게 반

36
「카인과 아벨」,
1912,
종이에 구아슈,
22×28.5cm,
개인 소장

37
작자 미상,
「카인과 아벨」,
『마흐마딤』
제5호에 수록,
1912,
복사,
202×155cm,
예루살렘,
이스라엘 미술관

발했다. 사실 마네-카츠는 샤갈과 전혀 달리 향수적 감상과 피상성에 빠져드는 경우가 많았으므로 샤갈의 반발은 충분히 이해할 만하다.

1912년부터 샤갈은 살롱데쟁데팡당과 살롱도톤에 매년 작품을 제출했으며, 심지어 1912년과 1913년에는 모스크바에서 열린 아방가르드 전시회인 '당나귀의 꼬리'(Donkey's Tail)와 '과녁'(Target)에도 작품을 출품했다. 이는 그가 진보적 예술 그룹에서 인정을 받기 위해 노력했다는 것을 의미한다. 그에 따라 그의 예술적 영향력도 점차 커지기 시작했다. 예를 들어 모스크바에서는 그가 앞의 전시회에 제출한 작품에서 자극을 받아, 비유대인 화가인 나탈리아 곤차로바와 미하일 라리오노프는 유대적 삶을 다룬 수많은 신(新)원시주의적 작품을 제작하기도 했다(그림38).

그러나 샤갈은 괴팍한 고독자의 이미지를 계속 고집하면서 자신의 예

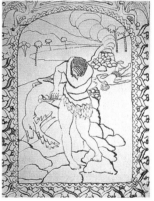

술에만 전념했다.

러시아의 화실에서는 마음 상한 모델이 훌쩍거리고, 이탈리아의 화실에서는 노래와 기타 소리가 들리지만, 유대 화실에서는 열띤 토론이 벌어진다. 화실은 그림과 캔버스——실은 캔버스도 아니지만——로 가득하지만, 내 식탁보와 이불, 잠옷은 갈가리 찢어졌다.

새벽 두세 시다. 하늘은 파랗다. 동이 트고 있다. 조금 떨어진 저 아래쪽에서 사람들이 소를 잡았다. 나는 울부짖는 소를 그렸다.

한밤을 지새며 앉아 있곤 했다.……

등불은 타고 나는 등불과 함께 있었다.

이러한 은유와 샤갈이 누드화를 더 선호했다는 사실을 결합시켜보면, 적어도 한 측면에서는──그에게는 연인이 없었으므로──예술이 성적 에너지의 분출구였으리라고 짐작된다.

화가인 자크 샤피로(Jacques Chapiro)는 라뤼슈를 회상하면서 당시 샤갈을 알았던 사람들의 기억을 통해 그러한 낭만적인 이미지를 더 강조한 바 있다(정작 샤피로가 파리에 온 것은 1925년이다).

빗질 한 번 하지 않은 것 같은 덥수룩한 머리, 일그러진 얼굴, 잿빛 눈, 창조적 열정에 가득한 야성적이고 역동적이며 무엇엔가 홀린 듯한 태도, 바로 거기서 때로는 어리고 때로는 노인 같은 표현이 나왔다. 쌀알 같은 눈동자는 이따금씩 알지 못할 광기의 불을 피워올렸다. 샤갈은 라일락 덤불 아래에서 미래의 작품을 몸짓으로 그리며 조각상의 파편 위에 황혼을 배경으로 앉아 있었다. 잘못 그린 그림들은 창문 밖으로 던져버리거나 쓰레기 더미 뒤로 밀쳐놓곤 했다.

라뤼슈의 화실에서 샤갈은 새롭고 놀라운 자신감을 찾은 듯하다. 1911년 후반부터 1914년까지 그가 그린 작품들은 20세기 벽두의 아방가르드 작품(파리 양식이든 아니든)과 전혀 다르며, 흔히 그의 전생애에 걸쳐 가장 독창적이고 걸출한 작품으로 간주된다. 예술적 혁신에 직면해서, 당시 인기 있던 미국 초상화가인 존 싱어 사전트(John Singer

Sargent, 1856~1925)의 양식을 모방하기로 결정한 빅토르 메클러와는 달리 샤갈은 최신의 아방가르드 운동을 예리하게 인식하고 있었으며——그가 인정하든 않든——그런 특성들을 흡수하여 자신의 의도에 맞게 응용했다. 실제로 이 시기 그의 작품들을 면밀히 분석해보면 그가 사용할 수 있는 양식적 선택들에 관해 결코 모르지 않았다는 게 분명해진다. 이를테면 프랑스의 팬들에게 앙리 루소(Henri Rousseau, '세관원', 1844~1910)의 작품(그림39)을 연상케 했던 의사소박적(faux naif) 원시주의 작품이 그런 예다(이 유명한 소박파 화가는 샤갈이 프랑스에 오기 불과 몇 주일 전에 죽었다). 샤갈의 파리 시절 작품에 야수파나 입체주의의 요소들이 많은 것을 감안하면 샤갈은 의도적으로 그것을 선택한 듯하다.

그러므로 1911년작인 「세 시 반」(Half Past Three 또는 「시인」[The Poet], 그림40)이나 1912년의 「아담과 이브」(Adam and Eve), 1913년의 「창문으로 보이는 파리」(Paris through the Window, 그림42)에서 볼 수 있는 형태의 파편화와 공간적 모호성은 당대의 지배적인 아방가르드 예술사조였던 분석적 입체주의(그림41)로부터 상당한 영향을 받았음을 드러낸다. 그러나 샤갈은 늘 이러한 영향을 부정했다. 『나의 삶』에서 그는 이렇게 선언한다. "자연주의, 인상주의, 사실주의적 입체주의를 타도하라! 그저 노상 세모난 식탁에 네모난 배(梨)만 그리도록 내버려둬라. ……기술적인 예술에 송가를 바치고 형식주의의 신을 만들어내는 이 시

39
앙리 루소,
「낚시꾼들」,
1908,
캔버스에 유채,
46×55cm,
파리,
오랑주리 미술관

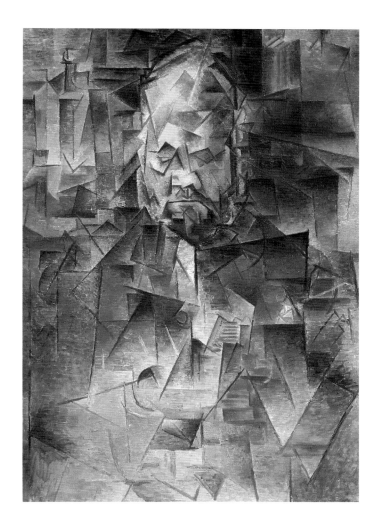

40
「세 시 반」
또는 「시인」,
캔버스에 유채,
196×145cm,
필라델피아
미술관

41
파블로 피카소,
「앙브루아즈
볼라르의 초상」,
1910,
캔버스에 유채,
92×65cm,
모스크바,
푸슈킨 미술관

대의 정체는 무엇인가? ……개인적으로 나는 과학의 영향이 예술에게 좋다고 여기지 않는다. 내가 보기에 예술은 영혼의 상태다.” 동시대인들 과는 달리 샤갈은 입체주의의 실험이 본질적으로 사실주의의 또 다른 형태이며, 외양의 본질을 파악하려 하지만 무미건조하다는 점을 직관적 으로 깨달았다(아마 옳은 판단일 것이다). 그러나 사실주의에 관한 그의 주장은 혼란의 여지가 있다. 이를테면 몇 줄 뒤에 샤갈은 이렇게 말한 다. “나를 공상가라 부르지 말라! 나는 오히려 사실주의자다. 나는 세상 을 사랑한다.” 여느 때처럼 샤갈은 말끔한 범주화를 회피하려 애쓰고 있 는 것이다.

「세 시 반」에서와 같은 강렬하고 비자연주의적인 색채는 주류 입체주

42
「창문으로
보이는 파리」,
1913,
캔버스에 유채,
135.9×141.6cm,
뉴욕,
구겐하임 미술관

의보다 야수파의 영향과, 오르피슴(Orphisme)이라고 불리는 다채롭고 시적인 입체주의의 변형을 시도한 로베르 들로네의 영향을 많이 받았다. 만약 샤갈의 작품에 입체주의의 요소가 있다면, 그것은 피카소와 브라크 등의 선구적 입체주의 그림들에서 보이는 약한 난색(暖色)보다는, 샤갈이 팔레트 아카데미에서 알게 된 메칭거나 르 포코니에 같은 화가들이 지지하는, 더 감각적이면서도 지성적 엄밀성은 약한 종류의 입체주의와 관련된다. 하지만 샤갈이 가까운 관계를 유지하려 했던 화가는 들로네 하나뿐이었던 듯하다. 들로네가 러시아-유대 태생의 여류화가인 소냐 들로네-테르크(Sonia Delaunay-Terk, 1885~1979)와 결혼했다는 사실은 그들 사이의 특별한 친밀도를 어느 정도 설명해준다. 사실 샤갈은 들로네의 예술을 거의 모른다고 주장했다. 그럼에도 불구하고 들로네의 영향력은 상당한 것이었다. 샤갈은 시인이자 평론가인 기욤 아폴리네르가 주로 전개한 오르피슴의 이론을 알려 하지 않았으므로 오히려 자신의 개별적 의도에 필요한 요소들을 오르피슴으로부터 마음대로 차용할 수 있었다.

그러나 「세 시 반」의 유머와 환상은 그 시기의 파리 회화와는 닮은 점이 없다. 전통적으로 욕망과 더불어 지혜와 선견지명을 상징하는 고양이의 뿔처럼 뾰족한 귀와 밝은 녹색의 몸뚱이는 시인의 거꾸로 뒤집힌 머리와 어울려 악마적 이미지를 나타낸다(여기서 시인은 샤갈 자신이거나, 파리 시절의 작가 친구, 아마도 덜 입체주의적인 다른 그림에서 그린 바 있는 마쟁일 것이다). 이 모든 것이 시인의 상상력에 나타난 뒤죽박죽의 세계를 연상시킨다. 그 이유는 틀림없이 식탁 위에 불안정하게 놓인 술병 때문일 것이다. 샤갈의 작품들이 대개 그렇듯이 이디시어 관용구는 이 작품의 기원과 의미를 밝히는 데 결정적인 힌트가 된다. 'fardreiter kop'라는 문구는 말 그대로 번역하면 '뒤집힌 머리'라는 뜻인데, 광기에 가까운 혼란이나 현기증의 상태를 의미한다. 하지만 남자의 무릎에 놓인 시가 동시대 러시아 시인 알렉산드르 블로크의 (키릴문자로 된) 연시라는 사실은 그 취한 상태가 술 때문만이 아니라 사랑과 창조적 열정 때문일 수도 있다는 것을 암시한다.

문구와 더 밀접하게 연관된 작품은 파리 시절 작품 가운데 가장 난해한 1911~12년의 「아폴리네르에게 바치는 경의」(Homage to Apollinaire, 그림43)이다. 이 그림은 '친절한 제우스' 아폴리네르가 처음으로 샤갈

의 화실을 방문해서 그의 작품을 우호적으로 평가한 1913년에 현재의 제목이 붙은 것으로 보인다. "그는 얼굴이 붉어지며 숨을 내뿜더니 웃으면서 중얼거렸다. '초자연적이군!'" 이렇게 샤갈의 캔버스 앞에서 장차 '초현실주의'라고 명명될 개념이 만들어졌다. 비록 1920년대에 샤갈은 초현실주의와의 관련을 부인하게 되지만. 아폴리네르를 포함하여 네 명에게 보내는 '연서'(戀書)는 나중에 보태어진 것이다. 헤르바르트 발덴 (Herwarth Walden)은 베를린 슈투름 미술관의 주인이며(당시에는 샤갈이 한 번밖에 만나지 못한 사람이었다), 블레즈 상드라르는 스위스의 괴짜 시인으로서 샤갈을 지지한 절친한 친구였고, 리초토 카누도(Riciotto Canudo)는 이탈리아의 중요한 현대미술 잡지 『몽주아』(Montjoie)의 편집인이었다. 따라서 샤갈의 그 태도는 사랑스럽고 소박하게 보일지 모르지만 실상 순수와는 거리가 멀었다.

이 작품에서는 형상들이 파편화되고 여러 면으로 나뉘어 있어 분석적 입체주의 특유의 공간적 모호함을 보여주며, 운동 감각, 원반의 모티프, 밝은 색채는 들로네와 오르피슴의 영향력을 나타낸다. 그러나 작품의 주제는 샤갈이 그토록 경멸했던 '세모난 식탁에 네모난 배'와는 거의 무관하다. 원래 밑그림에는 에덴 정원의 아담/이브 양성체와 더불어 뱀과 지혜의 나무가 있었다. 그러나 실제 작품에서는 정원이 없어지고 사과 한 개와 성서적 근원을 암시하는 아담의 손(남근을 상징한다)만 있다. 여기서 아담의 몸에서 이브를 창조했다는 이야기는 타락의 이야기와 연결되어 있다.

구름, 새, 한밤의 우울한 분위기는 무한성을 암시하며, 원은 시계로서 유한성을 상징한다. 비록 문자를 그림에 도입한 것은 파리 입체주의가 먼저였지만 여기서의 기능은 전혀 다르다. 미드라시라는 히브리 전설은 샤갈이 어릴 때 들은 창조의 이야기인데, 하루가 열두 시간으로 나뉘고 매 시간이 창조의 각 단계를 나타낸다. 샤갈이 선택한 시간은 세 가지다. 아홉 시는 아담과 이브가 사과를 먹지 말라는 경고를 들은 때이고, 열 시는 그들이 규칙을 위반한 때이며, 열한 시는 심판을 받은 때다. 샤갈이 자기 이름 'Chagall'을 써넣은 다음 히브리어식으로 모음을 빼고 'Chgll'이라고 쓴 것이나, 'Marc'의 'a'와 'r'을 히브리 문자로 써넣은 것은 미드라시에서 나온 유대어의 숨은 의미를 암시한다.

게다가 원은 전체성과 신성을 나타내는 고대의 상징이다. 그러므로

아담/이브의 형상은 이원성의 통일 가능성을 의미하기도 한다. 유대의 종교 문헌과 샤갈의 기타 작품에는 인간 남녀의 사랑이나 인간과 신의 사랑을 시사하는 요소들이 많다. 또한 9011이라는 숫자는 작품 제작이 시작된 해를 장난스럽게 지칭하는 의미일 것이다. 마찬가지로 '친구들'의 이름——아폴리네르만 다른 색이어서 이채롭다——도 자연과 근본 요소들에 관한 암시로 볼 수 있다. 즉 각각 공기(air, Apollinaire), 숲을 뜻하는 독일어인 발트(Wald, Walden), 재를 뜻하는 프랑스어인 상드르(cendre, Cendrars), 물(Canudo의 'o'는 물을 뜻하는 프랑스어인 'eau'와 같은 발음이다)을 가리킨다. 그 밖에도 해석은 무수하다. 샤갈이 평생토록 창조적 과정을 기본적으로 직관적이라고 주장한 것을 감안하면, 그가 의식적이고 일관적으로 복잡한 의미를 담으려 했을 가능성은 별로 없다. 그럼에도 불구하고 「아폴리네르에게 바치는 경의」는 상당히 난해하고 사색적인 작품에 해당한다.

43
「아폴리네르에게
바치는 경의」,
1911~12,
캔버스에 유채와
금 · 은가루,
200×189.5cm,
에인트호벤,
반 아베
현대미술박물관

하지만 1912년경에 그려진 「페리스 회전차」(Ferris Wheel, 그림45)처럼 얼핏 쉬워 보이는 작품도 숨은 의미를 담고 있다. 이 작품은 아마도 로베르 들로네가 1910년 이후에 파리의 명물(그림46)을 그린 작품(그림44)에서 영감을 받았을 것이다. 들로네처럼 샤갈도 그 시대의 사진엽서와 같은 구성을 취했다. 그러나 전체적인 산성(酸性)의 색채는 자연주의와는 거리가 멀다. 또한 'pari'(Paris에서 외국인은 발음해도 용인되는 마지막 철자 's'를 굳이 뺐다)라는 말을 넣은 것은 전혀 다른 차원을 추가한다. 프랑스어에서 'pari'는 '노름'을 뜻하므로 커다란 바퀴는 장터의 흥겨움만이 아니라 도박장의 룰렛도 상징한다. 들로네와 상드라르의 작품에서도 이처럼 은유적이고 시적인 작품 해석을 필요로 하는 유사점을 많이 발견할 수 있다.

샤갈의 파리 시절 초기작들 중에서 가장 독특하고 나중에 가장 큰 인기를 누린 것은 유년기에 대한 동경을 담은 작품들이다. 1911년의 「탄생」(Birth, 그림47) 같은 그림은 러시아 시절의 작품(그림21 참조)에서 이미 다룬 주제를 양식에서나, 화법에서 더 복합적으로 끌어올린 작품이다. 1912년작인 「코담배 한 줌」(The Pinch of Snuff, 그림48)과 「기도를 드리는 유대인」(Jew at Prayer)을 포함한 또 다른 연작은 유대교적 주제만을 다루고 있으며, 샤갈의 전 스승인 예후다 펜이 다루었던 비슷한 주제에 대한 응답으로 여겨진다. 이 주제는 잡지 『오스트 운트 베스

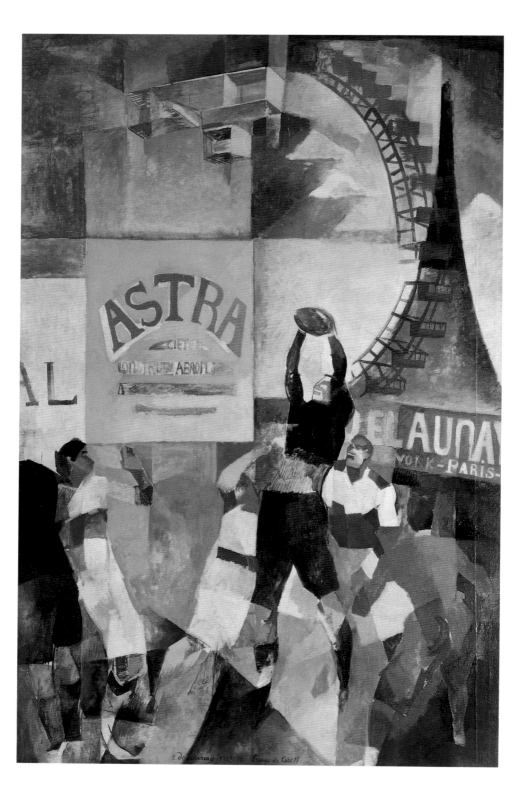

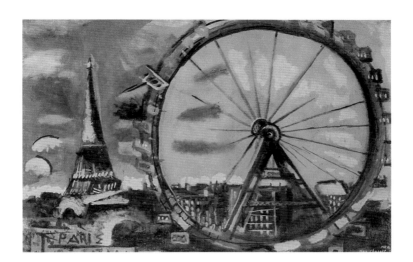

44
로베르 들로네,
「카르디프
럭비 팀」,
1912년경,
캔버스에 유채,
326.4×221cm,
파리,
현대미술관

45
「페리스 회전차」,
1912년경,
캔버스에 유채,
65×92cm,
개인 소장

46
1900년
만국박람회를
위해 건설한
페리스 회전차

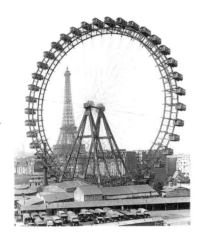

트」1912년 8월호에 실렸는데, 샤갈도 틀림없이 보았을 것이다. 「코담배 한 줌」은 한편으로 펜의 「아침에 읽는 탈무드 한 장」(Morning Chapter from the Talmud, 그림49)을 일부러 원시주의적으로 변환시킨 작품이다. 그러나 다른 한편으로 그 제목은 이디시어 작가인 페레츠가 같은 제목으로 쓴 단편소설, 즉 성스러운 라비가 오로지 '코담배 한 줌'의 약점 때문에 사탄의 간계에 넘어가는 이야기를 암시하고 있다. 흥미롭게도 이 작품을 처음 그렸을 때 샤갈은 마치 자신의 유대적 정체성을 공개하기라도 하듯이 원래 이름인 'Segal, Moyshe'를 써넣었으나, 경건한 유대인들을 앞에 두고서 마치 정통 종교측에 자신의 세속적 정체성을 과시하려는 듯이 국제적으로 널리 알려진 'Chagall'이라는 이름을 거꾸로

47
「탄생」,
1911,
캔버스에 유채,
113.3×195.3cm,
시카고 미술관

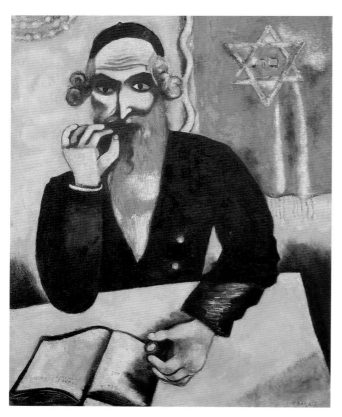

48
「코담배 한 줌」,
1912,
캔버스에 유채,
117×89.5cm,
바젤,
공립미술관

49
예후다 펜,
「아침에 읽는
탈무드 한 장」,
1912년 이전,
캔버스에 유채,
비테프스크,
지역사박물관

50
「소 장수」,
1912,
캔버스에 유채,
97×200.5cm,
바젤,
공립미술관

해서 써넣었다.

그 밖의 그림들, 이를테면 1911~13년에 그린 「러시아와 나귀들과 기타 등등에게」(그림35), 「소 장수」(The Cattle Dealer, 그림50), 「나와 마을」(I and the Village, 그림51), 「하늘을 나는 마차」(The Flying Carriage) 등은 러시아(비유대적인) 농촌의 삶을 다루고 있다. 하지만 그 독특하고 비논리적인 요소들은 러시아어보다 이디시어의 관용구를 통해 설명될 수 있다. 샤갈적인 성격이 강한 1912~13년작 「바이올린 연주자」(The Violinist, 그림52)도 러시아적 요소들의 유대적인 부분과 비유대적인 부분을 결합하고 있다. 구슬프고 강렬한 음색에다 휴대하기

간편한 바이올린은 흔히 유대적 색채가 강한 악기로 간주된다. 아닌게 아니라 떠돌이 바이올린 연주자는 러시아 유대인의 결혼식과 축제에 어김없이 등장한다. 여기에는 샤갈의 자전적인 요소도 있다. 『나의 삶』에는 바이올린을 연주하며 지붕으로 도피하려 했던 친척들에 관한 이야기가 나온다. 또한 샤갈도 바이올린을 배웠으며, 평생 동안 음악을 즐겼다.

다른 한편, 그림의 배경을 차지하는 건물은 말할 것도 없이 그리스도교적이지만, 기묘한 모습으로 나란히 위치한 세 개의 머리는 므스티슬라프 도부진스키의 1906년작인 「미용실의 창문」(Window at the Hairdresser, 그림53)과 비슷한 모티프로 되어 있다. 그는 샤갈의 상트

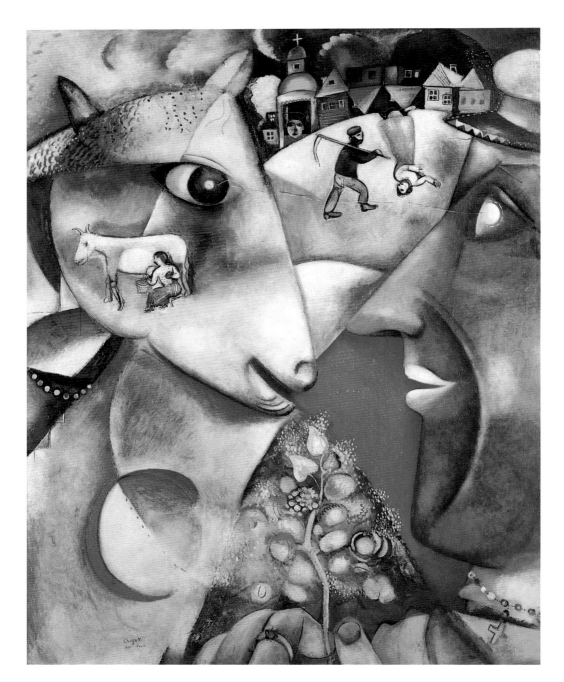

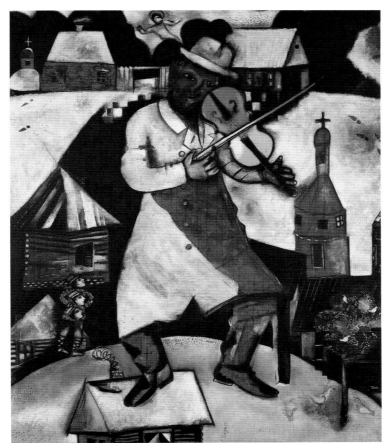

51
왼쪽
「나와 마을」,
1911,
캔버스에 유채,
192.1×151.4cm,
뉴욕,
현대미술관

52
오른쪽
「바이올린
연주자」,
1912~13,
캔버스에 유채,
188×158cm,
암스테르담,
시립미술관

53
아래
므스티슬라프
도부진스키,
「미용실의 창문」,
1906,
목탄,
구아슈,
수채,
28.2×20.9cm,
모스크바,
트레티야코프
미술관

페테르부르크 시절 즈반체바 학교의 스승이기도 했다. 이 작품은 정치적 해석도 가능하다. 이를테면 1912년 11월 파리에서 간행된 어느 러시아어 신문에는, 당시 파리에서 기금 마련을 위한 이주자 콘서트를 하고 있던 에스토니아 출신의 바이올린 연주자가 1905년 혁명 때 거리 행진을 이끌면서 자신의 연주를 이용하여 프롤레타리아트를 일깨우려 했다는 기사가 실리기도 했다. 그러나 일반적으로 볼 때 그 작품은 전혀 다른 문화적 요소들을 담고 있다. 녹색의 얼굴은 이미 「세 시 반」(그림40)에서 술에 취한 상태를 암시하는 의미로 사용된 바 있다. 그러나 녹색은 또한 고대 이집트인들이 특정한 신들, 특히 부활을 상징하는 오시리스의 얼굴을 그릴 때 사용한 색이기도 하다. 설사 이런 이야기들을 모조리 억지라고 치부한다 해도 당시 샤갈은 이질적인 여러 문화가 당연시되던 고도로 세련되고 세계시민주의적 환경에 있었다는 사실만큼은 분명히 유념할 필요가 있겠다.

숨겨진 내용은 작품을 더 풍부하게 만들어줄 뿐만 아니라 샤갈이 평소에 가장하려 애썼던 것과는 달리 결코 문화적으로 소박한 사람이 아니었다는 점을 분명히 드러내주지만, 「바이올린 연주자」 같은 작품은 별도의 관련 지식이 없어도 충분히 즐기고 감상할 수 있다. 상당히 복합적이기는 해도 「바이올린 연주자」의 기본 메시지는 아주 명확하다. 그 작품은 궁극적으로 미술과 음악이 세속적인 현실에게 승리하는 것, 종교의 힘과는 또 다른 미술 특유의 논리 거부의 힘을 나타내는 게 아닐까? 어쨌거나 「바이올린 연주자」가 1914년 살롱데쟁데팡당에 다른 독창적인 1913년작인 「임신한 여인」(Pregnant Woman 또는 「모성」[Maternity], 그림57)과 「일곱 손가락의 자화상」(그림34) 등과 함께 전시되었을 때 커다란 파문을 불러일으켰다.

세속적이면서도 고상하고, 재치 있으면서도 진지한 이 작품들은 20세기 초 아방가르드의 역사에서 독보적인 위치에 있다. 아폴리네르가 『파리 저널』(Paris Journal)에서 샤갈에 관해 논할 때 염두에 두고 있었던 것은 분명히 이러한 작품들이었다. "상상력에 가득 찬 젊은 러시아-유대 화가, 비록 때로는 유행하는 슬라브식 화풍에 휩쓸리기도 하지만 그는 언제나 그것을 극복한다. 그는 대단히 다양하고 획기적이고 어떠한 이론으로부터도 자유로운 작품을 제작할 수 있는 화가다."

「러시아와 나귀들과 기타 등등에게」를 비롯하여 「나와 마을」(그림51),

「달로부터」(From the Moon) 등 멋지게 어울리는 작품 제목은 시인인 블레즈 상드라르의 절묘한 창작이다. (첫번째 작품의 원래 제목은「하늘을 나는 아줌마」[The Aunt in the Sky]였는데, 그것도 괜찮았다.) 스위스 호텔업자의 아들인 상드라르는 쾌활하면서도 괴팍스런 여행가로서, 상트페테르부르크에서도 한동안 머물렀으며(거기서 러시아어를 배웠다), 자신의 괴상한 여행담을 책으로 펴낸 바 있는데, 작가인 시드니 알렉산더는 그것에 관해 "자유로운 여행의 환희를 프랑스판 휘트먼처럼 묘사하며…… 모든 것이 뒤죽박죽으로 뒤섞여 속사포처럼 반복되는 세속의 명상"이라고 말했다. 상드라르는 신성과 세속을 융합해야 한다고 믿었으며, 그것을 '심리적 통일', 즉 이성과 논리를 초월하는 더 깊은 사실성이라고 불렀다. 또한 가능한 한 폭넓은 대중과 대화해야 한다는 필요성에서, 당시 다른 사람들과는 달리 샤갈에게 크게 공감했다.

　　샤갈은 다음과 같이 산문보다는 시에 가까운 말로 상드라르에 관해 이야기했다.

　　저기, 또 하나의 선명한 불꽃이 있다. 내 친구 블레즈 상드라르다.
　　크롬색의 작업복, 여러 색깔의 양말. 흘러 넘치는 햇빛과 빈곤과 운율……
　　그는 내게 자기 시를 읽어주고는 창 밖을 내다보다가 내 그림과 내 얼굴을 보며 웃는다. 우린 함께 웃음을 터뜨린다.

　　『나의 삶』에서 샤갈은 상드라르의 충고를 거의 귀담아듣지 않았다고 말하지만, 훗날 1917년 러시아 혁명과 상드라르와의 만남이 자신의 생애에서 가장 중요한 두 가지 사건이라고 말한 것으로 미루어보면, 창작적 발전이 이루어지는 중요한 시기에 상드라르가 그에게 얼마나 큰 영향을 미쳤는지 알 수 있다. 또한 상드라르도 여러 편의 시에서 샤갈에게 독특한 경의를 표하고 있다. 이를테면『19편의 무정형적인 시』(19 Poèmes élastiques)에서 그는 이렇게 쓴다.

　　그는 잠을 잔다
　　잠에서 깬다
　　갑자기 그는 그림을 그린다

성당을 움켜쥐고 성당으로 그린다
암소를 움켜쥐고 암소로 그린다
정어리로
머리로, 손으로, 칼로
황소의 힘줄로 그림을 그린다
초라한 유대 마을의 지저분한 열정으로
러시아 시골의 과장된 성(性)으로 그는 그림을 그린다

　샤갈의 작품을 '초자연적'이라고 말한 다음날 아폴리네르는 샤갈에게 「로트소주」(Rotsoge), '화가 샤갈에게 바침'이라는 시가 수록된 편지를 보냈다. 이 작품은 1914년 『슈투름』(Der Sturm)이라는 잡지에 「로츠타크」(Rodztag)라는 제목으로 수록되어 베를린에서 열린 샤갈의 첫 개인전의 안내문으로 사용되었다. 이 시는 이렇게 시작한다.

　　그대의 진홍색 얼굴, 수상비행기를 겸용하는 그대의 쌍엽기
　　훈제 청어들이 헤엄쳐 다니는 그대의 둥근 집……

　이 짧은 인용 부분에서도 보이듯이 가시적이고 합리적인 세계의 만화경 같은 자유와, 아폴리네르나 상드라르 같은 아방가르드적 시인들의 인상적인 시어들은 샤갈의 작품 세계와 명백한 친화력을 가지고 있다. 따라서 샤갈이 제1차 세계대전 이전 파리의 화가들보다 작가들에게서 더 쉽게 유사성을 발견한 것은 당연한 일이다.
　실제로 샤갈이 평생의 벗으로 여겼던 사람들은 주로 시인들이었다. 그 이유는 그가 동료 화가들을 믿지 않았기 때문이기도 하고 그의 상상력이 본질적으로 시적이었던 탓도 있다. 1910년부터 1914년까지의 파리 시절에 샤갈의 가장 절친한 친구는 상드라르, 아폴리네르, 루트비히 루비너 등 모두 시인이었다. 그 밖에 러시아-유대 이주자 시인인 앙드레 살몽과 가톨릭으로 개종한 괴짜 유대 작가인 막스 야코프도 『나의 삶』에 특별히 언급되어 있다.
　아폴리네르와 상드라르 같은 작가들의 지지가 장기적으로 샤갈의 명망을 높여주고 단기적으로 그의 사기를 진작시키는 데 요긴했던 것은 사실이지만, 그들은 샤갈의 그림이 팔리는 데는 거의 도움이 되지 못했

다. 당시에는 화가의 개인전이 거의 없었으므로(샤갈은 나중에 "마티스와 보나르만이 유일하게 개인전을 열었다"고 회상한다) 샤갈은 매년 열리는 살롱도톤과 살롱데쟁데팡당에 출품하는 수밖에 없었다. 그러나 1912년 살롱데쟁데팡당에서는 전시회가 개막된 지 불과 한 시간 만에 샤갈의 한 작품——「나귀와 여인」(The Ass and the Woman), 나중에 상드라르에 의해 「내 연인에게 바침」(Dedicated to My Fiancée, 그림54)이라는 제목으로 바뀌었다——이 외설스럽다는 이유로 전시가 취소되기도 했다. 게다가 전시된 작품——「러시아와 나귀들과 기타 등등에게」와 「주정뱅이」(The Drunkard)——도 제대로 이해하는 사람이 거의 없었다. 카누도가 안내문을 써서 개인 수집가들의 관심을 끌어보려 했으나 거의 소용이 없었다. 실망한 샤갈은 한때 19세기 프랑스 풍경화가인 장-밥티스트-카미유 코로(Jean-Baptiste-Camille Corot, 1796~1875)처럼 시장성 있는 양식으로 풍경화를 그릴 마음까지 먹을 정도였다. "나는 사진을 찍었다. 그러나 코로처럼 작업하면 할수록 오히려 거기서 더 멀어졌고, 결국 샤갈의 양식으로 되돌아오고 말았다!"

그러던 중 샤갈에게 마침내 운명의 전환점이 생겼다. 아폴리네르가 자신의 '다락방'에서 자주 개최되던 모임에서 제1차 세계대전 이전 독일 아방가르드 예술운동의 저명인사들에게 샤갈을 소개한 것이다. 그중에는 독일-유대계의 출판인이자 화상인 헤르바르트 발덴(원명은 게오르크 레빈)이 있었는데, 그는 베를린의 슈투름 미술관과 더불어 표현주의의 국제적 대변지로서 이름을 날리던 같은 이름의 잡지를 소유하고 있었다. "한 구석에 몸집이 작은 사람이 앉아 있다. 아폴리네르가 그에게 다가가서 일으켜세웠다. '우리가 무슨 일을 해야 할지 아시죠, 발덴 씨? 우리는 이 젊은이의 작품을 전시해야 합니다. 마르크 샤갈이라고…… 아시는지요?'" 결국 발덴은 샤갈에게, 1913년 9월 파리의 살롱도톤을 본떠 자신이 주최하는 제1회 독일 헤르프스트잘론(Herbstsalon, 가을전)에 많은 작품을 제출하라고 말했다. 이 살롱전에 참가한 유럽의 아방가르드 예술가들 중에는 프란츠 마르크(Franz Marc, 1880~1916)도 있었는데, 그가 1908~14년 무렵에 그린 공상적인 동물 연작(그림55)은 샤갈의 작품과 분명히 닮은 점이 있다. 샤갈은 상드라르와 함께 베를린으로 갔다. 그가 제출한 작품은 「러시아와 나귀들과 기타 등등에게」, 「내 연인에게 바침」, 그리고 1913년작인 「그리스도에게 바침」

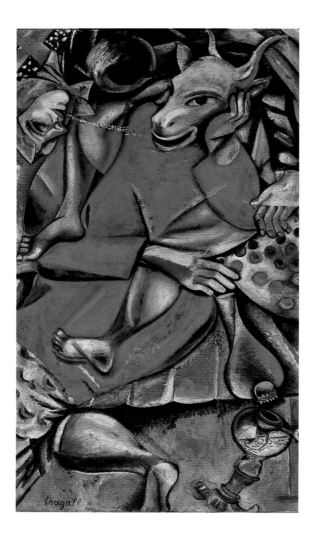

54
왼쪽
「내 연인에게
바침」,
1911,
캔버스에 유채,
213×132.4cm,
베른 미술관

55
왼쪽 아래
프란츠 마르크,
「작은 청마」,
1912,
캔버스에 유채,
58×73cm,
자르브뤼켄,
자를란트 미술관

56
오른쪽
「그리스도에게
바침」,
1912,
캔버스에 유채,
174.6×192.4cm,
뉴욕,
현대미술관

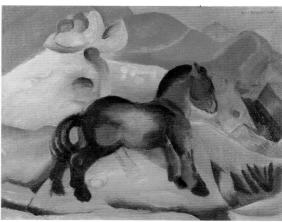

(Dedicated to Christ, 그림56. 이 작품은 나중에 「골고다」[Golgotha]로 개칭되며 더 나중에는 「갈보리 언덕」[Calvary]으로 바뀐다)이었다.

독일의 수집가인 베른하르트 콜러가 구입한 「그리스도에게 바침」은 샤갈의 주요 작품 중 처음으로 팔린 작품이자 샤갈이 평생토록 몰두하게 되는 그리스도 상의 첫번째 작품에 해당한다. 그리스도교의 그림에 관한 관심이 러시아 시절 유년기로까지 거슬러 올라간다는 사실은 1909년의 「가족」(The Family) 또는 「모성」(Maternity, 「할례」[Circumcision] 라고도 불린다)과 1910년의 「신성 가족」(The Holy Family)과 같은 은근히 파괴적인 작품들을 통해 알 수 있다. 러시아 이콘(그림58)에서 보이는 정형화한 성모와 아기 예수를 약간 모방한 1913년의 「임신한 여인」 또는 「모성」(그림57)은 그리스도교에 대한 관심이 초기 파리 시절에

57
「임신한 여인」
또는 「모성」,
1913,
캔버스에 유채,
194×114.9cm,
암스테르담,
시립미술관

58
이콘,
12세기경,
패널에 템페라,
194×120cm,
모스크바,
트레티야코프
미술관

도 남아 있었음을 말해주는 사례다.

　일관적이지 않은 시점과 비자연주의적인 공간 처리를 보여주는 「그리스도에게 바침」은 파리 입체주의뿐만 아니라 러시아 이콘의 전통을 연상케 한다. 분리된 크로마티시즘(chromaticism)을 사용한 점에서 이 작품은 샤갈이 장차 50년 뒤에 창작하게 되는 스테인드글라스를 예고하고 있다(제7장 참조). 그리스도의 양 옆에는 수염을 기른 장신의 유대인과 동방 복식의 마리아가 있으며, 사다리를 든 수수께끼의 인물(땅과 하늘, 인간과 신의 연결을 상징한다)과 배를 탄 조그만 인물(그리스 신화의 사공인 카론일까?)이 불가사의한 시나리오를 완성한다. 십자가에 매달린 그리스도는 아기 예수가 수염을 기르고 있는 이전 작품 「신성 가족」을 연상시키는 묘한 자세이며, '공중에 떠 있는 파란 아기'로 묘사되어 있다. 이것은 샤갈이 1930년대부터 추구하게 되는 유대 순교자로서의 예수의 이미지가 아니며, 전통적인 그리스도교적 묘사와도 거리가 멀다. 사실 이 작품은 러시아에서 일어난 이른바 베일리스 사건의 영향으로 그려졌을 것이다. 1911년 멘델 베일리스라는 유대인이 제물로 바치기 위해 그리스도교도의 아기를 살해했다는 해묵은 조작 사건으로 체포되었다가 1913년에 결국 무죄로 석방된 일이 있었다. 국제적 재판으로 유명했던 이 사건은 프랑스 언론, 특히 반유대적 언론의 폭넓은 조명을 받았다. 샤갈은 그런 무도한 행위가 여전히 용인되는 종교를 혐오했으므로 그 사건으로부터 받은 자극이 작품에 영향을 주었을 것이며, 그에 따라 그리스도교 문화를 향한 그의 불안정한 태도도 더욱 심화되었을 것이다.

　1913년 4월 샤갈은 슈투름 미술관에서 최초의 초현실주의 오스트리아 화가인 알프레트 쿠빈(Alfred Kubin, 1877~1959)과 공동전시회를 열었다. 그 뒤에야 발덴은 샤갈에게 첫 개인전을 열어주었다. 그 규모는 작고 초라했다. 40여 점에 달하는 파리 시절의 모든 유화 작품(샤갈이 러시아에서 가져온 누이 아뉴타의 초상도 포함되었다)이 표구되지 않은 채로 슈투름 잡지사의 사무실 벽에 걸렸으며, 100점이 훨씬 넘는 수채화, 드로잉, 구아슈화들은 그냥 테이블 위에 펼쳐졌다. 1914년 5~6월에 열린 이 전시회는 상당히 주목을 받았지만 샤갈을 표현주의 진영으로 끌어들이려는 시도는 실패했다. 공간과 색채를 비자연주의적으로 처리한 기법은 에른스트 루트비히 키르히너(Ernst Ludwig Kirchner, 1880~

59
하인리히
캄펜동크,
「가족 초상화」,
1914년경,
캔버스에 유채,
91×121cm,
빌레펠트
시립미술관

1938)나 카를 슈미트 로틀루프(Karl Schmidt Rottluff, 1884~1976) 같은 화가들의 작품과 어느 정도 유사성이 있었으나, 샤갈의 작품은 진정한 표현주의의 특징인 의도적인 미숙함, 영혼의 분출, 자의식적인 고뇌와는 거의 무관했던 것이다. 그 무렵 샤갈의 작품은 다른 나라에서도 전시되고 있었으며, 제한적이기는 하지만 다른 화가들에게도 현저히 영향력을 행사했다. 예를 들어 독일의 하인리히 캄펜동크(Heinrich

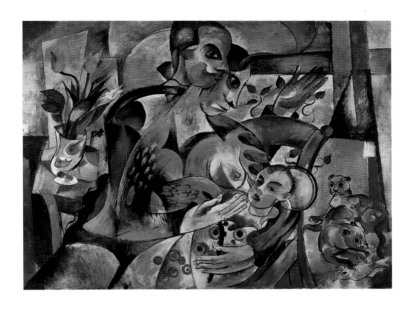

Campendonck, 1889~1957)는 슈투름에서 열린 샤갈의 개인전에서 자극받아 샤갈의 상상적인 우주를 연상케 하는 재치 있으면서도 상대적으로 절제된 작품(그림59)을 그렸다.

　샤갈은 베를린에서 평론가들을 만나고 여러 미술관과 화랑을 방문했지만──예컨대 파울 카시러 미술관에서는 반 고흐 회고전을 보았다──워낙 바빴던 탓에 더 동쪽인 고향 비테프스크까지 갈 수도 베를린에 머물 수도 없는 처지였다. 러시아로 가는 열차를 타기 직전에 샤갈이 6월 15일 로베르 들로네에게 보낸 암호 같은 우편엽서──"무덥다. 비가 온다. 자우어크라프트(독일식 김치─옮긴이). 독일 여자들은 대단히 특이하게도 예쁘지 않다"──는 그가 베를린의 활발한 문화를 탐구하는 데 관심이 없었음을 말해준다. 그 문화에 탐닉하게 되는 것은 그가 전혀 다른 환경에 있다가 돌아온 1922년부터다. 우편엽서의 마지막 문장은 샤

같이 베를린에 대해 불만을 품은 주된 이유를 암시한다. 즉 그는 여자친구 벨라를 다시 보고 싶어 견딜 수가 없었던 것이다. 또한 누이의 결혼도 여정의 또 다른 이유였던 듯하다.

두 연인은 서로 만나지 못한 지 4년이나 되었다. 서신 왕래는 계속되고 있었으나 벨라의 편지 내용은 눈에 띄게 냉담해지고 점차 평이해졌다. 당연한 일이지만 마르크는 뭔가 조처가 필요하다고 느꼈다. 아마 그의 계획은 비테프스크에 가서 벨라와 결혼하고 그녀를 독일로 데려와 먼저 전시회를 성공리에 개최한 다음 파리로 함께 가는 것이었던 듯하다. 당시에는 자신의 운명을 알지 못했지만 그는 나중에 이렇게 회고했다. "장차 전세계를 변혁시킬 피비린내 나는 희극이 시작될 것이고 샤갈이 거기에 동참할 것이다."

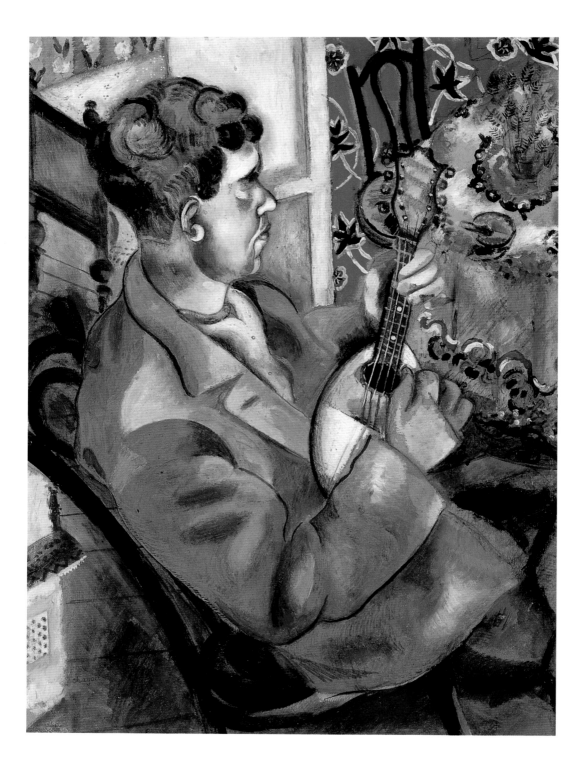

1914년의 운명적인 여름 샤갈이 러시아-유대적 삶에 다시 빠져든 데
대한 첫 반응은 사랑하는 사람들과 낯익은 환경을 화폭에 담는 일이었
다. 무엇보다도 그는 파리 시절과는 전혀 달리 외양에 충실한 그림을 그
렸다. 폐병 환자인 동생이 만돌린을 구슬프게 연주하는 모습을 그린
1914년작 「다비트의 옆모습」(David in Profile, 그림60)에서는 입체주
의보다 마티스와 야수파의 영향이 보인다. 역시 1914년작인 「화가의 누
이」(The Artist's Sister)——「창가의 리사」(Lisa at the Window)라고도
부른다——는, 전시 물자 부족으로 인해 주로 마분지에 그려진 이 시기의
다른 작품들과는 달리 캔버스에 그려졌다. 이 그림도 비교적 자연주의
적이며, 사춘기 소녀다운 조용한 모습을 예리하게 포착해냈다.

다시 만난 벨라 로센펠트는 1910년 무렵보다 한층 아름다워 보였고
세상사에도 눈뜬 모습이었다. 헤어져 있는 동안 그녀는 모스크바에 혼
자 살면서 게리어 여자대학의 역사와 철학부를 졸업하고 배우가 될 꿈
을 키워가는 중이었다. 샤갈은 그녀가 옛 친구인 빅토르 메클러와 가까
이 지내는 것을 걱정했을지 모르지만, 그 우려는 재회의 열정으로 사라
졌고 그들은 서로의 사랑을 확인할 수 있었다. 서정적인 사랑을 그린
1914~17년의 연작 「회색의 연인들」(Lovers in Grey, 그림61), 「청색의
연인들」(Lovers in Blue), 「분홍색의 연인들」(Lovers in Pink) 같은 부드
러운 작품들, 더 노골적으로 관능적인 「녹색의 연인들」(Lovers in
Green), 「흑색의 연인들」(Lovers in Black) 등은 그들 관계의 감각적인
쾌락을 생생하게 보여준다.

1914년 8월에 발발한 제1차 세계대전으로 인해 비테프스크에 석 달
동안만 머물고 벨라와 함께 서유럽으로 돌아가려던 샤갈의 계획은 차질
을 빚었다. 그러나 덫에 빠졌다는 느낌——특히 지난 4년간 엄청나게 제
작했던 작품들을 빼앗겼다는 느낌——은 연인과 가족을 다시 만났다는
기쁨과, 그의 예술의 근저에 항상 있었던 낯익은 환경에 대한 헌신성이
부활한 것으로 상쇄되었다. "내 고향에 와서야 비로소 나는 원기를 되찾
았고 옛 정서를 되살릴 수 있었다. 그 무렵에 나는 1914년의 비테프스크

연작을 그렸다. 나는 눈에 보이는 것을 닥치는 대로 그렸다. 주로 창가에
서 작업했는데, 거리에 나갈 때도 반드시 화구를 챙겼다." 이 '비테프스
크 연작'에는 「비테프스크의 모스크바 은행」(The Moscow Bank in
Vitebsk), 「료스노의 삼촌 가게」(The Uncle's Shop in Lyosno), 「비테
프스크의 약국」(The Pharmacy in Vitebsk, 그림62), 「창가에서 본 비테
프스크의 풍경」(View from the Window, Vitebsk) 등이 있다. 이 작품
들은 파리 시절에 러시아에 관해 그렸던 환상적인 그림들과는 전혀 다르
다. 이 '문헌들'(샤갈의 표현)이 상대적으로 보수적이었던 또 다른 이유
는 아마 시각적 감수성이 전보다 상당히 소박해지면서 주변의 것들을 직

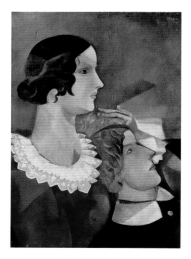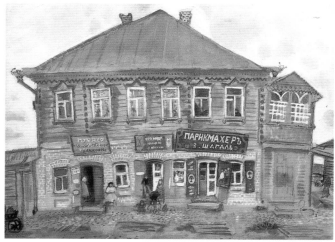

접적으로 전달하려는 욕구가 생겨났기 때문일 터이다. 아울러 베를린에
서 관람한 반 고흐 회고전으로부터 새삼 사실주의의 영향을 받은 탓도
있을 것이다. 하지만 내적 성찰 속에서도 오만한 자세가 엿보이는 1914
년의 두 초상화는 이 시기 샤갈의 입장이 모호했음을 말해준다(그림63).
또한 1914년작인 동생 다비트의 초상화들──앞에 말한 것과는 다른 작
품들──에서도 표현주의 양식이 뚜렷이 보인다.
　전쟁 기간 중에 샤갈은 자신의 예술적 재능이 뭔가 역할을 할 수 있으
리라는 소박한 믿음에서 위장 부대에 지원할 마음을 먹었으나 현역으로
복무하지는 못했다. 대신 그는 유명한 변호사이자 경제학자였던 벨라의
오빠 야코프의 주선으로, 페트로그라드(1914년부터 상트페테르부르크

의 이름이 되었다)의 전시경제국에서 딱할 만큼 무능한 사무관으로 전쟁에 복무했다. 그와 벨라는 1915년에 결혼한 직후 그곳으로 집을 옮겼다. 오히려 그런 무능함 덕분에 전시경제국에 근무하면서 그는 자기 시간을 많이 확보할 수 있었다. 사실 20대 후반의 젊은 나이에 대담하게도 자서전 집필을 시작할 수 있었던 것은 그 덕분이 크다. 1918년 폴 고갱의 회고록 『노아 노아』(*Noa-Noa*)의 러시아어판이 엘 리시츠키의 표지 디자인으로 출간되고 바실리 칸딘스키(Wassily Kandinsky, 1866~1944)의 『회고록』(*Reminiscences*)이 간행되자 샤갈은 자신이 겪은 시련과 풍상을 글로 써내야겠다고 마음먹었다. 그 가운데 1914년에 병사들

과 거리 풍경을 그린 침울하면서도 활기찬 연작(대부분 황량한 흑백 그림들이다)은 전쟁의 상처가 그의 예술 정신에 큰 영향을 주었음을 보여준다. 「부상당한 병사」(Wounded Soldier, 그림64)와 「작별하는 병사」(Leavetaking Soldier) 같은 그림들은 인물을 표현주의적으로 변형시켜 주제의 비애감을 잘 드러내고 있다.

하지만 그는 주로 가족들의 초상화와 비테프스크 유대 공동체의 전형적인 인물들을 그리는 데 주력했다. 1914~15년에 독일에 의해 리투아니아에서 추방된 약 20만 명의 유대인이 유입되면서 비테프스크는 (다른 러시아 도시들처럼) 유대인 인구가 크게 늘었다. 샤갈은 전쟁으로 인해 반유대주의가 부활했다는 것을 잘 알고 있었다. 러시아군의 패배는 곧 '유대인에게 책임을 물을 구실'이 되었다. 『나의 삶』에서 샤갈은 "그들을 내 캔버스에 옮겨놓음으로써 안전하게 하고 싶다"고 말한다. 나중에 유대인 대학살로 완전히 파괴되는 유대 공동체의 모습을 화폭에 보존한 것은 샤갈이 오늘날 크게 대중적 인기를 누리는 데 중요한 요인이 되었다. 떠돌이 유대인 행상과 거지들은 겨우 몇 코페이카를 받고 기꺼이 샤갈의 모델이 되어주었다. 모두 1914년 작품인 「신문팔이」(The Newspaper Vendor), 「축제일(레몬을 든 라비)」(Feast Day [Rabbi with

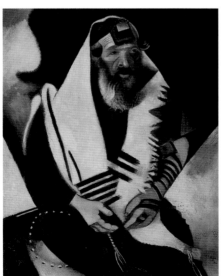

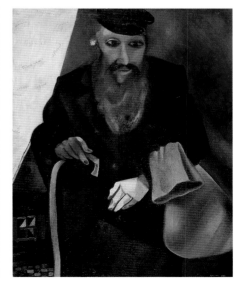

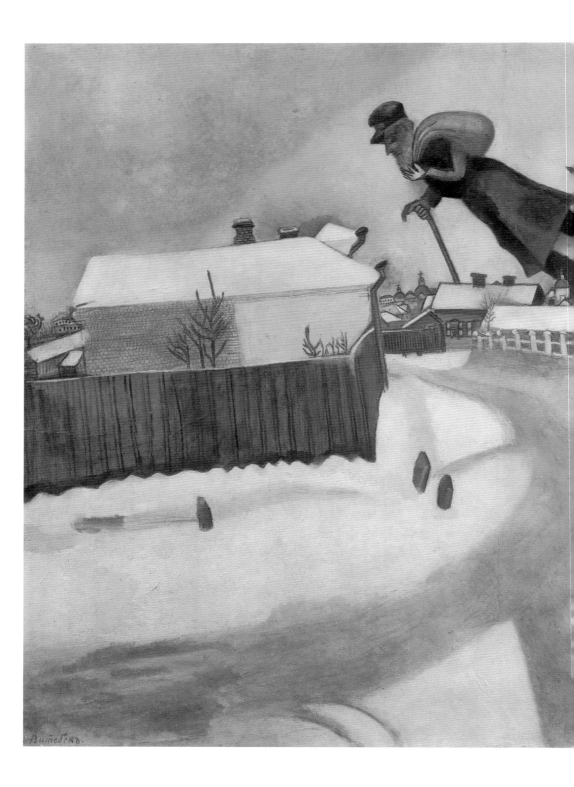

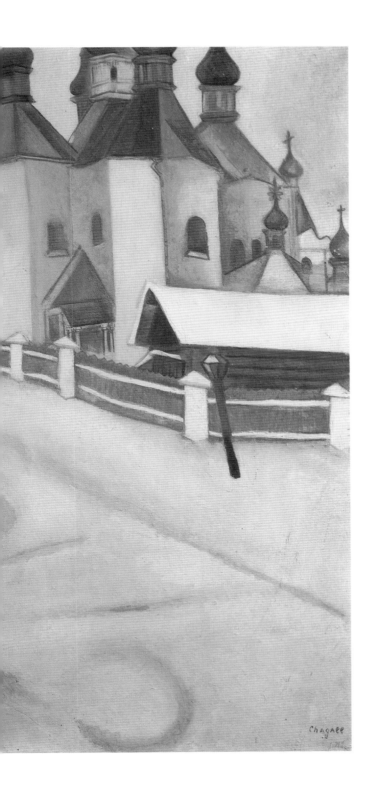

68
「비테프스크의
하늘에서」,
1914,
캔버스에 붙인
판지에 유채,
70.8×90.2cm,
토론토,
온타리오 미술관

Lemon], 그림65), 「기도하는 유대인(비테프스크의 라비)」(The Praying Jew [Rabbi of Vitebsk], 그림66), 「적색의 유대인」(Jew in Red, 그림 67) 등의 인물들은 언뜻 예후다 펜의 작품(그림9)을 연상케 하면서도, 파리 시절의 작품에 등장하는 많은 인물들보다 말 그대로 한층 세속적인 모습이다. 물론 나름대로 모호함은 없지 않지만.

그 작품들의 평범한 방식에 비해 주목할 만한 예외는 「비테프스크의 하늘에서」(Over Vitebsk, 그림68)이다. 자루를 짊어진 긴 수염의 유대인이 지붕 위를 떠도는 모습은 예언자 엘리야나 방랑하는 유대인 루프트멘슈 같은 전형적인 인물을 암시한다. 루프트멘슈란 공중을 떠돌며 살아가는 인간이라는 뜻으로, 독특한 재주를 가지고 있음에도 불구하고 이디시어 문학과 샤갈의 작품에 자주 등장하는 평범한 인물이다. 이 인물의 기묘한 자세 역시 널리 알려진 이디시어 표현으로 설명될 수 있다. '도시 상공을 걷는 것'은 집집마다 다니며 구걸하는 모습을 뜻하는데, 이는 당시 수많은 동유럽 유대인들의 빈곤을 나타낸다. 하지만 흥미롭게도 러시아에 돌아온 이후 샤갈은 파리 시절에 비해 언어적 표현을 작품에 집어넣을 필요성을 덜 느낀 듯하다. 이는 아마도 더 이상 작품의 의미를 보는 이에게 숨길 필요가 없다고 생각했기 때문일 것이다. 그러

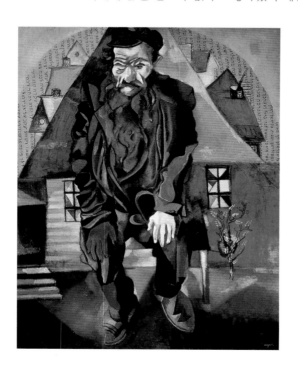

69
「밝은 적색의 유대인」,
1915,
마분지에 유채,
100×80.5cm,
상트페테르부르크,
러시아 미술관

나 보다 개인적인 기법을 이용하여 그린 작품은 여전히 내용 속에 이디
시어 관용구를 담고 있다. 다만 「밝은 적색의 유대인」(Jew in Bright
Red, 그림69)처럼 이 시기에는 그림에 언어를 삽입할 때 더 직설적인 방
법을 많이 사용했다.

1915년 7월 25일 샤갈과 벨라가 결혼했을 때 사회적 지위가 훨씬 나
은 벨라의 집안은 그 결혼에 대해 심각한 우려를 보였다. 이 시기 샤갈
의 작품은 온통 결혼이 중심이 되는데, 사뭇 감각적이면서도 초월적이
다. "내가 창문을 열기만 하면 푸른 공기와 사랑과 꽃들이 그녀와 함께
들어왔다. 흑백으로 옷을 입은 그녀는 오랫동안 내 캔버스 위를 맴돌면
서 내 예술을 인도했다." 그들이 처음 만난 지 35년 뒤에 집필된 벨라의
회고록은 한층 더 강렬하다. 『첫 만남』(First Encounter)에서 그녀는 온
갖 어려움을 무릅쓰고 마르크의 생일을 알아내서 바로 그날 음식과 꽃
을 숄에 싸들고 찾아간 일을 회상한다. 숄을 방 안 여기저기에 걸어놓고
샤갈은 그림을 그리기 시작했다. 그 결과는 오르가슴이었다.

적색, 청색, 백색, 흑색이 솟구친다. ……갑자기 당신이 내 옷을 벗
기고 자기 옷도 벗어버린다. ……당신은 일어나서 사지를 뻗고 천장
으로 날아오른다. 당신의 머리가 돌아가면서 내 머리도 빙글 돌린다.
……당신은 내 귀를 붓으로 간지르며 중얼거린다.

그 결과로 탄생한 1915년작 「생일」(The Birthday, 그림70)은 중력을
무시하는 자족적인 그들의 관계를 생생하게 보여주고 있다.

역시 1915년작인 「누워 있는 시인」(The Poet Reclining, 그림71)은
그들의 사랑을 더 절제되고 조용하게 그려낸다. 샤갈은 이 그림을 신혼
여행 중에 그렸다고 말했다. "마침내 시골에 단 둘이 있게 되었다. 숲과
소나무, 쓸쓸함만이 있다. 달은 숲 뒤에 있다. 뜰의 우리에는 돼지가, 창
밖에는 말이 있다. 하늘은 자주색이다." 여기서 샤갈이 자신을 시인으로
여기는 것은 의미가 있다. 왜냐하면 지금까지 본 것처럼 그는 늘 시인에
게 매력을 느꼈으며, 그 자신도 제법 괜찮은 시를 썼고, 무엇보다도 자신
의 작품이 시처럼 취급되기를 바랐기 때문이다. 그림의 마지막 층 바로
아래에 또 다른 인물―아마 벨라일 것이다―이 원래 샤갈의 옆에 누
워 있었던 것을 어렴풋이 확인할 수 있다. 그 인물을 지워버림으로써 그

70
「생일」,
1915,
캔버스에 유채,
80.5×99.5cm,
뉴욕,
현대미술관

71
「누워 있는
시인」,
1915,
판지에 유채,
77×77.5cm,
런던,
테이트 갤러리

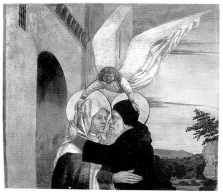

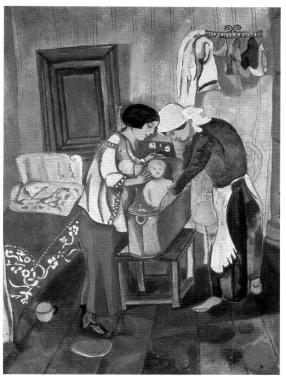

림은 관능성이 덜해지고 한층 사색적으로 바뀌었다. 하시디즘적 자연관
이 신성에 직접 접근하는 것임을 상기한다면 그런 성격은 더 강해진다.
1918년의 「결혼」(The Wedding, 그림72)에서는 부부의 머리 위에서 천
사가 수호하고 있는데——이것은 현재 카르팡트라 미술관에 소장되어 있
는 1500년경의 프랑스 회화 작품 「황금문에서의 만남」(The Meeting at
the Golden Gate, 그림73)에서 직접 차용한 모티프로 보인다——이는
그들의 결합이 신의 축복이라는 점을 더 노골적으로 드러낸다.

1916년 벨라와 마르크의 첫 아이이자 유일한 아이인 이다가 태어난
것은 부부의 가정적 행복(그림74)을 더욱 공고히 해주었다. 이런 장면은
아기와 함께 있는 가족을 비교적 자연주의적으로 그린 많은 매력적인
작품들, 예를 들면 1916년작인 「창가의 벨라와 이다」(Bella and Ida at

the Window), 「아기의 목욕」(The Infant's Bath, 그림75)에서 볼 수 있다. 사실 샤갈은 아버지로서의 역할을 자연스럽게 받아들이지 못했다. 아이가 울거나 악취를 풍길 때는 무척 싫었다고 토로한다. 게다가 아이가 딸이라는 사실에 실망한 탓에 그는 나흘 동안이나 모녀를 만나지 않은 적도 있었다.

샤갈이 이디시어 고전들의 삽화를 그리기 시작한 것도 바로 이 시기다. 특히 '니스터'(Die Nister, '숨은 자', 핀헤스 카하노비치[Pinkhes Kahanovich]의 가명)가 쓴 「수탉」(The Rooster)과 「꼬마」(The Little Kid)라는 두 편의 시와 페레스의 유머 단편소설 「마술사」(The Magician)의 삽화를 맡았는데, 이 작품들은 1916년에 전시되었다. 샤갈이 삽화를 그리겠다고 결심한 데는 그 저자들과 개인적 친분이 있었기 때문만이 아니라 1883년부터 1905년까지, 그리고 다시 1910년부터 혁명 때까지 시행된 이디시어 출판물에 대한 금지 명령에 저항하기 위해서이기도 했다. 재치 있고 간결하며, 소박하면서도 실은 고도로 세련된 샤갈의 잉크화(그림76)는 삽화 분야에 처음 진출한 것이었지만 평론가 아브람 에프로스(Abram Efros)에게서 큰 칭찬을 받았다. "간결하고 명쾌한 솜씨로…… 샤갈은 이제 삽화의 세계를 정복했다." 실제로 이 그림들은 아방가르드 러시아-유대 화가들에게 세속적인 이디시어 예술 서적의 전통을 창조하는 데 대한 폭넓은 관심을 촉발시켰다.

보다 공적인 영역에서도 샤갈은 1915~17년에 많은 중요한 아방가르드 전시회에 참여함으로써 러시아 젊은 화가들의 선두 주자로서 확고히 자리매김할 수 있었다. 예를 들어 1915년 3월 그는——평론가인 야코프 투겐홀트(Yakov Tugendhold)의 추천으로——모스크바의 미하일로바 미술관에서 열리는 '1915년전'이라는 전시회에 초청을 받아 비테프스크 '문헌들' 가운데 25점을 보냈다. 머잖아 공동으로 샤갈에 관한 최초의 중요한 저작을 쓰게 될 에프로스와 투겐홀트는 그 작품들의 친근한 민속적 성격을 우호적으로 평가했다. 「새 인재」(New Talent)라는 제목의 글에서 투겐홀트는 샤갈을 가리켜 '모스크바에는 거의 알려지지 않았으나 해외에서는 이미 유명한 화가'라고 말했다. 1916년 4월에는 샤갈의 작품 63점이 페트로그라드의 도비치나 미술관에 전시되었다. '나데즈다 도비치나의 사무실'이라고도 불리는 이 미술관은 1911~17년 무렵에 러시아에서 가장 상업적으로 성공한 미술관이었다. 유대인인 소유

76
I. L. 페레츠의
「마술사」 삽화,
1915,
종이에
수성물감,
흰색 구아슈,
22.5×18cm,
예루살렘
이스라엘 미술관

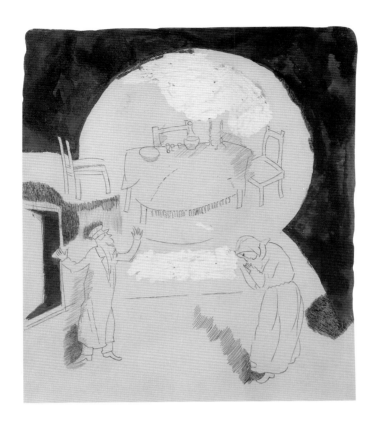

주는 이 시기 러시아 현대미술품을 취급하는 최고의 화상이었으며, 샤갈만이 아니라 곤차로바, 알트만, 올가 로자노바(Olga Rozanova, 1886~1918) 등 많은 화가들을 후원했다. 예컨대 1915년 가을 카지미르 말레비치(Kazimir Malevich, 1878~1935)가 절대주의(Suprematism)라 불리는 기하학적인 추상 양식의 급진적 작품을 처음으로 전시한 것도 바로 여기서였다. 1916년 11월 샤갈의 작품 45점이 모스크바에서 열린 '다이아몬드 잭'이라는 그룹전에 전시되었는데, 주로 유대인 화가들인 참여 화가의 대부분은 세잔의 영향을 받은 사람들이었다. 1917년 11월에는 샤갈의 드로잉 69점과 회화 네 점이 도비치나 미술관에 다시 전시되었다.

샤갈은 또한 영향력 있고 열정적인 후원자를 얻었다. 공학자이자 수집가인 카간 차프차이는 유대미술박물관을 설립하기 위해 샤갈의 작품을 30점이나 구입했다(그러나 혁명 때문에 그의 계획은 성사되지 못했다). 인상주의와 후기인상주의 작품의 주요 수집가로 잘 알려진 이반 모

77
「여행자」,
1917,
종이에
구아슈와
그래파이트,
38.1×48.7cm,
토론토,
온타리오 미술관

로소프도 이 무렵에 처음으로 샤갈의 작품을 구입했다. 샤갈도 많은 러시아 지식인들과 교류를 시작했는데, 대부분은 1907년부터 1910년까지 상트페테르부르크에 머물던 시절에 이미 만난 사람들이었다. 그들은 시인인 알렉산드르 블로크, 세르게이 예세닌, 블라디미르 마야코프스키, 보리스 파스테르나크, 데미얀 베드니, 미술평론가인 막심 시르킨(Maxim Syrkin), 그리고 바알 마흐쇼베스(Ba'al Makhshoves, 사상가)라는 이디시어 가명으로 문학비평을 쓴 의사 이시도르 엘리야셰프등이었다. 이들 중 마야코프스키는 샤갈과 그리 절친한 사이가 아니었는데도 자신의 책에 "신께서는 모두가 샤갈처럼 '샤갈' 하라고(즉 '큰 걸음'으로 걸으라고) 허락하셨다"는 찬양의 글을 썼다. 1917년작인 「여행자」(The Traveller, 그림77)는 샤갈 역시 자신의 성공을 낙관하고 있었음을 보여준다.

사실 샤갈은 마야코프스키 같은 문화 활동가들이 주장하는 '시끌벅적한 헛소리'를 몹시 싫어했고, 블로크와 예세닌 같은 시인들처럼 조용한 사람들을 훨씬 더 가까이 여겼다. "나는 예세닌이 더 좋다. ……그도 역시 목소리는 높지만 그것은 술이 아니라 신에 취한 것이다. ……그의 시가 불완전할 수는 있다. 그러나 블로크처럼 그의 시도 역시 러시아적 정신의 깊숙한 데서 나오는 외침이 아닐까?" 예세닌이 동물에 공감하고 그것을 통해 우주적 관점을 확립한 것은 분명히 샤갈과 일치하는 바가 있다. 샤갈은 블로크의 시에 흐르는 음악적 요소, 특히 신비스런 꿈-우주 사상에 친화력을 느꼈다. 또한 그는 블로크가 유럽 문명의 세속적이고 진부한 성격을 비판하는 것에도 공감했다. 샤갈의 이색적인 자서전에 이 작가들이 미친 문체상의 영향도 과소평가할 수 없다.

1918년에는 샤갈의 작품에 바치는 첫 연구서가 러시아에서 출간되었다. 『마르크 샤갈의 예술』(*The Art of Marc Chagall*)이라는 제목의 이 책은 엘 리시츠키가 표지 디자인을 맡았고, 에프로스와 투겐홀트가 각각 두 편과 한 편의 글을 써서 실었다. 투겐홀트는 러시아 잡지 『아폴론』의 특파원으로 파리에 주재하던 중 샤갈과 처음 만났다. 이 책은 1921년에 독일어로 번역되었는데, 흥미로운 점은 샤갈의 파리 시절 작품 두 점이 책에 수록되었다는 사실이다. 아마 그는 러시아로 오면서 자기 작품을 찍은 사진들을 가져온 듯하다. 실린 글들은 비록 길이는 짧지만 샤갈의 작품과 인물에 관해 생생한——가끔은 기발한——통찰력을 보여준다.

예컨대 에프로스는 이렇게 썼다.

> 샤갈을 이해하기란 어렵다. 그 이유는 그의 모순들을 용해해서 종합을 만들어내고, 이질적인 요소들의 배후에 있는 단일한 핵심과 지배적인 힘을 드러내야 하기 때문이다. 샤갈은 풍속화가인가 하면 공상가이기도 하고, 이야기꾼인가 하면 철학자이기도 하다. 러시아의 하시디즘 유대인인가 하면 또 프랑스 모더니스트의 제자이며 세계시민적 몽상가이기도 하다⋯⋯.

78
유대 축제
심하트 토라를
그린 루보크
(민중 목판화),
18세기 또는
19세기

이 시기에 샤갈은 나탄 알트만, 엘 리시츠키 등의 예술가들과도 밀접한 관계를 맺었다. 그들은 러시아-유대 민속예술(그림78)을 탐구하면서 순수한 현대 유대 예술을 찾고자 했으며, 에프로스도 적극적으로 여기에 동참했다. 1918년 「알라딘의 램프」(Aladdin's Lamp)라는 글에서 에프로스는 다음과 같이 단호하게 주장했다.

> 루보크, 생강빵, 장난감, 색동옷은 현대의 실용적인 미학을 위한 전체적 기획의 일부다. ⋯⋯유대인들이 예술적으로 살아가고자 한다면, 유대인들이 미학적 미래를 꿈꾼다면, 민중예술과의 철저하고 적극적인 연관을 전제로 해야만 한다.

지금까지 보았듯이 샤갈은 그들의 열정을 경멸하는 척했지만, 실은

파리에서 마흐마딤 그룹의 존재를 잘 알고 있었고, 『오스트 운트 베스트』같은 문화 잡지에서 전개된 열띤 논쟁에 관해서도 정통했다. 샤갈이 우호적인 경쟁심을 품고 있던 알트만은 특히 그 운동에 적극적이었다. 그는 1915년 말이나 1916년 초에 페트로그라드에서 샤갈의 옛 스승들인 일리야 긴스부르크, 비나베르, 펜 등과 함께 '유대예술촉진협회'를 창립했다. 샤갈도 1916년 봄에 열린 협회의 첫 전시회에 참여했으며, 1917년 4월에는 모스크바의 르메르시에 미술관에서 협회가 '유대 예술가들의 회화와 조각'이라는 제목으로 주최한 논쟁적인 전시회에 자신의 회화 14점과 드로잉 30점을 제출했다. 모스크바에서 발간되는 이디시어 잡지인 『슈트롬』(Shtrom)을 통해 샤갈은 그 계획을 옹호하면서 이렇게 말했다. "그리스도와 그리스도교를 탄생시킨 이 초라한 유대 민족에 속한 것이 자랑스럽다. 게다가 다른 것이 또 필요할 때 유대 민족은 마르크스와 사회주의를 만들었다. 그런 유대 민족이 세상에 유대 예술을 특별히 발표하지 못할 이유가 무엇인가?"

이러한 관심의 뿌리는 1886년으로 거슬러 올라간다. 이해에 블라디미르 스타소프는 다비트 긴스부르크 남작과 공동으로 중세 히브리 문헌 가운데 삽화가 그려진 부분들을 다량으로 수집했다. 이것의 프랑스어판은 1905년 베를린에서 『히브리 장식』(L'Ornement hébreu)이라는 제목으로 출간되었다. 1908년에는 유대역사민족학협회가 상트페테르부르크에서 발족되었다. 회원들 중 돋보이는 인물이었던 작가이자 민족학자인 슐로임 안스키는 1909년부터 이디시어 민속에 관한 글을 썼으며, 1912년부터 1914년까지는 대규모 민족학 조사반을 이끌었는데, 그 결과물들은 1915년에 세워져 한동안 존속했던 유대민족박물관에 소장되었다. 우크라이나 남서부의 볼리니아와 포돌리아 같은 외딴 지역까지 샅샅이 뒤져 수집하고 기록한 유물들은 유대 아방가르드 예술가들에게 지속적으로 커다란 영향을 미치게 된다. 유대 문화가 침식당하고 있는 상황에서 회당의 장식물과 제례용품만이 아니라 루보크(목판화, 그림78)와 옷 같은 가정용품 등을 접한 예술가들은 나름대로의 결론에 도달했다. 이를테면 그들은 유대 민속예술의 원리를 평범함, 장식 디자인, 히브리 문자의 독자성, 절제된 색채, 추상과 대칭성 등의 경향으로 규정하고 그 요소들을 자신들의 작품에 삽입하기로 한 것이다.

이사하르 리바크(Issachar Ryback, 1897~1935)와 엘 리시츠키 같은

예술가들의 여행에 재정을 지원한 것도 그 협회였다. 그들은 1916년부터 드네프르 강 연안을 따라가면서 목조 회당들의 예술품과 건축에 관해 연구하고 기록했다. 이 건물들의 평범한 외관을 보면(제2차 세계대전 때 대부분 파괴되었으므로 지금은 기록물이나 사진을 통해 볼 수밖에 없다) 그 안에 풍부한 장식물들이 있다는 것을 거의 알 수 없었다. 얼핏 보면 소박해 보이지만 회당 안의 벽화에는 강렬한 생명력이 꿈틀거리고, 표면의 무늬에서는 의인화한 생명체와 동물을 직관적으로 느낄 수 있었다.

　가장 주목할 만한 실내장식은 비테프스크에서 남쪽으로 160킬로미터가량 떨어진 모길료프의 18세기 회당(그림79)에서 발견되었다. 이 작품의 특이성은 그림의 성격만이 아니라 "슬루즈크 출신 이사크 세갈의 아들인 하임이라는 장인이 신성한 작업에 참여하다"라는 문구가 있다는 점이었다. 유대 장인의 이름이 기록된 경우는 흔치 않은데, 샤갈은 바로

79
이사하르 리바크,
모길료프 회당의
천장화(부분),
1916년경,
종이에
검은 분필,
그 위에
수채와 먹,
64.5×48cm,
예루살렘,
이스라엘 미술관

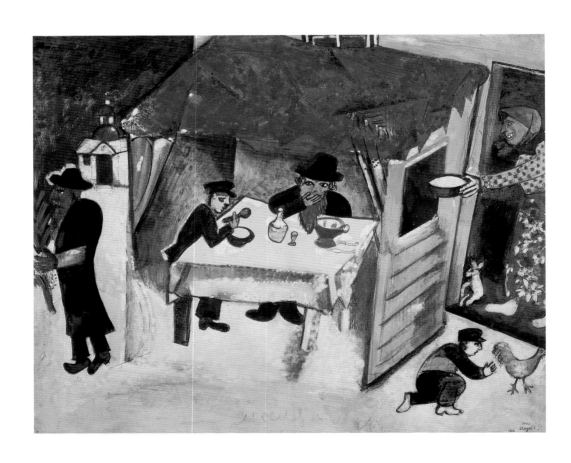

그 슬루츠크 출신의 하임 세갈이 자신의 '먼 조상'이라고 주장했다.

1916~17년에 샤갈은 유대예술촉진협회를 통해 처음으로 페트로그라드 회당 경내에 있는 어느 유대 중학교의 벽을 장식해달라는 의뢰를 받게 된다. 당시의 습작들—수채화 「조부모 방문」(Visit to the Grandparents), 종교 축제를 그린 구아슈화 「초막절」(The Feast of Tabernacle, 그림80)과 유화 「부림절」(Purim), 그리고 「부림절」과 「실내 유모차」(Baby Carriage Indoors)를 위한 최종 스케치—을 보면 샤갈이 그

80
「초막절」,
1916,
구아슈,
33×41cm,
개인 소장

81
유월절 세데르,
만토바 하가다.
1560,
『오스트 운트
베스트』
1904년
제4호에 수록

시기에 그렸던 다른 작품들과 달리 사실주의 양식을 버리고—그것도 입체파를 통해 알게 된 것이지만—루보크와 목조 회당 실내장식의 전통을 수용해서 더 대중적인 의사소박적 민속 양식을 취했다는 것을 알 수 있다. 게다가 「초막절」은 1560년의 만토바 하가다(유월절 식탁에서 어린이들에게 성서 이야기를 해주는 유대 관습이나 그런 관습을 정리한 책을 말한다—옮긴이)에 전하는 유월절 세데르(유대식 유월절 저녁식사—옮긴이)의 그림(그림81)—『오스트 운트 베스트』에 수록되었다—을 본뜬 것인데, 이는 샤갈이 여전히 러시아 바깥에서 예술적 영감을 찾았음을 말해주는 증거다. 그러나 러시아 혁명이 발발함으로써 이 습작들을 대형 회화로 옮기려는 계획은 중단되고 말았다.

차르 전제를 끝장낸 1917년 혁명은 과거에 깊이 뿌리박고 있는 사건이었다. 차르의 권력은 1856년 러시아가 크림 전쟁에서 패배한 것과

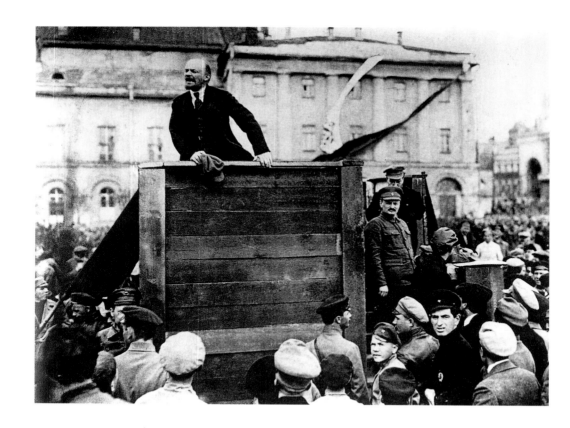

1905년 혁명으로 이미 크게 약화되어 있었다. 혁명의 장기적인 원인은 러시아의 통치자들이 내세우는 신권과, 꾸준히 팽창한 산업화하고 정치화한 사회 사이에 근본적인 긴장이 생겨난 데 있었지만, 직접적인 원인은 기존의 체제가 세계대전을 감당하지 못한 데 있었다. 2년 반 동안 러시아 부상병은 550만 명에 이르렀으며, 군대는 무기 부족에 허덕였고 민간은 식량 부족에 시달렸다. 이른바 1917년 2월 혁명은 러시아가 아직 전쟁을 이길 수 있고 민주 공화국으로 전환될 수 있다고 믿은 자유주의 지식인들이 주도했다. 알렉산드르 케렌스키가 이끄는 임시정부는 두마에 의해 선출되었다.

그와 반대로 10월 혁명은 볼셰비키와 사회혁명당이 이끌었으며, 이들은 '제국주의' 전쟁에서 러시아가 이미 패배했다고 규정하고 전면적인 사회구조를 변혁하기 위한 토대로 경제를 변혁하고자 했다. 1917년 10월 25일 레닌(그림82)은 적군(赤軍)에게 임시정부의 근거지인 페트로그라드의 겨울궁전을 점령하라고 명했다. 새로 구성된 전(全)러시아소비

에트대회로부터 권력을 위임받은 볼셰비키는 집행기구로서 인민위원회의를 조직했다. 1917년 후반에 휴전이 성립되었고, 1918년 3월에는 브레스트-리토프스크 조약으로 추인되었다. 이후 급진적이고 극단적인 조치가 줄을 이었다. 노동자들에게 공장의 통제권이 주어졌고 사적인 무역은 금지되었으며, 교회와 반혁명분자의 재산은 몰수되었고 유대인과 소수민족에 대한 차별법이 폐지되었다.

　1917년 러시아 혁명에 대한 샤갈의 반응은 이전의 비정치적인 태도와는 달리 그 누구도——샤갈 자신을 포함해서——예상하지 못할 만큼 열정적이었다. 유대인 화가로서 그는 곧 다가올 미래에 흥분하지 않을 수 없었다. 새 체제는 러시아 유대인들에게 처음으로 완전한 시민권을 약속했다. 악명 높은 유대인 거주지를 철폐한 것은 물론, 대학 할당 입학제도 폐지했고 한때 샤갈을 감옥에 갇히게 한 여행 금지 조치도 없앴다. 샤갈의 아버지 사차르처럼 정통적인 유대인들에게도 혁명은 편견이나 박해 없이 자신들의 종교를 가질 수 있다는 희망을 부여했다. 역설적인 사실이지만 샤갈처럼 이미 세속화한 유대인들을 위해 혁명은 차르 전제만이 아니라 유대 정통 신앙의 전제도 제거하겠다고 약속했다. 이런 상황이었으니 유대인들——특히 레프 카메네프(원명은 레프 로센펠트)와 레온 트로츠키(원명은 레프 브론슈테인)——이 혁명 지도부에서 두각을 나타낸 것도 당연한 일이었다.

　예술가였던 만큼 샤갈은 여느 동료들과 마찬가지로 혁명적 정치와 혁명적 예술을 등식화하는 낭만적인 실수를 저질렀다. 러시아 예술계 전체가 급진적인 구조조정을 겪을 것은 분명했는데, 처음에는 아방가르드에게 우호적인 분위기인 듯 보였다. 1917년 이후 국가기구의 전면 개편이 시작되고 새로운 관료제가 수립되었다. 제정 시대의 대신들은 인민위원으로 대체되었으며, 아나톨리 루나차르스키가 교육 인민위원회, 즉 문화와 교육을 결합한 정부기구인 나르콤프로스(NARKOMPROS)의 의장으로 임명되었다. 나르콤프로스의 미술부는 이조(IZO)라고 불렸는데, 1918년 1월에 공식 출범한 이 기구는 처음에 다비트 슈테렌베르크(David Shterenberg, 1881~1948)가 책임자였다가 나중에 나탄 알트만으로 바뀌었다(둘 다 유대인이다). 1919년 후반에는 문학부인 리토(LITO)가 생겨났고, 뒤이어 음악부(MUZO), 연극부(TEO), 사진-영화부(FOTO-KINO)도 탄생했다. 지금까지 특권층의 배타적 영역이었던

문화와 교육은 이제 대중을 해방시키는 수단으로 바뀌었다. 하지만 1917년 러시아 인구의 75퍼센트가 완전한 문맹이었고 노동계급 자녀의 80퍼센트가 공식 교육을 받지 못했다는 사실을 유념해야 한다. 그러므로 혁명 지도부가 보기에 교육이 예술보다 우선하는 것은 당연했다. 즉 문맹 퇴치가 먼저였고 문화는 그 다음이었던 것이다.

그럼에도 불구하고——레닌은 문화 부문에 직접적인 관심을 거의 보이지 않았다——감수성과 포용력이 큰 인물이었던 루나차르스키는 러시아 아방가르드의 열정을 혁명적 목적에 이용하기 위해 애썼다. 언젠가 레닌은 그를 가리켜 이렇게 말했다. "일종의 프랑스적 재기를 지닌 인물이다. ……그의 경박함도 프랑스적이다. 그것은 그의 미학적 취향에서 비롯된다." 아방가르드는 자신들의 예술이 새로운 예술의 무대를 독점까지는 아니더라도 지배하게 되기를 바란다는 희망을 공개적으로 피력했지만 루나차르스키는 새로운 인민주의적·평등주의적 소비에트 문화를 개발하는 거창한 과업에 모든 유파의 예술가들이 각기 맡을 역할이 있다고 생각했다. 실제로 불과 몇 년 뒤인 1922년 별로 자유주의적이지 않은 분위기에서 그는 이렇게 주장했다.

83
「산책」,
1917~18,
마분지에 유채,
170×183.5cm,
상트페테르부르크,
러시아 미술관

러시아의 부르주아 사회에서 (미래파는) 어느 정도 탄압을 받아야 하며, 예술적 기예를 지닌 혁명가로 거듭날 필요가 있다. 그들이 혁명에 대해 공감하고 혁명이 내미는 손에 이끌린 것은 당연한 일이었다. ……무엇보다도 그 손이 바로 내 손이었다는 점을 시인해야 한다. 내가 손을 내민 이유는 그들의 실험성을 존중해서가 아니라 나르콤프로스의 전반적인 정책 속에서 우리는 창조적인 예술적 힘들을 모아 진정한 집단성을 이루어내야 하기 때문이다. 나는 이른바 '좌익' 예술가들에게서만 그런 힘을 발견했다. 그래서 나는 '좌익'에게 손을 내밀었지만 프롤레타리아트와 농민은 그들에게 손을 내밀지 않았다.

러시아의 상황에서 '미래파'라면 일반적으로 혁명 이전의 주체성이 강한 아방가르드 예술가들을 가리킨다. 알렉산드르 로트첸코(Aleksandr Rodchenko, 1891~1956), 류보프 포포바(Lyubov Popova, 1889~1924), 블라디미르 타틀린(Vladimir Tatlin, 1885~1953), 말레비치 등이 거기에 속한다. 그러나 샤갈이나 칸딘스키처럼 독립적으로 활동하면서도 새

체제에 동참하려 노력하는 예술가들도 미래파에 속한다고 할 수 있다. 라뤼슈에 거주한 경험까지 있었던 루나차르스키는 파리 시절부터 샤갈과 그의 작품을 알고 존중했는데, 바로 그의 제안으로 샤갈은 페트로그라드 문화부의 미술 담당관으로 지명받았다. 마야코프스키가 문학 담당관이었고 프세볼로트 메이에르홀트가 연극 담당관이었으니 샤갈에게는 더없는 영광이었다. 샤갈은 놀라면서도 우쭐한 기분으로 제의를 수락하려 했지만 벨라의 간곡한 만류로 거절해야 했다. "내가 그림을 등한시하는 것을 보고 아내는 울었다. 그녀는 내가 결국 모욕과 냉대를 받게 되리라고 경고했다."

그래서 1917년 11월에 샤갈 부부는 샤갈이 '내 고향이자 무덤'이라고 말한 비테프스크로 돌아와서 한동안 벨라 부모의 집에서 안락하게 지냈다. 비테프스크는 아직 정치적 사건에 영향을 받지 않고 다소 조용하고 침체된 상태였다. 이 혁명 뒤의 첫 겨울에 샤갈은 연인들이 행복하게 하늘을 맴도는 획기적인 작품 「도시의 하늘에서」(Over the Town), 「산책」(The Promenade, 그림83), 「술잔을 든 이중 초상」(Double Portrait with Wineglass, 그림84)을 비롯하여 「파란 집」(The Blue House, 그림85)과 기묘하고 충격적인 「환영」(幻影, The Apparition, 그림86) 등을 그렸다. 『나의 삶』에서 그는 그림에서처럼 입체파 이미지와 상당히 닮은 천사가 방문했었다고 말한다. 때마침 평론가인 이반 악세노프(Ivan Aksenov)가 세계 최초로 피카소에 관한 연구서를 러시아에서 출간하면서 샤갈은 입체주의(특히 피카소)에 다시 관심을 가지게 되었을 것이다.

"러시아는 얼음으로 뒤덮여 있었다. 레닌은 내가 내 그림을 뒤집는 것처럼 러시아를 거꾸로 뒤집어놓았다." 샤갈은 이렇게 썼다. 그러나 당시는 샤갈의 생애에서 유일하게 캔버스나 마분지에 새로운 현실을 창조하는 것만으로 충분할 수 없는 시기였다. 그래서 그는 비테프스크에서 미술학교를 세워 운영하겠다고 루나차르스키에게 제안하기에 이르렀다. 훗날 샤갈은 마르크스주의에 관해 불편한 심기를 토로했다.

마르크스주의에 관해 내가 아는 것이라고는 고작 그가 유대인이었고 흰 수염을 길게 길렀다는 것밖에 없었다. (사실 마르크스는 아버지가 개종했으므로 형식적으로는 개신교도였다. 게다가 그의 수염은 검은색이었다.) ……나는 루나차르스키에게 말했다. "뭘 해도 좋지만,

84
「술잔을 든
이중 초상」,
1917~18,
캔버스에 유채,
235×137cm,
파리,
조르주
퐁피두 센터,
국립 현대미술관

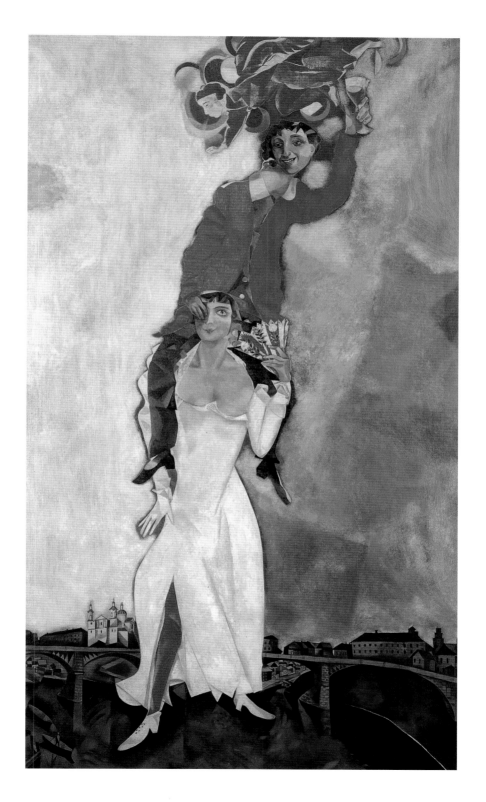

123 러시아와 혁명 1914~22

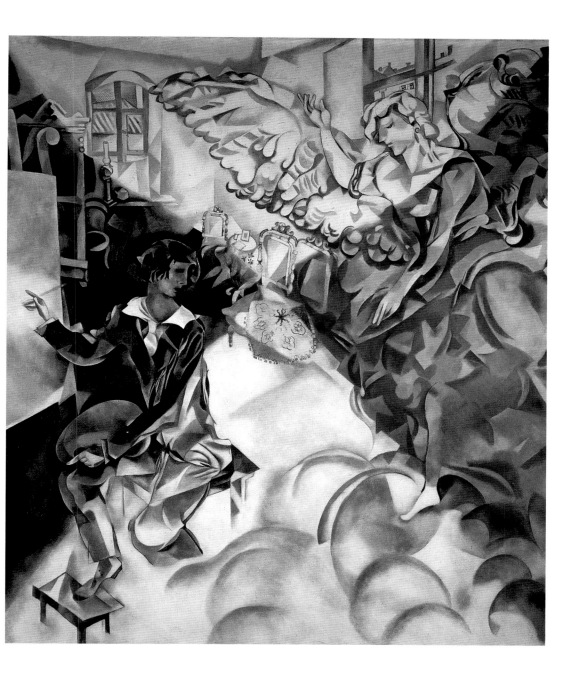

내가 파란색을 쓰든 녹색을 쓰든, 암소의 뱃속에 송아지를 그리든 말든 신경쓰지 마십시오. 마르크스가 그렇게 똑똑하다면 그를 소생시켜서 직접 설명하게 하세요."

그러나 이 말은 샤갈이 학교 안에서 벌어진 권력 다툼으로 격분한 뒤에 한 이야기다. 원래 그는 개인적으로 어떤 대가를 치르더라도 혁명에 봉사하는 대열에 뛰어들고자 했다.

제안에 대한 루나차르스키의 응답을 기다리는 동안 샤갈은 비테프스크 화가들의 대규모 전시회를 조직했다. 예의 관대함으로 그는 옛 스승인 예후다 펜에게 경의를 표하는 뜻에서 그에게 커다란 전시관을 배당하고 자신의 전시관으로는 좁은 뒤쪽 방을 선택했다. 샤갈의 친구이자 펜의 또 다른 제자인 빅토르 메클러도 전시회에 참여했다. 여기서 샤갈의 예술적 독창성은 모든 사람에게 분명히 전달되었을 것이다.

루나차르스키는 예술학교를 세우겠다는 샤갈의 생각을 적극적으로 환영했다. 1918년 9월 12일 샤갈은 비테프스크의 예술 인민위원으로 정식 임명되었다. 그의 새로운 임무는 샤갈에게 그가 애초에 기대했던 것보다 훨씬 더 큰 권위를 주었다. 그는 새 학교의 교장만이 아니라 '비테프스크 시와 그 지역 안에서 예술학교, 미술관, 전시회, 예술 강연, 기타 모든 예술 사업을 책임지는' 역할을 맡게 된 것이다.

비테프스크가 기근에 허덕이는 러시아의 다른 지역들보다 상당히 운이 좋았다는 사실(비옥한 농토가 인근에 있어 식량 배급에서 다른 지역보다 형편이 나았다)과 아울러 교조적이지 않은 예술 교육 태도를 지닌 덕분에 샤갈은 1919년 1월 하순에 전직 은행가의 저택을 보금자리 삼아 출범한 새 학교에 유능한 예술가들을 교사로 끌어들일 수 있었다. 비록 일부는 몇 달밖에 버티지 못했지만, 그들 중에는 즈반체바 학교 시절에 샤갈의 스승이었던 므스티슬라프 도부진스키, 빅토르 메클러, 이반 푸니(Ivan Puni, 나중에 장 푸니[Jean Pougny, 1894~1958]로 알려졌다)와 그의 아내인 크세니아 보구슬라프스카이아(Ksenia Boguslavskaia, 1892~1972) 등이 있었다. 그 부부는 말레비치의 기하학적 추상을 추종했지만 그해 11월 말레비치가 오기 전에 그 학교를 떠났다. 엘 리시츠키는 1919년 초여름에 부임해서 건축과의 강의를 맡는 것과 더불어 그래픽을 지도했다.

오늘날 비테프스크 공립예술학교라 부르는 학교의 초대 교장은 도부진스키였다. 그가 떠난 뒤에야 샤갈은 교장 직책을 맡았으나, 학교 당국에서 샤갈이 너무 부르주아적인 태도를 가지고 있다고 여긴 탓에 곧 베라 에르몰라예바로 교체되었다(아마 1919년 봄이었을 것이다). 그래서 샤갈이 공식적으로 교장을 맡은 것은 잠시 동안이었으나 그는 자신이 도덕적으로나 현실적으로나 학교 운영의 책임자라는 생각을 버리지 않았다(그는 스스로 '교장이자 학장이자 총관리자'라고 여겼다).

예후다 펜은 샤갈의 첫 인선에 들지 못했다. 비록 샤갈은 보편적인 인선을 하려 했지만(『나의 삶』에서 그는 "모든 추세를 그곳에 집약시키고 싶었다"고 썼다) 자연주의적 화법은 아무래도 초기 단계에서는 별로 먹힐 것 같지 않았던 것이다. 그에 대해 펜은 스위스의 상징주의 화가인 아르놀트 뵈클린(Arnold Böcklin, 1827~1901)의 「죽은 자의 섬」(The Island of the Dead)이라는 유명한 작품을 패러디하는 것으로 응수했다. 이 그림에서 펜은 죽음에 임박해 있고 주변에서 기다리는 악마의 형상들은 마르크 샤갈을 닮은 것처럼 보인다. 이것은 샤갈이 '흠집내기'라고 부른 것의 시작에 불과했다. 1919년 후반 펜이 결국 학교의 부름을 받게 되자 샤갈은 당시 유행하던 절대주의에 대신 화풀이를 했다. 그래도 아직 첫 스승에 대한 예의는 남아 있었겠지만.

한편 러시아 전역에서는 혁명 1주년을 맞아 야심찬 계획들이 진행되고 있는 중이었다. 혁명 기념일은 10월 25일에서 11월 6일로 옮겨졌는데, 공식 달력이 율리우스력에서 그레고리우스력으로 바뀌었기 때문이다(프랑스 혁명에서도 그랬듯이 원래 정치적 대사건에는 우주적인 정당화가 필요한 법이다). 페트로그라드에서는 나탄 알트만이 책임자였다. 겨울궁전 앞의 거대한 광장은 입체-미래파 디자인으로 장식될 예정이었다. 결코 남에게 뒤지고 싶지 않았던 샤갈은 즉각 조수들에게 작업을 지시했다. 11월 6일 자리에서 일어난 비테프스크 시민들은 평화롭던 시골 도시가 완전히 달라졌다는 것을 알게 되었다. 수천 미터에 달하는 붉은 천이 수백 개의 기치가 되어 나부끼고 있었으며, 건물과 버스의 바깥면은 온갖 색깔로 칠해져 있었다. 샤갈도 직접 수십 장의 스케치를 그린 다음 현지 화가들에게 확대하도록 시켜 시내 곳곳에 전시했다.

내가 그린 형형색색의 동물들이 혁명으로 들뜬 시내를 누비고 있었

87
「궁전에서의
전쟁」,
1918년경,
종이에
수채와 연필,
33.7×23.2cm,
모스크바,
트레티야코프
미술관

88
엘 리시츠키,
「하드 가디야」의
삽화,
1918~19,
종이에
구아슈, 먹,
연필,
28×22.9cm,
텔아비브 미술관

89
엘 리시츠키,
「프라운 30t」,
1920, 캔버스에
혼합 기법,
50×62cm,
하노버,
슈프렝겔 미술관

다. 노동자들은 인터내셔널가를 부르며 행진했다. 그들이 웃음을 짓는 것을 보고 나를 이해한다는 것을 확신했다. 그에 비해 지도자와 공산주의자들은 별로 만족스럽지 않은 듯했다. 왜 암소가 녹색이고 말은 하늘을 나는가? 왜? 마르크스와 레닌의 관계는 무엇인가?

실제로 행사가 끝나기도 전에 현지 신문 『이즈베스티야』(Izvestiya)는 '우리 자신을 조롱하지 말자'는 제목으로 공세를 취했다. 후속 기사에서 녹색의 암소와 하늘을 나는 말은 '신비적이고 형식주의적인 소동'이라는 비난을 받았다. 흥미로운 사실은, 1930년에 에프로스는 샤갈이 "소와 돼지를 거꾸로 뒤집음으로써 모든 장벽과 기호를 가렸다"고 평한 반면, 현전하는 그 획기적인 기획의 스케치 세 점을 보면 샤갈이 내세운 주장보다 훨씬 덜 공상적이라는 점이다. 사실 「궁전에서의 전쟁」(War on Palaces, 그림87)은 아마 샤갈이 그린 것들 중에서 가장 노골적이고 거친 성격의 선전적인 작품일 것이다.

한동안 샤갈의 눈은 '경영자의 불길로 이글거렸다'. "작업복을 입고 가죽 가방을 팔에 낀 내 모습은 영락없는 소비에트 공무원이었다." 샤갈 자신의 이념적 입장은 1919년 봄 단 한 차례 발간된 지방 잡지 『레볼루

지오노야 이스쿠스트보」(*Revoluzionnoya Iskusstvo*)에 실린 「예술에서의 혁명」이라는 글에서 명확히 드러난다.

> 내일도 그렇겠지만 오늘의 예술은 내용을 필요로 하지 않는다. ……진정한 프롤레타리아 예술은 문학이라고 낙인찍힐 수 있는 모든 것을 내외적으로 부숴버리는 단순한 지혜만으로 성공할 수 있다. ……프롤레타리아 예술이란 프롤레타리아트를 위한 예술도, 프롤레타리아트에 의한 예술도 아니다. ……그것은 프롤레타리아 화가의 예술이다. 화가의 '창조적 재능'은 프롤레타리아적 양심과 결합되며, 그는 자신의 재능이 집단의 것임을 잘 알고 있다. ……대중의 취향에 맞추려 애쓰는 부르주아 화가와는 달리 프롤레타리아 화가는 일상과의 투쟁을 결코 멈추지 않는다. 그는 대중으로 하여금 자신을 따르도록 한다. ……대중에게 가장 낯익은 2 곱하기 2는 4라는 예술은 우리 시대에는 가치가 없다. 태곳적부터 참된 예술은 언제나 소수의 것이었으나 지금은 변하고 있다.

이것은 샤갈이 오랫동안 개인적으로 지녀왔던 신념을 더 큰 대의에 꿰어맞춘 진실하면서도 소박한 시도임에는 틀림없지만, 이로써 개인적 표현에 대한 그의 감동적인 호소는 무참하게 무너졌다. 한편 소비에트 정부는 카를 마르크스의 진부한 조각상들을 많이 만들어 비테프스크의 거

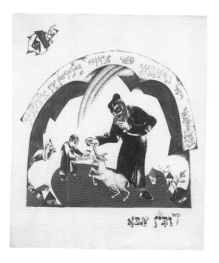

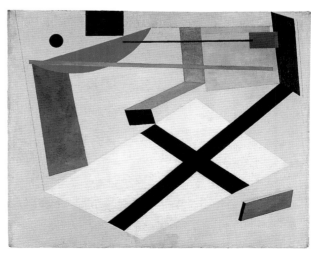

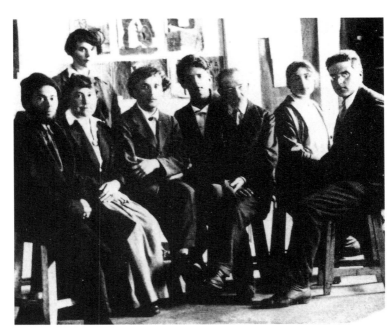

리를 장식하라고 명령했다. 샤갈이 비교적 평온하게 지낼 수 있었던 이
유는 오로지 그가 루나차르스키의 신임을 받았다는 것 때문이었다.

샤갈의 활동을 마뜩찮게 여긴 사람은 보수적 예술관을 가진 소비에트
사상가들만이 아니었다. 학교 안에서도 샤갈은 곧 난관에 봉착했다. 샤
갈이 분노를 터뜨린 주요 표적은 엘 리시츠키였다. 1890년 스몰렌스크
부근에서 엘리예제르 마르코비치 리시츠키라는 이름으로 태어난 그는
어린 시절 비테프스크에서 살다가 예후다 펜의 격려로 미술에 관심을 가
지게 되었다. 1909년부터 1914년까지 그는 독일의 다름슈타트에서 건축
과 공학을 공부하고 여느 동포들처럼 러시아로 돌아왔다. 모스크바에 있
던 시절 리시츠키는 순수 유대 예술을 창조하려 했던 혁명 이전 시대의
초기 활동가들 가운데 한 사람이었으며, 샤갈처럼 러시아-유대의 토착
민속예술에 열정을 품고 있었다. 1918~19년 그는 유월절에 전통적으로
불리던 노래의 하나인 「하드 가디야」(Had Gadya, '동전 두 닢으로 산 아
이')에 매력적이고 의사소박적인 삽화(그림88)를 붙였는데, 이 작품은 샤
갈이 처음에 그를 '내 가장 열렬한 제자'라고 말한 이유를 분명히 말해준
다. 실제로 이 시기 리시츠키의 어느 작품은 1945년 이후 독일에서 샤갈
의 작품으로 팔렸다. 그러나 그는 곧 자신의 새 영웅으로 떠오른 말레비
치가 선호하는 순수 기하학적 추상으로 예술적 노선을 바꾸었다. 1919

년부터 제작된 그의 '프라운'(Proun, '새로운 예술을 향해') 연작(그림 89)은 그가 근본적으로 다른 방향으로 선회했음을 보여준다.

카리스마적인 말레비치를 비테프스크 학교의 교사진(그림90)으로 초빙한 것은 아마 리시츠키의 제안이었을 것이다. 1919년 후반에 그가 학교로 오자 예술적 입장은 완전히 양극화되었다. 말레비치는 한동안 모스크바 아방가르드에서 선구적인 인물로 군림했다. 초기에는 이른바 '러시아 인상주의' 양식의 대표자였다가 1908년에 그는 일종의 신원시주의로 전환했는데, 여기에는 그의 동료 미하일 라리오노프와 나탈리아 곤차로바도 지지를 보냈으며, 이 시기 샤갈의 작품도 친화력을 보였다. 1911~14년에 말레비치는 입체주의의 영향을 받았으나, 1915년에는 조형적인 요소를 완전히 버리고 엄밀한 기하학적 추상을 선호하게 되었으며 스스로 그것을 '절대주의' 혹은 '비대상적' 회화(그림91)라는 용어로 불렀다. 그의 말을 빌리면 이렇다. "절대주의자는 주변 환경의 대상적 표현을 포기하고, 참된 '적나라함'의 정점에 도달한다. 이 관점에서 순수한 예술적 감정의 프리즘을 통해 삶을 바라볼 수 있게 되는 것이다." 말레비치에 따르면 '순수한 예술적 감정'의 가장 진실한 기호는 네모, 동그라미, 세모, 십자 등인데, 그 중에서도 가장 순수한 것은 정사각형이다. 1917년까지 그의 작품들은 꾸준히 간결함과 신비를 더해갔으며,

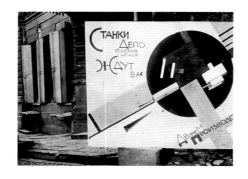

마침내 유명하고도 악명 높은 「흰색 위의 흰색」(White on White) 연작이 탄생하기에 이르렀다.

샤갈처럼 말레비치도 예술의 역할이 본질적으로 공리적인 데 있지 않다고 보았다. 그 반면 구성주의(Constructivism)에 속하는 추상화가들(이를테면 로트첸코, 타틀린, 리시츠키)은 포스터(그림92) 같은 기능적 예술 형식을 더 중시했는데 공교롭게도 그들은 말레비치의 공식 용어로부터 깊은 영향을 받았다. 말레비치가 볼 때 응용예술은 아무리 혁명적 상황에서 중요하다 해도 자율적인 예술행위를 추종하는 것에 불과할 따름이었다. 사실 비테프스크 학교에 참여할 즈음 말레비치는 이미 작품 활동을 거의 포기하고, 새로운 교육 방법을 추구하는 한편 현대 사조의 역사와 예술의 성격에 관한 논문을 쓰고 있었다. 그 중 하나인 「새로운 예술 체계에 관하여」(On New Systems in Art)는 나중에 그가 비테프스크에서 강의하고 있을 때 리시츠키의 그래픽과에서 『입체파와 미래파에서 절대주의로』(From Cubism and Futurism to Suprematism)라는 제목으로 출판했다.

92
비테프스크의
선동 포스터,
1919.
포스터의 내용은
이렇다.
"창고와 공장의
기계 도구들이
당신을 기다리고
있습니다"

93
「창가의
옆모습」,
1918.
갈색
마분지에
구아슈와 먹,
22.2×17cm,
파리,
조르주
퐁피두 센터,
국립 현대미술관

비테프스크 학교에서 샤갈과 말레비치는 서로 불화와 반목, 심지어 시기까지 보였다. 그러나 샤갈과는 달리 말레비치는 타고난 리더의 자질을 과시했다. 『나의 삶』에서 샤갈은 그의 이름을 언급하지 않고 그가 "'절대주의적' 신비주의에 홀린 여자들을 거느리고 다닌다"며 비난했다. 게다가 그들의 예술적 차이는 본질적인 것이었다. 하지만 샤갈은 학교 운영 문제로 너무 바빠 자신의 예술 작업에 몰두하지 못하면서도 그 시기에 제작한 작품들에는――비록 냉소와 조롱을 담고 있지만――그의 라이벌이 주장하는 기하학적 추상의 요소가 분명히 담겨져 있다. 예를 들어 1920년경에 그린 「염소가 있는 구성」(Composition with Goat)에서는 조형적 요소들이 형식주의와 기하학적 형태들의 '순수성'을 은근히 파괴하고 있다. 특히 벽 뒤에서 나오는 염소의 장난기 어린 표정이라든가, 그 아래에 삐져나온 두 발이 그 점을 보여준다. 「창가의 옆모습」(Profile at Window, 그림93)이나 「농민의 삶」(Peasant Life), 「이젤 앞의 자화상」(Self-Portrait at Easel) 등 이 시기의 다른 작품들도 마찬가지다.

비테프스크의 온갖 문제에 시달리는 샤갈에게 유일하게 위안을 준 것은 1919년 4월부터 6월까지 페트로그라드의 겨울궁전에서 열린 제1회 국가혁명예술전시회에서 그의 작품에 쏟아진 찬사였다. 이것은 350명

이 넘는 작가들의 3천 점에 달하는 작품이 전시된 대규모 전시회였다. 그 가운데 첫 두 개 전시관이 오로지 샤갈에게만 배당되었다(회화 작품 15점과 수많은 드로잉 작품이 전시되었다). 게다가 국가는 그의 회화 작품 12점을 구입하는 영광까지 베풀었는데, 나중에 2점을 더 구입한 것을 제외하면 그것은 소비에트 정부가 마지막으로 샤갈의 작품을 구입한 것이었다. 반면 1918년부터 1920년까지 정부는 칸딘스키의 작품 29점과 말레비치의 작품 31점을 구입했다. 볼셰비키 체제에서 샤갈의 운은 명백히 퇴조하고 있었다.

다음에 일어난 일들의 순서는 정확하게 파악하기 어렵다. 이 시기에 샤갈은 모스크바로 가서 더 어려운 처지에 놓인 루나차르스키 동지에게 식량과 돈, 물자, 도덕적 지원을 부탁하는 일이 부쩍 잦아진 듯하다. 그의 부재 중에 학교 안의 불만은 더욱 커졌다.

어느 날 내가 으레 하던 것처럼 빵과 물감과 돈을 구하러 자리를 비웠을 때 모든 교사들이 반란을 일으켰고 학생들까지 끌어들였다. 신께서 그들을 용서하시기를! 나를 환영해준 사람들의 지원으로 빵과 고용이 확보되자 교사들은 내가 스물네 시간 내에 학교를 떠나야 한다는 결의를 통과시켰다. ……나는 웃음을 터뜨렸다. 왜 그 쓰레기 같은 일을 들쑤시는가? 이제부터 내게는 친구도 적도 없다. 내 마음속에서 친구나 적은 그저 나무토막처럼 자리잡고 있을 뿐이다.

사건들을 서술한 다음 곧바로 쓴 이 말에서 샤갈의 비통함이 절절하게 느껴진다. 그러나 실제로는 1920년 5월의 마지막 대규모 반란 이전에도 그런 일이 있었다. 1919년 9월(말레비치가 비테프스크로 오기 한참 전)이었는데, 그때는 학생들이 규합해서 샤갈을 지지했으며 결코 사임하지 말라고 그를 설득했다. 그러나 1920년대 중반에는 절대주의 진영이 승리를 거두었다. 이번에는 샤갈을 옹호한 학생들이 거의 없었다.

1920년은 러시아의 운이 저점에 달한 해였다. 벨로루시도 혼란에서 헤어나오지 못했다. 1918년에 소비에트 공화국이 된 벨로루시는 1919년 1월 역사적 국경선을 회복하려는 폴란드의 침공을 받았다. 뒤이은 1921년의 리가 조약에서 폴란드는 벨로루시의 서부 지역을 얻었으며, 비테프스크를 포함한 나머지 지역은 벨로루시소비에트사회주의공화국

이 되어 1922년에 성립된 소비에트사회주의공화국연방(소련)의 일부로 편입되었다. 볼셰비키와 반공 세력 간의 치열한 내전으로 정치적·군사적 혼란이 빚어진데다 기근까지 겹치면서 예술은 정부의 정책 우선순위에서 전보다 더 뒤로 밀려났다. 그러자 비테프스크 학교의 교사들도 대부분 떠날 결심을 굳혔다. 샤갈 가족 역시 여러 차례 집을 옮겨야 했으며, 만족스럽지 못한 생활 조건을 감수할 수밖에 없었다. 샤갈은 부자였던 벨라의 친정 부모가 (사위가 정부 일을 하고 있음에도 불구하고) 소

비에트 정부로부터 심하게 약탈당한 과정을 상세히 서술하면서도 이 험난한 시기에 자신의 가족이 처한 상황에 관해서는 거의 말하지 않았다. 『나의 삶』에는 단지 그의 누이인 로시네(로사)와 남동생 다비트가 죽었고(다비트는 크림 전쟁에서 죽었다), 그의 아버지가 만년에 트럭에 화물을 적재하는 일을 하다가 차에 치여 죽었으며 1920년대 초반 그의 어머니도 세상을 떠났다는 사실만 나와 있다. 결국 1920년 5월 샤갈과 벨라, 이다는 비테프스크를 영원히 떠나 모스크바에 정착했다.

리시츠키는 1921년 초에 비테프스크를 떠났으나 말레비치는 1922년까지 그곳에 남아 있었다. 한동안 그는 자신의 교육이념을 마음껏 펼칠

수 있었지만 갈수록 난해해지고 신비해진 탓에 점차 소비에트 당국이 용인할 수 있는 범위를 넘어섰다. 1920년대 중반 문화적 조류는 아방가르드에서 멀어지고 보통 사람들이 접근하기 쉽고 선전(그림94)으로 활용하기 쉬운 보수적인 정책으로 바뀌었다. 루나차르스키는 1929년에 사임했다. 사회주의에 대한 환상에서 완전히 깨어난데다 생계 수단마저 없었던 많은 아방가르드 예술가들은 1920년대에 러시아를 떠났으나 대부분──예를 들면 리시츠키──은 그곳에 남아 있는 사람들과 강한 연대감을 느꼈다. 말레비치를 포함한 다른 사람들은 소련에 머물렀지만 그들 역시 서유럽 아방가르드 예술가들과의 연계를 잃지 않았다. 특히 독일의 바우하우스는 그러한 비교문화적 변화의 대단히 풍요로운 토양이었다. 말레비치는 1920년대 후반에 전통적인 조형예술로 돌아왔는데, 그가 죽기 한 해 전인 1934년에는 모든 예술에서 억압적인 사회주의적 사실주의가 공식 소비에트 정책으로 선포되었다.

1920년대 중반 모스크바에 정착한 샤갈 가족은 첫 몇 개월 동안 단칸방에서 비참하게 살았다. 국가에서 샤갈의 작품을 사주는 일도 없었으며, 말레비치, 로트첸코, 칸딘스키 등의 예술가들에게 봉급을 주기로 한 위원회의 정책에서도 샤갈은 3등급으로 분류되어 형편없는 대우를 받았다. 당연히 샤갈의 예술적 에너지는 그를 필요로 하는 유일한 기관, 즉 막 생겨나기 시작한 유대 연극에 집중될 수밖에 없었다.

연극에 대한 샤갈의 관심은 상트페테르부르크 시절로 거슬러 올라간다. 사실 젊은 샤갈이 파리의 자유를 찾아 떠난 것은 바로 레온 바크스트의 무대 디자이너로 있을 때였다. 흥미로운 것은 샤갈이 자서전이나 다른 곳에서도 연극에 대한 관심을 별로 말하지 않았다는 점이다. 예를 들면 그는 바크스트만이 아니라 므스티슬라프 도부진스키에게서 받은 영향도 언급하지 않는다. 도부진스키는 즈반체바 학교에서 그림을 가르칠 때도 무대와 의상 디자이너로 활동했다. 극장에서 그의 상사는 단호한 자연주의 옹호자인 콘스탄틴 스타니슬라프스키와 그보다는 상징주의적 성향이 강한 감독 니콜라이 예프레이노프였다. 특히 예프레이노프는 1916년에 샤갈에게 연극을 위한 작품을 제작해달라고 처음으로 의뢰한 적이 있었다. 페트로그라드의 나이트클럽인 '코미디언의 휴식처'에서 공연된 「대단히 유쾌한 노래」(A Thoroughly Joyful Song)라는 단편 음악극의 무대 장식을 위한 것이었는데, 이곳은 당시 러시아 아방가르

드 예술가들이 자주 드나들고 장식을 맡았던 클럽과 카바레들 가운데 하나였다. 예프레이노프가 자연주의를 버리고 인간 생활의 중대사에 관한 종교적 강조를 선호하게 된 것은 필경 샤갈과 통하는 바가 있었을 것이다. 또한 당시 다른 러시아 감독, 이를테면 메이에르홀트도 익살극과 사육제의 반합리적 전통에서 영감을 얻고자 했다는 점에 주목할 필요가 있다. 「대단히 유쾌한 노래」를 위해 샤갈의 1911년작인 「주정뱅이」가 크게 확대되어 무대 배경으로 사용되었으며, 샤갈의 주장에 따라 배우들의 얼굴은 녹색으로, 손은 파란색으로 분장했다.

하지만 특별히 유대 연극이 성행할 수 있었던 것은 역시 1917년 혁명 덕분이었다. 1918년 우크라이나의 수도 키예프에서는 쿨투르-리게(Kultur-Lige, 문화동맹)라고 불리는 산하 조직이 결성되었는데, 창립 선언은 다음과 같다. "쿨투르-리게는 인민에 대한 이디시어 교육, 이디시어 문학, 유대 예술을 표방한다. 쿨투르-리게의 목적은 우리 대중에게 지식을 전하고 인텔리겐치아 유대인을 만들어내는 데 있다."

같은 취지에서, 1916년 페트로그라드에 세워졌던 유대연극협회는 혁명 이후 '이디시 노동자극장'으로 변신하여 교육 인민위원회의 연극 및 공연 분과에 등록했다. 1919년 2월에는 수수한 극장 건물이 세워졌고, 알렉산드르 그라노프스키──그는 이디시어를 쓰지 않는 세속화한 유대인으로서 독일에서 공부했으며, 오스트리아 연극 제작자인 막스 라인하르트의 제자였다──가 예술감독으로 취임했다. 다섯 달 뒤에 이 극장은 '이디시 실내극장'이라는 공식 명칭을 얻었고 일반에 공개되었다. 공연 작품으로는 이디시어 작가의 작품만을 고집하지는 않았다. 본래 미학적 수준이 높은 극장이었고 어쩌다 보니 이디시어로 공연하게 된 것뿐이었기 때문이다. 1919년에 그라노프스키는 이렇게 말했다. "이디시 극장은 무엇보다 일반을 위한 빛나는 예술과 즐거운 창작의 신전이며, 이디시어로 기도문을 암송하는 신전이다."

그러나 페트로그라드는 극장측의 노력을 높이 평가하지 않았다. 그래서 1919년 7월과 8월에 극단은 가장 가까운 유대인 중심지, 바로 비테프스크로 활동 무대를 옮겼는데, 그 무렵 거기서는 샤갈이 적극적으로 활동하고 있었다. 실제로 시립극장과 티차노프스키 극장을 보유한 비테프스크는 직업 극단이 순회 공연을 하기에 알맞은 곳이었으며, 몇 개 아마추어 극단의 근거지이기도 했다. 하지만 샤갈은 예술위원이라는 직함에

연극이 포함되어 있음에도 불구하고 이디시어 연극에는 거의 관심을 갖지 않았으며, 극단이 상징주의적인 디자인을 선호한다는 사실에도 별로 반응을 보이지 않았다. 오히려 1919년 초 그는 페트로그라드 에르미타슈 극장에서 공연되는 고골리의 두 연극과 스타니슬라프스키 극장에서 공연되는 아일랜드 극작가 J. M. 싱의 「서쪽 나라에서 온 멋쟁이」(Playboy of the Western World)를 위한 디자인을 제작했다(그러나 두 작품 모두 거절당했다). 최근의 연구에 따르면 샤갈은 또한 비테프스크에 새로 생긴 비유대 러시아 극단인 테레프사트(Terevsat, '혁명적 풍자극'의 머리글자를 딴 이름)에 큰 관심을 보였다고 한다. 그는 1919~20년에 테레프사트와 관련된 유일한 화가였다. 그 무렵 샤갈은 의상과 무대 디자인을 열 차례 이상 제작했는데, 모두 사육제의 전통과 민속적인 유머에 바탕을 둔 작품이었다. 샤갈처럼 테레프사트도 1920년에 모스크바로 이주한 뒤 이름을 모스크바 소비에트 혁명극단으로 바꾸고 메이에르홀트를 감독으로 임명했다. 1921년 후반에 샤갈은 테레프사트를 위한 마지막 작품을 디자인했다. 공연 작품은 고골리의 「검찰관」(1836)을 혁명 정신에 맞게 개작한 「동지 흘레스타코프」였다. 이 작품에는 자신의 문화적 뿌리에 관한 샤갈의 모호한 태도와 더불어 이디시 극장이 비유대 관객들에게 문호를 개방하지 않은 데 대한 분노가 잘 드러나 있다.

1919년 가을 페트로그라드로 돌아온 이디시 실내극장은 1919~20년 시즌에는 일반에 공개되지 않았다. 난방 시설이 신통치 않았기 때문이다. 무대 뒤에서 리허설은 계속했으나 그것을 계기로 그라노프스키는 극단의 미학적 · 이념적 입장에 관해 근본적인 반성을 하게 되었다. 그런데 때마침 모스크바에서도 비슷한 구상이 실행되고 있었다. 1918년 9월 정부의 유대인위원회가 교육 부서의 하나로 연극 부문을 신설했으며, 1919년에는 독립 배우들의 스튜디오가 설치된 것이다. 1920년에 이디시 실내극장은 루나차르스키의 명령에 따라 근거지를 모스크바로 옮겨(모스크바에는 페트로그라드보다 유대인 프롤레타리아트의 수가 훨씬 많았다) 배우들의 스튜디오와 살림을 합쳤다. 여기에 비테프스크와 빌나의 극장 스튜디오에서 온 배우들도 합류하기 시작하면서 극장은 국립 이디시 실내극장(Gosudarstvenni Evreiskii Kamernyi Teatr, GOSEKT)이라는 정식 명칭을 얻었으며, 그라노프스키가 여전히 감독을 맡았다. 이디시어에서 이디시라는 말은 이디시어와 더불어 유대도 뜻하듯이

영어에서 국립 이디시 실내극장이란 곧 국립 유대 실내극장을 뜻한다. 모스크바 중심가의 체르니셰프스키 거리에 있는 건물—예전의 주인은 유대 기업가였다—2층에 자리잡은 새 극장은 객석이 겨우 90개 남짓 했다. 배우들에게도 같은 건물에 집을 마련해주었다.

이즈음 그라노프스키는 샤갈과 얼추 같은 방향으로 예술적 입장을 구체화시켰다. 즉 아방가르드의 비자연주의적 추세를 흡수하는 한편 이디시 민속 전통에서 영감을 찾는 것이었다. 사실 1920년 무렵에 유대 극장은 나탄 알트만을 비롯한 다른 예술가들에게도 중요한 비중을 가지게 되었다. 그들 역시 주류 아방가르드에 환멸을 느꼈고 포포바 같은 구성주의 화가들이 제작한 실험적 극장 디자인에 공감했으므로, 현대의 순수한 유대 예술 형식을 창조하는 데 대한 관심을 현실적으로 펼칠 수 있는 공간이 생겼다는 것은 그들에게 고마운 일이었다. 한때를 풍미했던 관심이 다른 문화적 행위의 영역에서는 사라졌음에도 불구하고 계속 살아남을 수 있었던 것은 바로 이 극장 덕분이었다.

이렇게 해서 모스크바 국립 이디시 실내극장을 통해 1920년부터 샤갈은 새로이 창조적 열정을 불사르며 작업을 시작할 수 있게 되었다(어떤 작품들은 1919년에 기원을 두고 있지만). 이번에는 한때 무대 경력을 쌓고 싶다는 희망을 품었던 벨라가 더 열성적이었다. 그녀는 배우 수업을 받기까지 했으나 리허설 도중 넘어지는 바람에 중단해야 했다. 다음은 샤갈이 생생하고도 정확하게 당시의 사정을 기술한 대목이다.

"여기 있었군요." 에프로스(그는 오래전부터 샤갈을 흠모했으며, 극장을 모스크바로 옮긴 뒤에는 예술감독을 맡고 있었다)는 나를 어두운 방으로 안내하며 말했다. "이 벽들은 당신 거예요. 당신 마음대로 할 수 있어요."

그곳은 부르주아 피난민들이 버리고 간 아파트였다.……

"마늘과 땀 냄새로 가득한 낡은 극장이여, 영원하라……."

나는 벽으로 달려갔다.

바닥의 캔버스를 일꾼들과 배우들이 밟고 지나다녔다.……

그들은 내게 객석에다 벽화를 그려주고 첫 작품의 무대배경을 맡아 달라고 부탁했다.

나는 생각했다. "아! 낡은 유대 극장, 그 심리학적 자연주의, 그 허

95
숄렘 알레이헴의
「대리인」을 위한
의상 디자인,
1920,
종이에 연필,
검은색 잉크,
구아슈,
27×20.3cm,
파리,
조르주
퐁피두 센터,
국립 현대미술관

96
숄렘 알레이헴의
「대리인」을 위한
무대 디자인,
1920,
종이에 연필,
잉크,
구아슈,
25.6×34.2cm,
파리,
조르주
퐁피두 센터,
국립 현대미술관

97
숄렘 알레이헴의
「마젤 토프」를
위한 무대
디자인,
1920,
종이에
연필과 수채,
25.5×34.5cm,
개인 소장

위의 수염을 잡아 흔들 기회가 왔다. 최소한 저 벽들에라도 나 자신을 마음껏 풀어놓고 민족 극장의 부활에 필요하다고 생각되는 모든 것들을 자유롭게 보여주리라."

그 결과로 탄생한 것은 샤갈이 이제껏 그렸던 것들 가운데 가장 크고 가장 복잡하고 가장 야심찬 작품들이었다. (샤갈이 다시 그런 규모의 그림을 그릴 수 있게 된 것은 제2차 세계대전 이후다.) 물자 부족──당시 캔버스에 그림을 그릴 때는 주로 구아슈와 템페라를 썼고 심지어 물감과 물을 섞은 흙, 연필, 톱밥, 물감에 적신 끈 자국을 사용하기도 했다──은 오히려 그의 상상력을 더욱 부채질할 뿐이었다. 전체적으로 이 그림들은 샤갈이 생애의 그 중대한 시점에서 형식적으로나 기법상으로나 가장 중요하게 여기는 것들의 놀라운 정수를 선보였다.

26일 동안 샤갈은 모든 벽과 천장을 그림으로 뒤덮어 총체적인 환경을 창조해냈다. 게다가 첫 공연 작품(숄렘 알레이헴의 짧은 희곡 세 편, 「대리인」「마젤 토프」「거짓말」)에 필요한 무대와 배우들의 의상까지 그가 도맡았으므로(그림95~97)──마지막 작품은 알트만이 담당했다──최종 결과는 동질적이고 압도적이었다. 그랬으니 이 극장이 곧 '샤갈의 상자'라는 별명을 얻게 된 것도 무리가 아니다.

객석에 들어선 극장의 손님들은 왼편에 샤갈의 벽화 중 가장 크고 가장

марс Chagall
1919 Moscou

для „архив" шон Александр. Евр. Гос. Театр

макл—тов деталь шон детал. Moscou Chagall 1919

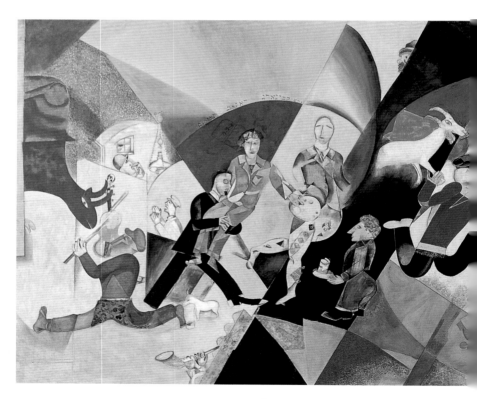

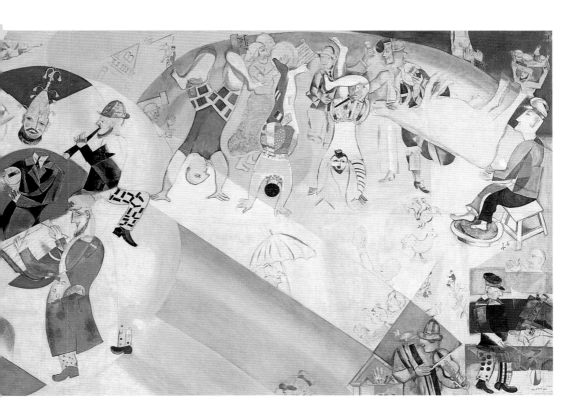

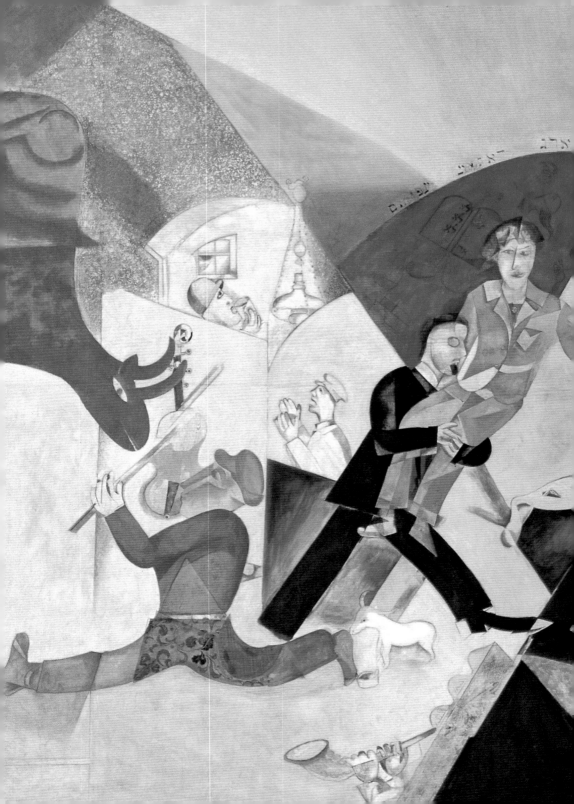

100
「이디시
극단의 소개」
(그림99의 부분)

101
1921년
모스크바의
이디시
실내극장에서
「마젤 토프」
리허설 도중
레프 알터 역을
맡은 솔로몬
미호엘스와
함께한
마르크 샤갈

역동적이며 획기적인 작품, 이름하여 「이디시 극단의 소개」(Introduction to the Yiddish Theatre, 그림98, 99)를 보았을 것이다. 많은 인물이 등장하는 이 작품의 화려하고 복잡한 구성은 숱한 해석을 불러일으켰다. 비록 단일하고 결정적인 독해는 불가능할지라도 그 의미에 대한 몇 가지 지침은 도움이 될 수 있을 것이다.

구성의 왼편에 나오는 첫번째 인물 집단에서 다리 벌리기 곡예를 하고 있는 사람(그림100)은 아마 배우 솔로몬(슐로임) 미호엘스(그림101)일 것이다. 그는 극단의 스타이자 개인적으로나 예술적으로 샤갈과 특히 가까웠다. 예수가 성전에 나타난 장면을 연상시키는 자세로 에프로스(검은 옷을 입은 인물)가 샤갈을 모여 있는 군중에게 데려가면, 샤갈은 미술로써 그라노프스키를 위해 일한다. 차를 대접하는 작은 인물은 아마 배우 크라신스키겠지만 수위인 에프라임을 가리키는 것일 수도 있다. 샤갈의 뒤에는 회당의 예술과 관련된 그림들이 보인다. 중앙의 네 인물은 전통 민속음악가들인데, 극장의 초대 작곡가인 레프 풀베르와 닮은 덜시머 연주자가 악단을 이끌고 있다.

다음의 주요 인물 집단에 성구함(聖句函, 성서의 문구를 담아서 이마 또는 왼팔에 잡아매는 작은 상자)을 지닌 곡예사가 포함된 것은 샤갈이 낡은 유대 세계를 창조적 혼란 속에 던져버리고자 결심했다는 것을 암시한다. 이러한 독해는 그 옆에서 총을 들고 있는 인물이 우리엘 다 아코스타라는 사실로 확증된다. 그는 19세기 독일 극작가인 카를 구츠코가

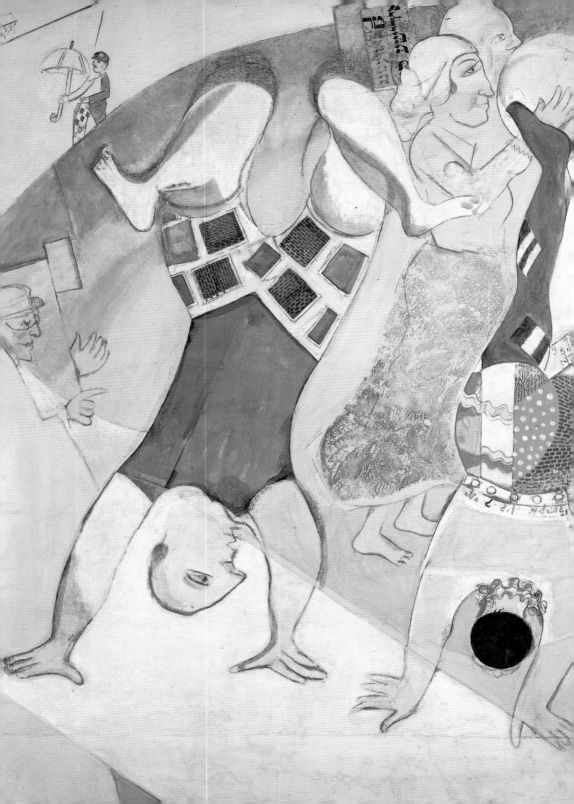

실생활의 소재로 삼은 인물이다. 17세기의 철학자이자 자유 사상가였던 아코스타는 권총 자살로 삶을 마감했으나 훗날 (샤갈처럼) 세계시민이 되고자 하는 세속적 유대인들은 그를 영웅으로 받들었다. 맨 오른쪽의 붉은 옷을 입은 인물은 누군지 알기 어렵다. 혹시 프롤레타리아트이거나, 아니면 유대 문화를 혁명화하는 과업이 잘 되고 있는 데 만족하며 쉬고 있는 그라노프스키가 아닐까? 두 차례나 등장하는 소는 어떤 의미에서 화가 자신이다. 왼쪽에 있는 녹색의 활기찬 소는 과업을 달성하기 위해 돌진하는 자세이고, 오른쪽의 흰 소는 거꾸로 뒤집히기는 했으나 평온한 자세다.

물론 작은 인물들도 나름대로 작품의 전체 의미에 기여하고 있다. 예를 들면 가운데 곡예사(그림102)의 다리에 붙은 헝겊은 현대 이디시 문학의 3대 작가──숄렘 야코프 아브라모비치(멘델레 모이헤르 스포림이라는 이름으로 더 잘 알려져 있다), 페레츠, 숄렘 알레이헴──를 조각 패션으로 나타낸다. 혹은 샤갈 세대의 작가들인 '니스터'와 바알 마흐쇼베스일 수도 있다. 이렇듯 복잡하기는 해도「이디시 극단의 소개」는 미학적 통합의 뛰어난 향연이다. 이질적인 구성 요소들은 역동적이고 율동적인 기하학적 구조에 의해 통합되어 있다. 이는 일찍이 샤갈이 오르피슴을 접한 덕분이기도 하지만 역설적이게도 최근에 그가 절대주의와 괴로운 충돌을 경험한 덕분이기도 하다.

샤갈의 벽화 전시회에 대한 러시아의 소개에 따르면(이 벽화들은 1921년 6월과 1922년 봄에 원래 장소에서 전시되었다), 객석 오른편에 걸린 네 점의 작품은 각각「음악」(Music),「춤」(Dance),「연극」(Drama),「문학」(Literature)을 표현했다. 그러나 샤갈은 1928년에 그것들을 '클레즈메르(민속음악가), 결혼식 어릿광대, 여자 무용수, 토라 필경사'라고 말했다. 이는 유대인들의 네 가지 전통적인 행위를 뜻한다. 유대 문화에서 풍속으로서의 극장은 겨우 생존하는 정도였으므로 그것들은 현대 이디시 극장의 중요한 전시적 요소로 간주된다. 네 인물(그림103~107) 가운데「음악」(그림103)만이 명백한 전례가 있다. 그것은 샤갈의 1912~13년작인 유명한「바이올린 연주자」(그림52)를 대폭 개작한 작품이다(특히 완성작에서는 위 오른쪽 검은 사각형 안에 갇힌 말레비치의 애처로운 모습을 볼 수 있다). 이 네 그림 위에는 익살맞고 기묘한 프리즈(띠그림─옮긴이)인「결혼식 만찬」(The Wedding Table,「마젤 토프」에 나오

102
「이디시
극단의 소개」
(그림99의 부분)

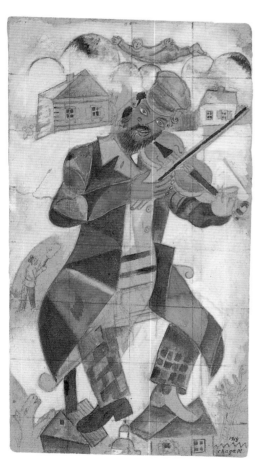

103
「음악」의 습작,
1920,
갈색 종이에
구아슈와
수채,
24.7×13.3cm,
파리,
조르주
퐁피두 센터,
국립 현대미술관

104
「춤」의 습작,
1920,
종이에
연필과 수채,
24.4×16cm,
파리,
조르주
퐁피두 센터,
국립 현대미술관

105
「연극」의 습작,
1920,
종이에 크레용,
수채,
검은색 잉크,
구아슈,
32.4×22.3cm,
파리,
조르주
퐁피두 센터,
국립 현대미술관

106
「문학」의 습작,
1920,
사각무늬의
종이에
연필과 수채,
26.8×11.5cm,
파리,
조르주
퐁피두 센터,
국립 현대미술관

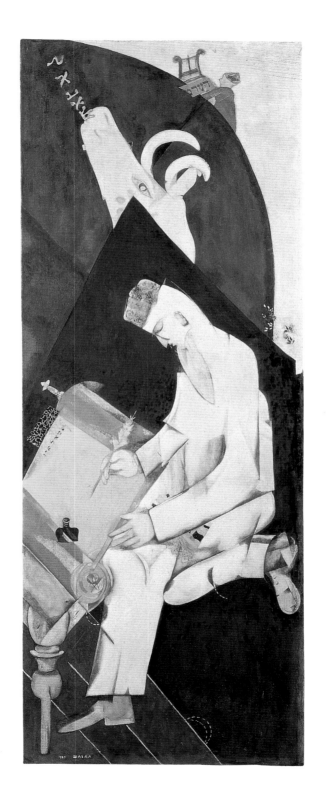

107
「문학」,
1920,
캔버스에
템페라,
구아슈,
흰색 불투명 물감,
213×81.3cm,
모스크바,
트레티야코프
미술관

108
「무대 위의 사랑」,
1920,
캔버스에
템페라,
구아슈,
흰색 불투명
물감,
283×248cm,
모스크바,
트레티야코프
미술관

는 행복한 이중 결혼을 뜻한다)이 걸려 있었고, 무대 맞은편에는 더 차분하고 입체파적이며 시적인 암시를 주는 그림 「무대 위의 사랑」(Love on the Stage, 그림108)이 걸려 있었다. 천장은 하늘을 나는 연인들의 그림으로 장식되었던 듯하며, 무대 커튼에는 신화적 분위기의 흰 염소들이 그려져 있었다. 하지만 이 작품들은 현재 전하지 않는다.

 국립 이디시 실내극장이 성공을 거두고 이듬해 말라야 브론나야 거리의 더 큰 건물로 옮겨감에 따라 샤갈의 벽화는 뒤에 남게 되었다. 그러나 1924년 이후 그 벽화들은 새 객석의 휴게실에 전시되었다. 1920년대 후반 예술 분야에 대한 국가의 통제가 강화되면서 샤갈과 그라노프스키(그는 1928년에 러시아를 떠났다)의 이름은 사실상 언급할 가치가 없어졌다. 1930년대 후반의 숙청 기간에(1937년으로 추정) 벽화들은 은닉되었는데, 그 과정에서 상당한 손상이 있었던 것은 당연하다. 배우 미호옐스는 1948년 스탈린의 명령으로 살해되었고 극장은 1949년에 폐쇄되었

으며, 배우들은 대부분 망명하거나 살해당했다.

공식적인 소비에트판 사건 종결은 극장 폐쇄령으로 1950년에 샤갈의 작품들을 모스크바의 트레티야코프 국립미술관으로 충실하게 넘긴 것이었다. 사실 벽화들을 안전하게 트레티야코프로 옮기는 일은 이디시 극장 소속 화가이자 샤갈의 열렬한 숭배자였던 알렉산드르 티슐러(Aleksandr Tyschler, 1898~1980)가 거의 혼자서 도맡았다.

비록 안전하기는 했지만 글라스노스트가 있기까지 벽화들은 러시아 정부의 창고에 보관된 채 러시아인에게도 거의 개방되지 않았다. 샤갈 자신도 1973년에야 그 그림들을 다시 볼 수 있었다. 1922년에 떠난 이후 처음으로 초청을 받아 러시아를 방문해서였는데, 그 목적은 반(半)공식적 행사에서 그림들에 서명을 남기는 데 있었다. 1991년이 되어서야 그림들은 창고 밖으로 나왔고 현재는 복원되어 전세계에 공개되고 있다.

샤갈이 이디시 극장을 위해 그린 그림들은 엄청난 영향력을 미쳤다. 예컨대 배우 미호엘스는 그것들을 연구함으로써 "내 신체를 사용하는 방법, 말하고 움직이는 법을 새로 배웠다"고 주장했으며, 숄렘 알레이헴 작품의 공연은 아예 극장 레퍼토리의 일부가 되었다. 그러나 샤갈과 그라노프스키가 예술이념에서 충돌을 빚은 것은 결국 방식의 차이를 낳았

다. 개막 공연을 하던 날──샤갈에 따르면──그라노프스키는 황당하게도 갑자기 진짜 먼지떨이를 무대 위에 걸고는 사실주의의 요소를 도입했노라고 주장했다.

나는 한숨을 내쉬고 소리쳤다.
"진짜 먼지떨이라고요?"
그러자 그라노프스키가 반박했다. "누가 무대감독인가, 자넨가 난가?"
이런 딱한 노릇이 있나!
자연히 그 공연은 내가 보기엔 예술이라고 할 수도 없었다.
그러나 어쨌든 내 작업은 끝났다고 여겼다.

아마 극장 일에서도 샤갈은 특유의 비자연주의적 성향과 개성을 보였으므로 그라노프스키와의 협력 관계는 애초에 오래갈 수 없었을 것이다. 심지어 샤갈은 객석에 의자들이 놓여 있는 것에도 불만을 품고 객석의 위치를 수정했다. 그의 예술적 자존심은 극장 매체의 조건에 관해서도 공동작업에 내맡길 수 없게 했던 것이다.

샤갈에 따르면 이후 그는 하비마 극장에서 공연되는 안스키의 희곡 「디부크」의 무대와 의상을 만들어달라는 의뢰를 받았다고 한다. 1917년 모스크바에 세워진 이 극장은 히브리어로 공연하는 최초의 현대적인 직업 극단으로서, 성서의 내용을 세속의 일상 언어로 소개하는 역할을 했다. 또한 그곳은 그라노프스키의 극장과는 좋은 라이벌이기도 했다. 하비마의 감독인 예프게니 바흐탄고프는 또한 스타니슬라프스키의 극장에서 배우로 일했고 그의 자연주의 연극론을 열렬히 옹호하는 입장이었다. 그러나 샤갈은 아무것도 제작하지 않았고, 결국 나탄 알트만이 「디부크」의 디자인을 담당했다(그림109). "나중에 전하는 말에 따르면 1년 뒤에 바흐탄고프는 그라노프스키의 극장에 그려진 내 벽화들을 오랫동안 보았다고 한다. ……또한 나는 그들이 그라노프스키 극장의 샤갈을 뛰어넘겠다고 한 이야기를 들었다!" 실제로 이디시 실내극장이 유럽 순회 공연에 나서서 1928년에 큰 갈채를 받았을 때 독일의 평론가 막스 오스보른은 즉각 마르크 샤갈의 영향력을 알아차렸다. 샤갈보다 조금 아래 연배, 이를테면 알렉산드르 티슐러 같은 예술가들이 제작한 무대 디자인을 보면 그의 영향력을 실감할 수 있다.

109
나탄 알트만,
숄로임 안스키의
작품「디부크」를
위한 무대
디자인,
1920,
종이에 연필,
먹, 구아슈,
템페라,
27×41cm,
텔아비브,
하비마 극장
컬렉션,
텔아비브
미술관에 대여

샤갈이 극장을 위해 일하는 동안 벨라와 이다는 모스크바 인근의 시골 마을인 말라호프카에서 살았다. 샤갈은 집까지 기차를 타고 다니면서 혁명 이전 시대 러시아 대중의 일상생활이 얼마나 고된 것인지 느낄 수 있었다. 그래서 극장 일이 끊겼을 때 그는 '제3인터내셔널'이라는 거주지에서 학살과 전쟁과 혁명으로 고아가 된 말라호프카의 아이들(그림 110)을 가르쳐달라는 나르콤프로스의 부탁을 기꺼이 수락했다. 비록 무급이기는 했지만 그 일 덕분에 그와 가족은 적어도 숙식은 해결할 수 있었다. 그러나 무시무시한 고통으로 잔인해진 아이들은 그다지 유망한 학생일 수 없었다. 그래도 샤갈은 당시의 기억에 애정을 품고 있었다.

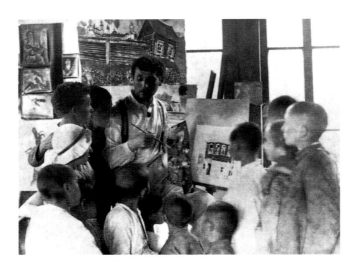

110
말라호프카에서
아이들에게
그림을 가르치는
샤갈,
1921년경

111-112
다비트
호프슈테인의
『트로이어
(비탄)』의
속표지와
「시대를
앞서 죽은
사람들에게」,
키예프에서 출간,
1922

"나는 그곳을 떠날 때까지 그 아이들의 그림과 미숙한 영감에서 늘 기쁨을 느꼈다."

지금 너희들은 어떻게 살고 있느냐, 얘들아.
너희들을 생각하면 마음이 아프단다.

교육받지 않은 아이들의 그림에는 민속예술에서 볼 수 있는 것과 비슷한 직관적 활기와 즉흥성이 있다. 이 점은 샤갈의 영감에 지속적인 영향을 주었다. 게다가 아이들은 샤갈을 순수하게 좋아했으므로 비테프스크와 모스크바의 예술계에서 심한 파벌 싸움을 겪은 샤갈에게는 큰 위안이 되었을 것이다.

1921~22년 시기에 샤갈의 마지막으로 중요한 예술 작업으로서, 거의 알려지지 않은 『트로이어(비탄)』(*Troyer* [Mourning])의 삽화 연작이 있다. 다비트 호프슈테인이 이디시어로 쓴 이 열한 편의 시는 1917~21년간의 내전과 유대인 학살로 얼룩진 러시아 현대사의 유대인 희생자들에게 바치는 비가인데, 특히 어린아이와 예술가들이 겪은 고통을 강조했다. 곧이어 베를린에서 출간되는 『나의 삶』에 수록된 삽화와는 달리 이 그림들은 입체파적인 복수 시점과 러시아 미래파의 실험적 도법, 형체의 절대주의적 단순화 등의 여러 양식을 절묘하게 융합해서 유대적 내용을 담아내고 있다(그림111, 112).

샤갈은 유대 극장을 위해 제작한 벽화의 보수를 받아내기 위해 2년 동안이나 애썼으나 결국 실패했다. 자신의 노력과 재능을 제대로 인정받지 못한데다 생계 수단마저 사라지자 그는 마침내 러시아를 영원히 떠날 각오를 했다. "이제 교사와 감독 일에는 싫증이 났다. 내 그림을 그리고 싶다. 전쟁 전에 그린 내 모든 작품들은 아직 베를린과 파리에 남아 있고 스케치와 미완성 작품들이 가득한 내 작업실도 나를 기다리고 있다. ……제정 러시아도, 소비에트 러시아도 나를 필요로 하지 않는다." 1922년 모스크바로 기록되어 있으나 실상은 베를린에서 쓴 『나의 삶』의 후기는 이런 말로 끝난다. "장차 유럽은 나를 사랑하게 될 것이다. 유럽

과 더불어 조국 러시아도."

이 무렵에는 수많은 유대 예술가들——그리고 아방가르드 계통의 비유대 예술가들——이 러시아를 떠날 결심을 했다. 훗날 샤갈은 러시아를 떠난 이유가 '순전히 예술적인 데' 있다고 주장했다. 경제적 · 정치적 상황이 악화되고 가족의 삶이 어려워진 것과는 전혀 무관하다는 것이다. 그의 주장을 해석하기란 쉽지 않다. 샤갈의 동기는 늘 복합적이었고 자신의 행동을 설명하는 이야기도 그다지 정직하지 않았다. 사실 1920년대 초반 러시아의 현실적 여건은 혹심했다. 1917년 혁명으로 시작된 반공주의 백군과 볼셰비키 적군의 피비린내 나는 내전이 1920년에 백군의 참패로 공식적으로 끝난 뒤 러시아는 경제적 폐허와 사회적 혼란의 후유증에 시달렸다. 승리한 볼셰비키가 담당할 재건의 과업은 엄청난 것이었다. 각 가정에서도 일상생활이 개선될 기미는 전혀 보이지 않았다.

충직하고 협조적인 루나차르스키가 힘을 써주어 샤갈은 큰 어려움 없이 비자와 여권을 획득할 수 있었다. 샤갈이 1915년 페트로그라드에서 처음 만났던 작가 데미얀 베드니는 이제 레닌과 가까워져서 유용한 접선책이 되어주었다. 한 수집가 친구는 경비를 빌려주었으며, 또 다른 친구로 시인이자 리투아니아의 소비에트 대사였던 유르기스 발트루사이티스는 샤갈이 짐을 탁송할 수 있도록 허가해주었다. 이렇게 해서 그의 작품들과 거의 완성된 『나의 삶』의 원고는 외교 특사에 의해 당시 러시아와 리투아니아의 국경에 위치했던 카우나스로 옮겨졌다. 이 작품들의 공식적 소유자였던 수집가 카간 차프차이는 수집품들이 소비에트 정부에 의해 국유화되는 것을 막기 위해 모두 샤갈에게 위임했다.

샤갈이 카우나스에 오래 머물지 않았다는 사실을 감안하면 그의 친구와 팬들이 카우나스 작가회에서 그의 작품 전시회를 열어준 것은 놀라운 일이다. 전시품 목록에는 모두 65점이 올라 있다. 어느 날 저녁 샤갈의 옛 친구인 엘리야셰프 박사와 '니스터'의 형제인 막스 카가노비치의 주선으로 샤갈이 자서전의 일부를 낭독하는 자리가 마련되었다. 서른여섯이 다 되어서 그는 마침내 1922년 5월 베를린에 도착했고, 뒤이어 그해 말에 벨라와 이다도 합류했다.

4

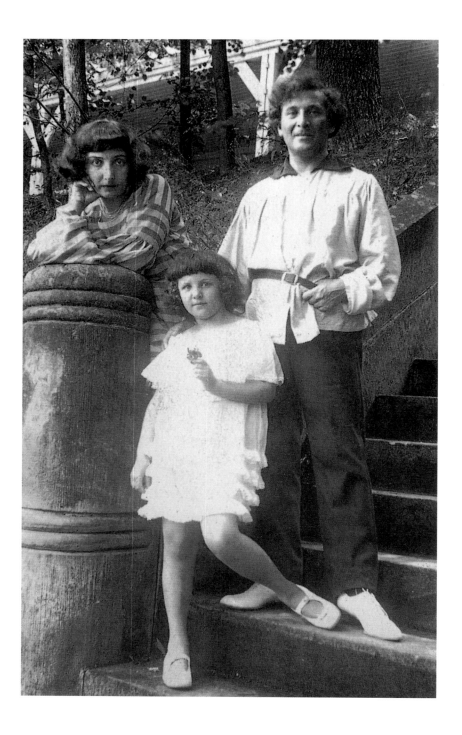

제1차 세계대전의 마지막 해(1918)에 샤갈은 베를린에 있는 옛 친구 루트비히 루비너에게서 편지를 받았다. 편지는 "아직 살아 있나?"라고 묻고 있었다.

여기 소문에 따르면 자네가 전쟁에서 죽었다는군. 여기선 자네가 유명하다는 걸 아나? 자네의 그림은 표현주의를 낳았어. 아주 비싸게 팔리고 있지. 하지만 발덴에게서 돈을 바라지는 말게. 자네한테 주지 않을 거야. 그는 자네가 유명해진 걸로 만족할 거라고 주장하더군.

러시아에서 험한 시절을 보내는 동안 샤갈은 늘 제1차 세계대전이 발발하기 전에 파리와 베를린에 남겨두고 온 많은 작품이 안전한지를 걱정했다. 아마 샤갈이 떠날 결심을 굳히게 된 것은 루비너의 그런 이중적 의미의 편지에서 자극을 받은 탓도 있을 것이다. 러시아를 떠나도 좋다는 허가가 떨어지자 샤갈은 곧장 베를린으로 향했다.

베를린이 고향인 루비너는 표현주의 시인, 극작가, 수필가이자 열성적인 평화주의자였다. 샤갈은 전쟁 전에 파리에서 그를 처음 만났으나 베를린에 도착했을 때 루비너는 이미 죽은 뒤였다. 하지만 벨라와도 친했던 그의 아내 프리다는 역시 좋은 친구였고, 헤르바르트 발덴을 찾는 것은 일도 아니었다. 미술관이자 잡지사인 슈투름은 이제 전쟁 전보다 독일에서 더욱 큰 영향력을 발휘하고 있었기 때문이다. 그러나 샤갈은 그동안 걱정하던 일이 현실로 바뀐 것을 알고 경악하지 않을 수 없었다. 발덴에게 맡겨두었던 모든 작품——유화 40점과 종이에 그린 작품 100여 점——이 사라져버린 것이다.

발덴은 전쟁 중에도 샤갈을 홍보하기 위해 애썼다. 슈투름을 통해 전시회를 개최하고 샤갈의 작품을 복제해서 출판하는가 하면, 심지어 『슈투름 그림책』(*Der Sturm Bilderbücher*) 전체를 샤갈에게 할당하기도 했다. 독일과 러시아가 선전포고를 한 상황에서 샤갈은 형식적으로 외국인이었고 따라서 그의 작품은 몰수 대상이었으니 발덴으로서는 승부

113
베를린의
샤갈, 벨라,
이다,
1923

수나 다름없었다. 하지만 이것이 성공해서 발덴은 샤갈의 작품 대부분을 개인 소장가들에게 어려움 없이 팔아넘길 수 있었다. 게다가 특별히 뛰어난 작품들은 독일 경찰의 압류를 피하기 위해 미리 스웨덴 출신의 아내인 넬에게 넘겨두었다. 또한 공정을 기하기 위해, 발덴은 샤갈이 죽었다는 소문이 오래전부터 베를린 예술계에 떠돌았음에도 불구하고 그가 돌아올지 모른다는 생각에서 판매 절차를 공증해두었다. 샤갈이 돌아와서 당연히 받아야 할 돈을 요구하자 발덴은 군말 없이 그에게 돈을 내주었다. 그러나 제1차 세계대전에서 독일이 패배한 뒤 1920년대 초반에 엄청난 인플레이션이 일어나고 독일의 마르크화가 대폭 평가절하되면서 샤갈이 발덴에게서 작품 값으로 받은 돈은 기껏해야 담배 한 갑을 살 정도밖에 안 되었다.

당연히 크게 분노한 샤갈은 100만 라이히스마르크(1924~48년까지 사용하던 독일의 마르크화―옮긴이)를 주겠다는 발덴의 후속 제의를 거절했다. 당시 베를린에서 그의 작품은 그 100배의 가격으로 경매되고 있었으니 이러한 제의는 결코 후한 게 아니었기 때문이다. 또한 샤갈은 1923년『슈투름 그림책』을 재발간하겠다는 제의도, 전시회를 열어주겠다는 제의도 거부했다. 최소한 작품 구입자들의 명단이라도 밝혀달라는 샤갈의 요구를 발덴이 거절하자 두 사람의 관계는 더욱 악화되어 마침내 샤갈은 발덴을 상대로 법적 소송을 제기하기에 이르렀다. 결국 발덴은 법정에 소환되어 구입자들의 이름을 밝히며 돈을 더 주겠다고 제안했고, 샤갈은 모든 작품을 반환해야 한다고 주장했지만 끝내 실현되지는 못했다.

이 사건은 1926년까지 질질 끌다가 마침내 법정 바깥에서 해결되었다. 소송과 재정적 보상의 모든 요구를 취하하는 대가로 넬―그녀는 한동안 발덴과 이혼했다가 다시 결합했다―은 샤갈에게 자신의 소장품 가운데 유화 세 점과 구아슈화 10점을 선택할 기회를 주었다. 샤갈이 택한 세 점―「러시아와 나귀들과 기타 등등에게」(그림35), 「나와 마을」(그림51), 「세 시 반」(그림40)―은 전쟁 전 시기 그의 작품 가운데 가장 뛰어난 것들이었다.

그러나 샤갈의 상실감과 배신감은 완전히 가라앉지 않았다. 인생의 여러 시점에―1910년에는 상트페테르부르크에서, 또 1923년에는 파리에서―겪은 비슷한 경험이 겹치고 더해진 결과 그의 적의와 의혹의

뿌리는 더욱 강고해졌다. 때로 편집증에까지 이르렀던 그런 정서는 샤 갈의 대인관계에 영향을 미쳤으며, 특히 돈이 관련된 문제에서 더욱 심했다.

샤갈이 베를린에 왔을 무렵 독일의 수도는 제1차 세계대전에서 패배한 이후 시작된 극도의 정치적 혼란으로부터 회복되고 있는 중이었다. 1918년 11월에는 독일제국의 황제가 물러나면서 바이마르 공화국이 수립되었다. 새로운 사회민주주의 정부에 가장 먼저 반대하고 나선 세력은 혁명적 스파르타쿠스단이었는데, 이들은 1919년 1월 독일 공산당을 결성하고 베를린에서 반란을 일으켰다. 그러나 이 반란은 폭력적으로 진압되었고 그 지도자인 로자 룩셈부르크와 카를 리프크네히트는 체포되어 살해당했다. 이 '11월 혁명'의 여파는 베를린의 지식인들에게 심각한 영향을 남겼다. 전쟁 전의 표현주의는 이제 방종이라 할 정도로 주관적이고 탈정치적인 사상으로 여겨졌으며, 좌익 계열의 예술가들은 정치적 활동 집단으로 조직화되어 독일 대중에게 전쟁의 광기와 그 후유증에 대한 경각심을 불어넣기 위해 노력했다. 미술가들과 작가들은 사치와 빈곤, 부패와 성적 타락, 매력과 추잡의 양 극단을 폭로하느라 여념이 없었다. 이렇듯 당시 사회는 중대한 결함이 존재하면서도 생기가 약동하고 있었다.

역설적이지만, 독일 공산주의자들이 볼셰비즘을 이상화한 데 반해 베를린의 문화계에 생기를 불어넣은 것은 볼셰비키로부터 도망쳐온 러시아 우익 세력과, 예전에는 열정적이었으나 이제는 조국의 사태에 환멸을 느끼고 독일로 온 러시아의 예술가와 지식인들이었다. 그 중 한 사람인 샤갈은 1958년 평론가인 에두아르 로디티와의 인터뷰에서 당시 베를린의 상황을 이렇게 전하고 있다.

베를린은 모스크바와 파리를 오가는 모든 사람들을 만날 수 있는, 일종의 거대한 이념들의 집결지였어요. 나중에 나는 파리의 왼편 강 둑인 몽파르나스에서, 또 제2차 세계대전 중에는 뉴욕에서 그와 비슷한 분위기를 발견했죠. 하지만 1922년의 베를린은 마치 섬뜩한 꿈이나 악몽과도 같았어요. 모두들 뭔가를 사고 파느라 바빴죠. 빵 한 덩이가 수백만 마르크나 하는 와중에도 수십억 마르크씩 주고 그림을 사는 후원자들이 있었어요. 그 돈도 하루만 지나면 가치가 떨어지니까

받은 날에 다 써야 했어요. 바이에른 광장 주변의 아파트에서는 신지학(神智學, 신비주의적 종교철학—옮긴이)을 믿는 톨스토이적인 러시아 귀족 부인들이 모스크바에서처럼 밤새껏 사모바르(차 끓이는 러시아 주전자—옮긴이) 주변에 모여 수다를 떨고 담배를 피워댔죠. 또 모츠가(街)에 있는 식당 지하에서는 음식을 만들거나 설거지를 하는 러시아 장교들이 많았는데, 마치 차르 정부의 대규모 주둔군 같았어요. 내 평생 인플레 시대의 베를린에서만큼 놀라운 하시디즘 라비들을 많이 만난 적은 없었고, 로마식 카페에서만큼 구성주의자들을 많이 만난 적도 없었죠.

팔이 부러지는 바람에 5월에 남편과 동행하지 못한 벨라와 이다도 곧 베를린으로 왔다(그림113). 그해에 그들은 아파트를 네 차례나 옮겼는데, 마지막 아파트를 빼고는 모두 러시아 이주자들이 많이 사는 프라하 광장 주변에 있었다. 샤갈 가족은 바이마르 베를린의 퇴폐적 유혹에 둔감했으며, 오히려 재능과 진지한 태도를 겸비한 동료 이주자들과 주로 어울렸다. 이들 가운데는 러시아-유대 예술운동가인 다비트 슈테렌베르크(David Shterenberg)와 그의 아내이자 벨라의 친구인 나데즈다, 샤갈이 전쟁 전 파리에서 알고 지내던 러시아 조각가 알렉산드르 아키펭코, 독일의 화가이자 그래픽아티스트인 카를 호퍼(Karl Hofer, 1878~1955), 폴란드-유대 화가인 얀켈 아들러(Jankel Adler, 1895~1949) 등이 있었다. 이 무렵 각별히 가까웠던 친구는 러시아-유대 시인이자 열렬한 시온주의자인 생 비알리크였다.

이사하르 리바크, 나탄 알트만, 보리스 아론손(아론손은 샤갈처럼 헤르만 슈트루크[Hermann Struck, 1876~1944]에게서 사사했다)도 이 무렵 베를린에 있었으나 샤갈은 그들과 거의 접촉하지 않은 듯하다. 특히 1922~23년에 베를린에 살았던 리시츠키는 샤갈이—명백한 이유 때문에—피하려 애썼던 인물이다. 하지만 역설적이게도 리시츠키가 1920년대 초에 제작한 일부 그래픽 작품(특히 1922년 일리야 에렌부르크의 「쉬운 결말의 여섯 가지 이야기」[Six Tales with Easy Endings]에 수록한 삽화들)은 샤갈적인 시각적 유머와 절대주의의 기하학적 엄밀함을 혼합한 것이었다. 또한 리시츠키는 (리바크처럼) 자기 작품을 독일-유대 문화운동의 기관지인 『리몬』(Rimon)에 발표하는 것에 반대하지

114
「오달리스크」,
1913~14,
종이에 구아슈,
20.2×28.8cm,
개인 소장

않았다. 1925년 소련에 돌아간 뒤에야 리시츠키는 일체의 유대적 요소를 최종적으로 포기했다.

그러나 샤갈의 작품을 독일의 표현주의와 연관지으려는 루비너의 거창한 구상은 여전히 모호하고 정체를 알 수 없다. 그저 샤갈이 개인적 상상력의 우월성을 강조하며 비자연주의적인 색채 사용과 의도적이고 토속적인 원시주의를 지지한다는 포괄적인 의미에서 표현주의 계열에 속한다고 보는 정도다. 우연이기는 하지만 샤갈과 표현주의 사이에 어느 정도 시각적 유사성이 있는 것은 사실이다. 예컨대 샤갈의 1913~14년작인 「오달리스크」(Odalisque, 그림114)는 같은 시기 브뤼케(Die Brücke, 다리)파의 화가들, 이를테면 에른스트 루트비히 키르히너, 에리히 헤켈(Erich Heckel, 1883~1970), 카를 슈미트 로틀루프 등이 그린 여성의 이미지를 연상시킨다. 하지만 그것은 이 시기 샤갈 작품의 전형이 아니었고, 베를린에 오기 훨씬 전인 파리 시절에 그린 작품이었다. 반면에 샤갈 작품의 특징인 재치 있고 가벼운 터치, 강렬한 초현실적 환상의 요소, 복합적 화법은 주류 표현주의에서는 찾아볼 수 없는 것이다. 한편 1922년 독일 아방가르드 예술계를 새로이 지배하기 시작한 것은 표현주의가 아니라 이른바 신즉물주의(Neue Sachlichkeit)였다. 이 사조는 극렬한 좌익적 사회 비판의 흐름 속에서 냉소적 사실주의와 악몽 같은 왜곡을 결합시킨 것으로, 전시와 전후의 독일을 배경으로 탄생했다. 이 계열의 화가들로는 오토 딕스(Otto Dix, 1891~1969)와 게오르게 그로스(George Grosz, 1893~1959) 등이 있다. 러시아 혁명기에 샤갈이 배운 경험에 따르면 정치 무대에 뛰어들고자 하는 일체의 예술은 불신의 대상이었으므로 그가 신즉물주의에 대단히 회의적이었던 것은 충분히 예상할 수 있는 일이다. 그러나 놀랍게도 그로스──그는 파리 시절에 샤갈을 처음 만났다──는 베를린에서 샤갈이 개인적으로 친분을 맺은 몇 안 되는 화가들 가운데 한 사람이었다. 실제로 그의 풍자적인 선형 그림(그림115)의 영향은, 비록 정치적 의미가 배제되기는 했지만 샤갈이 『나의 삶』과 니콜라이 고골리의 『죽은 혼』에 그린 삽화에서 찾아볼 수 있다.

한편 베를린에서 열린 두 차례의 전시회는 샤갈의 재정난을 해소해주었을 뿐만 아니라 그를 영향력 있는 인물로 자리매김해주었다. 1922년의 첫 전시회는 다비트 슈테렌베르크의 주도하에 반 디멘 미술관에서

'제1회 러시아 예술전'이라는 제목으로 열린 선구적인 그룹전이었다. 또 1923년의 두번째 전시회는 루츠 미술관으로 이름이 바뀐 같은 장소에서 1914년부터 1922년까지 그린 작품 164점을 전시한 샤갈의 개인전이었다. 1921년에는 에프로스와 투겐홀트의 책이 프리다 루비너의 번역으로 독일에서 출판되고 그 밖에 짧은 책들 몇 권이 더 나오면서 샤갈의 성가는 한층 높아졌다. 그 가운데 보리스 아론손이 쓴 이디시어와 독일어로 된 훌륭한 소책자가 있었는데, 샤갈은 특히 그 책에 대해 호감을 표시했다.

휴일에 튀링겐과 슈바르츠발트에서 그린 수채화들, 그리고 아내와 딸을 그린 많은 드로잉과 수채화를 제외하면 이 시기에 샤갈이 제작한 작

116
헤르만
슈트루크,
「마르크
샤갈의 초상」,
슈트루크의
『에칭의 예술』에
수록된 에칭,
제5판,
베를린,
1923

품은 주로 그래픽 분야에 국한되었다. 그 이유는 마땅한 화실 설비가 없었기 때문이기도 하지만, 그보다는 혁신적인 성향의 독일-유대 출판인이자 화상인 파울 카시러가 당시 원고 마무리 단계에 있던 『나의 삶』을 그림으로 만들어보고 싶다는 희망을 피력했기 때문이다. 샤갈이 판화 기술을 익히게 된 게 독일에서였던 것은 우연이 아닌 셈이다. 15세기에 마르틴 숀가우어(Martin Schongauer, 1445/50~91)와 알브레히트 뒤러(Albrecht Dürer, 1471~1528) 같은 화가들이 판화를 새로운 경지로 끌어올린 이래로 독일은 그래픽 전통의 중심지였으며, 20세기에도 표현주의자들이 비록 비정통적인 방법으로였지만 그 전통을 되살리는 데 크게 기여했다.

또한 샤갈이 처음으로 목판화 기법의 기술적인 가르침을 받은 사람이 요제프 부트코(Joseph Budko, 1888~1940)였고 두번째이자 더 중요한 스승이 당시 존경받는 그래픽아티스트인 헤르만 슈트루크였던 것도 결코 우연이라 할 수 없다. 그들은 현대 유대 예술을 적극적으로 추구하면서 잡지 『오스트 운트 베스트』에도 글을 기고했다. 슈트루크는 그 전에 막스 리버만과 로비스 코린트(Lovis Corinth, 1858~1925) 같은 저명한 화가들을 가르치기도 했으며, 1908년에 그가 펴낸 『에칭의 예술』(*Die Kunst des Radierens*)이라는 책은 이후 여러 차례에 걸쳐 증쇄되었다. 가장 많은 부수가 인쇄된 제5판은 샤갈을 가르칠 때 준비되었는데, 여기에는 특히 슈트루크가 새 학생을 모델로 제작한 훌륭한 초상(그림 116)과 함께 샤갈의 에칭 작품 세 점이 수록되었다. 그 가운데 두 점은 책에 수록된 다른 그림, 에드바르 뭉크(Edvard Munch, 1863~1944)의 「병든 방에서의 죽음」(Death in the Sick Room)과 슈트루크 자신의 「폴란드 유대인」(Polish Jew)을 샤갈이 완전히 개작한 것이다. 슈투르크 역시 샤갈 못지않게 유대인의 삶에 큰 관심을 가지고 있었지만, 그는 샤갈보다 훨씬 서술적인 방식으로 솔직하게 묘사했다. 책에서 그는 샤갈에 관해 이렇게 말하고 있다. "그는 새 러시아의 예술적·정신적 진화를 보여주는 가장 중요한 상징이다. 일상적인 환경을 자연주의적으로 익히는 단계에서 신비스런 구성의 단계까지 모든 단계들을 무의식적 에너지로 번개처럼 뚫고 달리는 야생적인 열정을 지닌 사람이다."

새 분야에 뛰어들 때면 언제나 그렇듯이 샤갈은 판화에도 급속히 익숙

Marc Chagall

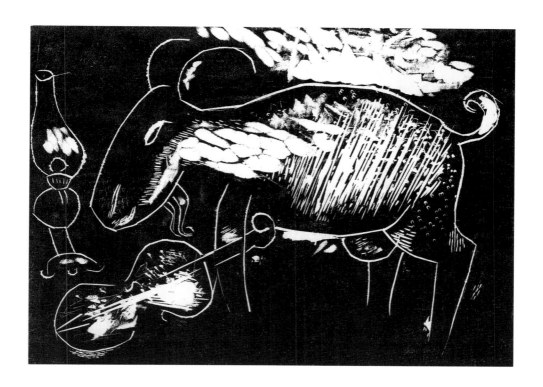

해졌으며 처음부터 비전통적이고 과감한 기법을 구사하여 원하는 효과를 얻고자 했다. 비록 그는 카시러의 주문에 부응하기 위해 에칭에 집중했지만 그 밖에 석판화와 목판화도 실험했다(사실 이 분야를 직접 해보라고 부추긴 사람은 카시러였다). 그 결과물(그림117, 118)은 거칠기는 해도——아마 의도적이었을 것이다——토속적인 재치와 활력으로 가득차 있다. 샤갈의 목판화는 표현주의 집단인 브뤼케파의 실험적인 작품(그림119)과 러시아 예술가 블라디미르 파보르스키(Vladimir Favorsky, 1886~1964)의 비교적 전통적인 목판화 사이의 어딘가에 위치한다. 그가 이전에 판화를 경험한 것은 1915~16년 페레츠의 소설(그림76)과 '니스터'의 시 두 편에, 그리고 1922년 다비트 호프슈테인의 『트로이어』(그림111, 112)에 삽화를 그렸을 때뿐이었다. 하지만 그것은 그의 그림을 다른 사람이 석판화로 옮겨 똑같이 인쇄하도록 만든 것이었기 때문에 적극적인 경험이라고는 할 수 없었다. 그림을 석판화로 옮기는 것은 러시아 아방가르드들이 좋아하는 기법이었고, 독일의 표현주의자들은 목판화를 선호한 반면, 샤갈은 유행을 덜 타고 시간이 더 걸리는 에칭 기법이 그래픽의 가능성을 훨씬 유망하고 섬세하게 만들어줄 것이라고

119
에리히 헤켈,
「웅크려
앉은 여인」,
1913,
목판화,
42×31cm

120
이사하르 리바크,
「종교학교」,
『슈테틀 앨범』,
베를린,
1923

느꼈는데, 그것은 올바른 판단이었다.

어쨌든 그는 판화 기법에 본능적인 공감을 느꼈던 듯하다. 훗날 그는 이렇게 말했다. "손에 석판이나 구리판을 들었을 때 나는 마치 부적을 들고 있는 듯한 기분이었다." 불과 3주일 만에 그는 자신의 자서전에 수록될 판화 15점을 완성했다. 또한 그는 드라이포인트와 에칭 기법을 결합시켜서 다섯 점을 더 만들었다. 결국 러시아 특유의 분위기가 강한 『나의 삶』은 독일어 번역이 어려운 탓에 『마인 레벤』(Mein Leben)이라는 제목을 달고 거의 삽화로만 구성된 포트폴리오로 1923년 카시러에 의해 출판되었다. 모두 110장의 판화가 수록되었는데, 26장은 일본 종이에, 그리고 84장은 수제 종이에 인쇄되었다. 이로써 혁신적이고 창의적인 판화가로서의 샤갈의 길고 독특한 경력이 시작되었다. 같은 해에 베를린에서 간행된 이사하르 리바크의 자전적 석판화집인 『슈테틀 앨범』(Shtetl Album, 그림120)은 주제의 면에서 샤갈의 『나의 삶』과 직접 비교되지만 양식의 면에서는 샤갈의 것보다 훨씬 무겁고 입체파적이다.

『마인 레벤』에 실린 그림들은 대부분 이미 회화나 드로잉으로 그려졌던 모티프들의 변주이며, 나머지는 본문과 직접 관련된 것이다. 예를 들

어 삽화로 실린 판화의 하나인 「라비」(The Rabbi, 그림121)는 1914년작 「축제일(레몬을 든 라비)」(그림65)을 본뜬 것이며, 「식당」(The Dining Room, 그림123)은 1910년의 회화 작품 「안식일」(그림28)을 연상시킨다. 또 러시아 병사들의 그림은 분명히 1914년의 드로잉을 모태로 하고 있다. 또 다른 삽화인 「음악가」(The Musician, 그림122)는 첼로 모양인 자신의 몸을 연주하고 있는 첼로 연주자를 묘사한 작품인데, 한층 독창적으로 보인다. 이 인물은 나중에 1934~45년작인 「결혼식 촛불」(Wedding Candles)에 다시 등장한다. 일부 작품은 주로 선형 그림이고, 일부는 익살맞으며, 때로는 극단적인 겸손과 절제를 보이기도 한다(그림124). 그 밖에 아름다운 그림들은 샤갈이 나중에 제작하게 되는 에칭 작품의 특성인 풍부한 질감을 예고하는 한편, 아무렇게나 늘어놓은 듯한 점과 줄표들은 샤갈이 러시아를 떠나기 직전의 드로잉 양식을 연상시킨다. 확인할 수는 없지만 여기에는 아마 파울 클레(Paul Klee, 1879~1940)의 영향이 작용했을 것이다. 1920년 베를린에서 출간된 『창조적 고백』(Creative Confession)에서 클레는 '선을 데리고 산보한다'는 명언을 남겼다. 이 책에서 그는 샤갈이 분명히 동조할 만한 재치 있고 기묘한 상상력을 드러내고 있다. "우리는 선이 주어지는 지점에서 출발

121
「라비」,
1922,
『마인 레벤』의
삽화,
에칭,
25 × 18.5cm

122
「음악가」,
1922,
『마인 레벤』의
삽화,
에칭과
드라이포인트,
27.5 × 21.5cm

123
「식당」,
1922,
『마인 레벤』의
삽화,
드라이포인트,
21 × 28cm

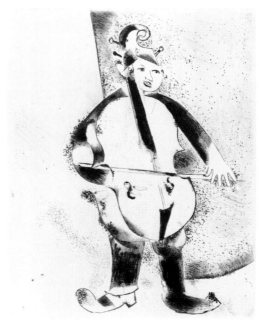

한다. 한두 차례 걸음을 멈출 때 선은 깨지고 분절화된다. ……지평선에서 섬광이 번득인다(지그재그 모양의 선). 머리 위에는 별들이 떠 있다(흩어진 점들)."

　독일에서 거둔 성공에도 불구하고 샤갈은 여전히 사랑하는 파리로 돌아가고 싶었다. 여기에는 옛 친구인 블레즈 상드라르가 오랜만에 보내온 편지가 결정적인 역할을 했다. 편지에 따르면 화상인 앙브루아즈 볼라르가 샤갈에게 대형 주문을 의뢰하려 한다는 것이었다. "돌아오게. 자넨 명사야. 볼라르가 자넬 기다리고 있다네." 하지만 필요한 서류를 갖추기란 쉽지 않았다. 샤갈 가족은 여전히 공식적으로는 소비에트 시민이었기에 법적으로 프랑스로 들어가는 게 금지되어 있었다. 그러나 샤갈은 1914년 프랑스를 떠날 때 프랑스 경찰청에서 발급받았던 증명서를 제출함으로써 베를린 주재 프랑스 영사에게 규제를 완화해달라고 설득할 수 있었다. 1923년 9월 1일 샤갈 가족은 마침내 파리의 가르들레스트(Gare de l'Est, 동부역)에 도착했다.

124
「어머니의
무덤」,
1922,
『마인 레벤』의
삽화,
에칭,
12×9cm

　샤갈은 이제 서른여섯 살이었고 그 동안 온갖 풍파를 겪었다. 비록 그 다음 시절은 훨씬 맑고 평온해지지만 아직 한 차례의 큰 충격을 더 견뎌내야 했다. 라뤼슈로 달려가서 화실에 남겨둔 150점에 달하는 작품을 찾으려 했을 때——임시변통으로 철사 조각을 이용해서 문을 잠글 때만 해도 9년 뒤에야 다시 오게 될 줄은 생각지도 못했을 것이다——샤갈은 경악했다. 작품은 모두 사라져버렸고 그의 화실은 전쟁 중 프랑스 정부의 조치에 의해 가난한 연금 생활자의 살림집으로 바뀌어버린 것이다. 1914년 베를린에 남겨두었던 작품들을 대다수 잃어버린 것과 더불어 이번 일로 인해 그는 전쟁 전에 그린 거의 모든 작품을 잃어버린 셈이었다.

　샤갈은 친구라는 자들이 그의 작품을 차지해 돈이 급할 때 팔아치웠다는 믿음을 버리지 않았다. 그는 누구보다 블레즈 상드라르에게 큰 책임이 있다고 확신했다. 샤갈이 떠난 뒤 평론가 귀스타브 코키오(Gustave Coquiot)가 구입한 많은 작품에 바로 상드라르가 정품 증명서를 발급해주었기 때문이다. 파리와 베를린 예술계의 다른 사람들과 마찬가지로 코키오는 샤갈이 러시아 혁명 중에 죽었으리라고 생각했다. 진위야 어떻든 간에 샤갈은 옛 친구와 완전히 절교했고, 상드라르의 기억에는 샤갈에 대한 쓰라린 감정만이 담겨 있다. "샤갈이 천재였던 때는 1914년

의 전쟁 전이었다." 더 간접적으로는 이렇게 말하기도 했다. "지금 백만 장자가 되어 있는 화가들은 모두 우리 가난한 시인들에게 빚을 지고 있다." 두 사람은 나중에 잠깐 재회해서 화해하게 되는데, 그것은 1960년 상드라르가 죽기 불과 몇 주일 전이었다.

사실 샤갈의 작품은 제1차 세계대전 중에 아무도 소유권을 주장하지 않은 채 라뤼슈에서 버려졌을 가능성이 크다. 적대감이 팽배하면서 라뤼슈의 거주자들은 점차 자신들의 초라한 화실을 버리고 떠났다. 비록 프랑스의 외인부대에는 일부 프랑스 출신이 아닌 예술가들이 입대하기도 했으나 대개는 조국을 찾아간 반면, 프랑스 출신 예술가들은 거의 프랑스군에 징집되었다. 화실이 텅 비자 라뤼슈의 원래 후원자인 알프레드 부셰는 모든 짐을 꺼내 다른 곳에 보관하고 운명의 손에 맡겨두었다. 이렇게 해서 샤갈의 일부 작품이 수위의 토끼장 지붕으로 사용되는 믿지 못할 결과가 생겨난 것이다.

어쨌든 샤갈은 남부러울 게 없는 특별한 지위를 얻었다. 부자는 아니었으나 예술의 대가로서 명성을 누리게 된 것이다. 더구나 그 명성은 대부분 이미 사라졌거나 흩어진 작품에 힘입은 바가 컸다. 그러므로 1920년대 그의 시간과 에너지가 말 그대로 그 작품들을 재창조하는 데 투입되었을 것은 당연하다. 가능한 경우 그는 현재의 소유주에게서 작품을 빌려 베끼기도 했으나 주로 사진이나 뛰어난 기억력에 의지해서 1914년 이전의 작품들을 새롭게 만들어냈다. 말할 것도 없이 이런 행동은 화상과 수집가들을 경악케 하기에 충분했다. 모작이 있으면 아무래도 원작의 가치가 하락할 테니까. 예를 들어 3년 동안 샤갈의 파리 작품을 취급했던 카티아 그라노프(Katia Granoff)는 자신이 소장한 1914년 이전의 작품들을 한사코 샤갈에게 빌려주지 않았다.

그 중 유명한 사례는 「나와 마을」이라는 작품이다. 원작(그림51)은 1911년 파리에서 그려졌고 1914년 베를린에서 처음으로 전시되었다. 1923~24년에 샤갈은 1923년의 『슈투름 그림책』에 나온 사진을 가지고 같은 구성을 더 작게 그렸다. 원래 '모작들'에서는 여러 가지 미묘한 차이가 발견되게 마련인데, 이 작품의 경우에는 캔버스의 대각선 분할을 강조함으로써 원작의 순환적인 원형 구도를 약화시키고 있는 점이 특징이다. 또한 1925년작 「농민의 삶」(그림125)은 1911년의 「나와 마을」을 더 자유롭게 개작한 것으로 보인다. 1912년의 「소 장수」(그림50) 역시

125
「농민의 삶」,
1925,
캔버스에 유채,
100×81cm,
뉴욕,
버펄로,
올브라이트-
녹스 미술관

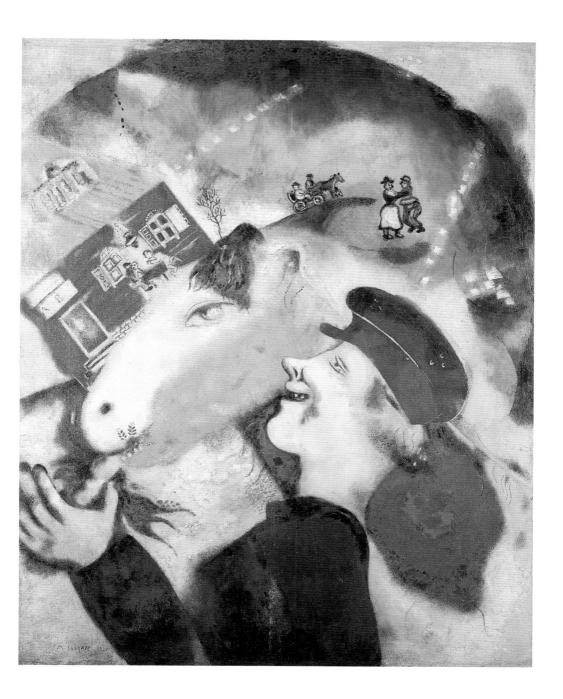

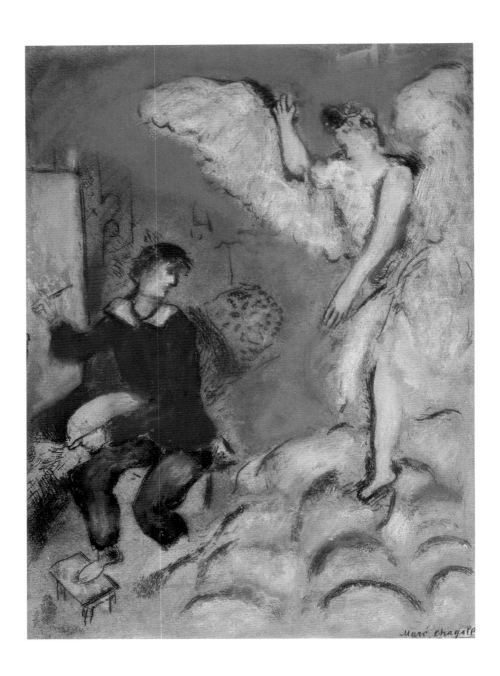

1914년에 슈투름 화랑에 전시되었는데, 샤갈이 1920년대에 다시 모사했다. 앞서와 마찬가지로 여기서도 모작은 원작의 기하학적 구성을 조금 완화하였다. 1917년의 「환영」 원작(그림86)과 1937년에 다시 그린 1924~25의 모작(그림126)을 비교해보면 후기 작품들이 상대적으로 소극적이고 보수적이라는 점이 한층 분명하게 드러난다. 이 작품의 경우 화법은 그대로지만 과감한 입체주의 양식은 완전히 사라진 것을 보여준다.

이렇듯 옛 작품들을 모사 또는 개작하는 행위는 결국 좋지 않은 결과를 낳게 된다. 1920년대에도 샤갈은 단순히 원작이 사라진 그림들만 다시 그린 것이 아니다. 그는 수집가 카간 차프차이의 통신원으로 일하던

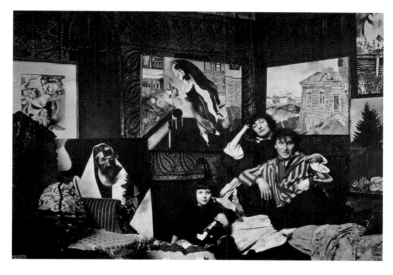

126
「환영 1」,
1924~25/
1937년경,
에칭과
애쿼틴트,
구아슈와
파스텔로 채색,
48.8×38.3cm,
런던,
테이트 갤러리

127
샤갈, 벨라,
이다,
파리
오를레앙가의
화실
아파트에서,
1924

시절에 자신이 직접 파리로 가져왔던 러시아 시절의 작품들까지 모사하고 변형시켰다. 그 일부는 1924년에 찍은 매력적인 사진(그림127)의 배경에서 볼 수 있다. 1924~25년에 샤갈 가족이 집으로 삼은 오를레앙가(街)의 화실 아파트는 원래 파리 화파의 일원이었던 폴란드 태생의 화가 외젠 자크(Eugène Zak, 1884~1926)의 화실이었다. 그 전까지 샤갈 가족은 포부르생자크가에 있는 호텔 메디칼이라는 초라한 숙소에서 살았는데, 이곳은 외국인 예술가들을 위한 기괴한 병실 겸 침실이었다. 한때 그들은 알레시아 광장 부근의 차고 같은 곳에서 살기도 했다. 이 시기에 샤갈이 모사한 초기작들 중에는 1923~24년작인 「녹색 얼굴의 바이올린

연주자」(The Green Violinist, 그림128)가 있다. 이 작품은 1920년 모스크바의 이디시 극장에 그린 벽화「음악」(그림103)과 분명한 관계가 있는데, 당시 샤갈은 그 벽화가 어떻게 되었는지 알지 못했다. 또한 그 그림은 1912~13년작인「바이올린 연주자」(그림52)와도 비슷하지만, 세 그림 모두 구성과 양식에서 적지 않은 차이가 있다. 반면 1914년에 원작이 그려진「축제일(레몬을 든 라비)」(그림65)은 샤갈이 파리에 돌아와서 원작에 충실하게 모사한 작품이다.

1920년대에 재정적 궁핍으로 어떤 작품을 판매할 수밖에 없게 되자 샤갈은 그 그림의 모작들을 그리기로 했다. 그것은 바로 1914년의 대작 「기도하는 유대인(비테프스크의 라비)」(그림66)이다. 1945년부터 1952년까지 샤갈의 친구였던 버지니아 해거드 맥닐은 샤갈의 말을 이렇게 전한다.

러시아 시절에 마르크는「라비」를 불확실한 삶의 운명으로부터 보호하기 위해 침대 밑에 보관했다고 한다. 그는 그 작품을 자신의 걸작으로 꼽으면서 어느 작품보다도 렘브란트의 숭고함에 가장 가까이 접근한 것이라고 말했다. 프랑스에서 그는 돈 때문에 그 작품을 팔 수밖에 없게 되자 먼저 모작부터 그렸다. 나중에는 그 모작까지 팔고 세번째로 그렸는데 그것마저 팔았다. 첫째 것(1914)은 제네바 오베르슈테크의 J 컬렉션에 소장되어 있고, 둘째 것(1923)은 시카고에, 셋째 것(1928)은 베네치아 현대미술관에 있다. 그 그림들을 팔 때마다 그는 상실감을 느꼈으나 워낙 돈이 절실했다. 그는 그것들을 '이본'이라고 불렀지만 사실상 거의 똑같은 모작이었다(차이가 있다면 크기와 재질이다. 첫째 것은 마분지에 그렸고 나머지는 캔버스에 그렸다). 그는 모작들이 원작만큼 아름답고 훌륭하다고 내게 말했으나 자세히는 말하려 하지 않았다. 소장자들이 똑같은 그림이라는 것을 알게 되면 문제가 생길 수 있었기 때문이다. ……그가 좋아하는「기도하는 유대인」의 경우 그는 그 꼼꼼한 모사 작업을 전혀 싫어하지 않았다. 아마 그는 그러한 재창조 작업을 통해 작품의 신비를 탐구하는 것을 즐겼던 듯하다.

앙브루아즈 볼라르와 교류한 덕분에 1920년대에 샤갈은 뛰어난 그래

픽아티스트로서의 재능을 꽃피울 수 있었다. 샤갈의 첫 파리 시절 무서운 인상의 젊은이였던 볼라르는 귀스타브 코키오의 아파트에서 샤갈의 작품을 보고 큰 감명을 받아 이제는 그에게 잘 알려진 책들의 삽화 연작을 그리는 대형 주문을 제안했다. 당시 그는 샤갈이 이미 책의 삽화를 그려본 경험이 풍부하다는 사실은 모르고 있었다. 첫번째 책인 고골리의 『죽은 혼』을 위해 샤갈은 1923년부터 1927년까지 책 크기의 에칭 107점을 제작했는데, 이 책은 샤갈 자신이 선택한 것이었다.

볼라르는 파리 예술계에서 기묘한 사람으로 통했다. 화가들의 개인적 성격이나 처지 따위에는 아랑곳하지 않고 오로지 작품의 가치──미학적 가치와 금전적 가치──만 따질 만큼(세잔과 입체주의를 후원한 배짱도 거기서 나왔다) 그는 기민하고 탐욕스럽고 집요한 예술품 상인이었다. 샤갈은 그에 대해 이렇게 말한다.

볼라르는 일종의 사디즘을 즐겼다. 누가 자기를 위해 일하지 않으면

그는 못 견뎌했다. 또한 자기를 위해 일해서 받은 작품은 몽땅 지하실에다 쌓아두었다. 그는 내가 하나씩 가져간 (『죽은 혼』의) 동판들을 작업이 다 끝날 때까지 쳐다보지도 않았다.

하지만 볼라르의 기억은 다르다. "샤갈은 고골리 시대의 러시아를 루이 필리프와 같은 모습으로 (즉 기괴한 형태로) 탁월하게 그려내는 데 성공했다"고 한 그의 이야기를 보면, 볼라르는 겉보기와는 달리 상당한 시간을 들여 완성작을 음미했음을 알 수 있다.

이 시기 샤갈의 가까운 친구였던 시인 이반 골은 『죽은 혼』의 삽화 작업을 하고 있는 샤갈을 다음과 같이 생생하게 묘사했다.

마르크는 구두 수선공 같은 자세로 앉아서 마치 신의 고결한 장인처럼 동판을 두드리고 있다. 그의 아내는 마치 환자의 병을 돌보는 간호사처럼 남편의 예술을 돌보면서 그에게 큰 소리로 책을 읽어준다. 그들은 내내 웃고 있다. 일곱 살배기 이다는 피아노에서 뛰어 내려와 함께 이야기를 듣는다. 이 이상한 가족은 웃음 속에서 러시아의 모든 희비극을 환상적으로 재현해내고 있다.

샤갈은 일찍이 자신의 무대 디자인을 연극의 더 넓은 요구에 종속시키려 하지 않았듯이, 문학서의 삽화도 단지 삽화에 그치게 하지 않았다. 『죽은 혼』의 삽화들은 확정된 제목이 없고(샤갈도 처음에는 그것들을 어디에 배치해야 할지 몰랐다), 책을 완성하는 아름다운 그림들로 기능한다. 사실 1842년에 출간된 고골리의 그 위대한 소설은 샤갈의 시각적 세계와 완벽하게 어울리는 것처럼 보인다. 고골리의 인물들은 샤갈의 그림에 나오는 숱한 사람들처럼 실물보다 크고 익살맞게 과장되어 있으며, '초자연적'인 분위기까지 풍기면서 러시아 농촌 생활의 진정한 멋을 꾸밈없이 보여주고 있다. 아마 고골리가 러시아 바깥에 살고 있을 때 그 소설을 썼다는 사실이 샤갈에게 더욱 크게 호소했을 터이다. 게다가 러시아 사회의 부패와 비인간적 관료제를 비판하는 내용은 1840년대만이 아니라 1920년대의 러시아에도 잘 들어맞는 것이었다.

한 삽화(그림129)—그 책이 마지막으로 출간된 1948년에 권두화로 사용된 삽화—에서 뚜렷이 볼 수 있듯이, 샤갈은 같은 혈통의 예술가적

정신으로 자신과 지은이를 밀접하게 일체화함으로써 고골리 못지않게 그 책에 중요한 기여를 했다. 1928년 옛 동료인 미호옐스와 그라노프스키가 이디시 극단과 함께 파리를 방문했을 때, 샤갈은 과거의 오해를 풀기로 마음먹고 그들에게 『죽은 혼』의 에칭화 96점을 맡겨 모스크바의 트레티야코프 미술관에 기증하도록 했다. 이것은 그가 아직 남은 애정을 조국에 바치는 감동적인 행위였으나 당시에는 거의 인정을 받지 못했다.

익살맞고 풍자적이며 때로는——샤갈에게는 이례적으로——잔혹에 가까운 신랄함을 보여주는 『죽은 혼』의 에칭화들은 베를린 시절에 알고 지냈던 게오르게 그로스의 작품을 연상시킨다. 그 토속적인 유머는 16~17세기 플랑드르 화가, 이를테면 피테르 브뢰헬(Pieter Bruegel, 1525년경~69)이나 다비트 테니르스(David Teniers, 1610~90)의 작품과 닮은 데가 있다. 샤갈은 아마 1920년대 중반에 만난 벨기에의 평론가 플로렌트 펠스(Florent Fels) 덕분에 그들을 알게 되었을 것이다. 그림의 여백을 거의 비워둔 『마인 레벤』의 경우와는 달리 이 삽화들은 대부분 인물들로 채워져 있으며, 구성과 이야기의 세부 묘사를 상당히 빽빽히 처리하고 있다. 이 시각적으로 독창적이고 뛰어난 삽화들(그림130)을 보면 인간의 약점과 단점, 심지어 우스꽝스런 모습까지도 삶의 통합적인 일부로 인식된다.

1926년에 샤갈은 볼라르에게서 새로운 의뢰를 받았다. 17세기 프랑스 시인인 장 드 라 퐁텐의 『우화집』(Fables)에 구아슈 연작 삽화를 그려달라는 것이었다. 볼라르는 이렇게 회고한다. "나는 전부터 라 퐁텐에 훌륭한 삽화를 붙여 출간하는 것이 꿈이었다. 어릴 때 나는 라 퐁텐을 무척 싫어했다. ……그러나 자라면서 그 시인의 많은 구절이 다시 생각났고, 나는 점차 그 매력을 발견하게 되었다." 하지만 전후 프랑스에는 쇼비니즘이 팽배했으므로 1930년 이 구아슈화들을 전시했을 때는 한바탕 소동이 일어났다. 어떻게 외국인에게, 그것도 러시아 유대인에게 프랑스 문학의 빛나는 고전의 삽화를 맡겼느냐는 것이었다. 이 사건은 심지어 하원에서까지 논란을 일으켰다. 당시 하원에서는 샤갈을 '비테프스크의 간판장이'라고 경멸조로 불렀다.

하지만 볼라르는 단호했다. 어느 신문을 통해 그는 그 교훈적인 우화집에 실린 많은 이야기들이 동방에 기원을 두고 있다고 주장했다.

129
『죽은 혼』의
권두화,
1948,
에칭과
드라이포인트,
27,3×21cm

130
「마닐로프」,
「죽은 혼」의
삽화,
1923~27,
에칭과
드라이포인트,
28.5×22cm

나는 오히려 동방의 마법에 익숙한 동방 출신의 화가가 자연스럽게 공감이 가는 그림을 그릴 수 있겠다고 생각했다. ……당신들은 "왜 하필 샤갈인가?"라고 묻지만 내 대답은 이렇다. "내가 보기에는 그의 건강하면서도 섬세하고, 사실적이면서도 공상적인 미학이 어떤 의미에서 라 퐁텐에게 잘 어울린다."

볼라르가 말하는 샤갈의 출신은 부정확하며 견강부회겠지만, 어쨌거나 그 결과로 탄생한 작품들은 라 퐁텐의 책과 자연스럽게 어울렸다. 실제로 샤갈은 라 퐁텐처럼 이솝의 영향을 받은 러시아 우화가 이반 크릴로프의(Ivan Krylov) 작품에 아주 익숙했다. 동물을 이용해서 인간 본성에 관한 진리를 드러낸다는 생각은 확실히——초기 작품들이 말해주듯이——샤갈이 늘 꿈꾸던 것이었다. 그러나 『죽은 혼』의 삽화가 그랬듯이 이 작품들도 볼라르의 더러운 지하실에 보관되어 있다가 상당한 시간이 지난 뒤 1952년에 그리스 태생의 평론가이자 출판업자인 테리아데에 의해 빛을 보았다.

볼라르는 원래 채색한 에칭을 원했고, 구아슈는 습작으로 사용한다는 계획이었다(그림131). 그러나 인쇄기를 통해 그림들을 인쇄 매체로 바꾸려는 시도가 몇 차례 실패하자 샤갈은 1928년에 그 작업을 손수 하기로 결정했다. 방법을 바꾸고 색채 대신 흑백으로 인쇄하려는 것이었다. 드라이포인트를 위주로 하면서 가끔 삽화의 선을 충전용 도료로 덮어주는 기법인데, 이렇게 하면 그림의 선명도가 높아지며 표면의 질감이 다양하고 풍부해져서 색채가 없다는 결함을 보완할 수 있었다. 추상에 가까울 만큼 수많은 금을 긋는 방식을 통해 샤갈은 신비스럽고 꼼꼼하게 그 자신만의 특유한 동물과 인간의 형태를 다듬어냈다. 최종 작품은 매우 독창적이었으나 그가 다른 곳에서 빌려온 모티프를 싫어하지는 않았던 듯하다. 구성의 일부는 분명히 『우화집』의 19세기 삽화들에서 차용하고 있기 때문이다(그림132, 133).

1926년 볼라르는 샤갈을 파리의 유명한 시르크 디베르(Cirque d'Hiver, 겨울 서커스)에 초대하여 자신의 관람석을 이용하도록 했다. 샤갈이 서커스라는 주제에 관한 에칭 연작을 그리는 데 영감을 주려는 의도였다. 실제로 1926~27년에 샤갈은 대담한 기법의 구아슈화 19점을 그려야 했다. 이 작품들은 나중에 같은 주제를 그린 작품들과 구분하기

131
오른쪽
「화살을 맞은 새」,
1927년경,
구아슈,
51.4×41.1cm,
암스테르담,
시립미술관

132
맨 오른쪽
「화살을 맞은 새」,
1928~31,
『라 퐁텐
우화집』의 삽화,
에칭,
29.4×23.5cm

133
아래
카를 지라르데,
「화살을 맞은 새」,
『라 퐁텐
우화집』의 삽화,
투르,
1858

위해 현재는 「시르크 볼라르」(Cirque Vollard)라고 부르지만 실제로 인쇄된 것은 많지 않다(그림134). 다른 많은 20세기 화가들——예컨대 피카소와 조르주 루오(Georges Rouault, 1871~1958)——과 마찬가지로 샤갈은 오래전부터 서커스에 매력을 느껴왔다. 어린 시절에 본 떠돌이 곡예단과 음악가, 어릿광대들은 아마도 그가 처음으로 접한 '예술가'일 것이다. 게다가 20세기 초 러시아 아방가르드 예술가들 사이에는 사육제와 익살극에 대한 관심이 널리 퍼져 있었다. 대중을 즐겁게 해주면서도 사회의 가장자리에 속해 있는 서커스 공연자들——배우, 마술사, 광

134
「서커스의 기수」,
1926~27,
에칭과 드라이포인트,
32.9×24cm

135
「서커스
(서커스의 기수)」,
1927,
캔버스에 유채,
100.6×81cm,
프라하,
나로드니 미술관

대——은 샤갈의 심금을 울렸다. 그의 이야기는 이렇다. "나는 서커스에서 어떤 마법을 느낀다. ……서커스는 그 자체로 하나의 세계다. ……오락이나 즐거움을 추구하는 인간의 본능과 관련된 격렬한 부르짖음은 대개 가장 고결한 시의 형태를 취한다." 더구나 비논리적이고 중력을 무시하면서 관중을 매료시키는 서커스의 구경거리는 분명히 샤갈의 작품과 유사한 점이 많다.

서커스 세계에 대한 직접적인 경험은 샤갈에게 다른 기법도 추구하도록 자극했다. 곡예사는 초기 그림들에서도 많이 등장했지만——특히

1908년의 「마을 장날」(Village Fair), 1914년의 인상적인 작품 「곡예사」(Acrobat), 1920년의 「이디시 극단의 소개」(그림99)——1927년작 「서커스(서커스의 기수)」(Circus[Circus Rider], 그림 135)에서 알 수 있듯이 샤갈이 곡예사를 주요 모티프로 삼기 시작한 것은 1920년대 후반의 일이다. 의도적으로 뾰족하게 그린 형상에다 거슬리는 색채, 대담한 구성을 취한 1914년작과는 달리 1920년대의 곡예사 그림들은 이 시기의 전형적인 유화 작품처럼 부드럽고 감각적이며 화가 특유의 붓놀림을 보여준다.

　이 시기 샤갈의 작품에서 곡예사들보다 더 주목을 끄는 것은 꽃과, 함께 있는 연인들이 많이 등장한다는 점이다. 샤갈의 유년기에는 꽃이 결코 흔치 않았다는 사실에 유념할 필요가 있다. 사치와 감각적 분방함 또는 풍요를 상징하는 꽃은 초기 작품, 예컨대 1915년의 「생일」(그림70) 같은 데에서만 아주 드물게 나온다. 그러나 1920년대의 파리라는 전혀 다른 상황에서는 연인과 꽃이 많았다(게다가 1925년부터 샤갈은 불로뉴 숲 인근에 있는 웅장한 시립공원인 자르댕 플뢰리스트 근처에 살았다). 예를 들어 1922~25년작인 「백합 아래의 연인들」(Lovers under Lilies, 그림136)에서는 샤갈의 작품에서는 보기 드물게 한 쌍의 연인이 커다란 백합 다발 아래에서 성적 의미가 분명한 포옹을 하고 있다. 여기서 인물들은 꽃의 화분이거나 (꽃을 나무로 본다면) 나무 줄기로 해석될 수 있다. 배경의 중앙에는 어렴풋이 날개 달린 인물이 보이는데, 이는 이런 식의 구성에서 흔히 등장하는 인물이다. 예컨대 1918년의 「결혼」(그림72) 같은 초기작에서는 인간의 사랑이 신에 의해 규제되는 것을 강조했다. 이런 종류의 모호한 암시는——전쟁 전의 그림과 비교하면 온건해졌다고는 해도——고혹적이고 달콤한 분위기의 1929년작 「수탉」(The Rooster, 그림137)과 1927년의 「꿈」(The Dream, 그림138)에서도 등장한다. 어떤 면에서 「꿈」은 '에우로파의 겁간'이라는 고전 신화의 패러디에 가깝다. 원래의 작품명은 「토끼」(The Rabbit)인데, 루이스 캐럴의 『이상한 나라의 앨리스』(Alice in Wonderland, 1865)와 관련된 유머다. 배경으로 드문드문 얇게 유화 물감을 칠하고 다시 두껍게 물감을 덧칠하는 기법은 이 시기 샤갈 작품의 특징이다.

　1930년작인 「라일락 꽃밭의 연인들」(Lovers in Lilacs, 그림139)은 같은 주제를 더 차분하고 서정적으로 다루고 있는 반면, 꿈을 통해 내면을

136
「백합 아래의
연인들」,
1922~25,
캔버스에 유채,
117×89cm,
개인 소장

137
「수탉」,
1929,
캔버스에 유채,
81×65cm,
마드리드,
티센-보르네미사
컬렉션

138
「꿈」,
1927,
캔버스에 유채,
81×100cm,
빌드파리
현대미술관

성찰하는 1927년의 「꽃과 함께 있는 연인들」(Lovers with Flowers)은 한층 정통적인 묘사를 보여준다. 이따금——1926년작들인 「작약과 라일락」(Peonies and Lilacs)과 「국화」(Chrysanthemums)에서처럼——꽃들은 인간과 독립적으로 등장하기도 한다. 특히 「국화」는 팔기 위해 그린 것으로 보이는데, 이는 그런 작품의 시장성을 확실히 말해주는 것이며, 샤갈이 미술 작업의 상업적 측면을 비교적 새롭게 인식하게 되었음을 뜻한다. 그렇게 볼 때, 연인과 꽃을 다룬 이 작품들 대부분이 나중에는 결국 공공 컬렉션보다 개인 수집가들의 손으로 들어갔다는 사실은 우연이라 할 수 없다. 그러나 그 작품들은 기껏해야 "내가 그리는 꽃에는 신의 꽃에 가까워지는 미묘한 마력이 있다"는 샤갈의 주장을 확증해줄 뿐이다.

이 시기 샤갈의 작품에는 또한 벨라와 이다의 차분한 모습도 자주 보인다. 이 무렵 샤갈의 생활에는 가정적인 조화가 뿌리를 내린 듯하다. 1924년작 「창가의 이다」(Ida at the Window, 그림140)와 1926년작 「무리용의 벨라」(Bella at Mourillon)는 가족 휴가 때 그린 것이다. 1920년

139
「라일락 꽃밭의
연인들」,
1930,
캔버스에 유채,
128×87cm,
개인 소장

140
「창가의 이다」,
1924,
캔버스에 유채,
105×74.9cm,
암스테르담
시립미술관

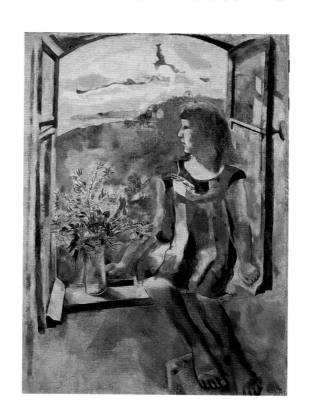

대에 샤갈은 인물이 없는 풍경에도 큰 관심을 보였는데, 그렇다고 인간 활동의 흔적을 완전히 배제한 것은 아니다. 놀랍게도 샤갈의 그림에서 보이는 프랑스 농촌의 모습은 유년기의 료스노와 묘하게 닮아 있다. 이렇듯 샤갈이 풍경을 다시 강조할 수 있었던 것은 1920년대에 그의 가족이 풍부한 휴가를 이용하여 프랑스 농촌 여러 곳을 돌아보았기 때문이기도 하다. 이것 역시 그들의 편안하고 한가로운 사정을 말해주는 증거다. 노르망디를 여행할 때 샤갈은 이렇게 썼다. "우리는 여기서 아무 생각 없이 행복하다." 1924년 여름 그들은 브르타뉴 북부 해안에 있는 브레아 섬에서 한 달을 지냈다. 그곳에서 샤갈은 서로 비슷한 작품인「창가의 이다」와「창」(The Window)을 그렸는데, 창 바깥의 풍경이 지배적이면서도 실내와 실외의 공간이 모호하게 뒤섞인 작품들이다. 또한 브르타뉴 농촌의 민속적 전통은『죽은 혼』의 삽화를 구상하는 데도 어느 정도 영향을 주었을 것이다.

1925년 샤갈 가족은 베르사유 부근의 몽쇼베(그림141)에서 살았고, 샤갈이 라 퐁텐의 책에 수록될 구아슈화를 화려하게 채색하는 작업으로 바빴던 1926년과 1927년의 대부분은 파리에서 나와 툴롱 부근의 무리용에서 보냈으며, 이후에는 오베르뉴와 프랑스령 리비에라(그림142)에서 지냈다. 어떤 작가들은 샤갈의 예술에서 프랑스 특정 지방의 빛과 색채가 미친 영향을 찾아내기 위해 무척 노력하기도 했다. 하지만 샤갈의 상상력이 워낙 변덕스럽고 모호하다는 점과 실외에서 그림을 그린 경우가 드물다는 점을 감안할 때 그 시도는 일부 명확한 예외를 제외하고는 실패할 수밖에 없다.

샤갈이 1920년대에 그린 작품에서 보이는 전혀 새로운 출발은 어렵게 얻은 그의 만족감과 동시에 당시 예술계를 지배하던 보수적 분위기를 말해준다. 이 시기 샤갈의 그림에 자주 등장하는 풍경, 꽃, 연인, 곡예사에서는 초기 파리 시절이나 러시아 시절에 선보였던 복합성과 특유의 환상적 요소가 거의 보이지 않는다. 오히려 이 서정적이고 청명한 작품들은 색채의 환희를 재발견했다는 것을 드러낸다. 그 이유는 들로네 부부(로베르와 소냐)와의 우정이 회복된 탓도 있지만, 샤갈이 새삼 물질적·심리적 행복감을 느꼈기 때문이다. 이 시기 샤갈의 새 작품들은 감각적이면서도 순수한 삶의 즐거움을 찬미하고 있으며 이따금 화법이나 구성상에서 재치 있고 돌발적인 요소를 보여준다. 하지만 그다지 성공

141
「몽쇼베」,
1925,
구아슈와 수채,
63×47.8cm,
개인 소장

142
「프랑스 마을」,
1926,
구아슈,
52.5×66.5cm,
예루살렘,
이스라엘 미술관

적이지 못한 이 작품들은 차분함과 달콤함을 넘어 자칫 감상으로 치달을 위험까지 드러낸다. 그에 비해 이 시기의 에칭화는 건강하고 상쾌한 해독제 역할을 하고 있다.

1920년대의 파리는 샤갈이 1914년 이전까지 알고 사랑했던 도시와는 크게 달랐다. 제1차 세계대전 직전 파리 아방가르드의 특징이었던 무모한 실험정신은 보다 전형적이고 지속적인 가치들에 대한 (함축적인) 강조로 바뀌었다. 이러한 변화는 프랑스의 문화와 사회 전반에서 찾아볼 수 있는데, 흔히 전쟁의 상처와 격변이 가라앉은 뒤의 라펠 아 로르드르(rappel à l'ordre), 즉 '질서 회복'이라는 말로 표현되었다. 전쟁 전의 보수적인 취향을 혁신으로 뒤흔들었던 피카소, 브라크, 마티스는 이제 예술의 제도화를 추구하는 삼두(三頭)가 되었으며, 그에 대해 샤갈은 여전히 모호한 입장을 취했다. 당시의 문화적 변화를 생생하게 보여주는 것은 1920년대 초반에 피카소가 그린 분열증적 작품이다. 여기서 그는 장식적인 입체주의 형식과 자의식적인 신고전주의 사이를 오가고 있다(그림143).

전쟁 전에 샤갈이 알았던 화가와 작가들의 사정도 변했다. 아폴리네르와 모딜리아니는 죽었고, 막스 야코프는 수도원에 은거했으며, 수틴

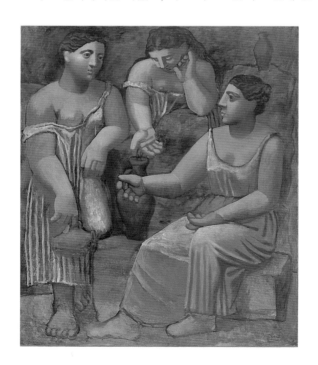

143
파블로 피카소,
「봄의 세 여인」,
1921,
캔버스에 유채,
203.9×174cm,
뉴욕,
현대미술관

은 미국인 후원자인 앨버트 C. 반스 박사 덕분에 프랑스령 리비에라에서 호화로운 생활을 즐기고 있었고, 블레즈 상드라르는 샤갈의 1914년 이전 작품들 문제 때문에 기피 인물이 되어 있었다. 몽파르나스에 근거지를 둔 파리 화파도, 재능과는 무관하게 그저 예술적 떠돌이가 되고 싶어 전세계를 돌아다니는 외국 태생 예술가들(대부분 유대인)로 교체되었다. 전쟁 전에 거기 살았던 예술가들 중에도 무아즈 키슬링(Moïse Kisling, 1891~1953)이나 마네 카츠, 쥘 파생처럼 그곳을 다시 찾은 사람들도 있었으나 새로 온 사람들이 많았다. 역설적이게도 1920년대 후반에 샤갈은 파리 화파의 리더로 두루 알려져 있었지만 실상은 파리 화파의 활동과 거리를 두고 있었다.

샤갈에게 초현실주의자라는 이름을 붙여준 사람은 기욤 아폴리네르였다. 1913년 그가 샤갈의 작품을 보고 '초자연적이군!'이라며 감탄했을 때는 초현실주의라는 말이 생겨나기 훨씬 전이었다. 초현실주의 운동은 1924년 파리에서 공식 출범했다. 그 구성원들, 특히 화가 막스 에른스트(Max Ernst, 1891~1976, 그림144)와 시인 폴 엘뤼아르는 샤갈을 끌어들이기 위해 애썼다. 초현실주의는 그 선구자격인 다다(Dada)와 마찬가지로 합리적 정신에 대해, 에른스트를 비롯한 젊은 예술가와 작가들을 끌어들인 그 전쟁을 유발한 '논리'에 대해 깊은 불신을 품었다. 그래서 초현실주의는 비합리적인 것, 무의식의 작용에 대한 믿음을 강조하면서 예술가의 상을 지성적 존재보다 직관적 존재로 설정했으며, 표현주의에서처럼 이른바 원시예술, 민속예술, 어린아이와 광인의 예술을 존중했다. 특히 지그문트 프로이트의 정신분석학 이론은 초현실주의에 결정적인 역할을 했다. 프로이트에 따르면 인간의 경험은 무의식의 형태로 존재하는 억압된 욕망에 의해 형성되는 것이므로 합리적 정신으로는 파악할 수 없는 것이었다.

샤갈은 초현실주의의 주장에 대부분 공감했으나, 으레 그렇듯이 앞에 나서서 그 운동에 적극적으로 동참하려 하지는 않았다. 이는 늘 독립적이고 싶어하는 욕망 때문만이 아니라 그 운동의 문제점을 인식하고 있었기 때문이다. 그는 초현실주의자들이 이성의 지배를 공격하기 위해 이성적 논증을 사용하며 문학적 근거에 지나치게 의존한다고 보았던 것이다. 게다가 샤갈은 자동기술법(automatism)을 강조하는 초현실주의의 이론적 입장에도, 창작 예술에서 의식적 의지를 완전히 포기하는 것

144
막스 에른스트,
「유목민」,
1927,
캔버스에 유채,
114.9×146cm,
암스테르담
시립미술관

에도 동조할 수 없었다. 비록 그 자신의 그림도 무의식적인 근거에서 나온 것들이 많기는 했지만 샤갈은 그림이나 시가 저절로 창작된다고 주장한 적은 없었다. 이미지에 형태를 부여하고 예술가의 존재를 정당화하려면 미학적 선택이 필요했다. 보리스 아론손은 1922년에 샤갈을 '조직된 영감'의 화가라고 표현했으며, 샤갈은 자신을 '의식적-무의식적 화가'라고 주장했다.

1944년의 인터뷰에서 샤갈은 이렇게 회상한다.

1922년에(샤갈의 착오) 파리로 돌아왔을 때 나는 초현실주의자라는 젊은 예술가 집단이 전쟁 전에 비난을 받았던 '문학적 회화'라는 용어를 다시 쓰고 있는 것을 알고 깜짝 놀랐죠. 전에는 약점으로 간주되었던 것이 지금은 권장되고 있는 거예요. 어떤 이들은 심지어 노골적으로 상징적인 작품을 제작하기도 했고, 또 어떤 이들은 과감한 문학적 접근을 시도하기도 했어요. 하지만 안타깝게도 이 시기의 예술은 웅장했던 1914년 이전 시대보다 타고난 재능과 기술적 숙달이라는 면에서 크게 뒤졌습니다. ……나는 프로이트가 없어도 잠을 잘 잡니다. 솔직히 말해서 난 프로이트의 책을 전혀 읽지 않았어요. 앞으로도 그럴 거구요. 자동기술법 역시 의식적 방법이니까 자동기술법이 자동기술

법을 갉아먹지 않을까 우려됩니다.

1920년대에 샤갈이 초현실주의를 거부한 것은 자연히 그쪽 진영이 샤갈을—신비스럽게도— '신비적'이라고 비난하는 결과를 불렀다. 1945년에 이르러서야 초현실주의의 이론적 '대부'로 불리는 앙드레 브르통이 공식적으로 그 주장을 철회했다.

이렇게 해서 샤갈은 또다시 아웃사이더로 남았으며, 그가 통속적이고 천박하다고 여겼던 몽파르나스 예술계로부터도, 또 초현실주의의 책략과 야심으로부터도 소외되었다. 가정 환경의 안정으로 자신감을 얻은 그는 그러한 소동으로부터 심리적으로나 신체적으로나 벗어나려 했다. 심지어 러시아 이주자 모임조차도 그의 지속적인 관심을 끌지 못했다. 1925년의 사진(그림145)은 조르주 루오를 위한 특별한 행사에 참석한 예술가들과 작가들을 보여주는데, 여기서 샤갈은 나중에 사람들이 생각하는 것 이상으로 동료들과 잘 지냈던 것처럼 보인다. 하지만 그는 이처럼 소란스러운 모임보다는 가까운 친구들—들로네 부부, 작가인 골 부부(클레르와 이반), 쥘 쉬페르비엘, 엘뤼아르 부부(폴과 갈라), 르네 슈보브, 마리탱 부부(자크와 라이사)—과 소규모로 어울리는 것을 더 좋아했다.

문학이 샤갈의 작품에 미친 영향을 구체적으로 확인하기는 어렵지만, 그는 자주 친구들이 사용한 이미지로부터 영감을 얻었을 테고 또 그 반대의 경우도 있었을 것이다. 대체로 그가 특정한 작가들에게 매력을 느낀 것은 개인적 친분이나 예술적 친화력 같은 포괄적인 이유에서였다. 1920년대에 맺은 인간관계는 제2차 세계대전 때까지 오래 지속되었으며, 대부분은 전후 시대까지 유지되었다.

당연한 일이지만 그 친구들의 대다수는 샤갈과 벨라처럼 프랑스 바깥 출신이었고 프랑스 문화의 주류에 편입되지 못한 사람들이었다. 그들의 문학은 초현실주의의 영향력을 보여주었고, 샤갈도 그 부조리하고 때로는 충격적인 측면을 좋아했지만, 그들은 대체로 특정한 경향을 지닌 그룹에 참여해서 활동하고 있었다. 예를 들어 프랑스 부모를 두었으나 우루과이 태생인 작가 쥘 쉬페르비엘은 공상적인 요소를 일상적인 방식으로 재치 있게 다룬 작품을 선보였는데, 이는 프랑스 문화라기보다 남아메리카의(또한 러시아-유대 계열의) 특성이었다. 그와 마찬가지로 클레

르 골은 독일계였고 그녀의 남편은 프랑스와 독일의 영토 분쟁으로 얼룩진 역사를 가진 알자스 출신이었다. 유대인 르네 슈보브도 역시 궁극적으로는 아웃사이더였으며, 1930년대 초반에 나온 그의 책 『샤갈과 유대의 혼』(Chagall and the Jewish Soul)은 샤갈이 삽화를 맡았다. 당시 샤갈의 친구들에 비해서는 브르통과 초현실주의 운동 그룹에 더 가까웠던 폴 엘뤼아르조차도 자신의 문학 작품에서는 비교적 독립적인 입장이었다. 그는 1930년대에 초현실주의에 등을 돌리고 공산당과 손잡게 된다.

1920년대 후반 샤갈에게 마리탱 부부를 소개해준 사람은 쉬페르비엘과 슈보브, 엘뤼아르였다. 이후 10년 동안 샤갈과 벨라는 파리 외곽의 뫼동에 있는 그들의 집에서 매주 일요일에 열리는 문학 모임에 정기적으로 참석하게 된다. 자크 마리탱은 영향력 있는 가톨릭 철학자이자 신학자로서 예술에 대한 관심이 컸다. 1934년에 그는 샤갈의 성서 에칭 작품들을 다룬 『예술 공책』(Cahiers d'Art)이라는 책을 출간했으며, 1937년에는 반유대주의에 열성적으로 반대했다. 시인인 라이사 마리탱은 러시아-유대계였으나 1906년 이래 가톨릭 신앙으로 개종했다. 조르주 루오와 라이사의 동료 개종자인 막스 야코프는 절친한 친구였다. 남편처럼 라이사는 샤갈을 본인의 뜻과는 달리 그리스도교적 신비주의자로 간주했다. 1940년대 후반 그녀는 샤갈에 대한 그러한 견해를 담은 재치 있으면서도 무모한 책 『매혹적인 폭풍』(L'Orage enchanté)을 펴냈다. 한편 샤갈은 그들의 우정과 지적인 자극을 고마워했으나 그들의 아첨은 달갑게 여기지 않았다.

1927년 이후 샤갈 가족은 마리탱 부부의 집에 더 가까운 불로뉴쉬르센으로 이사했다. 몽파르나스까지는 한 시간이 걸렸으므로 샤갈의 파리 나들이는 더욱 드물어졌다. 볼라르에게서 받는 수입 덕분에 풍요롭지는 않지만 재정적 안정이 생겼으며, 1927~29년에는 베르냉-죈이라는 화상과도 거래했고 더 보수적인 그림들, 특히 꽃 그림이 상업적인 성공을 거두었다. 1928년에는 시인이자 미술평론가인 앙드레 살몽이 『나의 삶』을 프랑스어로 번역하기 시작했다. 러시아어 원본의 특유한 표현들은 그가 감당하기에 벅찼으므로 벨라가 맡았고, 이다의 프랑스어 교사이자 시인인 장 폴랑이 거들었다. (이 책은 1931년에 출간되었다.) 한편 샤갈은 당시 성행하던 개인전을 제의받았다. 유럽에서는 1924년 파리의 바

르바장주-오데베르 미술관부터 시작했으며, 미국에서는 1926년 뉴욕 라인하트 미술관에서 그의 첫 개인전이 열렸다. 샤갈의 예술을 다룬 연구서와 기타 출판물들이 점점 늘어나면서 그의 국제적 지위는 확고부동해졌다. 그 덕분에 샤갈은 떠돌이 생활을 완전히 청산할 수 있게 되었다.

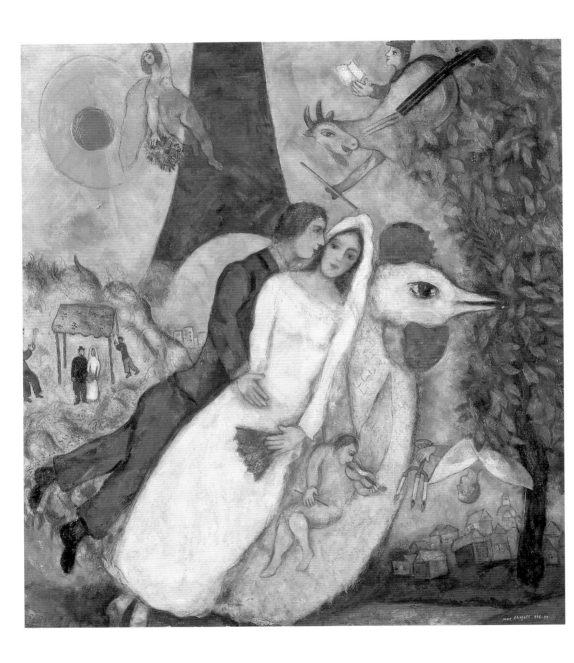

1930년대가 되었어도 샤갈은 변함없이 같은 곳에서 살 수 있었다. 그러나 시간이 지나면서 그의 작품에는 중대한 변화의 조짐이 엿보였다. 1930년작들인 「라일락 꽃밭의 연인들」(그림139)과 「젊은 곡예사」(The Young Acrobat), 더 후기작인 「꽃다발과 하늘을 나는 연인들」(Bouquet with Flying Lovers, 1934/47)과 1938~39년작인 「에펠 탑의 신랑 신부」(Bride and Groom of the Eiffel Tower, 그림146)에서 보이듯이 그는 여전히 연인, 꽃, 곡예사 같은 소재로 차분한 그림을 그렸지만 이 시기에 가장 주목할 만한 독창적인 작품은 의심할 여지없이 심각한 불안의 조짐으로부터 탄생한 것들이다.

1930년에 볼라르는 샤갈에게 『구약성서』의 삽화를 맡아달라고 공식적으로 의뢰했다. 비록 그것은 샤갈의 옛 신념에 대한 논리적인 연장이었지만, 그 자체로 의식의 명확한 이동을 필요로 하는 원대한 작업이었다. 같은 해 샤갈은 파리를 방문한 텔아비브의 시장 메이르 디젠고프를 소개받는데, 그로부터 급속히 발전하는 유대 도시에 새 미술관을 건립한다는 야심찬 계획을 듣고 열광하면서 그 계획을 추진하기 위해 구성된 파리 위원회에도 참여하기로 했다. 나중에 샤갈은 팔레스타인을 처음으로 방문하게 된 것이 볼라르의 의뢰 때문이었다고 주장했지만, 거기에는 다른 이유도 있었다. 우선 디젠고프의 구상에 대한 반응을 분명히 하기 위해서였고, 새로 생겨나는 유대 국가(정식 수립은 1948년이다)에 관한 호기심도 있었으며, 그곳의 문화 발전에 동참하고 싶은 욕구도 있었다. 비록 그는 열렬한 시온주의자도, 종교적으로 엄격한 유대인도 아니었지만 이 '오래된 새 나라'의 유혹을 떨치지는 못했을 것이다.

그래서 1931년 샤갈 가족은 디젠고프의 초청을 받아 팔레스타인으로 떠났다. 이것은 분명히 1930년대 그의 가장 중요한 해외 여행이었다. 그 전까지 그가 했던 여행은 거의 프랑스에서 벗어나지 않는 것이었는데, 이는 재정적인 어려움 탓도 있었지만 자신이 선택한 나라에 관한 호기심 때문이었다. 이제 1930년대에 들어 형편이 나아진데다 불안감이 되

146
「에펠 탑의
신랑 신부」,
1938~39,
캔버스에 유채,
150×136.5cm,
파리,
조르주
퐁피두 센터,
국립 현대미술관

살아나면서(타고난 불안감이지만 세계적 대사건들로 악화되었다) 그에게는 멀리 여행하고픈 충동이 들었다.

　이 여행은 2월부터 4월까지 계속되었다. 여객선에서 샤갈 가족은 러시아 태생의 시온주의 시인인 샹 비알리크(그와는 이미 베를린에서 사귀었다), 프랑스-유대 작가인 에드몽 플레그와 어울렸다. 여행 중에 정박한 카이로, 알렉산드리아, 베이루트는 흥미를 더해주었으나 팔레스타인에 도착했을 때의 정서적 충격에 비하면 아무것도 아니었다. 샤갈은 신생국이 동원할 수 있는 모든 인원과 절차로 영접을 받았으며, 깊은 감명과 동시에 행복감을 느꼈다. 하이파에서 그는 1923년부터 그곳에 거주하고 있던 옛 스승 헤르만 슈트루크를 방문하고, 마치 그래픽 기법에 대한 변함없는 솜씨를 자랑하기라도 하듯이 1924~25년작 에칭 「미소짓는 자화상」(Self-Portrait with Smile, 그림147)의 사본을 선물했다 (흥미롭게도 그 작품과 짝을 이루는 「찌푸린 자화상」[Self-Portrait with Grimace]은 선물하지 않았다). 그는 이 작품의 또 다른 사본을 메이르 디젠고프에게 주어 텔아비브 미술관의 영구 소장품으로 만들었다. 만년에 샤갈은 1932년 4월에 열린 미술관 개관식에 자신이 참석했다는 말을 넌지시 했으며, 1953년에는 「통곡의 벽」(The Wailing Wall, 그림148)을 기증하면서 '팔레스타인, 1932년'이라고 서명하기도 했다. 그러나 사실

147
「미소짓는
자화상」,
1924~25,
에칭과
드라이포인트,
38×28cm

148
「통곡의 벽」,
1932,
캔버스에 유채,
73×92cm,
텔아비브 미술관

그는 미술관의 초석을 놓을 때만 참석했을 뿐이다. 게다가 그와 미술관의 관계는 그가 바라는 만큼 간단하지 않았다. 아마 그는 프랑스로 돌아온 뒤 미술관의 예술적 이념을 의심하기 시작하면서 전체 계획에 대해 불분명한 태도를 가지게 된 듯하다.

팔레스타인은 제1차 세계대전 이후 오스만 제국이 와해되면서 영국령이 되어 있었는데, 영국 정부는 1917년 밸푸어 선언에서 채택된 유대인에 대한 의무와 아랍인들의 영유권 요구로 분열되어 있었다. 비록 이 시점에서는 팔레스타인에 거주하는 유대인 대다수가 비테프스크와 별반 다르지 않은 동유럽 지역 출신이었지만, 그들은 동유럽 유대 문화에 등을 돌리고 히브리어와 지역 문명의 부활에 뿌리를 둔 새로운 문화를 창조하려 했다. 하지만 아직 적지 않은 사람들이 이디시어와 이디시 문화를 고수하고 있었다. 샤갈은 전자의 선구적 정신을 찬양했으나 개인적으로는 당연히 후자에 훨씬 더 친화력을 느끼고 편하게 여겼다. 그래서

149
「제파트의 회당」,
1931,
캔버스에 유채,
73×92cm,
암스테르담,
시립미술관

키부츠(공동 농업 거주지)의 새로운 문화를 그림으로 그린다기보다 종이나 캔버스에 자신의 인상을 기록할 때면, 그는 성서적 풍모를 지닌 베두인 유목민들과 비테프스크 유대인의 복식과 의상을 연상시키는 정통 유대인에 초점을 맞추었다.

팔레스타인 방문에 대한 직접적인 예술적 반응은 종교적으로 숭배되는 고대 유적들을 자연주의적이고 감정이 배제된 방식으로 그려내는 일이었다. 예루살렘에 있는 「통곡의 벽」이나 「제파트의 회당」(The Synagogue at Safed, 그림149)이 그것인데, 마치 그 장소들의 엄숙한 분위기가 그의 상상력을 얼어붙게 만든 것 같았다. 그 시절의 사진에서는, 샤갈로서는 드물게 바위투성이의 풍경 속에서 실외 작업을 하는 모습을 볼 수 있다. 그 땅 자체가 그에게 극적이고 물리적인 충격을 주었다는 증거다. 예루살렘 외곽에서 아내와 딸과 함께 작업하는 샤갈의 이미지는 1920년대 파리 시절 이래로 그가 꾸며낸 도시적이고 세계시민적이며 끊임없이 동화되어가는 이미지와는 크게 대조된다. 플레그는 그런 샤갈의 모습을 다음과 같이 생생하게 묘사했다.

이 게토의 보헤미안은 항상 가족의 한가운데서 그림을 그린다. 그는 심술궂은 미소를 지으며 내게 여러 차례 그 여객선에 관해 이야기했다. "난 비테프스크의 초라한 유대인일세. 내 그림, 내 일, 내 신분은 그저 비테프스크의 초라한 유대인일 뿐이야. 그런 내가 팔레스타인에서 뭘 해야겠나?" 그러더니 그는 붓끝으로 선인장, 탑, 큐폴라 등 예루살렘의 모든 영광을 가리키며 소리쳤다. "이제 비테프스크란 없어!"

샤갈이 팔레스타인과 자신의 성서 인식에 관해 말한 내용에는 모순적인 것이 많다. 언젠가 그는 이렇게 말했다. "나는 성서를 본 게 아니라 꿈꾸었다." 실은 볼라르도 성지 방문이 엄밀히 말해서 꼭 필요한 것은 아니라고 생각했다. 약간 악의적으로 말하면 샤갈이 악명 높은 파리의 홍등가인 피갈 광장을 가더라도 마찬가지였으리라는 것이었다. 실제로 샤갈이 그린 성서의 삽화를 보면, 전체적으로 성지와 그곳의 사람들이 『구약성서』에 대한 샤갈의 관점에 거의 직접적인 영향을 주지 못했음을 알 수 있다. 예외에 속하는 것은 「우물가의 야곱과 라헬」(Jacob and Rachel at the Well)에서 보이는 베두인족의 의상, 「다윗 왕」(King

David)의 배경에 그려진 다윗의 탑과 예루살렘 성벽, 그리고 라헬의 무덤 앞에서 직접 유화로 그린 「라헬의 무덤」(Rachel's Tomb) 정도다.

하지만 다른 곳에서 샤갈은 이렇게 썼다.

나는 머리만으로 작업하지 않는다. ……나는 팔레스타인을 보고 싶었고, 그 흙을 만지고 싶었다. 카메라도 없이, 심지어 붓조차 없이 나는 어떤 감정을 검증하러 갔다. ……그곳의 경사진 거리를 수천 년 전에 예수가 걸었다. 멀리서 수염을 기른 유대인들이 파랗고 노랗고 빨간 옷을 입고 털모자를 쓴 차림으로 통곡의 벽을 왔다갔다한다. 예루살렘, 제파트, 예언자들이 예언서를 묻은 산, 이런 곳의 오래 묵은 돌더미와 먼지를 볼 때 느끼는 좌절과 환희, 고뇌와 행복은 다른 어디서도 느낄 수 없다.

비록 팔레스타인에 대한 샤갈의 인식은 자의적이고 편파적이기는 하지만 첫 방문이 주는 정서적 의미는 결코 무시될 수 없다.

『라 퐁텐 우화집』의 삽화에서처럼 성서의 삽화에서도 샤갈은 먼저 구아슈 드로잉으로 시각적 구상을 탐구한 뒤 그것을 그래픽 기법에 담아내고 명암의 균형을 수정하는 방식을 구사했다. 라 퐁텐의 습작에서는 밝은 색채를 썼지만, 이번의 구아슈는 섬세하고 짙으면서도 서로 관련이 있는 색조들의 혼합을 주로 사용하기로 했다. 여기서는 분명히 프랑스의 위대한 낭만주의 화가인 외젠 들라크루아(Eugène Delacroix, 1798~1863)——1930년 루브르에서 대규모 회고전이 열렸을 때 샤갈은 그를 '신과 같은 존재'라고 말했다——가 중요한 영감으로 작용했다. 라 퐁텐 삽화들은 의도적으로 비대칭적이고 특이한 구성을 취한 반면, 성서 삽화들의 구성은 인물의 권위를 나타내기 위해 세부 묘사를 강조함으로써(특히 초기의 동판들) 위풍당당하며 근엄한 분위기를 풍긴다. 또한 의도적으로 원시주의를 채택한 것은 인물들의 고풍스런 위엄을 증대시키는 역할을 하고 있다.

1939년까지 샤갈은 66개의 동판을 완성했고 나머지 39개의 작업에 들어갔다. 그해에 공교롭게도 볼라르가 죽은데다 9월에 나치가 폴란드를 침공함으로써 전쟁이 발발해 샤갈의 작업은 그가 프랑스로 다시 돌아오는 1952년까지 중단되었다. 105개의 연작 전체는 1956년에 최종적

으로 완성되어 볼라르의 후계자인 테리아데가 그해에 출판했다. 성서 판화의 강력하고 극적인 힘은 샤갈이 역시 자기 기법의 완벽한 대가임을 보여주었다. 여느 때처럼 그의 판화 방식은 본질적으로 실용적이며, 순수주의자로서는 누릴 수 없는 자유를 창출했다. 이 성서 에칭은 많은 단계를 거치면서 광범위한 변형을 겪었다. 에칭은 보통 드라이포인트로 마무리했으며, 그림이 새겨진 부분은 적당한 삼투성 래커로 덮고 끌로 다시 작업해서 상당히 복잡하고 뚜렷한 명암을 만들어냈다. 밝은 부분은 가죽으로 동판의 표면을 매끄럽게 다듬어 만들었고, 중간 명암 부분은 사포로 문질러 만들었다.

　샤갈의 주제 선택은 평범하지 않으며, 다른 시각적 전거로부터 화법을 차용해온 것도 비교적 없는 편이다. 물론 언제나 예술적 자족성을 내세우는 샤갈의 주장이 순전한 사실인 것은 아니지만. 초기 작품의 경우 그런 전거는 주로 렘브란트와 에스파냐의 거장인 디에고 벨라스케스(Diego Velázquez, 1599~1660), 프란시스코 고야(Francisco Goya, 1746~1828), 엘 그레코(El Greco, 1541~1614)였다. 예외적인 것은 「아브라함과 세 천사」(Abraham and the Three Angels, 그림150)인데, 이것은 모스크바 트레티야코프 미술관에 소장된 안드레이 루블료프의 유명한 이콘(그림151)을 참고했다. 여기서 세 천사는 샤갈이 무시하려 했던 그리스도교적 삼위일체를 나타낸다. 또한 샤갈은 「야곱의 사다리」(Jacob's Ladder)에서 호세 데 리베라(José de Ribera, 1591~1652)의 「야곱의 꿈」(The Dream of Jacob)에 나오는 족장의 형상을 차용했다. 샤갈은 오래전부터 렘브란트의 회화와 그래픽 작품을 흠모했지만, 1932년 네덜란드를 방문했을 때에야 처음으로 그 거장의 작품을 검토할 수 있었다. 그해에 출간된 여행기에는 당시 암스테르담의 활기찬 유대인 거리에 있던 렘브란트의 생가를 방문한 기록이 포함되어 있다(1914년 그가 비테프스크로 돌아왔을 때와 비슷한 상황이다). "맞은편의 커다란 상점들은 옛 대가들의 그림에서 보이는 것처럼 생선과 닭을 팔고 있었다. ……렘브란트는 그저 거리에 나가 아무 유대인이나 데려와서 모델로 쓰면 되었다. 사울 왕, 예언자, 상인, 거지는 모두 그의 이웃 유대인들이었다." 「보디발의 아내」(Potiphar's Wife), 「에브라임과 므낫세의 축복」(The Blessing of Ephraim and Manasseh), 「마노악의 희생」(The Sacrifice of Manoach) 등은 실제로 렘브란트의 작품을 연상시키며, 그

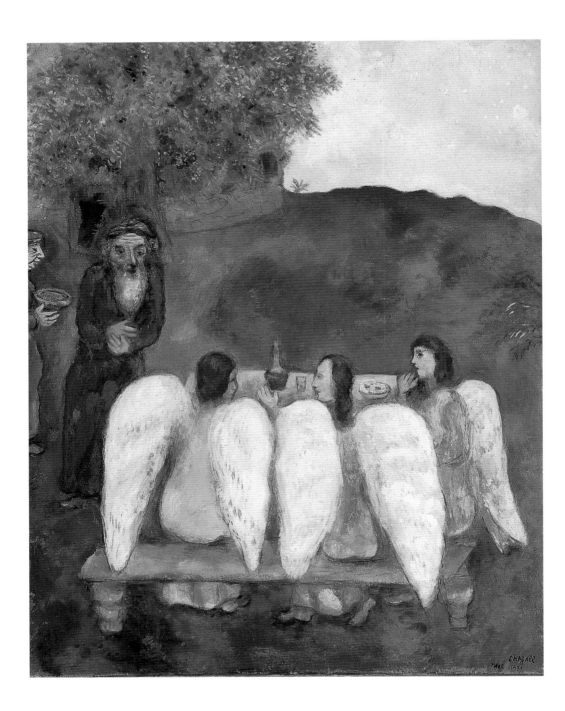

150
「아브라함과
세 천사」,
1931,
종이에
유채와 구아슈,
62.5×49cm,
니스,
마르크 샤갈
국립
성서내용미술관

151
안드레이
루블료프,
「세 천사의
이콘」,
1420,
패널에 템페라,
142×114cm,
모스크바,
트레티야코프
미술관

의 「계율판을 든 모세」(Moses with the Tablets of the Law, 그림152)와 샤갈이 같은 주제를 그린 작품(그림153)은 놀랄 만큼 닮아 있다.

마찬가지 맥락에서 1934년의 에스파냐 방문은 샤갈에게 엘 그레코, 벨라스케스, 고야를 새로 접할 수 있는 계기를 주었다(또한 앞서 말한 리베라의 작품을 볼 수 있는 기회이기도 했다). 엘 그레코의 영향은 렘브란트보다는 덜하지만 「파라오의 꿈」(Pharaoh's Dream)과 「이집트에 드리운 어둠」(Darkness over Egypt)을 상세히 분석해보면 확연히 드러난다. 벨라스케스와 고야에 대한 존경은 더 일반화한 감각으로 나타나

는데, 성서의 그림은 물론 1930년대와 1940년대의 작품에서도 보이는 한층 중후해지고 진지해진 샤갈의 시각에서 그 점을 확인할 수 있다. 예를 들어 「방주에서 나온 비둘기」(The Dove from the Ark)에서는 인간과 동물의 형상들이 근엄하고 차분하며 엄숙해 보인다. 「사라의 죽음을 슬퍼하는 아브라함」(Abraham Weeping for Sarah, 그림154)은 비극적 장엄함으로 가득하며, 존 마틴(John Martin, 1789~1854)의 「최후의 심판」(The Last Judgement)에 나오는 복수의 천사와 놀랄 만큼 닮은─아마 우연이겠지만─1939년의 마지막 에칭 「예루살렘의 정복」(The

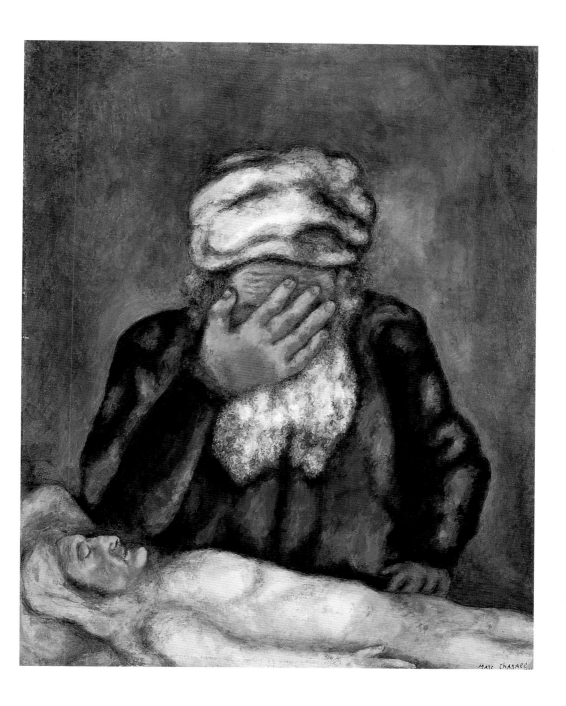

Marc Chagall

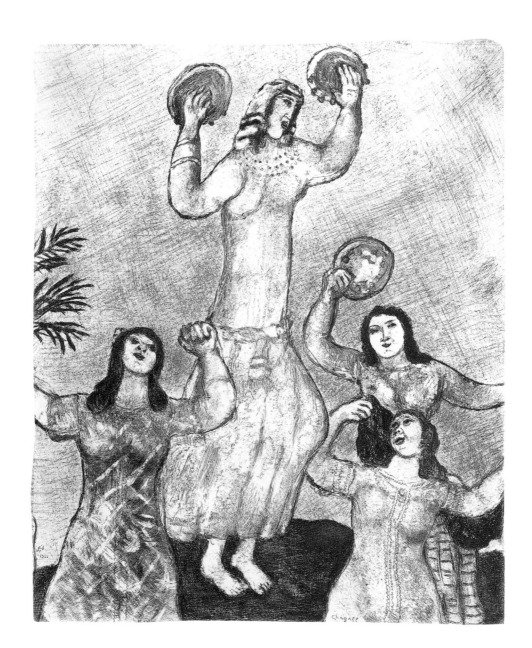

Capture of Jerusalem)에는 마치 유럽 유대인의 운명을 예견하듯이 우울한 조짐이 충만해 있다. 그와는 대조적으로 「모세의 누이 미리암의 춤」(The Dance of Miriam, Sister of Moses, 그림155)은 밝고 쾌활한 그림의 좋은 예다. 여기서 무아경에 빠진 춤 동작은 샤갈이 유년기에 보았던 하시디즘 무용수들의 열정을 연상케 한다. 또한 이 작품에는 보기 드물게 현대 화가의 작품에서 차용한 요소가 있다. 1924년 러시아 발레단의 브로니슬라바 니진스카가 제작한 스트라빈스키의 「결혼식」(Les Noces)을 위해 곤차로바가 만든 디자인이 그것이다.

유대 민족에게는 종교만이 아니라 역사의 의미도 지니는 『구약성서』는 이후 샤갈에게 주요한 영감의 원천이 되었다. 그 정점은 1950년대와 1960년대 특별히 건립된 니스의 성서내용미술관을 위해 그린 대형 작품들이다. 그리스도교적 원죄의 의미에서 벗어난 샤갈의 성서관은, 소형 작품들에서도 드러나듯이 고결한 정서가 지배하는 서사적 요소들의 거대한 인간 이야기로 되어 있다. 거기에는 비극과 환희가 있으며, 때로는 유머도 등장한다. 샤갈의 말에 따르면 이렇다. "나는 위대한 보편의 책, 성서에게로 갔다. 어린 시절부터 성서는 내게 세계의 운명에 관한 전망을 주었고 내 작품의 영감이 되었다. 회의의 순간에도 성서의 시적인 위엄과 지혜는 제2의 천성처럼 나를 위로해주었다."

팔레스타인을 방문하고 『구약성서』를 재발견한 것과 더불어 세계적 대사건들(특히 독일에서 나치즘이 성장한 것과 1934년의 스타비스키 사건을 가리킨다. 후자는 프랑스 정부와 연관된 유대인 사기꾼이 벌인 사건인데, 프랑스의 정계를 극한적 대립으로 이끌었으며 훗날 반유대주의의 기폭제가 되었다)이 일어나면서 샤갈은 명예 프랑스인이라는 자신의 지위를 새삼 깨닫고 자신의 유대적 기원과 의무를 다시금 강조하게 되었다. 새로 자각한 유대성을 잘 보여주는 사례는 히틀러의 집권에 대한 대응으로 1933년에 그린 「고독」(Solitude, 그림156)이다. 이것은 의심할 바 없이 샤갈의 가장 탁월한 작품이자, 구성상으로나 화법상으로나 가장 단순하면서도 가장 인상적인 작품에 속한다. 작품에 가득한 강렬하고 침울한 동경을 넘어 그림이 풍기는 특수한 관념은 작품의 무게와 복잡성을 더해준다. 앞서 나온 것처럼 바이올린은 흔히 유대 악기로 통한다. 예컨대 작가 숄렘 알레이헴은 1903년에 "인간의 일반적 정서와 유대인의 특수한 정서는 몇 개의 현을 가진 바이올린에 비유할 수 있다"

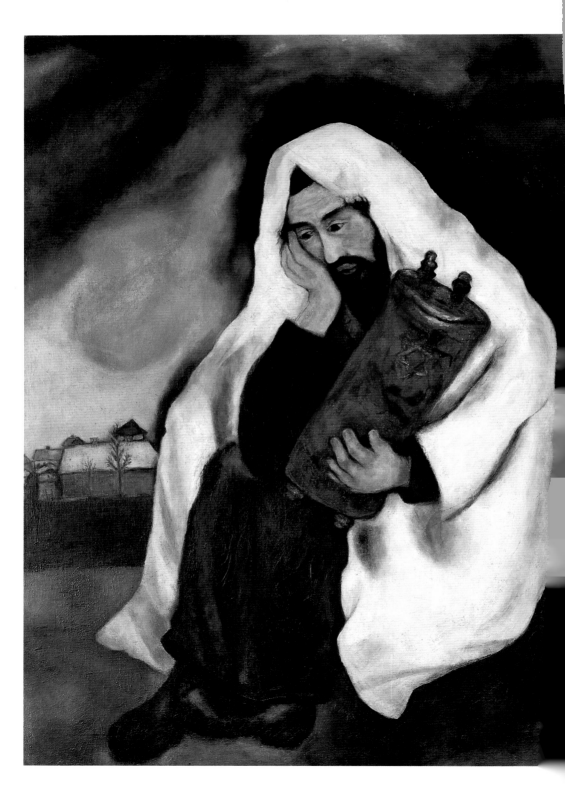

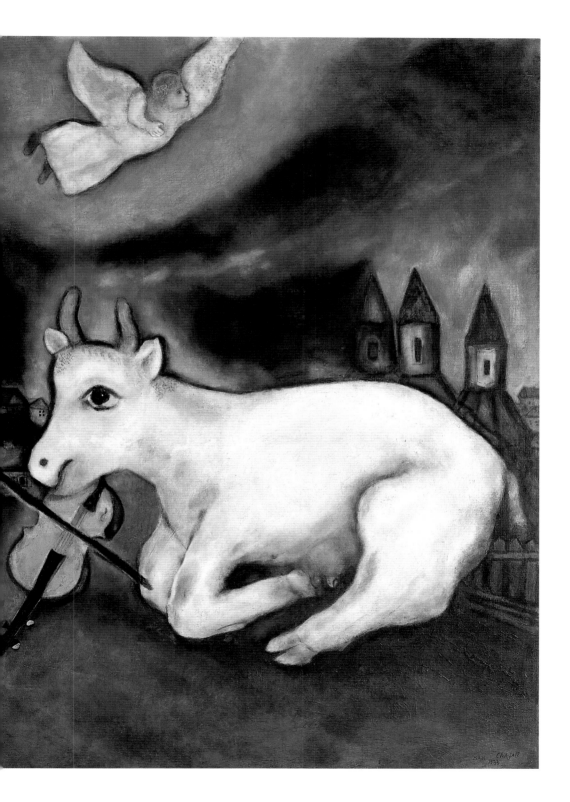

고 썼다. 그와 마찬가지로 『구약성서』의 「호세아」에서 이스라엘은 암소를 나타내며, 샤갈은—자서전에서 말하는 바에 따르면—오래전부터 자신을 순진한 소의 고통과 동일시했다.

히틀러가 집권한 1933년에는 만하임 미술관에서 '문화 볼셰비즘의 작품들'이라는 제목으로 모욕적인 나치 전시회가 열렸는데, 여기에는 샤갈의 작품도 포함되었다. 그의 「코담배 한 줌」(그림48)이 "납세자 여러분은 여러분이 낸 돈이 어떻게 쓰이는지 알아야 합니다"라는 조롱 섞인 문구와 함께 전시된 것이다. 같은 해에 샤갈은 비테프스크에서 인민위원직을 지낸 경력이 있다는 이유로 프랑스 시민권을 잃었다. 이를 계기로 샤갈이 세상 속에서 자신의 위치를 다시금 생각하게 되었음은 물론이다. 작가 장 폴랑의 주선으로 샤갈은 마침내 1937년에 시민권을 회복할 수 있었다. 그러나 1937년은 또한 나치가 독일 공공 컬렉션에 소장된 샤갈의 작품 50여 점을 몰수한 해이기도 했다. 그 중 회화 두 점(「부림절」과 「코담배 한 줌」)과 수채화 두 점(「겨울」[Winter]과 「사람과 소」[Man with Cow])은 뮌헨에서 열린 이른바 '타락 예술전'에 전시되었다. 또한 그 가운데 세 점은 다른 유대 화가들의 작품과 함께, 양식이나 소재와 무관하게 같은 전시실에서 '유대의 인종적 정신의 계시'라는 조소적인 제목으로 전시되었다. 1939년 「겨울」과 「코담배 한 줌」, 「파란 집」(그림85)은 스위스 루체른의 피셔 미술관에서 나치를 위해 열린 독일 공공 컬렉션 경매에 출품된 125점 중에 포함되는 영광 아닌 영광을 누렸다.

1935년 벨라와 샤갈은 당시 폴란드에 속했던 빌나의 유대협회로부터 초청을 받아 그곳에 갔다가 폴란드 사회에서 인종적 긴장과 반유대주의가 고조되는 조짐을 목격하고 크게 상심했다. 비테프스크에서 불과 320킬로미터 떨어진 빌나에서 샤갈은 한 회당의 실내를 그렸는데, 마치 후대를 위해 보존하려는 것처럼 기록화에 가까운 양식으로 작업했다. 거기서 그는 시인 아브라함 수츠케베르와 평론가 탈피엘을 비롯해서 몇 명의 이디시어 작가를 사귀었다. 이 관계는 전쟁 후에 이스라엘에서 다시 이어지게 된다.

샤갈이 제2차 세계대전 직후에 쓴 것으로 추측되는 「빌나 회당」이라는 이디시어 시에는 빌나 방문에 대한 회고가 담겨 있다.

오래된 슐(회당), 오래된 거리
나는 바로 어제 그것들을 그렸는데
지금은 연기만 피어오르고 재만 날린다
파로헷(네모 커튼)도 사라졌다

그대의 토라 두루마리는 어디 있는가?
등잔과 메노라(유대 의식에서 사용하는 촛대 ─ 옮긴이), 샹들리에는
어디 있는가?
오랜 세대에 걸쳐 호흡해왔던 공기
그 공기가 하늘로 증발한다

나는 떨면서 색을 입힌다
계약궤에 녹색을 칠한다
눈물 속에서 허리를 굽히는 나는
슐 안에서 홀로 최후의 목격자가 되었다

프랑스 시민권을 얻음으로써 되살아났던 미래에 대한 믿음은 빌나 방문과 나치의 비방으로 다시금 심각하게 손상된 것으로 보인다.

1937년에 샤갈은 처음이자 마지막으로 러시아 혁명을 명시적으로 다룬 대형 작품을 그렸다. 실제 혁명이 일어난 지 그토록 오랜 후에 그림으로 남긴 이유는 아마 그 시기와 연관된 쓰라린 기억을 마음 한구석에 가둬놓고 싶은 욕구 때문이었을 것이다. 게다가 그 무렵 유럽의 정치적 기후가 변한 것도 또 다른 이유다. 독일과 이탈리아, 에스파냐에서는 파시즘이 성장했고, 에스파냐 내전이 발발하면서 수많은 프랑스 지식인들──그 중에는 샤갈의 친구들이 많았다──이 공산당에 가입했다. 레옹 블룸이 이끈 좌익 인민전선이 1936년 프랑스에서 권력을 장악했지만 많은 사람이 정치적 상황이 더 급진적인 조치를 요구한다고 생각했다. 이 모든 정황이 샤갈로 하여금 과거와 직면하고 현재에 개입하도록 한 것으로 보인다.

「혁명」(The Revolution, 그림157)은 명확히 세 부분으로 나뉜다. 우선 중앙에는 곡예를 하는 레닌과 이런 모습을 익히 본 듯한 슬픈 표정의 늙은 유대인이 있다. 왼쪽에는 혁명적 대중이 보이는데, 장차 암울한 미

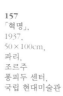

157
「혁명」,
1937,
50×100cm,
파리,
조르주
퐁피두 센터,
국립 현대미술관

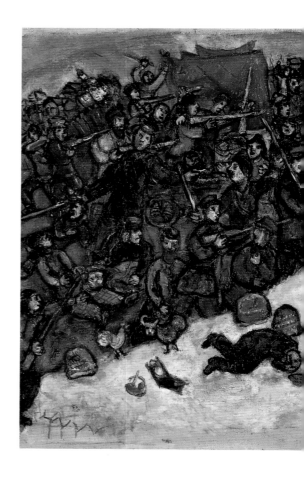

래를 예고하는 묘비들과 시신 한 구가 나뒹굴고 있다. 지배적인 색채는 진한 핏빛의 적색과 자주색이다. 그와 반대로 오른쪽은 예술, 사랑, 종교의 영역이며 부드러운 청색으로 감싸여 있다. 어느 세계가 더 샤갈의 취향에 맞는지는 명백하다. 정치적으로 비혁명적인 영역——히브리 문자의 첫 글자가 씌어진 붉은색 기가 휘날리고 있다——으로의 신비스런 관입(貫入)은 진정한 혁명이 정치가 아니라 문화에 있다는 샤갈의 견해를 나타낸다.

아마 샤갈은 이 작품이 지나치게 노골적이라는 게 마음에 걸렸던 모양이다. 1940년대에 그는 원작의 대형 구성을 세 부분으로 나누고, 각 부분을 전면적으로 개작해서 「저항」(Resistance, 원래 제목은 「게토」[Ghetto], 그림158), 「부활」(Resurrection, 그림159), 「해방」(Liberation, 그림160)을 남겼다. 원작의 구성은 지금 소형이지만 완벽한 스케치로

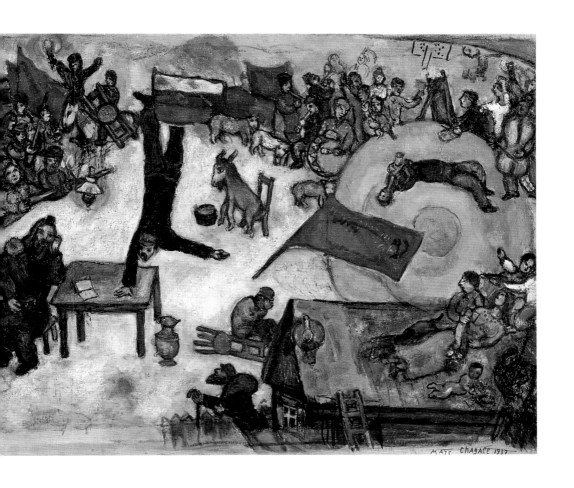

전한다(그림157). 이 작품은 화법상으로 지나치게 거창하고 형식적으로 확고하지 못했기 때문에 그런 결정에는 미학적인 이유도 분명히 있었을 것이다. 1930년대에 그린 다른 복잡하고 웅장한 작품들도 비슷한 운명을 맞았다. 「저항」과 「부활」을 지배하는 인물이 명확히 유대적인 그리스도라는 사실은 1930년대 후반 이래로 샤갈의 의식에서 그리스도의 중요성을 강력히 시사한다.

　　1938년작인 장엄한 「흰 십자가」(White Crucifixion, 그림161)는 이 시기 샤갈이 많이 그린 그리스도의 수난 연작 가운데 최초이자 가장 인상적인 작품이다. 어떤 면에서 그 작품들은 특정한 역사적 사건들에 대한 각각의 대응으로 볼 수도 있다. 이 작품의 경우 1938년 6월 15일 1,500명의 유대인을 수용소로 보낸 독일의 '조치', 6월 9일과 8월 10일 뮌헨 회당과 뉘른베르크 회당의 파괴, 10월 말 폴란드 유대인들의 국외

158
「저항」,
1937~48,
캔버스에 유채,
168×103cm,
파리,
조르주
퐁피두 센터,
국립 현대미술관

159
「부활」,
1937~48,
캔버스에 유채,
168×107.7cm,
파리,
조르주
퐁피두 센터,
국립 현대미술관

160
「해방」,
1937~48,
캔버스에 유채,
168×88cm,
파리,
조르주
퐁피두 센터,
국립 현대미술관

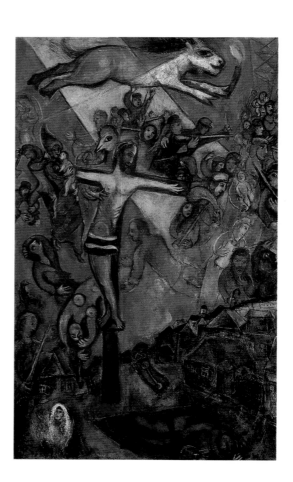

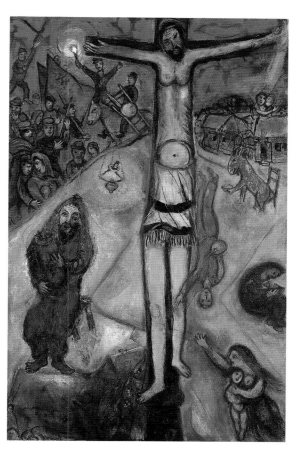

161
「흰 십자가」,
1938,
캔버스에 유채,
155×139.5cm,
시카고 미술관

추방, 악랄한 대학살의 시작 등의 사건들에 대한 대응이다. 특히 많은 유대인의 상점, 재산, 회당이 공격을 받아 파괴된 1938년 11월 9일의 악명 높은 크리스탈나흐트(Kristallnacht, 깨진 유리의 밤)를 겨냥하고 있다. 그림의 왼쪽 아래 늙은 유대인이 앞에 내건 플래카드——샤갈이 그림을 개작하기 전에는 'Ich bin Jude'('나는 유대인이다')라는 글이 있었다——도 유대인들에게 신분 확인을 강요한 나치 정책을 시사하고 있다.

슬픔의 상징인 흰색은 이 시기 다른 그림들에서도 보인다. 밝으면서도 파리한 암소의 흰색이 유대인의 기도용 숄과 잘 어울리는 「고독」(그림156)에서도, 또 열여덟 살의 이다가 같은 러시아-유대 출신의 젊은 변호사 미하일 고르다이와 결혼할 때 그린 1934년작 「신부의 의자」(The Bride's Chair)의 불안한 장례식에서도 흰색이 두드러진다. 「흰 십자가」에서 짙은 색의 작은 부분들은 의도적으로 소박한 양식을 취한 서사적 구성을 더욱 돋보이게 만든다. 서로 이질적인 장면들이 한데 모여 샤갈이 젊은 시절에 보았던 러시아 정교회의 이콘을 연상케 하는 것이다. 여기서 그리스도가 유대인이라는 것은 허리에 두른 탈리트, 즉 기도용 숄에서 명백히 드러난다. 그의 머리 위에는 'INRI'라는 로마 문자만이 아니라 아람어(예수가 쓰던 언어) 문구도 보이는데, 둘 다 '나자렛 예수, 유대인의 왕'이라는 뜻이다. 꼭대기에 있는 성서의 남성 족장들과 여성 족장은 아래에 펼쳐진 공포스런 장면에 눈물을 흘린다. 오른편에서는 독일 병사(팔뚝의 철십자 문양이 선명하다)가 회당을 불지르는 신성모독을 저지르고 있다. 왼편에서는 군중이 붉은 깃발을 휘두르며 언덕으로 몰려들고 있다. 어떤 평론가들은 이 군중이 곧 적군(赤軍)이며 긍정적인 해방군을 뜻한다고 해석하기도 했지만, 러시아의 정치와 반유대주의를 몸소 체험했던 샤갈의 생각은 다르다. 따라서 무너지고 불타는 집들은 다가올 사태에 대한 전조다. 세상은 완전히 거꾸로 뒤집혔으며, '현실' 세계의 논리보다 더 모순적인 논리란 없다.

그 자신의 말에 따르면 샤갈은 오래전부터 '그리스도의 창백한 얼굴에 시달렸다'고 한다. 실제로 그는 「그리스도에게 바침」(그림56)에서 보이듯이 이미 1912년부터 십자가를 주제로 한 그림을 그리기 시작했다. 하지만 그 작품에서는 유대적 요소가 모호하게 은폐되어 있다. 1930년대 후반 유럽의 정정이 악화되면서 예수와 유대인을 더 직접적으로 일

체화하는 것이 필요해졌다. 전쟁의 발발로 그 상황이 최악으로 치닫게 되자 1940년에 샤갈은 「흰 십자가」의 또 다른 개작을 제작하지 않을 수 없었는데, 여기에서 예수는 유대 모자를 쓰고 INRI는 십계명으로 바뀐다. 이 작품과 1938년 작품의 차이는 현실의 변화와 직접적으로 관련되어 있다. 독·소 불가침조약이 발효된 상황에서 십자가 밑의 촛불이 넘어진 것은 희망 없는 현실을 나타낸다. 십자가 주변에 모인 인물들 가운데 오직 오른쪽 아래의 아기를 안은 어머니만이 탈출하고 왼쪽의 피난민들은 배에서 밀려나 물에 빠지고 있다.

　1941년 초 독일인들에게서 도망친 이후 샤갈은 자신의 도피를 해명하는 수단으로서 그리스도의 이미지를 활용하기 시작했다. 예컨대 1941년의 스케치 「갈보리로 가는 길」(The Way to Calvary)은 국외 추방에 대한 공포를 표현하고 있다. 여기서 그리스도는 도중에 동료 유대인들의 도움을 받는데, 그들은 구성의 배경에 보이는 불타는 마을에서 이미 십자가에 못박힌 사람들이다. 채찍을 든 병사는 나치 근위병의 자세를 취하고 있다. 그와 반대로 같은 해에 그려진 「황색 그리스도」(Yellow Christ)에서는 기도용 숄이 달린 로인클로스를 입은 그리스도가 불타는 마을을 빠져나와 난민선으로 향하는 난민들에게 위안의 미소를 보낸다. 나중에 보겠지만 샤갈은 미국에 도착한 뒤 더욱 노골적으로 유대 예수와 자신을 동일시하게 된다.

　당연한 일이지만 샤갈이 예수를 유대인 순교자로, 즉 신보다는 인간으로 나타내고, 예수의 십자가 처형을 이용하여 그리스도교를 공격하고 비난한 행위는 유대인과 비유대인을 가릴 것 없이 많은 사람에게서 커다란 논란과 적대감을 불러일으켰다. 하지만 그리스도교 화가이자 위대한 에스파냐인이었던 프란시스코 고야는 이미 1814년에 「1808년 5월 3일」(Third of May 1808, 그림162)에서 예수의 십자가 처형을 나폴레옹 군대가 마드리드의 애국시민들을 학살하는 장면에 비유함으로써 현대적 비극의 은유로 활용했다. 또한 20세기 초인 1928년에도 게오르게 그로스는 「방독면을 쓴 그리스도」(Christ with Gasmask, 그림163)를 그린 바 있다. 18세기 이래로 그리스도교와 유대교의 많은 신학자들은 그리스도를 유대적 기원으로 되돌려놓고자 했다. 마르크 안토콜스키의 1876년 조각인 「에케 호모」(그림7)는 이런 맥락에서 바라볼 필요가 있다. 1937년 파시즘이 대두하면서 어느 예수회 사제는 이런 글을 썼다. "예

162
프란시스코 고야,
「1808년
5월 3일」,
1814,
캔버스에 유채,
266×345cm,
마드리드,
프라도 미술관

163
게오르게 그로스,
「방독면을 쓴
그리스도」,
1928,
종이에 연필,
44×55cm,
베를린,
예술 아카데미

수처럼 유대인들은 줄기차게 골고다를 오르려 한다. 예수처럼 그들은 늘 십자가에 못박힌다." 전쟁 뒤에 그리스도의 순교와 유대인의 수난에 관한 유추는 거의 당연지사가 되었다. 실제로 다하우가 해방되었을 때 수용소로 향하는 길은 '십자가로 가는 길'이라고 개명되었으며, 교황 요한네스 파울루스 2세는 아우슈비츠를 '현대의 골고다'라고 불렀다. 이러한 동일시는, 십자가에 못박힌 그리스도를 연상시키는 자세로 수용소에서 죽어간 수많은 유대인 희생자들의 끔찍한 사진들(그림164)이 공개

164
수용소 희생자,
베르겐-벨젠,
1945

165
그레이엄
서덜랜드,
「십자가에
못박힌 그리스도」,
1946,
판지에 유채,
244×228.6cm,
노샘프턴,
성 마태오 교회

되면서 더욱 힘을 얻었다.

그러므로 대학살 이전과 이후에 상당수의 예술가들이 예수를 첫 유대 순교자로, 유럽 유대인들을 예수의 현대적 재현으로 묘사한 것은 놀랄 일이 아니다. 마네 카츠도 그랬으며, 더 최근의 유대 화가인 키타이(R. B. Kitaj, 1932~)는 1985년에 그린 「그리스도의 수난 1940~45」(Passion 1940~45) 연작에서 그리스도의 이미지를 이용해서 유대인 대학살을 표현했다. 그레이엄 서덜랜드(Graham Sutherland, 1903~80) 같은 비유대계 화가들도 1940년대의 십자가 연작에서 대학살을 이용해서 그리스도의 고통에 새롭고 끔찍한 현대적 의미를 집어넣고자 했다.

정치적으로 더욱 적극적인 화가와 작가들, 이를테면 피카소, 레제, 엘뤼아르, 루이 아라공, 골 부부 등──대부분이 샤갈의 친구다──은 소련을 지지함으로써 입장을 분명히 했고 대부분 프랑스 공산당에 가입했다. 그러나 샤갈은 1930년대에 공식 입장을 취하지 않고 자신의 예술을 통해서만 유럽의 정정에 관한 우려를 표명했다. (예외적으로 1939년에는 그 전 해에 독일이 주데텐란트를 합병한 것에 항의하여 『푸르 라 체코슬로바키』[*Pour la Tchécoslovaquie*]라는 간행물에 리놀륨화를 한 점

기증했다.) 이 점은 불길한 분위기를 전하는 그의 많은 작품에서 나타나며, 특히 십자가 연작에서는 더욱 분명하다. 1930년에 그리기 시작했고 1939년에 개작한 「시간은 둑이 없는 강물이다」(Time is a River without Banks, 그림166) 같은 작품은 현대의 정치적 상황을 명시적으로 표현하지는 않지만 모종의 조짐을 분명히 담고 있다.

1939년 8월 독·소 불가침조약이 체결되고 곧이어 제2차 세계대전이 발발했다는 소식이 전해졌을 때 샤갈 가족은 루아르에서 휴가를 보내고 있었다. 그들은 유럽 각국이 선전포고를 하면서 전쟁 분위기가 확산되어가던 이른바 '공갈 전쟁' 동안 그곳에 계속 체류했다. 1940년 초 독일

166
「시간은 둑이
없는 강물이다」,
1930~39,
캔버스에 유채,
100×81.3cm,
뉴욕,
현대미술관

이 북프랑스를 침공, 점령하기 직전——그 여파로 7월에는 남부에서 비
시 정권이 수립된다——샤갈 가족은 한적하고 외딴 프로방스의 고르데라
는 마을로 옮겨 1년 동안 살았다. 샤갈은 프랑스에 머무는 데 따르는 위
험을 거의 걱정하지 않고, 5월 독일이 네덜란드와 벨기에를 침공한 바로
같은 날에 그때까지 세를 얻어 살던 고르데의 집을 사들였다. 파리 화실
에 있던 작품들은 이미 그 전에 루아르 계곡에 있는 친구의 집으로 옮겨
놓았지만 그는 그것을 다시 고르데로 가져왔다. 프로방스의 봄에 사로
잡힌 샤갈은 풍경과 정물을 그리느라 분주한 나날을 보냈다.

　1940년 후반 커다란 미국 자동차 한 대가 그 작은 마을로 미끄러져 들
어갔다. 차에 탄 미국 응급구조위원회의 위원장인 베어리언 프라이와
마르세유 주재 미국 부영사인 히람 빙엄은 샤갈에게 전할 초청장을 가

지고 있었다. 뉴욕 현대미술관의 후원으로 이 위원회는 마티스, 피카소, 루오, 라울 뒤피(Raoul Dufy, 1877~1953), 칸딘스키, 장 아르프(Jean Arp, 1887~1966), 립시츠, 앙드레 마송(André Masson, 1896~1987) 등 많은 화가들에게 초청장을 보냈다. 위원회는 1940년 중반에 프랑스-독일 휴전이 성립된 데 대한 대응으로 생겨났다. 휴전 조약 제19조에는 프랑스에 거주하는 독일 난민들을 독일로 '즉각 양도'한다는 조항이 명문화되어 있었던 것이다. 따라서 위원회의 임무는 우선 200여 명의 이주민 예술가와 지식인들에게 임시 미국 방문 비자를 주어 나치의 손아귀로부터 구조하는 것이었다. 그 결과 좌익 정치 조직에 몸담고 있던 젊은 언론인인 베어리언 프라이는 2천여 명의 난민들을 안전하게 대피시키는 성과를 올렸다.

하지만 묘하게도 샤갈은 관심을 보이지 않았다. 최근에 프랑스 시민권을 받은 것을 염두에 두어서였을까? 아니면 독일이 그에게 손을 뻗칠만큼 자신이 유명하지 않다고 여긴 것일까? 어쨌든 그는 미국이 그에게 부여하는 기회를 이해하지 못했다. 그의 지인들 가운데 골 부부, 레제, 마리탱 부부, 엘뤼아르, 브르통, 에른스트 등 많은 사람들이 이미 미국으로 떠난 반면 프랑스에 남기로 한 사람들도 많았다. 특히 샤갈의 두 라이벌인 피카소와 마티스가 대표적이었다. 정치적으로 소박하고 둔감했던 샤갈은 사태를 제대로 파악하지 못했다. 유대인이라는 사실이 가져올 커다란 위험이 이 시점에서는 그다지 부각되지 않았던 것이다.

독일의 압력을 받은 프랑스가 모든 유대인들에게서 프랑스 시민권을 박탈하는 반유대 입법을 채택하자 비로소 샤갈은 정신을 차렸다. 1941년 4월 그는 가족과 함께 마르세유로 가서 떠날 차비를 했다. 탈출 비자를 수속하는 도중에도 샤갈은 나중에 프랑스로 돌아올 수 있도록 서류를 만들어달라고 고집을 부렸다(아마 그는 일찍이 1923년 프랑스로 돌아왔을 때 겪은 어려움을 떠올렸을 것이다). 그러나 그와 벨라가 마르세유의 모데르네 호텔에서 불시 단속으로 체포되었다가 프라이와 빙엄의 주선으로 간신히 풀려나자──당시 샤갈은 1939년에 받은 미국 카네기상을 경찰에 제출했다──샤갈은 더 이상 프랑스와의 이별을 주저할 이유가 없어졌다.

그것은 현명한 결정이었다. 비시 정부의 프랑스에서 샤갈 가족은 심각한 신체적 위험에 처했을 뿐 아니라 프랑스의 문화적 분위기가 급속

히 악화되고 있었기 때문이다. 1940년 1월까지는 아직 파리의 메 미술관(1939년 이본 제르보[Yvonne Zervos]가 설립했다)에서 「흰 십자가」(그림161)가 포함된 샤갈의 개인전을 열 수 있을 정도의 분위기였다. 이 행사는 어려움에 처한 모더니즘 예술을 후원하려는 의도로 기획된 연속 전시회의 첫번째였으나 그해 말에 이 미술관은 문을 닫았다. 1942년 반유대주의자이자 나치 동조자인 프랑스의 미술평론가 랄프 수포(Ralph Soupault)——더 유명하고 목소리가 큰 그의 동료 뤼시앙 르바테(Lucien Rebatet)는 '유대인의 부패를 연상시키는 자주색'이라는 말을 사용하기도 했다——는 제3제국을 지배하는 사상과 섬뜩하리만큼 유사한 견해를 피력했다. "순수한 예술적 견지에서 보면 샤갈의 미술은 도저히 옹호할 수 없다. 우리는 거꾸로 걷는 여자들이나 토끼들의 수다 같은 그 유대적 불건전성 따위는 원하지 않는다."

1941년 5월 7일 샤갈 가족은 에스파냐로 떠났다. 에스파냐 역시 1936~37년의 내전에서 승리한 프랑코 장군 치하의 파시스트 국가였으나 공식적으로는 중립국이었다. 벨라는 점점 증대하는 불안감에 휩싸여 두 번 다시 프랑스를 보지 못할 것 같다는 느낌을 토로했다. 떠나기 전 마지막으로 쓴 편지에서 그녀는 '꼭 죽을 것 같은 느낌'이라고 썼다. 이다와 샤갈은 기적적으로 샤갈의 최근 작품 대부분을 나무상자로 포장해서 에스파냐로 싣고 와서는, 리스본(포르투갈도 공식 중립국이었다)을 거쳐 미국으로 수송되기를 기다리고 있었다. 마드리드의 독일 대사가 그 상자들을 관세로 압류하려 했으나 프라도 미술관장의 개입으로 실패했다. 곧이어 화물을 처리할 조처가 취해지자마자 샤갈 가족은 마드리드를 떠나 리스본으로 향했다. 5월 31일 리스본에 도착한 그들은 마침내 뉴욕행 배에 올랐다.

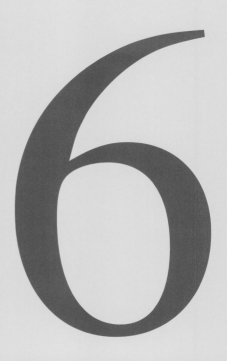

떠나간 사랑과 새로 온 사랑 미국 망명 1941~48

M.Chagall

샤갈 가족이 미국에 도착했을 때 부두에 마중 나온 사람은 피에르 마티스(Pierre Matisse)였다. 앙리 마티스의 아들인 그는 자신의 이름을 딴 화랑의 소유주이자 뉴욕의 대표적인 화상으로 자리를 굳힌 인물이었다. 이미 과거에도 샤갈 담당 미국 화상으로 활동했던 그는 꾸준히 샤갈에게 미국으로 오라고 권했으며, 아직 망명 시절 초기인 1941년 11월에 샤갈의 첫 개인전을 열어주었다. 예전과는 달리 이번에는 샤갈도 양차 대전 사이에 그린 작품들을 가지고 왔으므로 이 전시회는 명실상부한 회고전이 될 수 있었다. 개인전은 계속해서 1942년, 1944년, 1945년, 1946년, 1947년, 1948년에도 열렸다(그 후에 샤갈은 프랑스로 돌아갔다). 샤갈은 매년 적지 않은 작품들을 그에게 넘겼으며 그 대가로 매달 상당한 보수를 받았다. 하지만 정작 그 자신은 "나는 돈을 많이 벌지 못할 테고 결코 안정되지 못할 것"이라고 말했다. 피에르 마티스의 도움으로 샤갈 가족은 59번가 6번 도로의 모퉁이에 있는 세인트모리츠 호텔에서 한동안 지내다가 이후 센트럴 파크와 중요한 미술관들이 많이 있는 웨스트 57번가의 플라자 호텔로 옮겼다. 피서차 코네티컷에서 몇 주일을 보낸 그들은 9월에 맨해튼으로 돌아와서 이스트 74번가에 조그만 아파트를 얻었다. 벽지를 바르고 샤갈의 그림들로 장식한 그 집은 파리로 돌아온 듯한 분위기를 만들어주었다.

또 다른 상실의 아픔이 어느 정도 가시자 또 다른 충격이 샤갈을 기다리고 있었다. 아직 에스파냐에 남아 있는 그의 짐에 귀중한 작품들이 포함되어 있었던 것이다. 공식적인 이유는 선적하기 전에 샤갈의 소유권이 확인되어야 한다는 것이었으므로 샤갈이 짐을 위탁한 대리인은 이 문제를 해결할 수 없었다. 거대한 관료제와 전쟁의 혼란에 늘 시달려온 샤갈이었지만 독일이 샤갈의 작품을 손에 넣기 위해 공작한 탓도 있어 사태는 더욱 복잡했다. 그러나 다행히도 이다가 아직 고르데에 있었다. 그녀는 남편 고르다이와 함께 가능한 모든 수단을 동원했다. 그 결과 그들은 나무상자들을 가지고 대서양을 건너 마침내 뉴욕의 부모와 합류할 수 있었다.

167
「수탉」,
「알레코」를
위한 무대 의상,
1942,
구아슈,
수채,
잉크, 연필,
40.6×26.4cm,
뉴욕
현대미술관

공교롭게도 샤갈 가족이 뉴욕에 온 1941년 6월 23일은 독일이 러시아를 침공한 바로 이튿날이었다. 러시아가 연합국의 일원으로 참전하게 된 것은 샤갈에게 한 가지 걱정거리를 덜어주었지만, 이제 샤갈은 프랑스보다 동부전선의 전황에 더욱 촉각을 곤두세우게 되었다. 사실 미국 망명으로 그는 러시아-유대에 대한 소속감이 더욱 커졌으며, 반대로 프랑스에 대한 애정은──적어도 일순간은──뒷전으로 물러났다. 프랑스가 나치에게 금세 항복하고 전에는 잠재적이었던 프랑스의 반유대주의가 노골화되며, 남프랑스에서 연로한 페탱 장군을 꼭두각시로 내세우고 실상은 나치가 통제하는 비시 정부가 들어선 일련의 사태는 전쟁 발발 이전까지 샤갈이 품었던 프랑스에 대한 사랑을 상당히 식게 만들었다. 게다가 비테프스크를 비롯하여 많은 유대인들의 중심지가 '유덴라인' (Judenrein), 즉 '유대인 말살'을 공공연한 목표로 설정한 나치의 야만적인 손아귀에 들어갔다. 1941년 7월 나치가 비테프스크를 점령하자 유대인의 일부는 러시아 중심부 쪽으로 도피했으며, 퇴각하는 러시아 적군은 도시를 불살랐다. 그곳에 남아 있던 1만 6,000명의 유대인들은 게토에 수용되었고, 1941년 10월 8일에는 조직적인 학살이 시작되었다. 그 만행이 일반에게 널리 알려진 것은 종전 이후지만 전쟁으로 파괴된 유럽의 위험으로부터 벗어났다는 안도감은 샤갈과 기타 이주민 예술가들에게, 특히 유대인들에게 착잡한 죄의식을 안겨주었을 것이다.

따라서 샤갈이 미국 시절의 작품에서 자꾸만 유대인 예수, 십자가에 못박힌 예수의 주제로 되돌아간 것은 당연하다. 1941년작 「십자가에서 내려진 그리스도」(The Descent From the Cross)에서는 INRI라는 문구가 화가의 이름인 'Marc Ch'로 바뀌었다. 배경에 있는 아직 연기가 피어오르는 슈테틀로부터 살아난 예수-샤갈은 자신에게 고통을 준 십자가에서 내려지고, 천사가 작업에 복귀하라고 건네주는 팔레트와 붓을 받는다. 이렇게 십자가의 그리스도를 유럽의 고통받는 유대인과, 그리고 (이기적이게도) 자신의 고통과 동일시하는 것은 이 시기에 그가 쓴 시에서도 찾아볼 수 있다.

밤낮으로 나는 십자가를 짊어진다
나는 이리저리 떼밀리고 부대낀다
벌써 밤이 나를 둘러싼다. 당신은

168
「황색 십자가」,
1943,
캔버스에 유채,
140×101cm,
파리,
조르주
퐁피두 센터,
국립 현대미술관

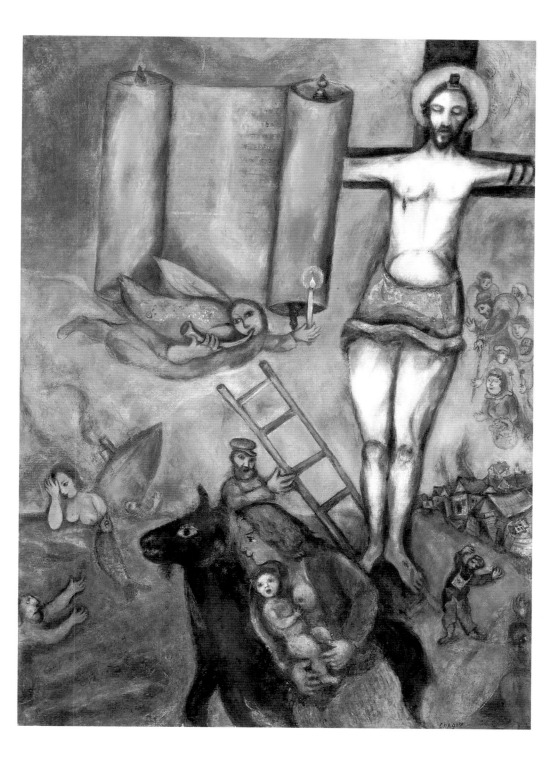

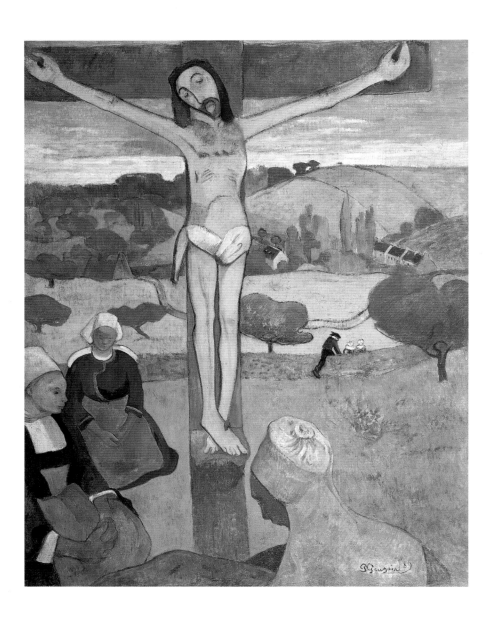

나를 버리시나이까, 주여. 왜인가요?

　초기에 있었던 시에 대한 관심이 되살아난 것은 전쟁의 어두운 그림자가 드리우고 있을 때였다. 제2의 조국인 프랑스를 강제로 떠나게 된 샤갈은 세계적 사건들이 주는 슬픔과 고통을 표현하기 위해 이디시어를 택했고 가끔 러시아어도 사용했다. 적어도 일부 미술 작품에 남아 있던 익살스런 가벼움은 이제 완전히 사라졌다. 그가 쓴 시들은 대부분 언어적으로 단순했고──그가 관여했던 문학 서클에서 영향을 받은 게 거의 없음을 보여준다──때로는 감상에 흐른다 싶을 정도로 짙은 우울함이 배어 있지만, 마음속의 감정이 솔직히 표현되어 있다는 것은 분명하다. 그의 시에서는 전반적으로 깊은 상실감과 불확실성, 겸손의 감정을 볼 수 있다. 시를 통해 샤갈은 공적인 인격이 그에게 은폐하라고 가르쳤던 자신의 내밀하고 사적인 측면을 숨김없이 드러낸다. 주로 1940년대와 1950년대에 쓴 그 시들은 원래 출판할 의도는 없었으나 1967년에 『디 골데네 케이트』(*Di Goldene Keyt*, ‘황금 사슬’)라는 이스라엘의 이디시어 문화 잡지에 처음으로 발표되었는데, 이것은 샤갈의 옛 친구인 시인 아브라함 수츠케베르가 발간하는 잡지였다(일부 시에 제목을 붙인 것도 그였다).

　고통받는 그리스도와 자신을 동일시하는 것은 샤갈의 그림 전체에 지속적으로 나타나지만, 전쟁 중에 그는 예수상을 주로 유대인 순교의 상징으로 이용했다. 이 시기에 쓴 시는 그 점을 확인시켜준다. “그리스도의 얼굴을 가진 유대인이 지나간다/그는 우리에게 재앙이 닥친다고 외친다/어서 도랑으로 가서 숨자고 외친다.” 그래서 1943년의 「황색 십자가」(Yellow Crucifixion, 그림168)──이 제목은 더 차분하고 종교적으로 전통적인 고갱의 1889년작 「황색 그리스도」(Yellow Christ, 그림169)에 바치는 반어적인 경의라고 할 수 있다──에서 예수는 이마에 성구함을 차고 오른팔에는 토라 두루마리를 들고 있는 모습으로 그려져 있다. 또한 1943년작 「망상」(Obsession, 그림170)은 전쟁의 가장 어두운 시점에서 화가가 느끼는 절망적인 분위기를 표현하며, 1944년의 「십자가에 못박힌 자」(The Crucified, 그림171)는 동유럽 게토들이 공격당했다는 소식과 더불어 특히 비테프스크의 파괴를 염두에 둔 작품이다. 여기서 그의 고향 마을 유대인들은 ‘Ich bin Jude’라는 더러운 표지를

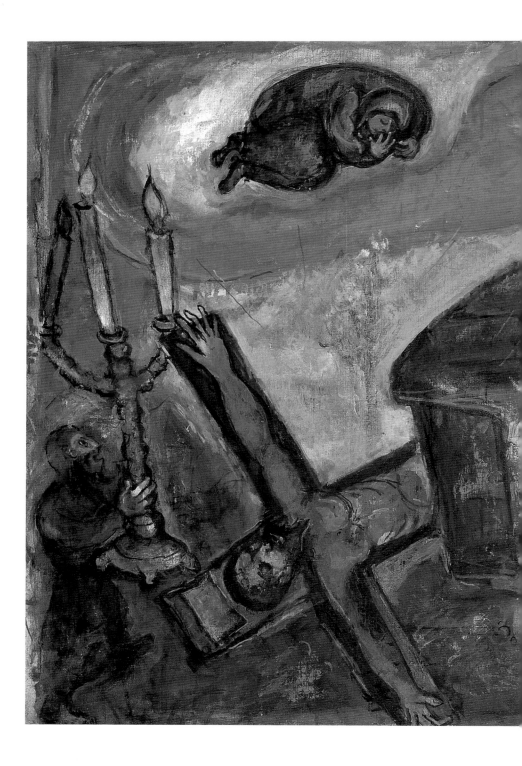

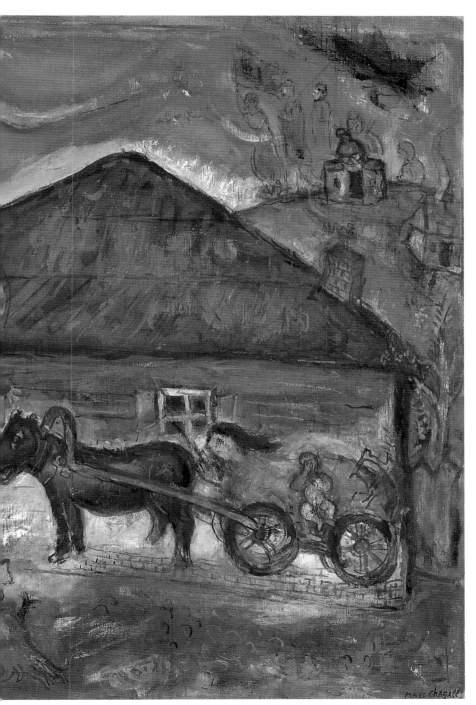

170
「망상」,
1943,
캔버스에 유채,
76×107.5cm,
파리,
조르주
퐁피두 센터,
국립 현대미술관

달고 눈 덮인 슈테틀에서 십자가로 처형당하며, 그리스도는 동유럽 유대인의 복장을 하고 있다.

비록 샤갈은 논쟁적인 유대 예수의 관념에 여전히 사로잡혀 있었지만 전후에 그가 그린 그리스도상은, 아마 당연하다고 해야겠지만 전시의 십자가 연작에서 보이는 구체적인 역사적 사건들에 대한 암시가 거의 배제되고 한층 일반화되어 있다. 이 후기의 십자가 연작보다 더 뚜렷한 그림은 1947년의 강렬한 작품인 「가죽을 벗긴 소」(Flayed Ox, 그림172)라고 해야 할 것이다. 이 작품은 렘브란트와 수틴이 그린 소의 시체를 전거로 삼아 죽은 짐승과 고통받는 인간의 형상 간의 유추를 보여주고 있다(이러한 유추는 이전 작품들에도 있지만 여기서는 현저한 시대적 연관성을 지닌다). 1950년대 이후에 그려진 성서 그림에서는 그리스도의 형상이 주요 모티프로 자리잡은 대신 대학살에 연관된 요소는 거의 사라진다. 그래서 이제는 그를 유대 예언자나 (그 자신이 고집하는) 위대한 시인, 혹은 더 전통적인 그리스도교적 입장에 속하는 인물로 간주

171
「십자가에
못박힌 자」,
1944,
종이에 구아슈,
62.2×47.3cm,
예루살렘,
이스라엘 미술관

172
「가죽을
벗긴 소」,
1947,
캔버스에 유채,
100×81cm,
파리,
조르주
퐁피두 센터,
국립 현대미술관

할 수 있게 된다.

미국에 머물던 7년 동안 샤갈은 결코 영어를 배우려 하지 않았다. 그
저 "프랑스어를 더듬거리는 데도 30년이나 걸렸는데, 왜 또 영어를 배우
려 하겠는가?" 하는 농담으로 합리화했을 뿐이다. 그는 가족들과는 거
의 러시아어로만 대화했으며 뉴욕의 친한 친구들도 대부분 러시아어,
이디시어, 프랑스어 중 하나쯤은 할 줄 알았다. 샤갈은 맨해튼에서 걸으
며 구경하는 것을 즐겼으나 늘 그곳을 근본적으로 이질적이고 적대적인
환경으로 여겼다. 당시 뉴욕에 즐비한 마천루도 샤갈에게는 대단히 낯
선 형태의 건축물이었다. 또한 뉴욕은 이주민들의 도시로서, 19세기 이
래 상당한 규모의 중국인과 이탈리아인 사회가 형성되어 있었으며, 제2
차 세계대전 중에는 흑인 인구도 크게 늘어났다. 뉴욕에서 샤갈이 유일
하게 자연스럽고 편하게 여기는 곳은 유대인들이 많은 맨해튼 동부였
다. 이곳은 노동자들이 많이 사는 지역으로, 19세기 말과 20세기 초에
러시아와 동유럽에서 박해를 피해 미국으로 온 이디시어권 유대인들의

거주지였다. 프랑스에 대한 믿음에 금이 갔음에도 불구하고 샤갈은 러시아로 돌아가는 게 전혀 불가능하다는 것을 알고, 조만간 미국 망명이 끝나면 제2의 조국인 프랑스로 돌아갈 마음을 먹었다.

1942년 3월 이스트 57번가의 피에르 마티스 화랑에서는 '망명 화가전'이라는 제목의 전시회가 열렸다. 전시회 카탈로그에는 나치 유럽에서 탈출해온 저명한 화가들이 모인 단체 사진(그림173)이 실려 있었다. 하지만 이 사진을 보고 통일적이거나 통합적인 인상을 받는다면 잘못이다. 사진에 나온 초현실주의자들은 자기들끼리 한데 뭉쳤지만 샤갈은 여전히 혼자 남았다. 그래도 1942년에 마르셀 뒤샹(Marcel Duchamp, 1887~1968), 브르통, 화상 시드니 야니스(Sidney Janis)가 주최한 '초현실주의 첫 작품전'이라는 전시회에 샤갈이 참가한 것은 그 운동에 한층 소속감을 느꼈다는 것을 뜻한다(나중에 그는 초현실주의를 승인하게 된다).

사실 샤갈은 아메데 오장팡(Amédée Ozenfant, 1886~1966)의 화실에서 열리는 망명자들 모임에 가끔 참석했다. 심지어 그는 무아즈 키슬링의 화실에도 출입했다. 키슬링은 파리 시절에 작품과 인격에서 샤갈의 경멸을 받았으나 지금도 역시 전쟁 전처럼 그 몽파르나스 무리들과 어울리며 분방한 파티를 일삼고 있었다. 그러나 전반적으로 샤갈 가족은 사생활을 지켰으며, 같은 문화적 배경을 가진 이주자 출신의 소수 가까운 친구들과만 교류를 유지했다. 사실상 샤갈이 공식 직함을 맡은 경우는 좌익 유대작가 예술가위원회의 명예회장이 유일했다. 한편 남편보다 더 은거 생활을 했던 벨라는 생활 환경의 변화에 적응하는 데 상당한 어려움을 겪었다.

1943년 시인 이치크 페퍼—샤갈이 말라호프카 교사로 있을 때 알게 된 인물—와 이디시 극장의 배우 미호엘스가 소련의 공식 문화 사절로 뉴욕을 방문하자, 샤갈은 두 옛 친구와 회포를 풀 수 있었다. 그들이 떠날 때 샤갈은 두 점의 작품을 주어 소비에트 미술관에 기증하도록 했는데, 거기에는 온갖 풍파에도 불구하고 러시아에 대한 깊은 감정을 담은, 과장되지만 감동적인 다음과 같은 메시지가 동봉되었다. "지난 35년간 내 모든 작업의 뿌리였고 앞으로도 그러할 나의 조국에 바침." 이 작품들은 곧바로 모스크바 트레티야코프 미술관의 지하실 속에 처박혔고, 오래지 않아 페퍼와 미호엘스는 스탈린에게 살해당했다.

　늘 그렇듯이 샤갈은 화가들보다 편안한 작가들과 어울리는 것을 더 좋아했다. 이 시기 그의 친구들로는 전쟁 전 파리에서부터 친하게 지냈던 괴짜 시인 골 부부와 마리탱 부부가 대표적이었다. 새로 사귄 친구들로는 1956년 샤갈에 관한 예리한 논문을 쓴 이탈리아-유대계 미술평론가 리오넬로 벤투리(Lionello Venturi), 리투아니아 태생의 미국-유대계 미술사가인 마이어 샤피로(Meyer Schapiro), 이디시어 소설가인 요제프 오파타슈 등이 있다. 동유럽 출신 유대인인 조각가 생 그로스(Chaim Gross, 1904~91)는 샤갈의 몇 안 되는 예술가 친구였다. 그러나 샤갈이 '거의 자기중심적인 관심을 가졌다'는 그의 평가는 샤갈이 암묵적인 경쟁심으로 인해 시각 매체가 아닌 분야에서 작업하는 예술가들을 선호했다는 것을 말해준다. 그 밖에 샤갈 가족이 친하게 지냈던 예외적인 예술가로 미국인 조각가 알렉산더 콜더(Alexander Calder, 1898~1976)가 있는데, 샤갈 가족은 그의 활기차고 솔직한 태도와 유머를 미국적인 것으로 받아들였다. 사실 콜더는 프랑스에서 오래 살았으므로 그들의 사랑을 받기가 쉬웠다.

　샤피로는 당시 회당의 디자인에 상상력이 부족하다는 점을 개탄하면

서, 뉴욕 유대 신학교 출신의 어느 라비에게 제안해서 퍼시벌 굿맨 (Percival Goodman)이라는 건축가에게 회당 디자인을 맡기고 샤갈과 립시츠에게 '상징적인 스테인드글라스와 태피스트리, 조각'을 의뢰하도록 했다. 그러나 결국 그 계획은 무산되었으며, 샤갈은 새로운 기법 실험을 전후 시기까지 미뤄야 했다. 나중에 샤피로는 이렇게 설명했다.

이유는 모르겠지만 립시츠는 샤갈을 무척 싫어했다. 예술가들의 일반적인 경쟁심을 말해주는 또 하나의 사례다. 그들은 원래 서로 잘 지내지 못했다. 한창 논의가 진행되고 있을 무렵 대학살의 소식이 전해진 탓에 안정감을 되찾기 위해 계획은 중단되었다.

전쟁이 끝나고 샤갈이 유럽으로 돌아간 뒤 다른 미국의 라비들은 예술가들의 제안에 따라 회당을 디자인하고자 했다. 그러나 그 무렵 샤갈의 작품은 천문학적 가격을 호가하고 있었으므로 그의 작품을 얻기란 불가능한데다가, 이제 샤갈은 그리스도교 성당을 위한 창작 예술을 선호하고 있었으므로 그를 끌어들이기가 여러 모로 어려웠다.

샤갈이 뉴욕에서 첫 개인전을 연 것은 1926년 라인하트 미술관에서였지만, 또 프랑스에서의 지위는 이미 확고부동했지만, 망명할 당시 그에 관한 미국에서의 평판은 신통치 않았다. 소재에서 유대적 성격이 분명한 그의 작품은 주로 미국의 유대인들에게서만 시장성이 있을 뿐이었다. 그러나 유럽 전통주의의 속박을 벗어던진 미국의 아방가르드 예술가들이 보기에 샤갈의 예술은 대단히 서사적인 함의를 담고 있었고 기묘한 민중적 매력을 풍기는 것이었다. 초현실주의의 세례를 받고 성장한 이 미래의 거장들은 나중에 추상표현주의(Abstract Expressionism)를 대표하는 마크 로스코(Mark Rothko, 1903~70), 잭슨 폴록(Jackson Pollock, 1912~56), 아돌프 고틀리브(Adolph Gottlieb, 1903~74), 프란츠 클라인(Franz Kline, 1910~62), 바넷 뉴먼(Barnette Newman, 1905~70) 등이었다. 또한 에른스트, 마송, 로베르토 마타(Roberto Matta, 1911년생) 같은 화가들이 뉴욕에 있다는 것도 무척 중요했다. 그러나 미국의 예술가들이 초현실주의로부터 배운 것, 특히 '정신적 자동기술법'을 '조형적 자동기술법'이라는 행위적 자유로 전환시킨 것은 샤갈 작품의 초현실주의적 요소와는 거리가 멀었다.

흥미롭게도 이 미국 화가들의 상당수는 가족이 동유럽 출신인 유대인들이었다. 어떤 평론가들은 그들의 유대적 성격, 특히 그림에 대한 금기가 난해한 추상예술로 향하게 하는 데 중요한 역할을 했다고 주장하는데, 그럴 듯한 이야기다(그림174). 그렇다면 그 유대성은 샤갈과는 근본적으로 다를 수밖에 없다. 이런 사실 때문에 샤갈은 미국에서 상업적 성공을 거두었으면서도 큰 평가는 받지 못했고, 고립적 자세를 유지함으로써 다른 예술가들의 미움을 사고 의혹과 질시가 뒤섞인 시선을 받았다고 볼 수 있다.

물론 초현실주의자들도 미국 망명 시절 샤갈에게 여러 차례 호의적인 제안을 한 적이 있었으나 끝내 그를 자신들의 대열로 끌어들이는 데는 성공하지 못했다. 1945년 브르통은 「초현실주의와 회화」(Surrealism and Painting)라는 선언문을 새로 다듬어 샤갈에게 완전한 사면을 허가했다.

한동안 이들 운동——다다, 초현실주의——의 근저에는 한 가지 커다란 실패가 있었다. 그것은 샤갈을 과소평가함으로써 시와 미술의 융합을 이루지 못했다는 것이다. 반면에 시인들은 그에게서 깊은 영향을 받았다. 아폴리네르는 금세기에 가장 자유로운 시 「유럽을 가로질러」(Across Europe)에서, 상드라르는 「시베리아 횡단」(Transiberian)에서, 심지어 마야코프스키와 예세닌도 중요한 측면에서 그에게 공감했다. ……오늘날에는 샤갈의 작품을 더 공정하게 자리매김할 수 있다. 그의 완벽한 서정적 폭발은 1911년부터 비롯된다. 바로 그의 작품을 통해 현대 회화의 은유가 웅장하게 드러난 순간이다. ……어떤 작품도 그의 작품처럼 선명하게 신비적이지는 못했다.

뉴욕 예술계에서의 모호한 지위에도 불구하고 1942년 샤갈은 아메리칸 발레단으로부터 「알레코」(Aleko)를 위한 의상과 무대 디자인을 주문받았다. 이는 1920년 이후 오랜만에 의뢰받은 무대 작품이자 발레 작품으로는 처음이었다. (1932년 그는 브로니슬라바 니진스카의 발레 「베토벤 변주곡」[Beethoven Variations]의 디자인을 맡은 일이 있지만 실행되지는 못했다.) 「알레코」 계획은 러시아적 분위기가 잘 살아 있는 조화로운 작업이었다. 음악은 차이코프스키, 안무는 레오니드 마신이 맡았

고, 사랑과 질투, 배신, 죽음이 어우러진 대본은 푸슈킨의 시「집시」(The Gypsies)를 토대로 한 것이다.

샤갈은「알레코」의 디자인을 현장에서 마무리할 생각이었으나 미국 연방법에 의해 금지되었으므로 발레단은 멕시코시티로 옮겼다. 거기서 샤갈은 배경을 직접 그렸으며, 벨라는 그림으로 그린 의상의 제작을 감독했다. 샤갈은 아주 편안하게 작업했고 한동안 유럽에서 벌어지는 전쟁에 대한 걱정을 잊을 수 있었다. 색채와 구성에서 무척 강렬한 그의 디자인은 아마도 그곳에서 접한 호세 클레멘테 오로스코(José Clemente Orozco, 1883~1949)와 디에고 리베라(Diego Rivera, 1886~1957) 같은 멕시코 화가들의 민속예술과 웅장한 벽화 전통으로부터 적지 않은 영향을 받았을 것이다. 이 두 사람은 멕시코시티에서 열려 많은 갈채를 받은 발레의 초연에도 참석했다. 게다가 샤갈은 멕시코의 수도 바깥으로 짧은 여행을 한 경험에서 자극받아 풍부한 색채의 구아슈화 연작(그림175)을 그릴 수 있었다.

「알레코」를 위해 그린 거대한 배경과 구아슈 습작들은 지금까지 전해진다. 그 가운데 특히 뛰어난 제3장의 디자인(그림176)에는 노란 하늘에 핏빛의 붉은 태양이 떠 있으며, 그 아래 펼쳐진 밀밭에는 커다란 낫이 튀어나와 있고 거꾸로 뒤집힌 나무와 파란 배를 탄 파란 사람이 보인다.

174
아돌프
고틀리브,
「볏」,
1959,
캔버스에 유채,
275×203.8cm,
뉴욕,
휘트니
미국미술관

175
「멕시코의
과일 바구니」,
1942,
구아슈,
59.7×40.6cm,
볼티모어 미술관

샤갈은 이렇게 말했다. "나는 「알레코」를 그리거나 모사하는 게 아니라 꿰뚫고자 했다. 색채 스스로가 움직이고 말하게 하고 싶었다." 이 디자인에서 가장 눈길을 끄는 것은 순색(純色)이 넓게 퍼져 있다는 점이다. 이는 아마도 뉴욕에서 멕시코까지 육로로 여행하면서 맞닥뜨린 거대한 아메리카 평원에서 착안했을 것이다. 또한 역설적이지만 이 작품은 로스코, 고틀리브(그림174), 뉴먼 등 유대계 미국 화가들의 색면(color field)을 이용한 추상화의 출현을 예고하는 것이기도 하다.

　이러한 극장 작업들을 하면서 샤갈의 디자인은 주목을 받기 시작했

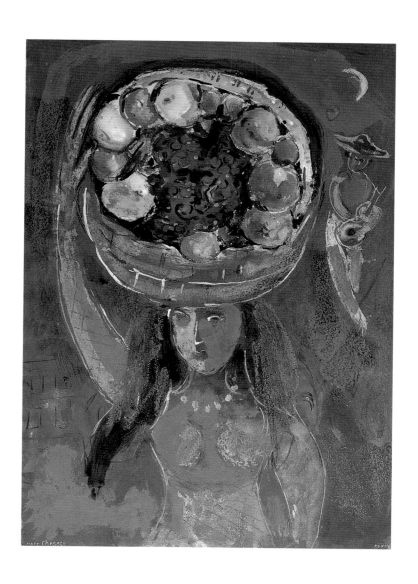

176
「어느 여름날
오후의 밀밭」,
「알레코」
제3장의
무대 디자인,
구아슈,
수채, 워시,
붓, 연필,
38.5×57cm,
뉴욕,
현대미술관

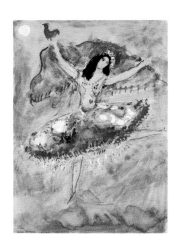

177
「쩸피라」,
「알레코」의
의상 디자인,
1942,
구아슈,
수채, 워시,
연필,
71.1×55.9cm,
뉴욕,
현대미술관

다. 샤갈은 의상 디자인(그림167, 177)을 포함하여 작업의 모든 부분에 관해 기꺼이 자문해주었으므로 사실상 공연 작품을 전반적으로 지배하는 것은 샤갈의 예술적 시각이었다. 1942년 10월 메트로폴리탄 오페라 하우스에서 뉴욕 첫 공연이 이루어졌을 때 어느 무용 평론가는 이렇게 썼다.

오늘 저녁의 주인공은 샤갈이다. ……사실 배경은 그리 좋은 무대 세팅이라고 할 수 없지만 작품 자체로는 대단히 훌륭한 예술품이다. ……배경이 워낙 뛰어나기 때문에 연기자들이 그 앞을 가리지 말았으면 하는 생각이 들 정도다.

「알레코」의 제작에 참여하고 부수적으로 멕시코 민속예술을 발견한 덕분에 이 무렵 샤갈은 다시금 색채에 대한 관심을 가지게 되었다. 1944년작 「수탉의 말을 듣다」(Listening to the Cock, 그림178) 같은 작품이 그런 예다. 이 시기의 다른 그림들——이를테면 1918년작 「결혼」(그림72)을 시적이면서도 우울한 분위기로 개작한 1943년의 「밤중에」(In the Night, 그림179), 1938년에 프랑스에서 그리기 시작해서 1942년에야 마무리된, 밝으면서도 침울한 작품 「마을의 마돈나」(Madonna of the Village, 그림180)——은 보다 진지하고 성찰적이다.

1944년 8월 25일 파리가 해방되자 마르크와 벨라는 즉각 프랑스로 돌아갈 계획을 세웠다. 그러던 중 9월 초에 비극이 터졌다. 정확한 일의 순서는 분명치 않지만 버지니아 해거드 맥닐은 샤갈의 이야기를 이렇게

178
「수탉의
말을 듣다」,
1944,
캔버스에 유채,
92.5×74.5cm,
개인 소장

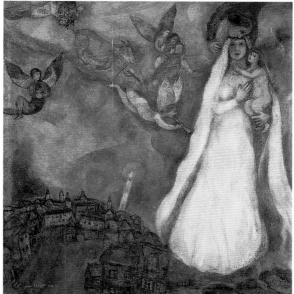

179
왼쪽
「밤중에」,
1943,
캔버스에 유채,
47×52.5cm,
필라델피아
미술관

180
위
「마을의 마돈나」,
1938~42,
캔버스에 유채,
102×98cm,
마드리드,
티센-보르네미사
재단 컬렉션

전한다.

　"우리는 애디론댁 산맥에서 휴가를 보내고 있었는데, 그녀(벨라)가 갑자기 인후염에 걸렸네. 내게 연신 뜨거운 차를 달라고 말하더군. 다음날 열이 워낙 올라서 병원에 데려갔는데, 복도에 수녀들이 많이 지나다니는 통에 아내는 그만 기분이 나빠졌지. 실은 다른 곳, 즉 비버 호수에 머물던 중 아내는 백인 그리스도교도만 환영한다는 표지판을 본 것 때문에 상심하고 있었어. 묘하게도 병들기 바로 전에 아내는 회상록을 다 쓰고 나서 이렇게 말했지. '봐요. 이게 내 노트예요. 모든 걸 제자리에 놔두었으니까 당신도 쉽게 찾을 수 있을 거예요.' 병원에 갔을 때 병원 사람들이 그녀에게 이름과 나이 같은 인적 사항을 묻더군. 그러나 종교를 물었을 때 아내는 대답하지 않으려 했어. 그러고는 이렇게 말하는 거야. '이곳이 마음에 들지 않아요. 호텔로 데려다줘요.' 그래서 호텔로 돌아갔는데 다음날은 너무 늦었지." 마르크는 깊은 한숨을 토했다. "그런데 페니실린이 없었어. 페니실린이." 그는 마치 자신의 뼈아픈 책임감을 억누르려는 듯이 그 말을 자꾸 되풀이했다.

　1944년에 페니실린은 군용으로만 사용되었다. 이다가 워싱턴에서 간신히 면세품을 얻었을 때는 이미 바이러스 감염이 손쓸 수 없을 정도가 되어 벨라를 구할 수 없었다.

　이 엄청난 비극을 맞아 샤갈은 자신의 생애에서 유일하게 일순간 창작의 의욕을 잃어버렸다. 이다는 샤갈을 설득해서 자기 부부가 사는 맨해튼 리버사이드 드라이브의 넓은 아파트로 데려왔다. 딸의 도움으로 샤갈은 벨라의 회상록 『불타는 등불』(Burning Lights)을 편집하고 삽화를 그리는 일에 몰두할 수 있었다. 벨라는 마치 자신의 갑작스런 죽음을 예견이라도 한 것처럼 1939~44년에 이디시어로 회상록을 썼는데, 과거를 보존하고 싶다는 욕구가 든 것은 1935년 폴란드를 방문했을 때였다. 1939년에 프랑스에서 쓴 서문에서 그녀는 이렇게 말한다. "비록 서툰 모국어이기는 하지만 나는 글을 써야겠다는 욕구를 느꼈다. 실은 부모님 집을 떠난 이후로 모국어를 말할 기회가 거의 없었다." 마르크에 따르면 그녀가 마지막 남긴 말은 "내 노트를 ……"이었다고 한다. 이 회상록은 샤갈의 자서전보다 솔직하지만 시적인 요소가 없지는 않다. 벨라

의 평생에 걸친 문학 사랑은 남편에게도 전염되었다. 마찬가지로 그녀의 회상록도 그녀 자신의 기억만큼이나 남편의 상상력에 의해 물들어 있다. 샤갈은 오랜 친구 수츠케베르에게 이런 편지를 썼다. "그녀는 유대 예술의 뮤즈였다네. ……그녀가 없었다면 지금까지의 내 그림들도 없었겠지. 그녀에게 웅장한 말을 읊어주게. 진주처럼, 그녀 아버지의 가게에 있는 진주처럼 소박하고 사실적인 말을." 당시 그의 기분에 맞게 그가 아내의 회상록에 부친 삽화(그림181)는 유달리 간략하고 적지만, 그럼에도 불구하고 가슴에 사무친다.

1978년 시드니 알렉산더가 쓴 샤갈 전기가 출간되기 전에는, 1950년대에 둘째 아내 발렌티나 브로트스키(바바)를 만나기 전까지 샤갈은 혼자 살았던 것으로 알려졌다. 그러나 사실 샤갈은 늘 유능했던 딸 이다가 버지니아 해거드 맥닐에게 샤갈의 집을 돌봐달라고 부탁한 1945년부터 이미 버지니아와 내연의 관계에 있었다. 1946년 5월 버지니아는 그에게 아들을 낳아주었으며, 샤갈은 자기 동생의 이름을 따서 데이비드라고 이름을 지어주었다(그림182). 그러나 그 부적절한 상황은 샤갈에게 상당한 수치심을 안겨주었다. 처음에 그는 자신들의 관계를 비밀로 유지하려 했다. 영국 외교관의 딸(그녀의 아버지는 또한 영국의 소설가 헨리 라이더 해거드 경의 조카였다)이자 세계시민적인 가정에서 자라난 버지니아는 파리에서 예술을 공부한 덕분에 프랑스어도 능숙했고 예술계에 관해서도 정통했다.

샤갈과의 만남으로 서른 살의 버지니아(그녀는 샤갈보다 스물여덟 살이나 연하로, 이다와 동갑이었다)는 전남편과의 불행하고 억압적인 결혼 생활을 끝낼 수 있었다. 그녀는 존 맥닐이라는 화가와의 사이에 다섯 살 된 딸 진을 두고 있었다. 샤갈과 버지니아는 뉴욕 북부 캐츠킬 산맥의 하이폴스에 있는 러시아식 이스바를 닮은 소박한 목조 주택에서 7년 동안 함께 살았지만 정식 결혼은 하지 않았다. 바바가 샤갈의 명성에 누가 되지 않도록 워낙 신경을 쓴 탓에 그녀와 데이비드 맥닐(아이의 공식 이름)은 오랫동안 샤갈의 생애에서 공식적으로 누락되어 있었다.

이 무렵 샤갈이 경험한 긴장감과 갈등은 「그림」이라는 제목의 시에 잘 드러나 있다.

나의 태양이 밤에도 빛날 수만 있다면

나는 색채에 물들어 잠을 자겠네
그림들의 침대 속에서
그대의 발을 입에 물고
압박과 고통을 당하며

나는 아픔 속에서 깨어나
새 날을 맞는다
아직 그려지지 않은
아직 칠해지지 않은 희망을 품고

내 마른 붓을 향해
나는 달린다
나는 십자가에 못박힌 예수처럼
이젤에 못박힌다

끝난 걸까?
내 그림은 완성된 걸까?
모든 것이 빛나고 흐르고 넘친다

잠깐, 한 번 더 칠하고
저기에는 검은색
여기에는 붉은색, 파란색을 뿌리고
나는 평온해진다

내 말을 듣는가, 내 죽은 침대여
내 마른 풀밭
떠나간 사랑
새로 온 사랑
내 말을 들어라

그대의 영혼 위로
그대의 배 위로 내가 움직인다

181
벨라 샤갈의
「불타는 등불」을
위한 삽화,
1946

182
버지니아,
데이비드 맥닐과
함께 있는 샤갈,
1951

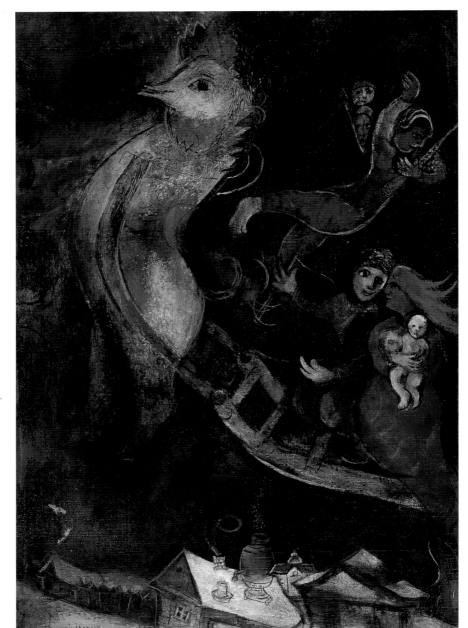

183
「하늘을
나는 썰매」,
1945,
캔버스에 유채,
130×70cm,
일본,
후쿠오카
미술관

184
「꽃다발과
하늘을 나는
연인들」,
1934년경~47,
캔버스에 유채,
130.5×97.5cm,
런던,
테이트 갤러리

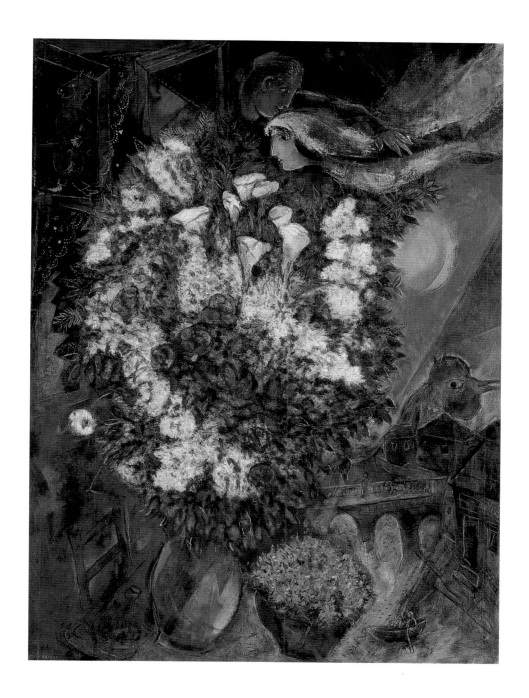

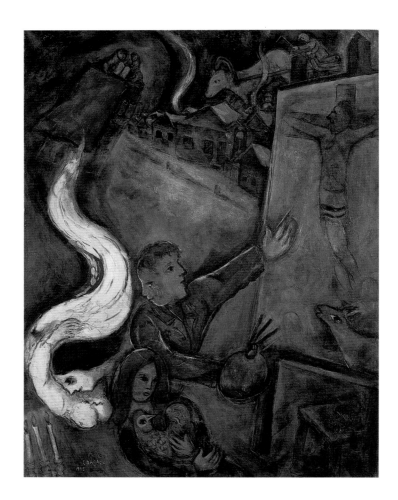

185
「도시의 영혼」,
1945,
캔버스에 유채,
107×81.5cm,
파리,
조르주
퐁피두 센터,
국립 현대미술관

186
「그녀의
주위에서」,
1945,
캔버스에 유채,
130.9×109.7cm,
파리,
조르주
퐁피두 센터,
국립 현대미술관

그대가 보낸 세월의 평온함을 들이마신다

나는 그대의 달을 삼키고
그대의 천진한 꿈을 먹는다
그대의 천사가 되기 위해
그대를 전처럼 지켜보기 위해

　　버지니아와의 관계는 벨라가 죽은 뒤 곧바로 샤갈이 그린 그림들 속에서 쾌활하고 때로는 당혹스러울 만큼 삶에 대한 긍정적인 요소가 나타나는 이유를 어느 정도 설명해준다. 예를 들어 1946년의 「파라솔을 쓴 소」(Cow with Parasol)는 초기 작품들처럼 세속적인 유머와 삶의 환희

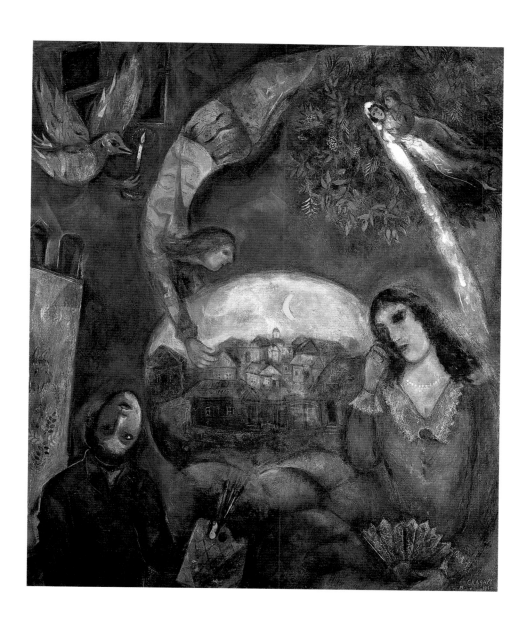

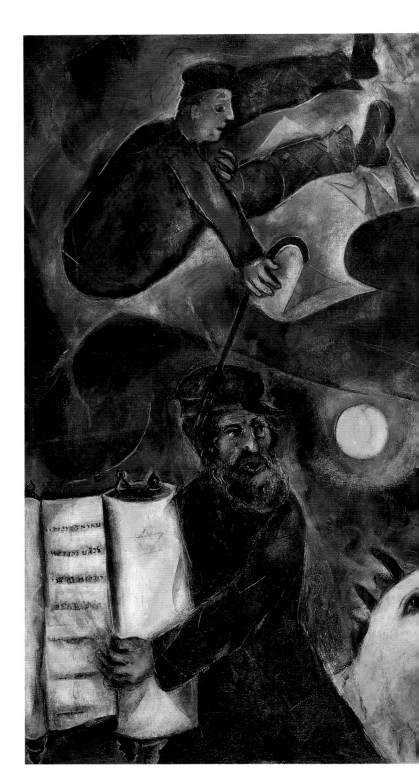

187
「추락하는
천사」,
1923~47,
캔버스에 유채,
148×265cm,
바젤,
공립미술관

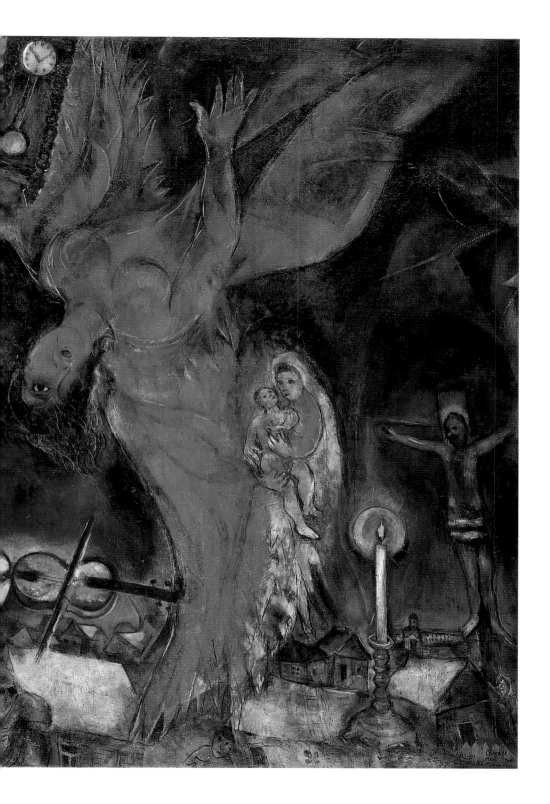

를 보여주고 있으며, 1945년의 「하늘을 나는 썰매」(The Flying Sleigh, 그림183)는 의기양양하게 중력을 무시한다. 또 1934년경에 시작해서 1947년에 완성한 「꽃다발과 하늘을 나는 연인들」(그림184)에서는 향수와 희망이 단일한 이미지 안에 병존하고 있어 혼란스런 긴장감을 준다. 그러나 이 시기의 다른 작품들, 특히 1945년의 침울한 「도시의 영혼」(The Soul of the Town, 그림185)과 같은 해의 「그녀의 주위에서」(Around Her, 그림186), 장엄하고 묵시록적이며 1923~47년에 몇 차례나 개작된 「추락하는 천사」(Falling Angel, 그림187)는 분위기가 한층비극적이다.

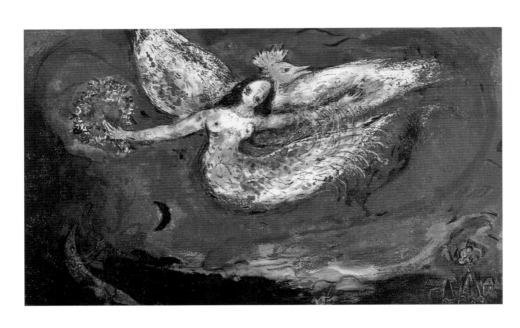

188
「마법의 숲」,
「불새」
제1장의
무대 디자인,
1945,
종이에 구아슈,
38×63cm,
개인 소장

189
「불새」
제1장의
무대를
그리는 샤갈,
1945

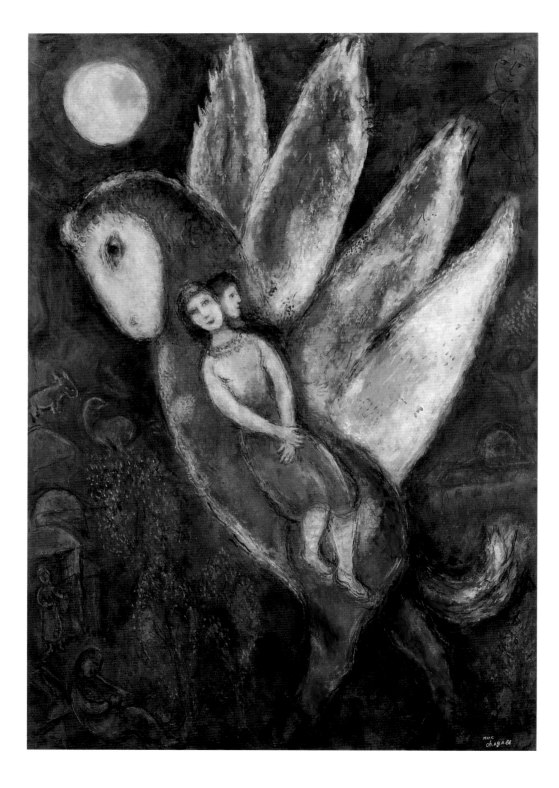

1945년 여름 샤갈은 아메리칸 발레단의 또 다른 의뢰를 받고 (이미 엷어진) 슬픔에서 벗어났다. 이번에는 스트라빈스키의 「불새」(The Firebird, 그림188, 189)를 위한 무대와 의상을 만들어달라는 것이었다. 훗날 버지니아는 이렇게 회상하고 있다.

그는 위층의 넓은 거실에서 온종일 그 음악을 들으며 작업하다가 스트라빈스키 특유의 그 신비스런 원시적 힘에 심취하게 되었다. 그는 열정적으로 스케치를 시작했으며, 떠오르는 복잡한 구상을 때로는 물

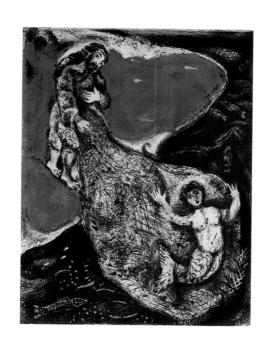

190
「바다에서
태어난
율나르와
그녀의 아들
페르시아의
바드르
바심 왕」,
『천일야화』의
삽화,
1948,
석판화,
37×28cm

191
「어부
아브둘라와
인어 아브둘라」,
『천일야화』의
삽화,
1948,
석판화,
37×28cm

감으로 때로는 연필로 종이에 그렸다. 그것들은 아직 추상적인 형태, 운동, 질량에 불과했으나 장차 새와 나무, 괴물로 자라날 생명의 씨앗을 담고 있었다.

같은 해에 샤갈은 클레르 골의 친한 친구인 쿠르트 볼프라는 이주민 출신 출판업자의 의뢰를 받아 『천일야화』(The Arabian Nights)의 삽화 (그림190, 191)를 그리기 시작했는데, 그로서는 처음인 색채 석판화였다. 여기서도 버지니아는 그의 작업 방식에 관해 보기 드문 귀중한 설명

을 주고 있다. "나는 그에게 이야기를 몇 번이나 읽어주었다. 바닥에는 말리기 위해 늘어놓은 스케치들이 가득했다. 그는 주변에 떨어진 얼룩 같은 것은 전혀 신경 쓰지 않고 오로지 작업에만 몰두했다." 그 결과「불새」의 구아슈화들처럼 풍부한 색채의 감각적이고 이국적인 그림들이 탄생했는데, 어떤 면에서 이 작품들은 샤갈의 새 연인에게 바치는 선물이었다.

1946년 4월 샤갈은 뉴욕 현대미술관에서 대규모 회고전을 가졌으며, 뒤이어 시카고 미술관에서도 전시회를 가졌다. 18개월 뒤에는 새로 문을 연 파리의 국립 현대미술관에서 처음으로 전시회를 여는 영예를 누렸다(미국 전시회의 축소판이었다). 이것을 기점으로 이후 샤갈은 세계 유수의 권위 있는 전시회를 잇달아 가졌으며 국제적 명성을 얻기 시작했다. 그의 딸 이다는 이미 프랑스로 돌아가서 아버지를 대신하여 열심히 활동하고 있었다. 당연한 일이지만 그녀는 이제 파리 전시회로 불기 시작한 엄청난 인기의 바람에서 이득을 얻어내기 위해 아버지에게 어서 돌아오라고 채근하고 있었다.

1946년 5월 샤갈은 종전 이후 처음으로 프랑스 나들이를 하기로 했다. 버지니아는 이렇게 회상한다. "그는 데이비드가 출생할 때 자리를 비우기 위해 의도적으로 5월을 택했다. 아이의 출생은 그에게 늘 공포를 연상시켰기 때문에 차라리 자기가 없는 게 낫다고 생각한 것이다." 오래 전이지만 이다가 출생할 때도 이 신경과민의 화가는 그 일에 제대로 대처하지 못했다. 버지니아에게 보낸 편지에서 샤갈은 다음과 같이 썼다. "프랑스는 알아보지 못할 만큼 많이 변했소. 미국은 더 역동적이지만 더 원시적이기도 하지. 프랑스가 완성된 그림이라면 미국은 아직 미완성작이오. 미국에서 작업할 때는 마치 메아리 없는 숲 속에서 소리를 지르는 것 같았다오. ……예술계에서는 모두들 같은 이름들을 입에 올린다오. 피카소와 마티스, 마티스와 피카소. 때로는 루오와 레제와 브라크. 나는 몽파르나스를 피하고 있소."

샤갈 자신의 말에 따르면 그는 프랑스 방문 기간 내내 '무수한 사람들'을 만나고 함께 식사를 했다지만, 채색 스케치 연작을 그릴 만한 시간적 여유는 있었다. 1953년 이 작품들은 이른바 '파리 연작'으로 구성되는데「노트르담의 마돈나」(The Madonna of Notre Dame),「센 강의 둑」(The Banks of the Seine),「베르시 부두」(Quai de Bercy)가 대표

192
「붉은 지붕」,
1953,
캔버스에 붙인
종이에 유채,
230×213cm,
파리,
조르주
퐁피두 센터,
국립 현대미술관

적이다. 어떤 측면에서 보면 이 연작은 전후 파리를 재발견한 데 대한 기념이다(벨라에 대한 기억 때문에 우울하기도 했을 터이다). 또한 「붉은 지붕」(Red Roofs, 그림192) 같은 작품은 비테프스크와 관련이 있다. 다른 측면에서 보면 어머니와 아이의 모티프가 많이 등장하는 것으로 미루어 이 연작은 버지니아와 갓 태어난 아들에게 바치는 선물이라고도 할 수 있다. 예컨대 「퐁뇌프」(Pont Neuf)에서는 전면에 아기를 안은 어머니가 등장하고 그녀의 양 옆에는 팔레트를 든 샤갈과 결혼 의상을 입은 벨라가 공중에 떠 있다.

1947년 10월 샤갈은 다시 현대미술관에서 열리는 전시회에 참석하기 위해 파리로 갔다. 그는 기쁨과 우울함이 뒤섞인 기분이었다. 전형적인 자기비하적 유머를 섞어가며 그는 이렇게 말했다. "회고전이란 사람들이 내 작품을 끝났다고 여기는 것이므로 내게 고통스런 느낌을 준다. 나는 사형선고를 받은 사람처럼 외치고 싶다. '내게 시간을 좀더 주면 더 잘할 수 있어.' 나는 이제 시작이라는 기분이다. 마치 아직 피아노 의자에 제대로 앉지 못한 피아노 연주자처럼."

그래서 1948년 8월 최종적으로 프랑스로 돌아오는 샤갈에게는 걱정도 있었다. 한편으로는 하이폴스에서 버지니아와 살면서 즐겼던 사생활, 조용함, 상대적 자유를 이제 결코 누릴 수 없으리라는 걱정도 있었지만, 다른 한편으로는 전쟁 중에 프랑스가 나치에게 항복했다는 사실 때문에 프랑스에 대한 샤갈의 감정이 좋지 않았던 것이다. 그러나 결국 명성과 부의 유혹이 훨씬 강했다. 그는 버지니아와 함께 파리 바깥의 세네우아즈 오르주발에서 살림을 꾸렸다. 버지니아는 당시 사정을 이렇게 전한다. "하지만 그는 전에 살던 은신처를 유지하려 했다. 우리는 그 집의 문을 잠그고 짐을 대부분 놔두고 왔다. 그러나 하이폴스에 우리는 다시 가지 못했다. 2년 뒤 그 집과 안에 있던 짐은 모두 썩었고 이다가 돌아가서 그 시절을 마감해야 했다."

샤갈과 버지니아는 오르주발에서 1년 가까이 살았지만——그들도 이미 예상했듯이——전후 샤갈의 지위가 높아지고 회고전이 자주 열린 탓에 여기저기 불려다녀야 했기 때문에 그곳에서의 삶은 안정적이지 못했다. 1948년 한 해만 해도 런던의 테이트 갤러리와 암스테르담 시립미술관에서 대형 전시회가 열렸다. 게다가 오르주발은 파리에서 서쪽으로 30킬로미터 거리밖에 안 되었기 때문에 그들의 집은 늘 저명한 방문객들로 붐볐다. 같은 연배의 작가들인 장 폴랑과 피에르 르베르디를 비롯해서 화상이자 출판업자인 루이 카레, 크리스티앙 제르보, 에메 메그트, 큐레이터이자 평론가인 장 라세뉴(Jean Lassaigne), 레몽 코냐(Raymond Cogniat), 장 카수(Jean Cassou)——이들은 모두 샤갈에 관한 글을 썼다——등이 그들이다. 이 소란 속에서도 샤갈은 짬을 내서 옛 작품들을 손질하고 새 작품도 그렸는데, 그 가운데 「녹색의 수탉」(The Green Cock)은 오르주발에 있는 11세기 성당의 첨탑에서 착안한 작품이다.

이 손님들 중에서 가장 영향력 있는 인물은 아마도 미술평론가에서 출판업자로 변신한 테리아데일 것이다. 버지니아는 그를 이렇게 묘사했다. "대단히 지적이고 높은 교양을 가진데다 감각적이고 세련되고 과묵하며, 부처 같은 외모에도 불구하고 내부에는 점잖은 교양으로 통제된 활화산 같은 격정이 숨어 있는 사람이었다." 샤갈과는 1940년에 처음 만난 테리아데는 볼라르가 소유했던 모든 판화——물론 샤갈의 작품도 포함한다——를 사들인 것이 마침내 빛을 보는 시점에 있었다. 『죽은 혼』의 에칭들(그림129, 130)은 1948년 테리아데가 출판했다. 덕분에 샤갈은 그해 국제적인 권위를 가진 베네치아 비엔날레에서 판화상을 수상할 수 있었다. 사실 그 전까지 그래픽아티스트로서 샤갈의 명성은 오로지 『마인 레벤』의 판화에만 머물러 있었던 것이다. 샤갈과 버지니아는 이탈리아 여행 중에 파도바와 피렌체, 베네치아를 방문해서 큰 성과를 얻었다. 버지니아에 따르면 샤갈은 파도바의 아레나 교회에 있는 조토(Giotto, 1266/76~1337)의 프레스코화를 보고 '깊은 감동'을 느꼈으며,

193
「파란 풍경」,
1949,
종이에 구아슈,
77×56cm,
부퍼탈,
하이트 미술관

틴토레토(Tintoretto, 1518~94)의 '야성적인 힘'을 보고는 "공중을 나는 인물들이 자신의 상상력과 거의 비슷하다"며 깜짝 놀랐다. 그 뒤 테리아데는 샤갈이 하이폴스에서 작업한 첫 색채 석판화인 『천일야화』의 삽화들(그림190, 191)을 인쇄하기 시작했다. 1950년 샤갈은 보카치오의 『데카메론』(1353)에 워시드로잉 삽화 10점을 제작했는데, 이 작품들은 테리아데가 편집하던 당시 가장 활발하고 중요한 예술·문학 잡지인 『베르브』(Verve)를 통해 발표되었다.

이제 테리아데는 샤갈에게 오르주발을 떠나 자신이 반 년 동안 머물고 있는 프랑스령 리비에라의 생장캅페라로 거처를 옮기라고 권했다. 아직 전쟁의 상처가 가시지 않은 회색의 프랑스 북부와 따뜻하고 기름진 남부의 대비에 흠뻑 취한 샤갈은 쾌활하고 과감한 구아슈와 유화 연작을 그렸는데, 그 중 「파란 풍경」(Blue Landscape, 그림193)과 「생장의 물고기들」(The Fishes at St Jean)에 나오는 적갈색 머리의 키 큰 인물은 아마 버지니아일 것이다. 더 대형 작품을 그리고 싶어하는 샤갈의 오랜 야망은 어느 날 영국 여자 두 명이 그의 집 문을 두드렸을 때 다소나마 충족되었다. 그들은 런던의 워터게이트라는 조그만 실험극장의 창립자라고 자신들을 소개하면서 샤갈에게 객석을 장식할 벽화를 그려달라고 열정적으로 부탁했다. 그들은 비록 당장 지불할 돈이 없었지만 샤갈은 결국 그 목적을 위해 작품 두 점을 제작해서 '대여'해주기로 약속했다. 버지니아가 그 두 작품 「파란 서커스」(The Blue Circus, 그림194)와 「춤」(The Dance)을 가지고 극장측에 전하기 위해 영국으로 갈 때 영국의 세관원은 그림을 펴보라고 하고는 "이게 예술이라는 거요?"라고 말했다고 한다.

1950년 그들은 방스로 가서 클로드 부르데가 소유한 콜린 저택이라는 집에 머물렀다. 그 집의 전 임자는 부르데의 어머니인 시인 카트린 포지였는데, 당시에는 그녀의 연인이었던 시인 폴 발레리가 자주 찾아왔다. 그래서 원래 집안에는 발레리의 수채화가 벽을 장식하고 있었으나 샤갈이 다른 화가의 작품이 있는 것을 싫어했기 때문에 곧 치워졌다. 여느 예술가들과는 달리 샤갈은 다른 화가들과 작품을 교환하지 않았다. 다른 예술가의 창작품을 샤갈이 가지고 있었던 유일한 예는 오귀스트 로댕(Auguste Rodin, 1840~1917)이 만든 조그만 여자 세탁부의 조각상과 앙리 로랑스(Henri Laurens, 1885~1954)의 작은 조각상, 그리고 조

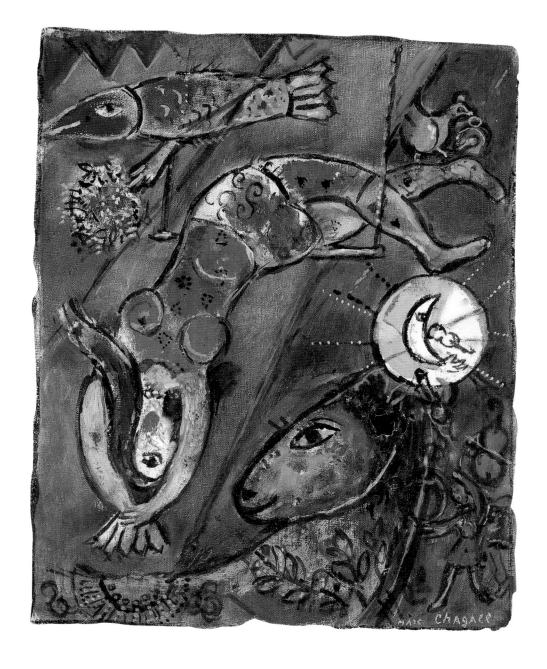

194
「파란 서커스」,
1950,
캔버스에 유채,
35×27cm,
런던,
테이트 갤러리

르주 브라크의 작은 정물화뿐이었다. 알렉산더 콜더의 모빌은 콜더의 선물이었고 그나마 마지못해 받은 것이었다.

버지니아도 샤갈의 비서 노릇을 톡톡히 해냈지만 비즈니스 문제는 역시 이다의 몫이었다. 그녀는 원래 예술적 꿈이 있었으나 아버지의 일을 지원하느라 모두 접어야 했다. 이미 미하일 고르다이와 헤어진 그녀는 1952년에 재혼했다. 새 남편은 스위스의 예술사가이자 큐레이터인 프란츠 마이어(Franz Meyer)였는데, 나중에 그는 바젤 미술관의 관장이 되었으며, 1960년대 초에는 이후 오랫동안 샤갈 연구의 결정적인 참고서로 역할하게 될 샤갈에 관한 두꺼운 연구서를 썼다. 하지만 1950년대 초에는 에메 메그트라는 새로운 인물이 등장해서 이다를 권좌에서 축출했다. 그가 파리의 테헤란로(路)에 소유하고 있는 화랑은 전후 파리에서 가장 큰 상업적 성공을 거두고 있었다. 메그트의 라이벌이라면 카레가 있었으나, 그는 샤갈의 뉴욕 담당 화상인 피에르 마티스의 미움을 받았기 때문에 샤갈은 그 점을 고려해서 메그트와 계약하기로 했다.

콜린 저택으로 샤갈과 버지니아를 방문한 친구들 중에는 시인 폴 엘뤼아르, 피에르 르베르디, 자크 프레베르 등이 있었다. 버지니아는 그 밖에 마송, 후안 미로(Joan Miró, 1893~1983), 브라크가 방문했었다고 말하지만, 그 무렵 화가들 중에서 샤갈과 친했던 사람은 앙드레 로트뿐이었다. 그는 화가로서의 재능보다 교사로서 뛰어난 인물이었으므로 마송,

195
발로리스의
마두라 도예
화실에서
작업하는
피카소와 샤갈,
1950년대 초

미로, 브라크보다는 샤갈에게 덜 위협적이었다. 남프랑스는 오래전부터 화가들이 좋아하는 곳이었다. 실제로 전후 많은 20세기 예술의 대가들이 파리를 버리고 그곳에 정착했다. 팔순에 접어든 앙리 마티스는 니스 교외의 시미에 살고 있었는데, 누워 지내는 상태에서도 그는 왕성한 창작력을 자랑하면서 파피에 콜레(색종이를 오려 만든 작품)를 만들었다. 샤갈은 묘하게도 이 거장과 잘 어울렸다. 그들은 서로를 존중했다. 샤갈의 입장에서는 어느 정도 시기심이 있었겠지만(그는 콜린 저택이 하필 마티스의 집 근처에 있는 것을 달갑게 여기지 않았다), 그들 사이에는 적대감이나 악의도 없었고, 또 진실한 따뜻함도 없었다.

그러나 당시 방스에서 멀지 않은 발로리스에 살고 있던 파블로 피카소와의 관계는 사뭇 달랐다. 젊었을 때인 제1차 세계대전 이전 파리 시절에 샤갈은 아폴리네르에게 피카소를 소개해달라고 조른 적이 있었다. 하지만 아폴리네르는 그 요구를 거절하고 농담처럼 이렇게 대답했다. "피카소라고? 자네 자살하고 싶나? 그의 친구들은 모두 자살했다네." 결국 샤갈은 1920년대까지 그 에스파냐 거장을 만나지 못했으며 그들의 관계는 늘 불편했다. 샤갈에게 피카소는 열정적인 단골 화제였다. 피카소에 대한 그의 시기심은 워낙 잘 알려져 있어서 그의 친구들은 그것을 가지고 그를 놀려대기 일쑤였다. 그는 피카소의 과대포장된 지위를 지나치게 의식한 나머지 미국에 있을 때 피카소에게 자신이 곧 유럽으로 돌아갈 테니 만나기를 기대한다는 편지를 보내기도 했다. 당시 그는 아들 데이비드의 사진을 동봉했는데, 거기에 감동받은 피카소는 그 사진을 침실 벽에 꽂아두었다고 한다. 이다가 직접 피카소를 위해 거창한 식사를 준비해가며 다리를 놓은 덕분에 이윽고 두 사람은 만남의 기회를 가졌다. 그리고 몇 달 뒤 샤갈은 남프랑스로 이주했다. 하지만 새로운 환경에 자극받아 샤갈이 도예에 손대기 시작하자 피카소는 부쩍 조바심을 보였다. 그 점은 사실 샤갈이 더했다. 몇 군데 가마—방스, 앙티브, 골프 쥐앙—에서 작업해본 뒤 몰염치하게도 피카소와 같은 화실인 발로리스의 마두라 작업소(그림195)를 자주 찾게 되었기 때문이다. 사실 피카소는 제1차 세계대전 이후 쇠퇴한 도예 산업을 발로리스에서 혼자 힘으로 일으켰으니 샤갈을 보는 시선이 고울 수는 없었다. 결국 피카소는 짓궂은 장난으로 샤갈에게 앙갚음했다. 아직 그 분야의 초심자인 샤갈이 미완성으로 남긴 단지를 멋지게 마무리해서 「샤갈풍」(à la

Chagall)이라고 이름 붙인 것이다.

　두 거장의 자존심은 충돌이 불가피했으나 재미있는 결과를 낳을 때도 있었다. 당시 피카소의 정부였던 프랑수아즈 질로는 『피카소와의 삶』 (*Life with Picasso*)이라는 자신의 책에서 1951년 테리아데가 마련한 점심식사에서 있었던 사건을 다음과 같이 회상했다.

　비쩍 마른 여자들에 둘러싸여 기분이 나빴던 그(피카소)는 분위기를 바꾸기로 마음먹었다. 그는 샤갈에게 이렇게 비꼬아 말했다. "이봐, 친구, 자네는 충직하고 헌신적인 러시아인인데 어째서 조국에는 전혀 발을 들여놓지 않으려는지 모르겠네. 다른 데는 다 가잖아. 미국까지도 말이야. 그런데 지금 돌아온 자네는 여기까지밖에 오지 않았다네. 조금 더 가서 자네 조국이 요즘 어떻게 변했나 보고 싶지 않은가?" ……그(샤갈)는 파블로를 향해 활짝 웃으며 말했다. "파블로, 제가 양보하죠. 당신이 먼저 가야죠. 제가 듣기로는, 당신은 러시아를 아주 사랑한다면서(피카소는 1944년에 공산당에 가입했다) 작품은 그렇지 않다더군요. 하지만 당신이 먼저 가서 자리를 잡으면 저도 따라갈 수 있을 거예요. 당신이 잘 버틸 수 있을지 모르지만."
　그러자 갑자기 피카소는 험악한 표정을 지으며 말했다. "자네한테는 장사가 문제겠지. 거기에 가면 돈을 벌 수 없을 테니 말이야." 바로 거기서 그들의 우정은 끝났다. 비록 얼굴에서 미소는 떠나지 않았지만 두 사람은 내내 서로 빈정거렸으며, 자리를 뜰 때에는 이미 두 구의 시신만이 식탁 아래 남아 있었다. 그날부터 파블로와 샤갈은 서로 눈길조차 마주치지 않았다.
　한참 지나서 내가 샤갈을 만났을 때도 그는 그날의 점심을 잊지 않고 이렇게 말했다. "유혈극이었죠."

프랑수아즈 질로는 계속해서 이렇게 쓰고 있다.

　그러나 샤갈과의 성격 차이에도 불구하고 파블로는 그를 화가로서 대단히 존경했다. 언젠가 우리가 샤갈 이야기를 할 때 파블로는 이렇게 말했다. "마티스가 죽고 나면 색채가 진정 무엇인지 이해하는 화가는 샤갈만 남게 될 거야. 난 그 수탉과 나귀와 날아다니는 바이올린

연주자 같은 민속 따위는 좋아하지 않지만 그의 작품은 진짜 대단해. 결코 아무렇게나 그린 게 아니라고. 방스에서 그가 그린 작품들은 르누아르 이래 샤갈만큼 빛을 잘 파악한 화가는 없었다는 확신이 들게 해주었어."

또한 언젠가 피카소는 이렇게 탄식했다고 한다. "그는 머릿속에 천사를 가지고 있어." 계속해서 질로가 말한다. "한참 뒤에 샤갈은 내게 파블로에 관한 의견을 말했다. '피카소는 정말 천재요. 더 이상 그림을 그리지 않는다는 게 유감이라오.'"

도예 분야에 뛰어든 샤갈은 이내 조각 기법을 실험해보고 싶다는 생각에 사로잡혔다(그림196). 버지니아는 이렇게 말한다. "그것은 매일 아침

196
「모세」,
로뉴석,
53×22cm,
니스,
마르크 샤갈
국립
성서내용미술관

산보할 때마다 지나치던 콜린 저택의 맞은편에 있는 어느 이탈리아인의 대리석 작업장에서 자극을 받은 탓이었다." 비록 이 두 분야의 작품에서도 샤갈의 개성은 뚜렷이 드러나 있지만 역시 그의 감수성에는 3차원보다 2차원이 더 어울렸다. 도예에서 자유로이 다룬 모티프, 특히 연인들이나 성서 인물들은 대개 자신의 회화나 판화 작품에서 차용한 것이었으며, 도예 기법의 전혀 다른 성격에 적응하지 못한 채 그 이미지들을 그저 진흙으로 옮겨놓은 데 불과했다(그림197). 첫 도예 작품(그림198)은 1920년대에 제작한 『라 퐁텐 우화집』의 구아슈 삽화(그림131)에 토대를 두고 있다. 그 결과 작품 자체는 매력적이지만 장식적 요소가 드물고 형태는 완전히 통합적이다. 이는 아마 샤갈이 캔버스나 석판화 돌과 똑같은 방법으로 취급할 수 있는 납작한 판 모양의 형태를 선호했기 때문일 터이다. 예외적인 작품은 더 조각적인 형태의 일부 단지들(그림

197
「연인들의 봉헌」
(연인들의 꿈),
1954,
도예 꽃병,
43×17cm,
개인 소장

198
「호색적인 사자」,
1950,
도예 접시,
22.5×19.5cm,
개인 소장

199
「여인과 구유」,
토기,
44×22cm,
개인 소장

199)인데, 여기서는 피카소의 도예 작품을 연상시키는 익살과 활기를 보여준다. 조각 기법에서도 모티프—역시 연인들과 성서 인물들이다—가 처음부터 둥근 형태로 구상되지 않고 돌의 표면과 비슷하게 조각되는 경향이 있다. 이에 대한 주목할 만한 예외로는 1959년에 제작한 3차원 청동 작품이 있다.

1951년 샤갈 가족은 남프랑스 생라파엘 부근 한적한 해변가의 르드라몽이라는 마을에서 여름을 보냈다. 여기서 처음이자 마지막으로 버지니아는 샤갈에게 누드 모델이 되어주었다. 그 결과로 탄생한 구아슈화 「르드라몽에서의 누드」(Nude at Le Dramont)는 버지니아가 그의 곁을 떠난 뒤인 1955년에 완성되었다. 그녀는 또한 다른 두 '비극적 작품'인 「파란 배」(The Blue Boat)와 「르드라몽의 태양」(Sun at Le Dramont)

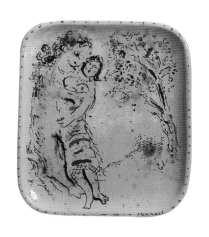

에서도 "다가올 사태의 그림자가 이미 드리워져 있었다"고 썼다. 버지니아와 샤갈은 사실 서로 독립적인 생활을 해오고 있었다. 그녀의 이야기는 이렇다.

그때부터 마르크의 삶은 점점 더 공적인 것이 되었다. 나는 벨라가 살아 있었더라면 맡았을 역할을 해야 했다. 그저 그녀의 후임자로서 처신해야 했던 것이다. ……말할 나위 없이 나는 초라한 존재로 전락했지만 나 자신을 되찾아야 한다고 생각했다. 나는 내가 누구인지 몰랐으나 누가 아니라는 것은 알고 있었다.

그러나 1951년의 이스라엘 방문은 금이 가 있는 그들의 관계를 잠시 봉합해주었다. (이후 1957년, 1962년, 1969년에도 이스라엘 방문이 이어졌다.) 이 여행은 샤갈에게는 감동적이었으나 버지니아에게는 힘들었다. 당대의 가장 유명한 유대 화가인 샤갈은 어디를 가든 국민적 영웅으로 환영을 받았다. 그러나 개인적으로 신생국 이스라엘의 국민들은 디아스포라(로마 제국 후기에 유대인이 세계 각지로 분산된 것 – 옮긴이)의 세계에는 등을 돌리고자 했으며, 샤갈이 슈테틀의 세계에 집착하는 것을 삐딱하게 보고, 왜 그가 신생 조국에 입에 발린 아첨을 하면서도 여전히 프랑스에서 살고 있는지 의아해했다. 1931년 방문 때처럼 샤갈은 다수의 흐름을 거스르면서 죽어가는 문화와 언어를 보존하려 애쓰는 이디시인들에게 분명히 공감을 느꼈다. 이번 방문에서 그는 1935년 빌나에서 처음 만났던 시인 아브라함 수츠케베르와 지속적이고도 중요한 우정을 맺게 된다. 수츠케베르의 시는 어떤 면에서 샤갈의 열정과 은유로 가득한 회화 세계와 통하는 점이 있었다. 그는 1947년에 이스라엘로 이주한 이후 이디시어 문학·예술 잡지인 『디 골데네 케이트』의 편집장으로 활동하고 있었다. 이 잡지는 그가 1949년 텔아비브에서 창간했으며 1980년대까지도 발행되었다.

몇 년 동안 샤갈의 시와 편지는 이 잡지에 발표되었다. 당시 샤갈의 이디시어 실력은 신통치 않았으므로 처음에는 수츠케베르에게 적절한 표현으로 고쳐달라고 부탁했던 듯하다. 하지만 나중에 수츠케베르는 원래의 맛을 살릴 수 있도록 그대로 인쇄하는 게 낫다고 샤갈을 설득했다. 샤갈이 오랜 세월에 걸쳐 수츠케베르 같은 친구들에게 보낸 서신들은 시보다 한층 친밀하고 솔직하게 자기 성격의 내면을 드러낸다. 하지만 그 편지들이 장차 출판될 가능성을 그가 어느 정도 의식하고 있었으리라는 추측은 충분히 가능하다. 그의 시처럼 편지도 이스라엘과 유대 민족에 대해 노골적으로 정서적 충성을 나타내고 있다는 점은 그의 보다 공적인 발언에서 보이는 보편적 가치에 대한 강조와는 뚜렷이 대비된다. 물론 이 두 입장이 상호 배타적인 것은 아니다. 다만 명백한 사실은 샤갈이 의식적으로든 무의식적으로든 자기 팬들의 기대에 늘 영합하고 있다는 것이다.

1951년 가을 버지니아는 마침내 존 맥닐과 이혼했다. 하지만 그녀나 샤갈이나 자신들의 관계를 공식화하기 위해 서둘지 않았다. 1952년 버

지니아는 더 이상 견딜 수 없었다. 그들의 관계에서 예전과 같은 따뜻함과 자연스러움은 이미 모두 사라졌다. 오히려 그녀는 이렇게 느꼈다.

나는 덫에 빠져 꼼짝할 수 없는 기분이었다. ……나는 마르크가 더 큰 명성과 부를 향해 가고 있다는 것을 알았다. 그가 작동시킨 거대한 기계는 그를 태우고 가차없이 달리고 있었다. 이미 그 자신의 자유가 위협당할 정도였지만 그는 그 점을 의식하지 못하는 것 같았다.

설사 그런 사정이 없었다 해도, 버지니아가 유대인이 아니고(물론 그녀는 친유대를 맹세했지만) 전혀 다른 문화적 배경 출신이라는 사실은 두 사람의 관계가 멀어지는 데 상당한 역할을 했을 것이다. 그렇잖아도 그녀는 한때 벨기에의 사진작가인 샤를 레랑에게 관심을 가진 적이 있었는데, 결국 두 사람은 연인이 되었다. 레랑은 샤갈과 같은 연배였으나 명성에서는 훨씬 뒤졌고 게다가 성격도 약했다. 버지니아는 분명 자신을 필요로 하는 사람이 필요했을 것이다. 나중에 그녀는 이렇게 썼다. "내가 떠난 것은 폭력이 아니라 불행한 상황의 논리적인 귀결이었다."

샤갈은 자존심에 큰 상처를 입었다. 그의 전생애는 여성에게 의존하는 삶이었다. 처음에는 어머니와 여섯 누이들에게, 다음 30년 동안은 사랑하는 벨라에게, 그리고 그녀가 죽은 뒤에는 버지니아에게 그는 차례로 의존했다. 버지니아가 그를 버리고 보잘것없는 사진작가에게 갔다는 것은 그에게 큰 아픔이었다. 비록 이후 그들은 서로 거의 만나지 않았으나 샤갈은 데이비드는 물론 진과도 비교적 가까이 지냈다(버지니아는

200
바바와 샤갈,
1962

떠날 때 두 아이를 모두 데려갔다). 그러나 아들이 사춘기에 접어들었을 때 부자간의 관계는 사실상 끝났다. 이후 버지니아가 샤갈을 만난 것은 한 차례뿐이다. 오늘날까지도 데이비드는 샤갈 가족에게나 샤갈의 기억에서나 주변적인 인물로 남아 있다.

이다는 (그다지 자연스럽지 못했던) 버지니아와의 관계가 악화되자 즉각 사태 해결에 나서서 곧바로 아버지에게 더 적절한 새 동반자를 구해주었다. 그녀는 발렌티나 브로트스키였는데, 바바라는 이름으로 더 잘 알려졌다(그림200). 그녀는 샤갈처럼 러시아-유대계였으나, 원래 집안은 혁명으로 파괴되기 전까지 샤갈의 가족보다 훨씬 부유하고 좋은 가문이었다. 샤갈은 이렇게 말하곤 했다. "내 아버지가 청어를 운반하고 있을 때 키예프의 브로트스키 가문은 틴토레토의 작품을 사들이고 있었군!" 그러나 유대 문화에 대한 그녀의 지식과 관심은 샤갈에 크게 못 미쳤다. 이다에게서 마르크의 안주인이 되어달라는 요구를 받을 당시 그녀는 마흔 살이었고(그러니까 샤갈보다 25년 연하다) 런던에 여성 모자 상점을 가지고 있었다. 확인되지 않은 이야기에 따르면 그녀는 결혼을 조건으로 런던을 떠나는 데 동의했다고 한다. 사실이야 알 수 없지만 샤갈은 1952년 7월 12일 그녀와 즉각 결혼했다. 어떤 설명에 의하면 그들은 6년 뒤에 이혼했다가 곧바로 재혼했는데, 그 공식적인 이유는 '두 사람 다 불만족스러운 상황에서 결혼한 탓에 고통을 겪었기 때문'이라는 것이다. 어쨌든 그들은 1985년 샤갈이 죽을 때까지 부부로 살았다. 비록 바바는 일찍이 벨라가 맡았던 많은 역할을 모두 완수하지는 못했지만 남편의 만년에 중요한 역할을 한 것만은 분명하다. 샤갈의 아들 데이비드는 언젠가 "아버지와 바바는 둘 다 기지가 있고 서로 다투었기 때문에 잘 지냈다"고 말했다. 바바는 1995년에 죽었는데, 끝까지 명사 남편의 사적·공적 생활에 관한 모든 문제를 빈틈없이 통제했다.

신혼부부는 그리스로 신혼여행을 떠났다. 이 첫 방문 이후 샤갈은 1954년에 다시 그리스를 방문하게 된다. 샤갈은 그리스의 풍경과 유적에서 직접적인 영감을 얻어 많은 스케치를 그렸지만, 방문의 주된 예술적 성과는 『다프니스와 클로에』(그림201)를 주제로 한 석판화 연작이었다. 이것은 1952년 테리아데가 의뢰한 작품으로 1961년에 출판되었다. 1958년에 파리 오페라단은 샤갈에게 라벨이 작곡한 같은 제목의 발레 작품을 위한 무대와 의상 디자인을 의뢰했다. 3세기 그리스 작가 롱고

201
『다프니스와 클로에』의 삽화, 석판화, 41.9×64.1cm

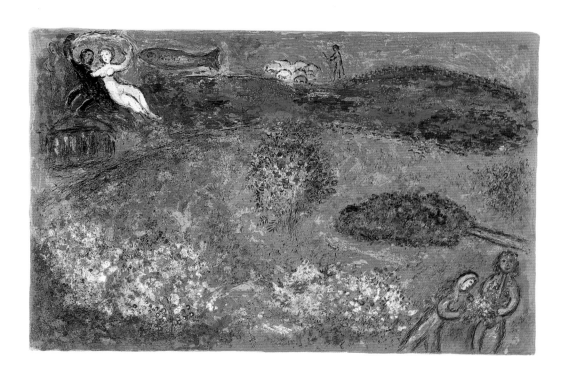

스가 쓴 목가적인 작품 『다프니스와 클로이』는 염소치기 소년과 양치기 소녀의 사랑을 다룬 이야기다. 그 이야기만이 아니라 그리스에 대해서도 매력을 느낀 샤갈은 부드러운 전원시풍의 유쾌한 그림들을 그렸는데 그리스 고전보다는 성서의 분위기에 가까우며, 여느 때처럼 낯익은 공상적인 모티프를 충분히 활용했다.

이후 샤갈의 작업 방식은 방스(1966년에 그들은 인근의 생폴드방스로 옮겼다)에서나, 파리(여기서 그들은 일생루이에 있는 아파트를 독채로 소유했다)에서나 주로 장기 해외 여행의 형태를 취한다. 국제적으로 의뢰받은 대형 작품의 설치를 감독하고 중요한 개인전에 참석해야 할 뿐 아니라 강연을 하고 학술기관으로부터 명예 학위도 받아야 했기 때문이다. 거대한 기계는 정말 모든 것을 태운 채 내달리고 있었다.

한편 1953~56년에 샤갈은 '파리 연작'을 그리고 있었다. 이 풍부한 색채의 쾌활하고 긍정적인 그림들은 기본적으로 새로 얻은 안정과 만족을 축하하고 있다. 여기서, 적어도 일시적으로는 그의 마음 한가운데에서 파리가 비테프스크를 밀어냈다. (방스는 1950년대 이후 그의 집이었으나 작품 속에서는 그렇게 풍부한 상징적 공감을 얻지 못했다.) 연작의

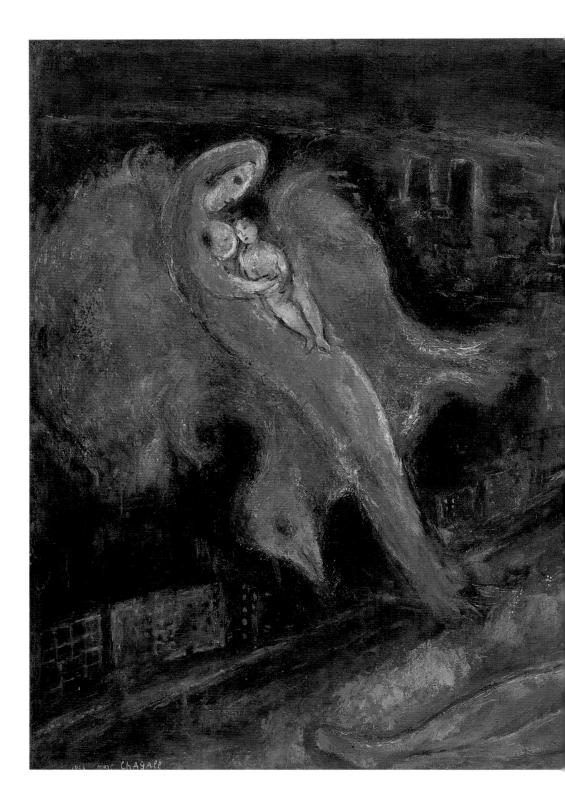

일부는 1940년대 후반 종전 후 처음 파리를 방문했을 때 그린 스케치를 발전시킨 것이었다. 이 작품들은 버지니아와 헤어진 뒤에 완성되었지만 전 배우자와 아이에 대한 배려를 담고 있다. 이 모자는 또한 묘한 분위기의 「센 강의 다리들」(Bridges over Seine, 그림202)에도 나온다. 파노라마풍으로 파리를 묘사한 이 작품은 로베르 들로네가 1912년에 그린 기념비적 대작 「미의 세 여신」(The Three Graces)과, 샤갈이 싫어했던 화가인 마네 카츠의 1930년작 「파리에 바치는 경의」(Homage to Paris)를 연상시킨다. 그 밖에 1954~55년작인 「3월의 들판」(Le Champ de Mars, 그림203)은 바바와 그들의 새 삶을 축하하는 작품이라고 할 수 있

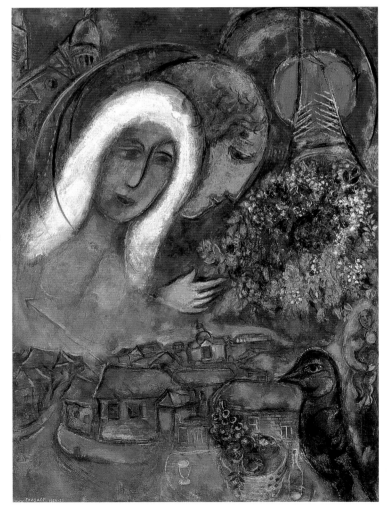

202
앞쪽
「센 강의
다리들」,
1954,
캔버스에 유채,
111.5×163.5cm,
함부르크 미술관

203
오른쪽
「3월의 들판」,
1954~55,
캔버스에 유채,
149.5×105cm,
에센,
폴크방 박물관

는데, 그림 아래에는 여전히 유령 같은 벨라와 비테프스크를 연상시키는 건물들이 등장하고 있다. 그런데, 보는 이의 입장에서는 샤갈의 작품에 나오는 여성과 연인의 이미지를 화가 자신의 가정 환경과 직접적으로 연결시키고 싶은 생각이 드는 게 당연하지만, 그 경우 자칫하면 그림이 갖는 다른 의미를 제한할 수 있다. 아무리 자전적 요소가 작품에서 명백해 보인다 하더라도 그것이 노골적이고 솔직하게 드러난 경우는 드물기 때문이다.

성서를 주제로 웅장한 유화 연작을 그리겠다는 샤갈의 구상은 1950년대 초 방스의 버려진 그리스도교 예배당을 손에 넣으면서 처음 싹텄다. 그 무렵 마티스는 방스에서 급진적인 양식으로 가톨릭적인 분위기가 분명하게 로제르 예배당을 장식하기도 했다(그림204). 하지만 샤갈은 출발부터 장소에 관해 의구심을 품고 있었다. 결국 현실적인 문제로 계획이 무산되자 샤갈은 곧 그 구상을 포기했다. 샤갈은 평생토록 유대 화가라는 낙인을 거부했고 늘 자기 예술이 보편적이라고 주장했지만, 그래도 확연하게 그리스도교적으로 비쳐질 수 있는 작품을 만든다는 생각은 그에게 커다란 불편을 안겨주었던 것이다.

1950년에 샤갈은 개방적인 도미니쿠스회 사제인 피에르 쿠튀리에 신부로부터 오트사부아의 아시에 있는 노트르담드투트그라스 교회를 위한 작품을 만들어달라는 의뢰를 받았다(이 교회는 이미 현대의 저명한 화가들 중 유대 화가 립시츠와 공산주의자 레제의 작품들로 장식되어 있었다). 그러자 샤갈은 많은 유대인 친구들에게 고민을 털어놓았고, 프

205
「유대인들을
이끌고 홍해를
건너는 모세」,
1957,
도예 벽화,
306×230cm,
아시,
노트르담드투트
그라스 교회

랑스의 라비장을 면담했으며, 이스라엘 대통령 차임 바이츠만에게까지
편지를 보내 조언을 구했다. 바이츠만에게 보낸 편지에는 또한 유대 건
물들의 장식을 맡겨달라는 은근한 청원이 포함되었으나 이것은 무시되
었다. 결국 샤갈은 바이츠만이 강조한 것처럼 자신의 판단에 따라 1957
년 아시 교회의 세례당에 도예 벽화와 스테인드글라스 창문을 제작해주
었다(그림205).

하지만 샤갈은 타일 벽화에서도 여전히 「유대인들을 이끌고 홍해를
건너는 모세」를 묘사했고 '모든 종교의 자유를 위하여' 라는 문구까지
덧붙였다. 흥미로운 사실은 립시츠도 비슷한 느낌의 청동 조각상을 제
작해서 다음과 같은 문구를 붙여 그 교회에 기증했다는 점이다. "조상의
신앙에 충성스런 유대인인 자크 립시츠가 성령이 임하시는 세상 모든
인류의 폭넓은 이해를 위해 이 성모상을 만들었습니다." 이런 고결한 주
장으로 두 유대 화가는 양심을 지킬 수는 있었겠지만, 가톨릭측이 작품
을 자신들의 믿음에 따라 해석하는 것을 가로막지는 못했다. 아시의 예
술품 카탈로그에는 그 도예 벽화를 이렇게 설명하고 있다. "샤갈은 유대
인임에도 불구하고 예민한 예배적 감각을 지녔으므로 작품 한 구석에
갈보리에서 본 풍경과 홍해로 상징되는 주님의 피의 세례를 묘사하고
있다." 앞서 말했듯이 다른 작가들, 예컨대 마리탱 부부는 샤갈을 그 자

신의 의도와는 무관하게 그리스도교도로 포장하려 애썼다. 실제로 샤갈이 늘 그리스도교적 요소들에 매력을 느꼈던 것은 사실이며, 이는 그리스도교 문화에서 활동하는 세속화된 유대인들에게는 그리 드문 현상이 아니었다. 그러나 열렬한 개종자인 마리탱 부부조차도 샤갈에게 가톨릭 개종을 권유할 만큼 지각이 없지는 않았다.

1960년부터 샤갈은 그리스도교 교회들을 위해 수많은 스테인드글라스 창문을 제작하게 되지만 개인적으로는 늘 고민이 끊이지 않았다. 언젠가 어느 이디시 언론인이 약삭빠르게도 "성당은 영원히 존재하고 회당은 불타 없어진다"고 말했는데, 이 말은 (유대인으로서가 아니라) 화가로서의 샤갈이 점차 그 고민을 덜고 그리스도교 교회를 위한 작품 활동에 전념하게 된 설득력 있는 이유라 하겠다. 구상적 이미지에 대한 정통 유대교의 해묵은 반감으로 인해, 회당은 종교적 정서에서는 샤갈에게 훨씬 편한 장소였겠지만 일반적으로는 그의 재능을 발휘할 장소가 되지 못했던 것이다. 이러한 역설은 살아 있는 가장 위대한 유대 화가로 꼽히는 샤갈의 지위를 고려할 때 결코 무시할 수 없는 요소였다. 이에 대한 유명하면서도 논쟁적인 예외는 예루살렘의 하다사 병원이다.

스테인드글라스 기법을 샤갈이 처음으로 경험한 것은 1952년이었다. 당시 그는 샤르트르 대성당에 가서 그 웅장한 고딕 창문의 세부를 꼼꼼히 살펴보았다. 1950년대 초반 그의 작품들에서 나타나는 독특한 빛의 농도와 빛나는 색채감은 그가 이 성당을 보게 된 것과 결코 무관하지 않다. 1950년대 후반부터 그가 사용한 스테인드글라스 기법은 비정통적이고 경박했지만 전통을 완전히 무시한 것은 아니다. 으레 그렇듯이 이 경우에도 샤갈의 말은, 화려하지만 실제적인 정보는 전혀 주지 않는다.

스테인드글라스는 아주 단순하다. 즉 재료는 빛 자체다. 성당이나 회당이나 똑같이 빛의 현상은 창문을 통해 들어오는 신비스런 것이다. 그러나 나는 두려웠다. 첫 만남이라는 것이 무척 두려웠다. 이론이나 기술 따위가 뭐란 말인가? 재료인 빛, 바로 여기에 창조가 있다!

1957년 세번째 이스라엘 방문이 있은 다음에야 샤갈은 하다사 병원의 회당을 위한 열두 개의 스테인드글라스 창문을 제작하기 시작했다. 지금도 남아 있는 습작은 당시 그의 작업 절차를 보여준다. 첫 단계는 펜

과 연필로 작은 스케치를 그리는 것이다. 그 다음에는 잉크와 워시를 이용한 드로잉으로 더 크게 만든다. 그리고는 구아슈와 콜라주로 두 벌의 디자인을 제작하는데, 첫째는 창문 실물 크기의 20분의 1이고, 둘째는 10분의 1 크기다. 정통 유대교에서는 회당 안을 인간의 형상으로 장식하는 것을 금지하므로 샤갈은 이미 자기 미술 어휘의 일부분이나 다름 없는 동물의 형상을 사용했다. 이것으로 그는 이스라엘 12부족을 역동적이고 시적으로 암시할 수 있었다(그림206). 청색, 적색, 녹색, 황색의 네 가지 색채가 지배하는 가운데 각각의 창문들은 단일한 주제가 극적으로 변주된 모습이다. 건축가의 설계도를 받았을 때 샤갈은 그의 창문을 수용하기 위해 특별히 설계된 부분이 평범하다는 데 실망을 감추지 못하고, 설계도를 직접 수정하겠다고 고집을 부렸다. 1962년 스테인드글라스 창문이 이윽고 제자리에 놓였을 때 그는 비로소 창문이 설치된 배경에 만족감을 표시했다. 그가 더 이상의 요구 사항을 제기하지 않았다는 사실은 이스라엘과 유대교에 대한 애정과 충심이 이번만큼은 이기적인 관심보다 우위에 있었다는 것을 말해준다. 비록 앞으로의 작품 의뢰를 감안해서 더 약삭빠르게 처신해야겠다는 충동도 일었겠지만.

206
「단」,
1961,
스테인드글라스
창문,
3.5×2.4m,
예루살렘,
하다사
병원의 회당

207
뒤쪽
스테인드글라스
창문,
메스 대성당의
트랜셉트,
1968

역설적이지만 이 무렵 샤갈은 프랑스 메스 대성당의 웅장한 고딕 건물에 자신의 스테인드글라스 창문을 설치했다. 하다사 병원의 회당은 샤갈의 창문을 자발적으로 설치한 유일한 건물이었으나 메스 대성당에 비하면 지극히 초라했다. 메스 대성당의 의뢰를 계기로, 이제 70대 초반에 접어든 샤갈은 랭스에 있는 자크 시몽 아틀리에의 유리 제조가인 마르크 부부(샤를과 브리지트)와 대단히 유익한 협조를 시작하게 되었다. 1960년대에 샤갈은 하다사 회당과 메스 대성당의 창문(그림207)만이 아니라 뉴욕에 있는 국제연합 건물의 창문(그림208)도 제작했는데, 더 세속적인 의미가 담긴 이 작품에서 그는 '평화와 형제애'의 요구에 따라 그리스도상을 포함시켰다. 그 밖에 그는 뉴욕 바로 북쪽 허드슨 강변의 태리타운에 있는 포캔티코 교회와 영국 켄트의 튜덜리에 있는 올세인츠 교회에도 창문을 설치했다. 이 정력적인 활동은 1970년대에도 이어져서 (이제 샤갈은 80대였다) 샤갈은 취리히의 프라우뮌스터 성가대, 프랑스 왕들의 묘지인 랭스 대성당의 앱스(교회 한 끝에 있는 반원형 건물―옮긴이), 영국의 치치스터 대성당, 마옌의 생테티엔 교회 등의 창문을 제작했다. 1976년에는 남프랑스 드라기냥 부근의 생트로젤린레자르크 예

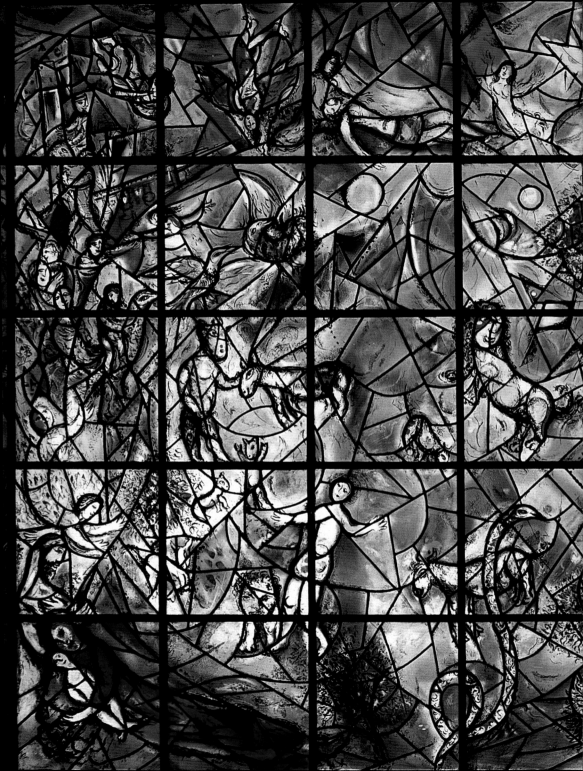

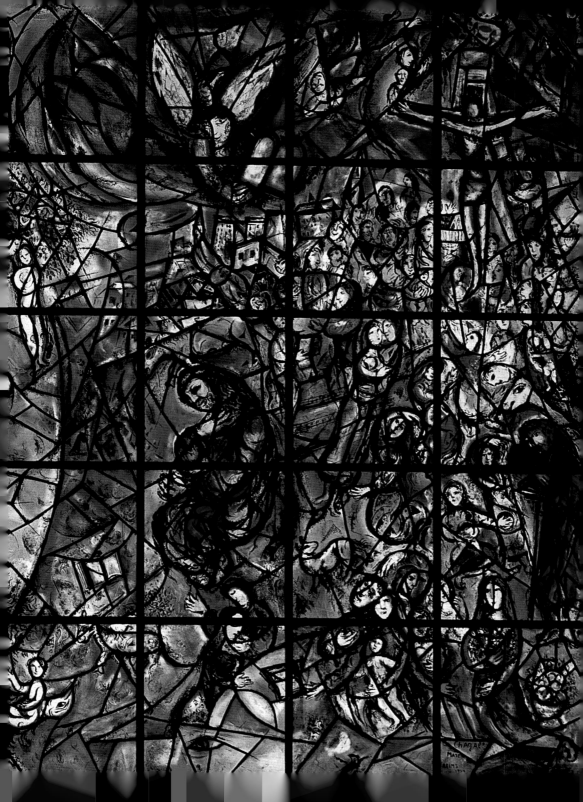

배당의 모자이크도 만들었다. 생테티엔을 위한 세번째 창문 연작은 1981년에야 시작되었다.

　다행히도 그와 함께 일한 기술자들이 그가 작업하는 광경을 촬영하고 글로 쓴 기록이 남아 있는 덕분에(하지만 샤갈이 순수히 기술적인 부분만 허락했기 때문에 대부분 그의 입김이 배어 있다) 그의 작업 방식에 관해 어느 정도 알 수 있게 되었다. 소형 예비 습작은 나중에 실물 크기로 확대되어 화가와 기술자들이 작업하기 위한 청사진의 역할을 한다. 기술자들은 그것을 넘겨받아 요구된 색깔의 엷은 막을 유리에 입힌 다음 산으로 처리해서 미묘한 농도 변화를 맞춘다. 유리판이 씌워지면 샤

갈이 다시 나서서 표면을 거의 회화처럼 처리하는데, 붓이나 걸레, 송곳 등 손에 닿는 대로 여러 도구를 사용하면서 검은색의 농도를 다양하게 만들어 형상들을 그린다. 경우에 따라 색유리를 긁어 흰 부분을 만들어낼 수도 있기 때문에 납을 사용해서 색깔이 달라지는 경계선을 표시해야 한다. 재질상으로는 철이 좋지만 납을 사용하는 까닭은 과거(그림 209)와 현재의 스테인드글라스 창문들처럼 선으로 에워싸는 식으로 형상을 그리는 게 아니라 선들이 독자적인 움직임에 따라 각각의 구성들로 흐르도록 만들기 위해서다.

　공적인 성취에도 불구하고 샤갈에게는 유대 화가가 그리스도교 교회

를 위해 일한다는 자괴감이 여전했다. 그래서 그는 결국 자신의 숭고한 성서 작품들—의뢰받지 않은 것들—을 종교적으로 치우치지 않은 장소, 즉 교리와 상관없이 모든 사람에게 영적인 안식처를 제공한다는 취지로 1971년 니스에 공식적으로 개관된 국립 성서내용미술관에서 전시하기로 마음먹었다. 그 건물과 정원은 건축가 앙드레 에르망(André Hermant)이 설계했고, 프랑스 정부에서 재정을 후원했다. 또 1959년부터 문화부장관으로 재직 중인 작가이자 샤갈의 견실한 지지자였던 앙드레 말로는 그 사업에 영향력을 행사했다. 미술관의 전시품은—아시의 벽화나 랭스 대성당의 창문처럼—샤갈의 개인적 기증품이었다. 언뜻 소박해 보이지만 분명한 의도가 담긴 다음의 공식 발언은 샤갈의 이상주의적 관념을 뚜렷이 보여준다.

어렸을 때부터 나는 성서에 매료되었습니다. 나는 성서야말로 시대를 불문하고 시문학의 가장 위대한 원천이라고 믿었으며, 지금도 그렇게 믿습니다. 이후 나는 늘 성서를 삶과 예술에 반영하고자 했습니다. 성서는 자연의 메아리이며, 내가 전달하고자 한 것도 바로 그 비밀입니다. 평생토록 최선을 다해 나는 어렸을 때의 꿈에 부합하는 작품들을 그려왔습니다. 이제 나는 그것들을 이곳에 두어 여기를 찾는 많은 사람들로 하여금 정신적 평화와 경건한 분위기, 삶의 안식을 느낄 수 있도록 하고자 합니다. 나는 이 작품들이 단지 한 개인의 꿈만이 아니라 모든 인류의 꿈을 대표한다고 믿습니다. ……아마 이곳에 오는 젊은이와 어린이들은 내 색채와 선이 꿈꾸었던 사랑과 형제애의 이상을 추구하게 될 것입니다. ……그리고 종교와 무관하게 누구나 여기서 상냥하고 평화롭게 그 꿈을 이야기하게 될 것입니다. ……삶에서처럼 예술에서도 사랑에 뿌리를 두면 모든 일이 가능합니다.

샤갈의 많은 초기 작품들에 성서적 요소가 뚜렷한 것은 사실이지만, 그가 일관되게 성서를 주제로 작업하기 시작한 것은 1930년대에 볼라르가 『구약성서』의 삽화를 의뢰하면서부터다. 처음에 구아슈 연작으로 그렸던 이 그림들은 나중에 에칭 기법으로 더 확대할 계획이었다(그림150, 153~155). 볼라르가 죽고 전쟁이 터지면서 그 계획이 잠시 중단되었다가 1950년대 초반에야 샤갈은 작업을 재개하여 1956년에 네 점의 연작

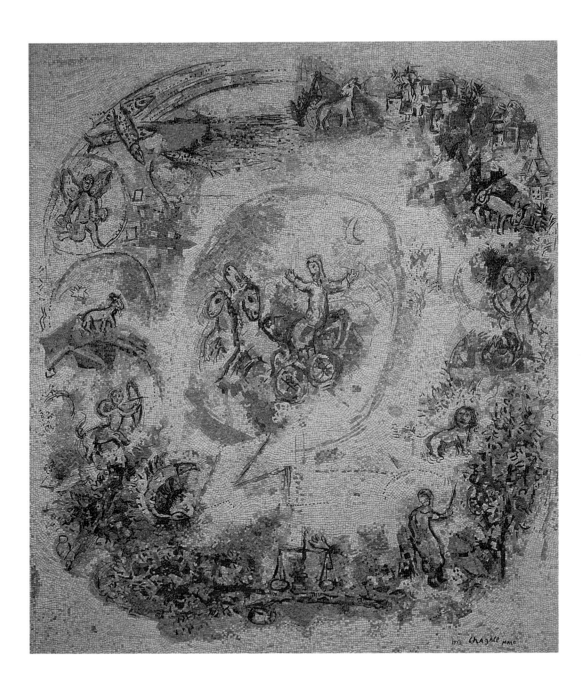

으로 완성했으며, 같은 해에 테리아데가 출판했다. 1958년 이 에칭 작품들은 수채를 보완해서 명암도를 줄이는 약간의 수정을 거쳐 재발행되었다. 1950년대 후반 테리아데의 의뢰를 받아 샤갈은 이번에는 색채 석판화를 이용하여 또 다른 성서 삽화 연작을 시작했다. 구아슈와 에칭보다 훨씬 색채와 선이 풍부한 이 연작은 초기작들의 엄숙함과 미묘함과는 거리가 먼 장식적이고 가벼운 성격이 강했다. 전후 시대에 샤갈이 전반적으로 에칭 기법을 버리고 석판화를 도입한 것은 결코 우연이 아니다. 그 기법은 자유롭게 그려진 모티프를 간단하게 판화로 바꿀 수 있었던 것이다.

두 가지 종류의 『구약성서』 삽화들은 국립 성서내용미술관에서 감상할 수 있다. 그 밖에 이 미술관에는 많은 조각품, 예언자 「엘리야」(Elijah, 그림210)를 묘사한 모자이크, 전원적 성격과 무관한 태피스트리, 그리고 「천지창조」(The Creation of the World)를 주제로 특별히 객석을 위해 디자인한 화려한 청색조의 스테인드글라스 창문들이 전시되어 있다(샤갈은 라헬과 레아의 이야기에 의거해서 하프시코드에도 장식을 했다). 모두 제2차 세계대전 후에 제작된 이 작품들은 샤갈이 만년에 성서에 대한 관심이 컸음을 말해주는 한편, 새 기법을 실험하는 그의 놀라운 기술적 솜씨와 의지를 보여준다. 게다가 미술관측은 다른 문화권 출신 화가들의 작품을 전시할 공간도 자주 제공했는데, 이는 보편적 사랑과 비종파적 신앙을 내세운 샤갈의 이념에 부응하는 정책이다. 음악과 시의 공연이나 장서 목록도 미술관의 근본적 취지를 강조한다. 이러한 이상주의적 측면에서 이 미술관은 예술가 한 명——이를테면 마티스나 레제——의 작품만을 주로 전시한 남프랑스나 세계 각지의 다른 미술관들과 크게 다르다. 하지만 관람객들은 그 미술관이 바로 '샤갈의 국립 성서내용미술관'임을 잊어서는 안 된다. 샤갈의 생애에서 자주 보았듯이 겸손과 오만은 동전의 양면과 같다.

샤갈은 성서 내용을 주제로 1955년에서 1966년까지 10여 년 동안 유화를 그렸다. 이 연작은 대부분, 적어도 부분적으로는 같은 주제를 다룬 이전의 구아슈와 에칭을 토대로 하고 있다. 하지만 작품들은 연작의 웅장하고 공적인 성격을 유지하면서도 이전의 『구약성서』 삽화보다 훨씬 야심차고, 복잡하고, 은유적으로 바뀌었다(이는 샤갈의 성숙도와 더불어 제2차 세계대전의 영향을 반영하는 것이기도 하다). 그러나 1930년

210
「엘리야」,
1970,
모자이크,
약 7.1×5.7m,
니스,
마르크 샤갈
국립
성서내용미술관

대의 성서 그림에서 돋보였던 깊은 열정과 감동적인 엄숙함은 후기 작품에서는 거의 나타나지 않는다.

　이 유화들은 『구약성서』의 「창세기」와 「출애굽기」 중에서 신과 유대 민족의 독특하게 친밀한 관계를 강조하고 부각시키는 중요한 장면들을 주제로 삼고 있는데(이 연작은 「인간의 창조」[The Creation of Man, 그림211]로 시작해서 「계율판을 받는 모세」[Moses Receiving the Tablets of the Law, 그림212]로 끝난다), 오래전에 그렸던 대단히 사적인 그림들에 주로 의존하고 있다. 성서 주제를 다룬 르네상스 대가들의 그림을 공공연히 지칭하는 것은 드물다. 소재나 지배적인 색채 구상에 따라 그 작품들은 몇 개의 묶음으로 나눌 수 있다. 스케치와 유화를 위한 예비 습작, 미술관 소장품까지 합쳐 200여 점의 작품들은 샤갈의 작업 방식에 관해 중요한 시사점을 준다. 거침없지만 탐구적이며, 다양한 기법(연필, 파스텔, 잉크, 구아슈, 유채)을 동원한 점은 주제에 대한 끊임없는

211
「인간의 창조」,
1956~58,
캔버스에 유채,
300×200cm,
니스,
마르크 샤갈
국립
성서내용미술관

212
「계율판을
받는 모세」,
1956~58,
캔버스에 유채,
236×234cm,
니스,
마르크 샤갈
국립
성서내용미술관

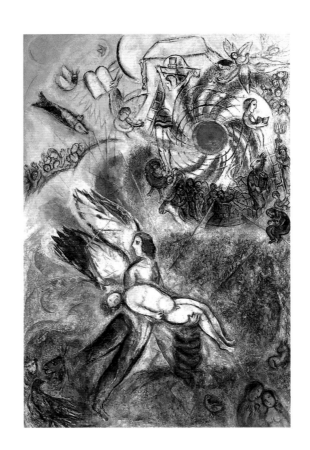

변주로서, 샤갈의 손과 눈이 기본적으로 직관적인 움직임을 취한다는 것을 말해주며, 철저한 내적 논리로써 최종적인 구성을 얻는다는 것을 보여주고 있다.

　게다가 「아가」에서 영감을 얻은 비교적 작은 크기의 다섯 작품(그림 213)은 자기완결적인 구성을 취한다. 문헌적 원천인 「아가」와 마찬가지로 이 작품들도 주로 천상과 지상의 사랑에 대한 찬가다. 또한 한편으로는 샤갈의 삶과 관련된 여인들——물론 벨라이겠지만 버지니아와 바바도 포함된다(공식적으로 연작은 바바에게 헌정되어 있다)——에게, 다른 한

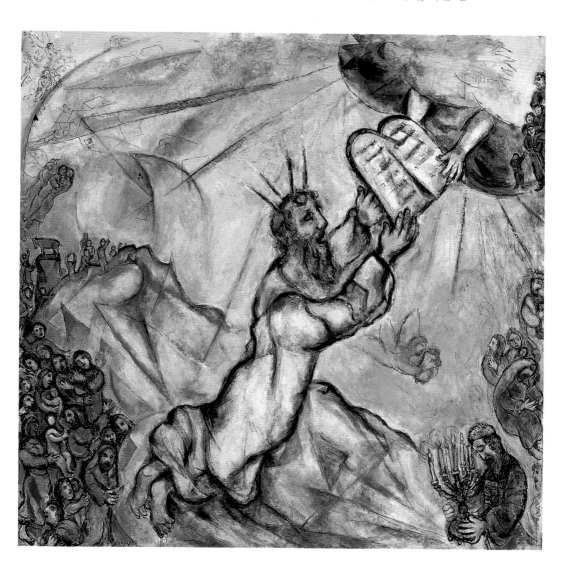

편으로는 그의 삶에서 중요한 장소, 특히 비테프스크와 방스에 바치는 서정적 경의이기도 하다. 방스는 대도시인 파리보다 「아가」의 목가적 성격에 더 잘 어울릴 뿐더러 1950년대 후반부터는 샤갈의 예술 세계에서 파리를 대체하기 시작했다. 독특한 홍적색의 조화로 통일된 이 그림들은 관능적이면서도 묘하게 순결해 보인다. 다른 측면에서 보면 이 연작은 성서와 더불어 동유럽 유대인의 사라진 세계에 근거를 두고 있다. 다시 한 번 유대적 정신의 과거와 현재의 긴밀한 연관, 성서와 유대 민족의 항구적인 관계를 연상케 하는 요소다.

1960년대부터 샤갈은 전세계 건물들에서 다양한 기법으로 화려한 작

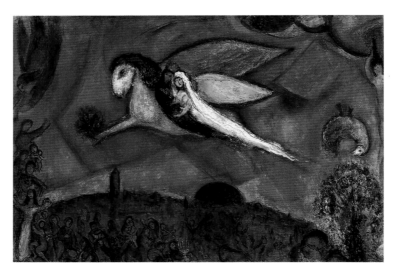

213
「아가
제4장」,
1958,
캔버스에 유채,
145×211cm,
니스,
마르크 샤갈
성서내용미술관

214
파리 오페라
극장의 천장화,
1964

품을 제작해달라는 무수한 의뢰를 받았다. 1960년에 그는 프랑크푸르트 극장의 로비에 「코메디아 델라르테」(La Commedia dell'Arte)를 그렸는데, 드물게도 독일 건물을 위한——그에게는 편치 않은——작품에 속한다. 1964년에는 그가 그린 파리 오페라 극장의 천장화(그림214)가 제막되었다. 샤갈에게 이 중요하고 논쟁적인 의뢰를 한 사람은 앙드레 말로였는데, 프랑스에 기증한 그 작품 덕분에 샤갈은 일약 프랑스 문화계의 핵심 인물로 떠올랐다. 천장화는 라벨, 베를리오즈, 차이코프스키 등과 같은 작곡가들의 발레와 오페라 작품을 암시하는 장면들로 구성되었다. 반면 샤갈 특유의 유대 결혼 장면 같은 분위기는 명시적으로 나타나지

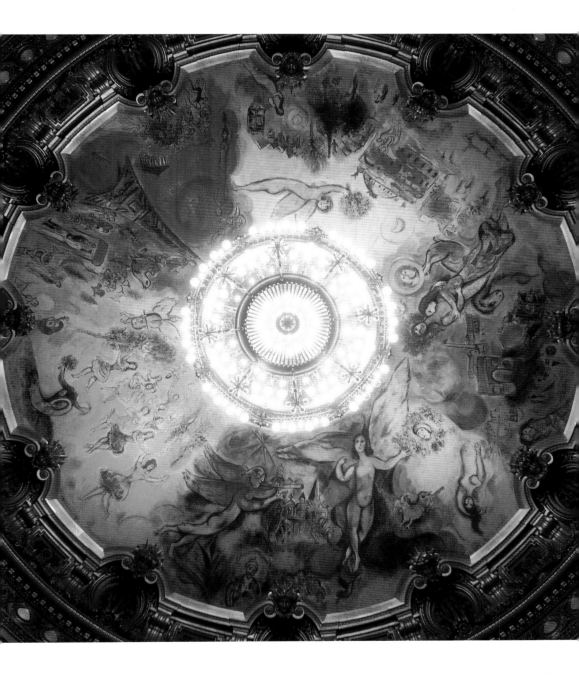

않는다. 처음에 '외국인' 화가를 프랑스의 상징과도 같은 장소에 자유롭게 풀어주는 것에 우려를 표명했던 많은 사람들은 힘이 넘치는 완성작을 보고 마음을 놓았다. 샤갈의 풍부한 상상력은 19세기 중반에 장-루이-샤를 가르니에(Jean-Louis-Charles Garnier)의 설계로 건립된, 프랑스 제2제국의 가장 유명한 공공 건축물 가운데 하나인 오페라하우스의 신바로크적 분방함과 훌륭한 조화를 이루었다. 또한 중력을 무시하는 샤갈의 디자인은 건물의 성격과도 잘 어울렸다. 하지만 이 작품은 샤갈이 유일하게 의뢰받은 천장화였다.

1965~66년에 샤갈은 뉴욕 메트로폴리탄 오페라단이 공연하는 모차르트의 「마술피리」(The Magic Flute, 그림215)를 위한 무대와 의상을 제작했으며, 도쿄와 텔아비브의 극장 벽화를 그렸다. 1년 뒤에는 뉴욕 링컨 센터의 새 메트로폴리탄 오페라하우스를 위해 음악을 주제로 그린 대작이 일반에 공개되었다. 또한 그는 「예루살렘 입성」(The Entry into Jerusalem), 「출애굽기」(The Exodus), 「이사야의 예언」(Isaiah's Prophecy, 그림216) 등의 태피스트리를 만들기 시작했고──이것은 파리의 고블랭 공장에서 직조되었다──많은 모자이크도 제작했는데, 1969년에 이 작품 모두를 예루살렘의 이스라엘 크네세트(의회 건물)에 기증했다. 1968년 샤갈은 니스 대학교를 위해 모자이크를 제작했으며, 1972년에는 시카고의 퍼스트내셔널 은행에 「사계절」(Four Seasons)이라는 모자이크를, 1977년에는 시카고 공과대학에 스테인드글라스 창문을 만들어주었다. 1985년 사망할 무렵에도 그는, 30여 가지의 작품을 함께 작업했던 이베트 코킬-프랭스라는 직조공의 도움을 받아 희망의 미덕을 다룬 「욥기」의 한 소절에서 영감을 얻은 태피스트리를 제작하고 있었다. 이 작품은 시카고 재활회관의 로비에 걸리게 된다. 샤갈의 에너지──와 야망──는 멈출 줄 몰랐다.

일부 평론가들은 그의 정력적인 활동을 회의적으로 보기도 했다. 예컨대 로버트 휴스(Robert Hughes)의 시선은 냉혹하기 그지없다. "샤갈의 의사종교적 상상력, 분절적이고 방만한 사고는 (하늘을 나는 소를 떨어뜨리고 메노라를 집어넣는 조정만 가한다면) 거의 어떤 사건이든 기념하기에 편하다. 대학살에서 한 은행의 개업에 이르기까지." 샤갈의 모자이크와 태피스트리 작품은 예전에 관심을 보였던 에칭과 더 나중의 스테인드글라스와는 대조적으로 (그러나 전후의 석판화, 도예, 조각 작

215
샤갈의 무대 디자인을 보여주는 「마술피리」의 공연, 1967, 뉴욕, 링컨 센터, 메트로폴리탄 오페라

216
「이사야의 예언」, 태피스트리, 1964~67, 4.7×5.3m, 예루살렘, 크네세트

품과는 마찬가지로) 각 기법들의 고유한 속성을 제대로 이해하거나 활용하지 못하고 있다. 대체로 샤갈은 주로 자신의 그림들에서 따온 이미지를 전문 기술자들(이들은 마땅히 받아야 할 만큼의 명성을 누리지 못했다)의 도움을 받아 다른 기법으로 바꿔 표현하는 정도에 만족했던 듯하다. 물론 겸손한 자세는 잊지 않았지만. 공공 의뢰 작품의 구성은 실제로 '분절적이고 방만' 하다. 지나치게 평범한 모티프에 의존하고 있는데다가 응집성도 별로 없고, 단지 그 특유의 현란한 색채와 서정적 리듬만 보여주고 있기 때문이다.

　샤갈이 더 작은 작품을 전혀 그리지 않은 것은 아니다. 1950년대 후반과 1960년대 작품들——그 대부분은 초기 작품들보다 대형이다——은 삶과 사랑의 즐거움을 쾌활하고 풍부한 색채로 찬미하고 있지만, 생활의 어두운 측면이 완전히 배제된 것은 아니다(그림217). 이 비극적 감각은 「출애굽기」나 「전쟁」(War, 그림218), 「예언자 예레미야」(The Prophet Jeremiah, 그림219), 「그림 앞에서」(In Front of the Picture, 그림220) 같은 힘찬 작품들에서 한층 명시적으로 표현된다. 이 작품들은 향수 어

217
「삶」,
1964,
캔버스에 유채,
296×406cm,
생폴드방스,
마르게리트와
에메 메그트 재단

218
「전쟁」,
1964~66,
캔버스에 유채,
163×231cm,
취리히 미술관

린 달콤하고 화려한 이미지를 가볍게 만들어내는 화가라는 만년의 샤갈에 관한 일반적인 견해를 정면으로 거스르고 있다.

앞서 보았듯이 서커스는 1920년대 샤갈의 예술에서 지속적인 모티프였으며, 「시르크 볼라르」 석판화 연작과 곡예사를 그린 회화들을 낳았다. 이후 그의 작업에서 한동안 나오지 않았던 서커스는 1956년 그가 30여 년 전에 즐겨 찾았던 파리의 시르크 디베르에서 영화 촬영이 있었을 때 초청을 받아 참석한 이후부터 다시 주요 모티프로 등장했다. 그 뒤 서커스는 샤갈의 작품에서 주인공이 된다. 1967년 테리아데는 샤갈이 제작한 힘이 넘치는 색채 석판화 23점과 흑백 석판화 15점을 그냥 『서커스』(Cirque)라는 제목으로 묶어 출판했다. 1968년작 「대형 서커스」(The Big Circus, 그림221)는 서커스를 주제로 한 샤갈의 작품들 가운데 가장 크고 가장 인상적인 것에 속한다. 예전의 서커스 작품들에서 보았던 우주적이고 철학적인 함의가 한층 명백해져 있다. 황량한 흑백의 대비는 지상의 것을 암시하며, 녹색과 청색의 지배적인 색채는 천상의 존재를 나타낸다. 여기서 색채의 덩어리들은 형체의 정의와는 전혀 무관하고

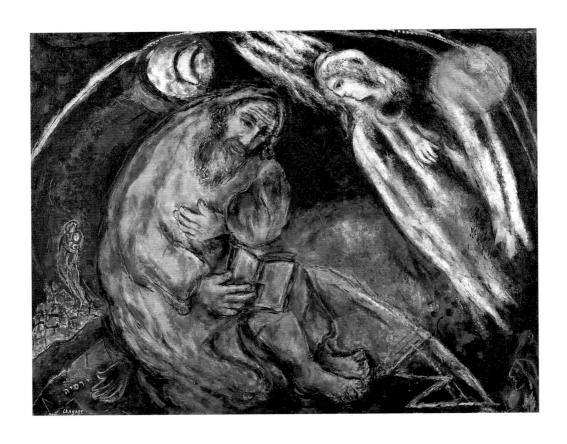

219
「예언자
예레미야」,
1968,
캔버스에 유채,
114×146cm,
파리,
조르주
퐁피두 센터,
국립 현대미술관

220
「그림 앞에서」,
1968~71,
캔버스에 유채,
116×89cm,
생폴드방스,
마르게리트와
에메 메그트 재단

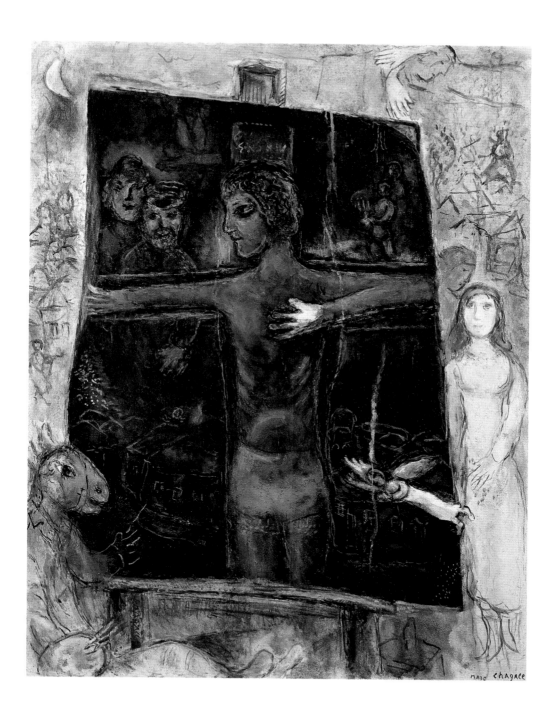

Marc Chagall

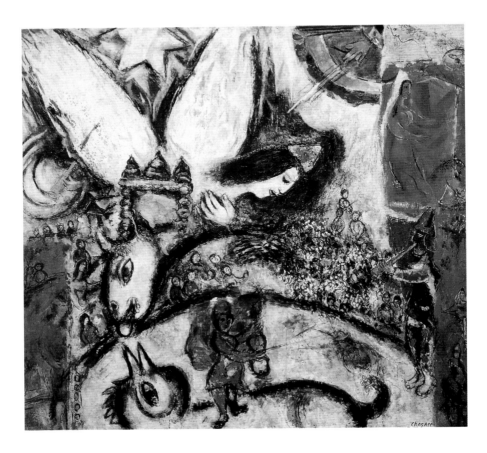

221
「대형 서커스」,
1968,
캔버스에 유채,
170×160cm,
개인 소장

222
조르주 루오,
「다친 광대 1」,
1932,
캔버스에 유채,
200×120cm,
파리,
조르주
퐁피두 센터,
국립 현대미술관

아마 스테인드글라스 디자인을 준비하는 과정에서 영향을 받은 것으로 보이는데, 계시적인 휘장의 역할을 한다. 주제의 종교적 의미는 위 오른쪽 구석의 모티프에서 확인된다. 작은 공간이 열리고 빛줄기와 함께 손이 나온 것은 신적 존재를 표상한다. 이와 같은 구상은 신이 인간의 모습으로 등장하지 않는 비잔티움과 유대의 예술에서 볼 수 있는데, 샤갈은 이미 성서 연작에서 이런 방법을 구사한 적이 있다(그림211, 212). 게다가 이 부분에 여러 가지 색을 살짝 칠해놓은 것은 분명히 자신의 팔레트를 뜻하기 위해서다. 각 세부에 관한 해석은 다를 수 있지만 전체적인 메시지는 명백하다. 즉 세계가 하나의 서커스라면, 샤갈 자신은 위 오른쪽 공중에서 팔레트를 손에 들고 신의 어릿광대이자 하인이자 오른팔로서 존재한다는 의미다. 비록 사적인 의미지만 이런 구상은 르네상스 시대를 연상케 한다.

샤갈은 성서의 세계와 서커스의 세계 사이에 존재하는 친화성을 느꼈다고 말한다.

나는 늘 광대, 곡예사, 배우들이 종교화에 등장하는 인물과 닮은 비극적인 인간이라고 여겼다. 지금도 나는 십자가 그림 같은 종교화를 그릴 때면 서커스 연기자들을 그리는 듯한 느낌을 받곤 한다.

그가 처음으로 그런 친화성을 느낀 화가인 것은 아니다. 20세기의 유명한 사례로는 조르주 루오(그림222)가 있다. 하지만 비극적이고 기본적으로 가톨릭적인 그의 시각은 샤갈의 세계관에 특유의 삶을 긍정하는 재치와 환상과는 크게 다르다.

「휴식」(Rest, 그림223), 「꽃다발을 든 연인」(Fiancée with Bouquet), 「우물가의 농부들」(Peasants by the Well) 등 1970년대와 1980년대 초 샤갈의 작품들은 파스텔 색조와 부드러운 선 처리, 향수에 물든 감상으로 일관되어 있다. 1968년의 「대형 서커스」(그림221)와 1975년의 「회색의 대형 서커스」(The Large Grey Circus, 그림224), 1979~80년의 「대행진」(The Grand Parade)을 비교해보면 후기로 갈수록 그런 경향이 강해지는 것을 분명히 확인할 수 있다. 하지만 이따금 독창성까지는 아니더라도 초기 작품들처럼 힘이 넘치는 것도 찾아볼 수 있다. 예컨대 1973년의 「산보」(The Walk)는 재치와 활기가 넘치며, 1977년작 「오르페우

스의 신화」(The Myth of Orpheus, 그림225)는 짙은 색채들을 사용하고 과감하게 추상화한 형상들의 조형적 구성을 보여주고 있다. 이 작품과 더불어 「돈키호테」(Don Quixote), 「이카로스의 추락」(The Fall of Icarus, 그림226) 같은 후기작들의 소재에서 보이듯이 샤갈의 시야는 그리스 신화와 서구 문학의 세계까지 포괄할 만큼 넓었다. 하지만 예술적

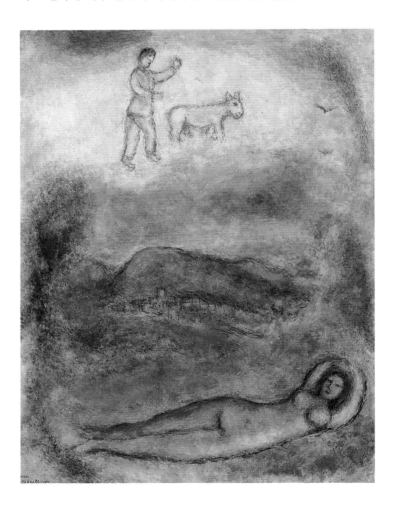

223
「휴식」,
1975,
캔버스에 유채,
119×92cm,
개인 소장

224
「회색의
대형 서커스」,
1975,
캔버스에 유채,
140×120cm,
개인 소장

세계의 초점이 여전히 비테프스크였던 것만은 거의 의심의 여지가 없다. 이카로스가 추락하는 곳이 그리스 고전의 풍경이 아니라 유대 슈테틀이라는 점이 바로 그 증거다.

　1960년대 내내 샤갈은 많은 공공 의뢰를 받은 탓에 책의 삽화에 전념할 시간이 별로 없었다. 그래도 그는 비교적 상투적이고 알기 쉬운 석

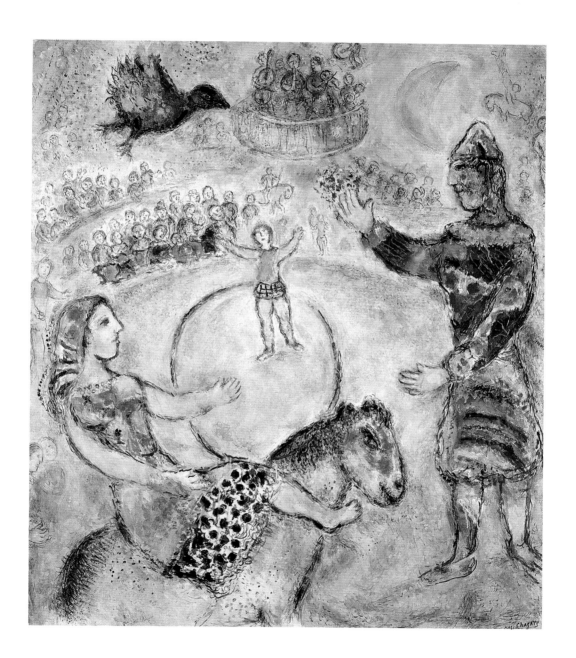

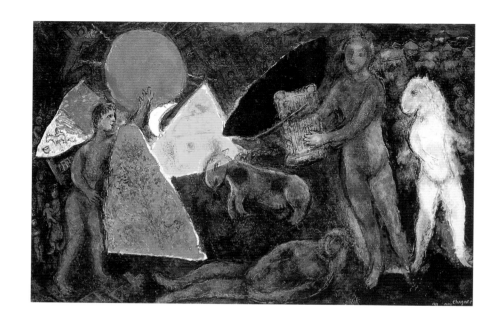

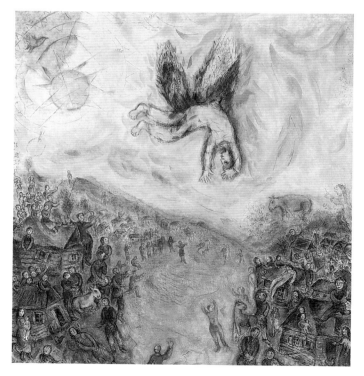

225
「오르페우스의
신화」,
1977,
캔버스에 유채,
97×146cm,
개인 소장

226
「이카로스의
추락」,
1975,
캔버스에 유채,
213×198cm,
파리,
조르주
퐁피두 센터,
국립 현대미술관

판화 24점을 제작했으며, 이것은 『출애굽기 이야기』(The Story of the Exodus)라는 제목으로 1966년에 레옹 아미엘이 파리에서 출판했다 (1930년대의 성서 삽화를 개작한 작품들이 대부분이다). 그 밖에 샤갈은 현대의 서적들, 주로 폴 엘뤼아르 같은 시인 친구들이 쓴 책들의 삽화도 많이 맡았다. 나이가 들고 몸이 약해지면서 다른 분야보다 그래픽 분야의 작품들이 점차 많아지기 시작했다. 1972~75년에는 「오디세이아」 (The Odyssey), 1975년에는 「템페스트」(The Tempest)를 제작했고, 1979년의 「다윗의 시편」(Psalms of David) 연작에서 보이듯이 『구약성서』에도 여전한 집착을 보였다. 1975~76년에 그는 루이 아라공의 책 『아무 말 없이 말한 사람들』(Celui qui dit les choses sans rien dire)의 삽화로 애쿼틴트를 곁들인 색채 에칭 24점을 제작했으며, 1977년에는 앙드레 말로의 『그리고 지상에는』(Et sur la terre)을 위해 15점의 에칭을 만들어주었다. 1981년에는 제2차 세계대전 이전의 작품, 특히 1914년 이전의 작품과 의식적으로 연관 지은 19점의 색채 에칭 연작 『꿈』 (Songes)이 제네바에서 게랄트 크라머——그는 샤갈의 만년에 그의 그래픽 작품을 가장 많이 출간한 출판업자였다——에 의해 출판되었다. 마지막으로 인쇄된 연작은 1984년 5월에 나온 『여섯 점의 리놀륨 판화』(Six Gravures sur linoleum)인데, 이것은 연인들과 작업하는 샤갈 자신의 모습을 담고 있다.

만년의 30년 동안에 제작된 엄청난——어떤 이는 '소모적'이라고 표현한다——샤갈의 그래픽 작품들은 전체적으로 빈약한 작품성을 기술적 화려함으로 감추고 있는 듯하며, 양식적이고 기법적인 공식에 지나치게 충실해 보인다. 석판화 작품만 해도 무려 1천 점이 넘을 정도다. 당시 샤갈의 조수는 파리 무를로 아틀리에의 샤를 소를리에(Charles Sorlier)였는데, 샤갈은 그에게 자신의 회화 작품 일부를 인쇄 형태로 '해석한 작품'을 만들어도 좋다고 허락했다. 샤갈의 그래픽 작품에 대한 상업적 수요가 증가함에 따라 파렴치한 화상들은 소를리에의 판화를 샤갈이 만든 원본으로 속여 판 것으로 보인다. 이것은 샤갈의 명성과 인격에 치명적인 결과를 빚었다. 정작 샤갈의 이름을 유명하게 만든 것은 회화 작품보다 판화였기 때문에, 그가 평론가들에게서 악평을 받게 된 것은 주로 후기의 그래픽 작품 탓이 크다.

1973년 6월 샤갈은 소련을 방문했다. 1922년 소련을 떠난 이래 첫 방

문이었으며, 아마 전후로 그가 했던 많은 여행들 중에서 가장 중요하고 감동적인 여행이었을 것이다. 1934년에 그는 이렇게 쓴 바 있다. "'러시아 화가'라는 명칭은 내게 어떤 국제적 명성보다 소중하다. 내 작품에는 조국에 대한 향수로부터 자유로운 것이 하나도 없다." 그러나 1973년에도 러시아는 아직 그가 기대했던 만큼 그를 영웅으로 환대할 만한 여건이 되지 못했다. 모스크바의 트레티야코프 미술관은 겨우 초라하게 그의 그래픽 작품전을 열어줄 정도였으며, 이디시 극장 벽화들을 창고에서 꺼내, 한참이나 뒤늦었지만 반(半)공식 행사를 거쳐 그의 서명을 받았다. 소박하게도 샤갈은 만족을 넘어 우쭐한 기분이었으며, 이디시와 히브리 계열의 언론에서 소련의 반유대주의와 반시온주의가 절정에 달해 있을 무렵 그가 소련을 방문한 것에 대해 퍼부은 비난에도 둔감했던 것으로 보인다.

1977년 7월 샤갈의 아흔번째 생일에 교황 파울루스 6세는 그에게 축하 메시지를 보냈다. 그와 더불어 프랑스 전역에서 특별한 축하 행사가 벌어졌으며, 언론에서는 샤갈이나 그를 아는 사람들과의 인터뷰가 홍수를 이루었다. 그해 초에 지스카르 데스탱 대통령은 그에게 국가 수반이나 꿈꿀 수 있는 프랑스 최고의 영예인 레지옹 도뇌르 그랑 크루아를 수여했다(그림227). 피카소는 1973년에, 브라크는 1963년에, 마티스는 1954년에 죽었으므로 이제 샤갈은 찬란했던 아방가르드 시대를 대표

227
지스카르
데스탱
대통령에게서
레지옹 도뇌르
훈장을 받는
샤갈,
1977

하는 유일한 생존자로 남았다. 전후 숱한 '이념들'이 그를 거쳐갔음에도 불구하고 그는 20세기의 원로 대가이자 거의 표상적인 인물이 된 것이다.

마르크 샤갈은 1985년 3월 28일 생폴드방스의 자택에서 아흔일곱의 나이에 쓰러져 세상을 떠났다. 그의 한 친구는 이렇게 묘사했다. "그는 마치 닳아 없어지는 것처럼 자연스럽게 사망했다. 몇 달 동안 무리한 것은 사실이지만 특별한 병도 앓지 않았다. ……그는 몇 개월 전에 유화를 중단했으나 드로잉과 수채화는 계속하고 있었다"(그림228). 아내의 주장에 따라 그의 장지는 흔히 생각하는 것처럼 니스의 유대인 묘지가 아니라 생폴드방스의 가톨릭 묘지로 정해졌다. 버지니아 해거드 맥닐은 이렇게 말한다.

장례식은 간략하고 감동적이었다. 프랑스 문화부장관 자크 랑이 짧은 연설을 했다. 마르크는 생전에 장례식을 간소히 하고 종교의식을 치르지 말라는 이야기를 남겼지만(그의 종교적·문화적 정체성이 상당히 모호했음을 말해주는 최후의 증거다), 입관될 무렵 어떤 젊은이가 앞으로 나와 죽은 자를 애도하는 유대 기도문인 카디시를 읊었다.

1987년 샤갈 탄생 100주년을 맞아 모스크바의 푸슈킨 미술관에서는 소련에 남아 있는 샤갈의 전 작품을 모아 최초의 대규모 전시회를 열었다. 개막 행사는 샤갈의 오랜 팬이었던 시인 안드레이 보즈네센스키가 주재했으며 샤갈의 미망인인 발렌티나도 참석했다. 모스크바의 어느 신문은 샤갈이 '정체되고 편협한 세계의 굴레로부터 인간 정신을 구해냈다'며 높이 찬양했다. 전시회에서 보즈네센스키는 이런 연설을 했다. "이 전시회는 글라스노스트와 예술적 민주주의의 승리입니다. 오랜 세월 동안 샤갈은 이주민이고 모더니스트이고 유대인이라는 것 때문에 무시와 경멸을 받았습니다." 이렇게 한참 뒤늦게 샤갈을 '부활' 시키기 전까지 『소비에트 대백과사전』(*The Great Soviet Encyclopaedia*)——지금은 권위가 없어졌다——에서는 샤갈에 관해 단 두 문단만 할애했고, 그를 상트페테르부르크에서 공부한 '프랑스의 화가이자 그래픽아티스트'라고 기술했다.

하지만 모두가 그 행사를 환영한 것은 아니었다. 샤갈의 고향인 벨로

루시에서는 공산당원들이 적대적인 내용의 연설을 하고 기사를 썼으며, 비테프스크 시 당국에서는 그를 기념할 뜻이 없음을 분명히 했다. 비테프스크에 남아 있는 샤갈의 생가는 기적적으로 제2차 세계대전 중에 파괴를 면했다. 1987년 그 집에는 늙은 유대인 부부가 살고 있었다. 보즈네센스키에 따르면 이렇다. "쟈마는 은퇴한 도장공인데, 아버지에게서 그 집에 악마처럼 머리털을 기른 미친 화가가 살았다는 이야기를 들어 알고 있었다." 샤갈에게 가해진 많은 비판 가운데 하나는 그의 1937년 작인 「혁명」(그림157)이 '1917년 10월 혁명을 서커스의 광대 놀음에 비유하고 있다'는 것이었다. 그러나 전시회는 큰 성공을 거두었다. 샤갈의 가족에게서 임대한 250점의 작품 가운데 약 75점이 전시되었고, 나머지는 소련의 많은 공공 및 개인 컬렉션에서 긁어모았다.

비테프스크는 곧 시가 낳은 유명한 아들에 대한 태도를 바꾸었다. 1991년에는 '샤갈 미술 센터'라는 거창한 명칭을 지닌 수수한 미술관이 폐기된 어느 붉은 벽돌 건물 안에 꾸며졌으며, 1992년에는 포크로프스카야 거리에 팔레트를 든 샤갈의 동상이 공중에 뜬 벨라와 함께 세워졌다. 샤갈이 어린 시절을 보낸 집의 전면에는 한동안 현판이 걸렸고, 최근 몇 년 동안에는 매년 7월 '샤갈 주간'이라는 이름으로 음악회, 강연회, 특별 행사가 열렸다. 1997년 샤갈 부모의 집——복원된 다음 샤갈의 초기 작품에 나오는 물건들의 복제품으로 장식되었다——이 일반에 공개되었으며, 예정된 절차를 거쳐 미술관이 되었고 상당한 정치적 반대도 뒤따랐다.

1987년의 모스크바 전시회에서는 샤갈이 1920년에 이디시 극장을 위해 그렸던 대작들이 누락되어 있는 것이 눈에 띄었는데, 이 점은 1990년대 초에 개선되었다. 1973년 이래 최초로 그 웅장한 벽화들이 창고에서 나와 전면적으로 복원된 것이다. 이후 이 벽화들은, 그 동안 알려지지 않은 채 러시아에 소장되어 있던 낯선 초기작들과 더불어 전세계를 돌며 전시되어 큰 갈채를 받았다. 글라스노스트 이후 과다한 작품 공개로 샤갈에 식상해 있던 서구 감상자들에게 이 초기 걸작들의 충만한 활기와 독창성은 경악할 만큼 인상적인 것이었다. 그와 반대로 정치적 규제가 풀리면서 옛 소련의 예술 애호가들은 이제 러시아의 가장 중요한 예술가들 중 한 사람의 풍부한 작품 세계를 마음껏 감상할 기회를 가지게 되었다.

228
「또 다른 빛을 향해」, 죽기 전날 그린 샤갈의 마지막 작품, 1985, 색채 석판화, 63×47.5cm

현대 거장의 규범으로서 마르크 샤갈의 지위는 확고부동하다. 그러나 예술계에서는 이미 오래전에 그의 첫 파리 시절(1910~14)이 그의 경력 중에서 가장 독창적이고 풍요로운 시기였고, 후기 작품(특히 1945년 이후의 작품)에 대해서는 그저 봐줄 만한 정도라는 평가를 내린 바 있었다. 하지만 러시아 혁명기에 그가 그린 대작들은 감정가들의 태도를 바꾸게 하기에 충분할 것이다. 반면에 초보적 감상자들은 파리 시절의 작품들보다 복잡하지 않고 이해하기 쉬운 후기 작품들을 더 선호하는 경향이 있다.

오랜 기간에 걸친 경력이란 원래 어느 정도 반복이 필연적이며, 시행착오를 거친 공식에 의존하게 마련이다. 샤갈 역시 젊은 시절보다 만년에 혁신성이 떨어졌다는 점에서는 마찬가지였다. 파리 시절 아방가르드를 접한 경험은 그에게 상상할 수 없을 정도로 열정적이고 독창적인 창조성을 가지게 해주었다. 하지만 그가 만년에 편안한 기회주의자에 머물렀고 오래전에 사라진 세계에 대한 향수 어린, 때로는 감상적인 그림에만 집착했다고 말하는 것은 잘못이다. 프랑스 대통령 조르주 퐁피두처럼 샤갈을 '삶의 즐거움, 성공, 행복한 꿈을 그려낸 화가'라고 찬양한 사람들조차 그의 걸작이 지닌 너비와 복합성에 대해서는 멋대로 무시하고 있다. 이 책에서 여러 가지로 증명되었듯이 샤갈은 복합적이고 다면적인 인물이었으며, 오랜 생애 동안 힘이 넘치는 작품들을 만들어낸 화가였다. 그의 작품 속에는 어둠의 힘에 대한 승인과 더불어 사랑, 예술, 창조적 상상력의 힘에 대한 감동적인 믿음이 공존하고 있다.

용어해설 · 주요인물 소개 · 주요연표 · 지도 · 권장도서
찾아보기 · 감사의 말 · 옮긴이의 말

용어해설

구성주의(Constructivism) 러시아의 예술 운동. 생성주의(Productivism)라고도 한다. 1913년경 블라디미르 타틀린이 창안했으며, 1917년부터 1920년대 초반까지 전성기를 누렸다. **절대주의**로부터 파생된 기하학적 추상 원리를 지지했다. 러시아 혁명 이후 이 운동의 추종자들은 기하학적 디자인 원리를 건축, 가구, 포스터 등 일상생활과 관련된 모든 예술에 적용함으로써 새로운 사회를 창조할 수 있다는 이상주의적 믿음을 품었다. 이 운동과 관련된 주요 예술가로는 **엘 리시츠키**, 알렉산드르 로트첸코, 류보프 포포바, 알렉산드라 엑스테르(Alexandra Exter, 1882~1949) 등이 있다.

드라이포인트(Drypoint) 판화의 한 기법. 대개 에칭과 결합되어 사용된다. 강철로 된 '연필'로 금속판에 그림을 그리면, 금속 면에는 긁은 선 주변에 거칠거칠한 부분이 생겨나게 된다. 여기에 잉크를 칠하면 선 부분과 거칠한 부분에 모두 잉크가 묻어 인쇄되는 선에 풍부한 질감과 섬세한 변화를 줄 수 있다.

목판화(Woodcut) 부드러운 나무조각에 선을 새기는 부조 인쇄의 기법. 잉크를 묻히면 부조 된 부분에만 달라붙어 대담하고 때로는 다소 거친 이미지를 만들어낸다.

미래파(Futurism) 시인 필리포 토마소 마리네티(Filippo Tommaso Marinetti, 1876~1944)가 1909년에 창시한 적극적인 이탈리아의 예술운동. 자코모 발라(Giacomo Balla, 1871~1958)와 움베르토 보초니(Umberto Boccioni, 1882~1916) 등의 화가들이 구성원이다. 기계 시대와 도시 생활의 역동성을 찬미한 그들의 작품은 양식적으로 **입체파**의 영향을 받았으나, 입체파보다 훨씬 더 운동감을 불러일으키는 데 강조점을 두었다. 러시아에서 미래파란

1917년 혁명 직전에 활동한 아방가르드 예술가들을 가리키는 용어로 사용된다.

미르 이스쿠스트바(Mir Iskusstva, **예술세계**) 상트페테르부르크에서 활동하던 예술가 그룹. 주로 귀족 집안 출신이며 귀족 후원자들의 지원을 받았다. 1890년대에 생겨난 이 그룹의 성원들은 **세르게이 디아길레프**, 알렉산드르 베노이스, **레온 바크스트**, 발렌틴 세로프, 미하일 프루벨(Mikhail Vrubel, 1856~1910) 등이었다. 1898~1904년에 그룹은 같은 이름의 잡지를 발행하고 전시회를 조직했다. 토착적인 민속 전통에 대한 관심을 자극하고 서구 아방가르드와의 접촉을 도모함으로써 러시아 예술을 부흥시키는 데 목적을 두었으며, 처음에는 상징주의와 아르누보를 표방했고 나중에는 신인상주의와 폴 세잔을 추종했다.

방랑자들(The Wanderers, **페레드비주니키**) 1860년대에 **일리야 레핀**이 이끌던 러시아 인민주의 예술가 그룹. 각 지방을 돌아다니면서 전시회를 열어 가능한 한 광범위한 대중에게 접근하고자 했다. 반(反)고전적이며 사실주의적인 양식을 취하는 그들의 작품은 초상화와 풍경화는 물론이고, 특히 농민 생활과 관습, 러시아 역사상의 사건들에 대한 묘사를 중시했다. 그들은 주로 기업가와 상인들의 지원을 받았다. 1890년대에 그들의 예술은 폭넓은 인정을 받으면서 급진적인 사회 개혁 정신의 퇴조를 보였다.

사회주의적 사실주의(Socialist Realism) 스탈린 치하 러시아의 지배적인 예술과 문학. 1934년에 공식적인 문화 정책으로 선언되었다. 다른 양식의 창조적 표현은 모두 금지되었다. 방랑자들의 영향을 받은 이 입장은 마르크스주의적 사회주의의 발전과 승리를 사실주의적으로 묘사하고 대중에게 접근

하는 것을 목적으로 삼았다. 그러나 실제로는 관념적이고 선전적인 접근에 그쳤다.

상징주의(Symbolism) 19세기 후반 예술·문학의 한 경향. 사실주의와 인상주의를 반대하고 사물의 외피 속을 파악하고자 했으며, 상상력, 관념, 꿈, 감정의 세계를 강조했다. 대표적인 예술가들로는 폴 고갱, 귀스타브 모로(Gustave Moreau, 1826~98), 오딜롱 르동(Odilon Redon, 1840~1916), 에드바르트 뭉크가 있다. 어떤 측면에서 상징주의는 **표현주의**와 **초현실주의**의 선구자라고 할 수 있다.

석판화(Lithography) 기름과 물이 반발하는 성질을 이용한 판화 기법. 기름을 바른 두꺼운 석판(또는 아연판)에 좌우가 반대가 되도록 그림을 그린 다음 물로 씻어낸다. 기름이 섞인 인쇄 잉크를 롤러로 석판의 표면에 칠하면, 그림이 그려진 부분에는 잉크가 달라붙고 나머지 부분에는 물기의 저항을 받아 잉크가 묻지 않는다.

야수파(Fauvism) 20세기 최초의 주요한 아방가르드 운동. 1905년경부터 1910년까지 파리에서 활동한 예술가 그룹을 가리킨다. **앙리 마티스**가 중심인물이며, 그밖에 앙드레 드랭, 모리스 블라맹크 등이 있다. 이들의 작품은 주로 빈센트 반 고흐와 폴 고갱에게서 영향을 받았으며, 강렬하고 때로는 비자연주의적인 색채와 감정이입적 붓놀림을 특징으로 한다. 1905년 그들이 살롱도톤에서 공동전시회를 열었을 때 당혹한 어느 평론가에 의해 '야수파'라는 이름을 얻었다. 비록 양식적으로는 급진적이지만 이들의 소재는 비교적 평범하며, 삶에 대한 태도는 표현주의와 달리 긍정적이다.

에칭(Etching) 판화의 한 기법. 구리판이나 아연판에 산에 견디는 수지나 그라운드를 입힌 다음 바늘이나 조각칼

로 긁어 선을 만들면 그 부분의 밑에 있는 금속 부분이 드러나게 된다. 그림을 그린 뒤 이 판을 산 용액에 집어넣으면 드러난 부분에만 산이 먹힌다. 선의 굵기에 여러 가지 변화를 주려면, 판을 용액에서 꺼낸 다음 산을 충분히 먹은 선 부분에 수지를 칠하고 다시 판을 산 용액에 집어넣는 방법을 사용한다.

오르피슴(Orphism) 1912년에 **기욤 아폴리네르**가 주로 **로베르 들로네**의 작품을 가리키는 뜻으로 만든 용어였으나 **소냐 들로네 테르크**, 프랑시스 피카비아(Francis Picabia, 1879~1973), 마르셀 뒤샹, 페르낭 레제, 프란티세크 쿠프카(Frantisek Kupka, 1871~1957)도 포함되었다. 색채를 중시하고 시적인 **입체파**의 한 분파이기도 했지만, 조르주 쇠라(Georges Seurat, 1859~91)의 신인상주의에서도 영향을 받았다. 비표상적 색채 추상에 대해 명백한 관심을 표명한 최초의 운동이다.

입체주의(Cubism) 20세기의 가장 급진적이고 영향력 있는 예술 운동의 하나. **파블로 피카소**와 조르주 브라크를 선구자로 하는 이 운동은 3차원의 장면을 2차원의 평면으로 바꾸기 위해 단일하고 고정된 시점을 버리고 복수 시점과 형체의 파편화를 도입했다. 분석적 입체주의(1907년경~12)는 색채를 약화시키고, 식별 가능한 대상들을 부피를 지닌 여러 평면으로 쪼개는 방식을 구사했으며, 종합적 입체주의(1912년경~14)는 전체적으로 더 풍부한 색채를 사용하고, 물감과 콜라주 기법을 조합하면서 추상적인 부분들로부터 식별 가능한 이미지들을 구성하는 방법을 구사했다. 1910년경에는 입체파의 '화파'가 형성되었는데, 여기 속한 화가들로는 **로베르 들로네**, 앙리 르 포코니에, 장 메생제, 페르낭 레제, 앙드레 로트 등이 있다.

자동기술법(Automatism) 창조 과정에 대한 의식적 통제를 금지하고 무의식적 상상과 연상을 자유롭게 풀어놓는 것. 이를 위한 수단으로는 환각 물질을 복용한다거나, 잉크 얼룩과 프로타주(문지르기)처럼 우연에 바탕한 기법을 이용하는 것 등이 있다. '정신적 자동

기술법'은 **초현실주의**의 핵심 원리 가운데 하나인데, 추상표현주의자들은 이를 실용적으로 변화시켜 '조형적 자동기술법'을 만들어냈다.

절대주의(Suprematism) 1915년 모스크바에서 카지미르 말레비치가 만들어낸 추상화의 철학. 그는 기하학적 추상 형태들(동그라미, 세모, 네모, 십자, 특히 정사각형)이 가시적 세계와 완전히 독립되어 있으며, '순수한 예술적 감정'을 표현한다고 믿었다. 이 사상의 가장 극단적이자 최소한적인 표현은 그의 1917~18년 연작인 「흰색 위의 흰색」인데, 흰색 배경에 간신히 식별되는 흰색 정사각형이 있는 구성이다. 구성주의자들은 말레비치의 주장을 받아들여 자신들의 더 공리적인 목적에 적용했다.

초현실주의(Surrealism) 1924년 앙드레 브르통이 파리에서 시작한 문학·예술 운동. 우연과 무작위를 이용한 비정통적인 기법으로써 무의식과 잠재의식의 세계를 추구함으로써 감상자와 예술가를 모두 해방시킨다는 목적을 표방했다. 구성원들은 화가인 막스 에른스트와 살바도르 달리(Salvador Dalí, 1904~89), 작가인 폴 엘뤼아르와 루이 아라공 등이었다. 샤갈은 한때 꿈같은 환상을 추구하고, 부조화적인 병렬을 즐기고, 비합리성과 직관을 강조한다는 점에서 초현실주의자로 분류되었지만, 그 운동이 지나치게 교조적이라고 여기고 동참하지 않으려 했다.

추상표현주의(Abstract Expressionism) 구성상의 체계가 없는 대형 추상화를 가리키는 용어. 1945~55년에 이른바 뉴욕 화파가 주도했는데, 이는 제2차 세계대전 이후 뉴욕이 파리 대신 예술의 중심지로 떠올랐기 때문이다. 여기에는 두 가지 유파가 있다. 하나는 잭슨 폴록과 프란츠 클라인 등으로 대표되는 자유롭고 행위적인 '액션 페인팅'이고, 다른 하나는 마크 로스코, 바넷 뉴먼, 아돌프 고틀리브 등으로 대표되는 보다 명상적인 '색면 회화'다.

표현주의(Expressionism) 일반적으로 제1차 세계대전 이전 독일에서 활동한 두 개의 주요 예술가 집단을 가리키는 용어. 1905~13년에 드레스덴과 베를

린에서 활동한 브뤼케(다리)파와 1911~14년에 뮌헨을 무대로 활동한 청기사(Der Blaue Reiter)파가 그들이다. 하지만 형체와 색채를 왜곡하거나 과장하는 방법을 통해 강렬한 정서(주로 고통과 고뇌의 감정)나 깊은 현실감을 표현하고자 노력하는 모든 예술가를 가리켜 표현주의라고 부르기도 한다. 주요 예술가로는 루트비히 키르히너, 에리히 헤켈, 프란츠 마르크, 바실리 칸딘스키 등이 있다. 샤갈은, 정확하지는 않지만 흔히 이런 예술적 경향에 속하는 것으로 분류된다.

곤차로바, 나탈리아(Natalia Goncharova, 1881~1962) 모스크바 남쪽 툴라의 저명한 예술가 집안에서 태어났다. 처음에 모스크바 대학교에서 과학을 공부했으나 1898년부터 조각에 관심을 가졌다. 이후 1900년에 작품 전시를 시작하면서 유럽 각지를 여행하다가 1904년에 회화로 눈을 돌렸다. 그녀는 **미하일 라리오노프**와 사적으로나 직업적으로나 가깝고도 오랜 관계를 유지했으며, 라리오노프, **카지미르 말레비치**와 함께 유럽 아방가르드와 러시아 민속예술에 대한 열정을 품었다. 또한 러시아 이콘도 중요한 영감의 원천이었다. 1912년경 샤갈의 영향으로 유대 가문에 관한 많은 원시주의적 그림들을 그렸다. 1915년 라리오노프와 함께 파리에 정착한 이후 주로 연극 일을 했다.

도부진스키, 므스티슬라프(Mstislav Dobuzhinsky, 1875~1957) 러시아의 화가, 그래픽아티스트, 무대 디자이너이며 상트페테르부르크의 즈반체바 학교에서 샤갈을 가르치기도 했다. 1885~87년에 상트페테르부르크 예술촉진협회의 학교에 다녔으나, 그 뒤 법률가 수업을 받았다. 1899년 그는 뮌헨에서 예술을 공부하고 1901년에 러시아로 돌아왔다. 1902년에는 **미르 이스쿠스트바** 그룹에 참여했으며, 곧 역사적 풍경화를 버리고 정치적 의미를 담은 초현실적 도시 풍경을 주로 그렸다. 1907년부터 교사, 삽화가, 무대 디자이너로 활동하면서 실험 정신이 강한 니콜라이 예프레이노프 감독과 모스크바 예술극장을 위해 일했다. 1919년 샤갈의 초대로 비테프스크 공립 예술학교의 교사가 되었다. 1924년에는 러시아를 떠나 리투아니아로 갔으며, 이후 서유럽과 미국으로 이주했다.

들로네, 로베르(Robert Delaunay, 1885~1941) 프랑스의 화가. 아내 **소냐 들로네-테르크**와 함께 샤갈의 가장 가까운 화가 친구의 한 사람이다. 파리 태생으로 원래 상업적 장식화가의 수업을 받았으나, 1906년부터 신인상주의와 과학적 색채 이론에 관심을 기울이면서 대조적인 색채들의 상호작용, 특히 빛이 색채에 미치는 효과, 색채와 운동의 관계를 집중적으로 탐구했다. 1911년에 독일의 표현주의 그룹 청기사파와 함께 작품을 전시하기 시작했으며, 그 구성원들, 특히 파울 클레, 아우구스트 마케(August Macke, 1887~1914), 프란츠 마르크 등에게 영향을 미쳤다. 1911~12년에 입체파 화가들과 함께 살롱데쟁데팡당에서 전시회를 열고 **오르피슴**의 핵심 인물로 떠올랐다. 전체적으로 조형미술과 순수 추상화 사이를 오갔다.

들로네-테르크, 소냐(Sonia Delaunay-Terk, 1885~1979) 러시아-유대계의 프랑스 화가, 디자이너. 우크라이나 태생이며, 상트페테르부르크에서 자랐고 독일에서 드로잉을 공부한 뒤 1905년에 파리로 왔다. 1910년에 로베르 들로네와 결혼했고 그와 함께 **오르피슴**을 창시했다. 그녀는 화가만이 아니라 섬유 디자이너, 책 삽화가로서도 활동했으며, 특히 **블레즈 상드라르**의 『시베리아 횡단철도와 프랑스 소녀 잔의 산문』(1913)의 삽화를 그렸다.

디아길레프, 세르게이(Sergei Diaghilev, 1872~1929) 러시아의 흥행사. 노브고로트 부근 페름에서 태어난 그는 1890년 상트페테르부르크로 이주해서 상트페테르부르크 대학교에서 법학을 공부하는 한편 림스키 코르사코프에게서 음악을 배웠다. 사촌을 통해 **미르 이스쿠스트바** 그룹을 알게 되어 1898~1904년에는 기관지인 『미르 이스쿠스트바』의 편집을 맡았다. 1890년대 후반 그림 수집과 전시회 조직으로 시선을 돌렸다. 20세기 벽두 파리에 러시아 음악을 소개한 그의 노력은 1909년 러시아 발레단의 첫 공연으로 절정에 달한다. 그의 공연은 유럽과 미국을 순회했으며, 예술계의 수많은 저명 인사를 무대와 의상 디자이너로 기용했다. 이들 중에는 레온 바크스트와 나탈리아 곤차로바 같은 현대 러시아 예술가, 파블로 피카소, 조르주 브라크 같은 서유럽 예술가 등이 있었다.

라리오노프, 미하일(Mikhail Larionov, 1881~1964) 러시아의 화가. 오데사 부근의 티라스폴에서 태어났으며, 모스크바 회화, 조각, 건축학교를 다니면서 **나탈리아 곤차로바** 등의 학생들과 어울렸다. 그의 초기작들은 러시아 후기인상주의로 볼 수 있지만, 1908년경에서 1913년까지는 러시아 민속예술에 뿌리를 둔 원시주의를 확고히 지향했으며, 모스크바에서 여러 차례 아방가르드 전시회를 조직했다(당나귀의 꼬리[1912], 과녁[1913]). 1912년 무렵 그는 이탈리아 **미래파**의 한 갈래와 함께 실험했으며, 그 집단을 광선주의(Rayonism)라고 불렀다. 1915년 파리에 정착한 뒤에는 이젤 회화를 포기하고 무대와 의상 디자인에 전념하면서 **세르게이 디아길레프**의 러시아 발레단을 위해 작업했다.

레핀, 일리야(Ilya Repin, 1844~1930) 인민주의 방랑자들 그룹을 지도한 화가. 우크라이나 추구예프의 군대 주둔지에서 성장했다. 이곳의 주민들 중에는 유대 연방주의자들이 있었으므로 그는 전통적인 유대 관습을 자연스럽게 익힐 수 있었다. 1873년에 전시된 『볼가 강의 뱃사공』으로 일약 국제적 명성을 얻었다. 러시아의 생활과 역사의 장면들을 전문으로 그렸을 뿐 아니라 초상화가이기도 했다. 1890년대에 동료인 **예후다 펜**에게 **블라디미르 스타소프**와 **마르크 안토콜스키**의 사상을 작품 속에 담으라고 권유했다. **미르 이**

스쿠스트바 그룹과 20세기 초의 아방가르드는 모두 레핀의 사회적 사실주의를 거부했으나, 그의 작품은 나중에 소비에트 사회주의적 사실주의의 모델이 되었다.

리바크, 이사하르 베르(Issachar Ber Ryback, 1897~1935) 러시아 - 유대계의 화가, 그래픽아티스트. 엘리자베트그라드의 하시디즘 가문에서 태어나 1911~16년에 키예프 예술학교를 다녔다. 1916년에 **엘 리시츠키**와 함께 드네프르 강변에 있는 목조 회당들의 미술과 건축을 연구했다. 활동 기간 내내 서구의 아방가르드 운동과 민족학적 근원에 뿌리를 둔 양식으로 유대적 주제들을 그렸다. 1917년경부터 1919년까지 진정한 현대 유대 예술을 찾는 데 적극적으로 참여했으며, **보리스 아론손**과 공동으로 「유대 회화의 길」이라는 중요한 논문을 썼다. 1919년 모스크바로 이주했고 1921년에는 베를린으로 갔다. 1925년에 잠깐 러시아에 방문한 후로는 계속 파리에서 살았다.

리시츠키, 엘(El[Eliezer] Lissitzky, 1890~1941) 러시아 - 유대계의 화가이자 그래픽아티스트. 스몰렌스크에서 태어나 비테프스크에서 성장했으며, 십대에 **예후다 펜**의 격려를 받고 예술에 관심을 가지게 되었다. 1909년에 독일의 다름슈타트로 가서 건축을 공부한 뒤 1914년에 러시아로 귀국했다. 유대 민속예술에 대한 관심은 1916년 **이사하르 리바크**와 함께 드네프르 강변의 목조 회당들을 연구하면서 싹텄다. 1917년경부터 1923년까지 이디시어 아동서를 비롯하여 많은 책의 삽화를 그렸다. 1919년 샤갈의 초대를 받아 비테프스크 공립 예술학교에서 건축과 그래픽을 가르쳤으나 거기서 카지미르 말레비치를 추종하는 방향으로 개인적·예술적 입장을 바꾸었다. 1922~25년에 서유럽을 여행했으나 이후 소련으로 돌아와서 주로 인쇄와 산업디자인에 전념했다.

마티스, 앙리(Henri Matisse, 1869~1954) 프랑스의 화가, 조각가, 그래픽아티스트. 프랑스 북부 캉브레 부근 카토 캉브레지에서 태어나 1887년에 파리로 이주해서 법학을 공부했다. 그러나 1890년 그는 법 대신 예술을 택했다. 쥘리앙 아카데미에서 화가 아돌프 부그로(Adolphe Bouguereau, 1825~1905)를, 에콜데보자르에서 상징주의 화가인 귀스타브 모로를 사사했다. 초기 작품들은 장-밥티스트-시메옹 샤르댕(Jean-Baptiste-Siméon Chardin, 1699~1779)과 장 밥티스트 카미유 코로, 인상주의의 영향을 보여준다. 1905년 후기인상주의의 영향 아래 과감한 색채와 리듬감 있는 구성으로 자신만의 독특한 양식을 발전시킴으로써 야수파의 확고한 리더가 되었다. 1914년 무렵 아방가르드 예술계에서 그의 명성은 독보적이었다. 1920년대부터 파리와 니스를 오가며 지내다가 1943년에는 니스 부근 방스에 정착했다. 그곳에서 1948~51년에 로제르 예배당을 장식했으며, 1949년부터 죽을 때까지 니스에서 살았다.

마티스, 피에르(Pierre Matisse, 1900~89) 화상. **앙리 마티스**의 둘째 아들이다. 원래 파리의 어느 화랑에서 일했으나 1920년대 중반 뉴욕으로 이주해서 1932년에 이스트 57번가 41번지에 피에르 마티스 화랑을 열었다. 초창기 미국의 **초현실주의**를 지지했으며, 오랫동안 후안 미로, 발튀스(Balthus, 1908~), 알렉산더 콜더, 알베르토 자코메티(Alberto Giacometti, 1901~66), 이브 탕기(Yves Tanguy, 1900~55), 윌프레도 람(Wilfredo Lam, 1902~82) 등의 작품들을 취급했다. 1941년부터 1982년까지 뉴욕의 샤갈을 담당하는 주거래상이었다.

말레비치, 카지미르(Kazimir Malevich, 1878~1935) 러시아의 화가이자 이론가, **절대주의**의 창시자다. 키예프 근처에서 태어나고 자란 그는 1905년에 모스크바로 이주했다. 이후 그의 회화 양식은 인상주의와 후기인상주의로부터 농촌 생활의 원시주의적 찬미를 거쳐 **입체파**와 **미래파**에 이르는 유럽의 여러 예술사조의 영향을 반영한다. 1915년 순수하게 추상적인 기하학적 구성을 제작하고 그것을 절대주의라고 이름붙였다. 1919년 후반에는 비테프스크 공립 예술학교의 교사로 참여했는데, 당시 그의 추종자들이 샤갈을 학교에서 몰아내는 사건이 일어났다. 1920년대 후반 소비에트 정부의 탄압을 받았으나 국제적 명성에 힘입어 조형미술로 복귀했다.

메그트, 에메(Aimé Maeght, 1906~81) 프랑스의 화상이자 출판업자. 1950년대부터 샤갈 작품을 도맡았다. 20대에는 석판화가로 포스터 디자이너로 활동했다. 1928년에 마르그리트 드베(1905~77)와 결혼, 1937년에는 아내와 함께 칸에서 화랑을 열었다. 1945년 부부는 피에르 보나르, **앙리 마티스** 등 남프랑스에서 알게 된 화가들과 작가들의 권유에 따라 파리로 옮겨 테헤란로 13번지에서 메그트 화랑을 시작했다. 그들은 특정한 예술적 경향에만 집중하지 않았으며 출판업자로서도 왕성하게 활동했다. 출판물로는 잡지면서 전시회의 카탈로그로도 사용된 『데리에르 르 미루아르』(Derrière le Miroir)가 있고, 정기간행물로는 1960년대 후반에 간행된 문학 계간지 『레페메르』(L'Ephémère), 1970년대 초반의 예술을 소개한 월간지 『라르 비방』(L'Art Vivant), 1970년대 후반 시문학 잡지인 『아르질』(Argile)이 있다. 1960년대 초반 부부는 니스 부근 생폴드방스에 문화 센터를 설립했는데, 오늘날 메그트 재단으로 알려진 이 기관은 수많은 중요한 샤갈 전시회를 개최했다.

바크스트, 레온(Léon Bakst, 1866~1924) 본명 레프 로센베르크(Lev Rosenberg). 러시아 - 유대계의 화가이자 무대 디자이너로서 1908년부터 1909년까지 상트페테르부르크의 즈반체바 학교에서 샤갈을 가르쳤다. 리투아니아 서부 그로드노의 비교적 동화된 유대인 가정에서 태어난 그는 상트페테르부르크 예술 아카데미에서 공부했고, 1893~1900년 동안 파리에서 지낸 후 상트페테르부르크에 정착했다. 여기서 곧 **미르 이스쿠스트바** 그룹의 적극적인 일원이자 **세르게이 디아길레프**의 가까운 동료가 되었으며, 삽화가, 초상화가, 무대 디자이너, 교사로서 이름을 날렸다. 1909년에는 파리로 이주했다. 그의 감각적인 동양풍 디자인은 디아길레프 러시아 발레단의 성공에 크게 기여했다.

발덴, 헤르바르트(Herwarth Walden, 1879~1941) 본명 게오르크 레빈(Georg Levin). 독일-유대계의 화상이자 편집자. 1914년 샤갈에게 첫 개인전을 열어주었다. 베를린에서 태어난 그는 독일의 표현주의 예술과 문학, 아방가르드 사조들의 지도적인 후원자였으며, 1910년에는 잡지 『슈투름』을 창간하고, 1913년에 같은 이름의 화랑을 열었다. 첫 아내는 시인 엘제 라스커 쉴러였다. 1920년대 후반 파시즘의 진출에 맞서 공산당에 가입했으며, 1932년에는 소련으로 이주했다. 이후 1941년에 실종되었는데, 아마 소비에트 노동수용소로 추방당해 희생되었을 것으로 추측된다.

볼라르, 앙브루아즈(Ambroise Vollard, 1867~1939) 선구적인 파리의 화상이자 출판업자. 1920년대와 1930년대에 샤갈에게 중요한 삽화 연작을 의뢰했다. 레위니옹 섬에서 태어난 그는 원래 법을 공부하기 위해 프랑스로 이주했으나, 미학적 혁신에 대한 기민한 판단력을 지닌데다 마침 재정난에 처해 폴 세잔의 작품을 구입하는 것으로 화상을 시작했다. **세잔, 앙리 마티스, 파블로 피카소** 모두 볼라르의 파리 화랑에서 첫 개인전을 가졌다. 프랑스 예술·문학계 최첨단의 인사들과 교류했다. 그의 회고록 『어느 화상의 회상』(*Recollections of a Picture Dealer*)은 1930년대에 출간되었다.

비나베르, 막스(Max[Maxim] Vinaver, 1862~1926) 유대인 변호사이자 정치가로서 샤갈의 첫 후원자였다. 바르샤바에서 태어나고 학교를 다녔으며, 상트페테르부르크에 정착해서 저명한 민간 변호사가 되었다. 1905년 혁명 이후 입헌민주당의 창립 멤버가 되었고, 1906년에는 제1차 두마의 의원이 되었다. 내전 중에 그는 크림에서 그의 당이 세운 지역 정부의 외무장관으로 일했다. 러시아-유대 문화를 촉진하는 데 대단히 열성적이었던 그는 유대 역사민족학협회를 창립했고, 유대예술촉진협회를 열렬히 후원했으며, 영향력 있는 신문과 잡지의 편집장을 맡았다. 1919년 프랑스로 이주한 뒤 러시아 서클에서 정치 활동을 계속했다.

1924년 샤갈이 이다의 여덟번째 생일에 그를 초청한 것으로 미루어 두 사람은 접촉을 유지했던 것으로 보인다.

상드라르, 블레즈(Blaise Cendrars, 1887~1961) 가명 프레데리크 소세(Frédéric Sauser). 괴짜 소설가이자 시인. 1910~14년 파리 시절에 샤갈의 가까운 친구였다. '역사상 가장 위대한 거짓말쟁이의 한 사람'으로 통했으며, 파리, 이집트, 이탈리아 태생이라고 전해지기도 했으나 실은 스위스계 아버지와 스코틀랜드계 어머니에게서 태어난 스위스인이었다. 여행광으로서 기업가, 학생, 원예가 등을 전전하다가 1908년경부터 글쓰기에 전념했다. 의도적으로 반문학적 입장을 취했으며, 그의 시는 인상주의적이었고 무정형과 부조화적 병렬로 가득했다. 여행과 모험의 세계를 영화에 가까울 만큼 생생하게 다루었다. 작품으로는 『19편의 무정형적인 시』(1913~14), 『파나마』(1918), 『완전한 세계에 관하여』(1919), 『황금』(1925), 『당 야크의 고백』(1929), 『럼주』(1930) 등이 있다.

수츠케베르, 아브라함(Abraham Sutzkever, 1913) 이디시 시인. 벨로루시에서 태어나 빌나 대학교를 다녔다. 초기 서정시들은 1933년에 발표되었으며, 1937년에는 이디시 문학의 주목할 만한 신인으로 각광받았다. 빌나 게토의 생존자였던 그는 1949년에 팔레스타인으로 이주해서 중요한 이디시어 문학 계간지인 『디 골데네 케이트』를 편집했다. 1953년에 그가 쓴 시 「시베리아」에는 샤갈이 삽화를 그렸다.

슈트루크, 헤르만(Hermann Struck, 1876~1944) 독일-유대계의 그래픽아티스트이자 교사. 샤갈에게 에칭 기법을 소개했다. 베를린의 정통 유대 가문에서 출생한 그는 생애 내내 정통 신앙을 유지했으며 어릴 때부터 열렬한 시온주의자였다. 베를린 아카데미에서 공부했다. 제1차 세계대전 때는 리투아니아의 독일군으로 복무하면서 동유럽 유대인들과 그들의 생활방식을 알게 되었는데, 그것이 이후 작업에 큰 영감이 되었다. 유대 생활의 자연주의적 장면, 풍경, 문헌 그림을 많이 그렸지만 초상화가로서도 뛰어났다. 1908

년 『에칭의 예술』을 펴냈는데, 이 책은 여러 차례 중쇄·중간되었다. 1923년에 팔레스타인으로 이주했다.

스타소프, 블라디미르(Vladimir Stasov, 1824~1906) 미술 및 음악 평론가, 이론가, **방랑자들**의 지도자. 그는 유대인이 아니었으나 러시아 모든 민족 집단들을 창조적으로 표현해야 한다는 믿음으로 젊은 **마르크 안토콜스키**에게 자극을 주었다. 저서로는 『러시아의 민속 장식』(1860~72), 『4세기부터 19세기까지의 기록에 의한 슬라브와 동방의 장식』(1886)이 있다. 1886년 유대 학자이자 박애주의자인 다비트 긴스부르크 남작과 공동으로 히브리 문헌들을 수집·연구했는데 1905년 프랑스에서 『히브리 장식』으로 출간되었다.

아론손, 보리스(Boris Aronson, 1898~1980) 러시아-유대계의 그래픽아티스트이자 무대 디자이너. 키예프의 라비 가문에서 태어나 1916년에 키예프 예술학교를 졸업했다. 이후 그곳의 연극학교에서 공부하다가 알렉산드라 엑스테르의 화실로 들어갔다. 1918년경부터 1920년까지 그는 민족주의적 유대 예수 서클에서 활동했으며, 키예프 문화연맹과 밀접하게 교류했다. 1919년에 **이사하르 리바크**와 공동으로 『유대 회화의 길』이라는 제목의 중요한 논문을 써서 이디시어 잡지 『오이프강』(*Oyfgang*)에 발표했다. 1922년 러시아를 떠나 베를린으로 가서 샤갈처럼 **헤르만 슈트루크**에게서 사사했으며, 1924년에는 『마르크 샤갈』과 『현대 유대 그래픽스』라는 두 권의 책을 출간했다. 같은 해 파리를 거쳐 미국으로 이주해서 뉴욕에 정착하고 이후 연극 디자이너로 활동했다.

아폴리네르, 기욤(*Guillaume Apollinaire*, 1880~1918) 본명 빌헬름 아폴리나리스 데 코스트로비츠키(Wilhelm Apollinaris de Kostrowitzky). 영향력 있는 시인이자 평론가. 일찍부터 샤갈의 작품을 찬양하고 홍보했다. 폴란드 여성에게서 사생아로 태어났다고 전하며, 남프랑스에서 교육을 받았다. 1899년에는 파리에 정착했으며 한동안 은행에 근무하다가 1903년부터 글을 쓰

기 시작하여 곧 아방가르드 문학·예술 서클에서 지도적 인물로 부상했고 입체파의 중요한 대변인이 되었다. **오르피슴**이라는 용어도 그가 만들었다. 시인으로서 그는 명백히 이질적으로 보이는 대상들간의 친화성을 강조했고, 구두점을 무시하면서 그림과 같은 서체를 실험했다. 가장 유명한 작품은 시집 『알코올』(1913)과 『칼리그람』(1918), 희곡 『티레시아스의 유방』(1918)이 있는데, 여기서 처음으로 '초현실주의 희곡'이라는 말을 만들어 사용했다.

안토콜스키, 마르크(Mark [Mordechai] Antokolsky, 1843~1902) 방랑자들 그룹과 함께 활동하면서 유대적 주제와 비유대적 주제를 모두 다룬 대표적인 자연주의적 조각가. 러시아 예술계에서 이름을 떨친 최초의 유대인이기도 하다. 그는 빌나의 가난한 정통 유대교 집안에서 태어나, 1860년대에 상트페테르부르크 예술 아카데미에 들어간 최초이자 당시로서는 유일한 유대인 학생이었다. 그러나 1870년대에 반유대주의가 만연하자 주로 해외에서 살아갈 수밖에 없었다. 그의 제자 일리야 긴스부르크는 이렇게 말했다. "그의 재능은 유대인들의 지적 생활에서 독보적인 것이었다. 그는, 유대인은 조각 작품을 창작할 수 없다는 낡은 미신을 처음으로 타파했다. 그를 이어 재능 있는 유대 예술가들이 등장해서 조각을 비롯한 여러 예술 분야에 도전하여 성공을 거두었다."

알트만, 나탄(Nathan Altman, 1889~1970) 혁명기 러시아에서 아방가르드로 활동했던 유대 예술가. 우크라이나의 포돌리아 출신으로 오데사에서 미술을 공부했다. 1911년 그는 파리에서 살던 시절에 처음 샤갈을 만났다. 1912년에 러시아로 돌아온 뒤 점차 화가, 조각가, 책 삽화가, 무대 디자이너로 명성을 쌓았으며, 주로 유대적 주제를 작업했다. 1916년 유대예술촉진협회의 창립 멤버가 되었다. 혁명 직후에는 페트로그라드의 예술 교육과 문화를 위한 공공 단체에서 활동했다. 1918년에 모스크바로 이주해서 구성주의 무대 디자이너로 왕성하게 활동하면서

하비마 극장(『디부크』)과 국립 이디시 실내극장(『우리엘 아코스타』)의 무대를 제작했다. 1922~24년에는 베를린에서 샤갈과 함께 제1회 러시아 예술전에 참가했다. 베를린에서 『유대적 그래픽스』(1923)를 발간했는데, 이 책에는 1913년에 그가 볼리니아의 묘비와 회당 장식을 복제한 작품이 수록되어 있다. 1928~35년에 파리에 체재한 뒤 여생을 러시아에서 보내며 책의 삽화와 연극·영화의 디자인을 제작했다.

카시러, 파울(Paul Cassirer, 1871~1926) 독일-유대계 화상, 출판업자. 그가 소유한 베를린 미술관은 제1차 세계대전 이전 독일 아방가르드 예술의 중심지였다. 독일에서 처음으로 에두아르 마네, 클로드 모네, 반 고흐, 세잔의 전시회를 열었으며, 로비스 코린트와 막스 리버만 등 독일 인상주의자들의 작품을 지지했다. 1909년에는 파울 카시러 출판사를 세웠고, 1910년에는 판 출판사를 설립해서 격월간지 『판』(Pan)을 발행했다. 같은 시기에 게젤샤프트 판이라는 회사를 세워 무명이거나 금지된 희곡 작품들을 소개했다. 1922년에는 샤갈에게 그의 자서전 『나의 삶』에 에칭 삽화를 수록해달라고 의뢰함으로써 샤갈이 판화에 관심을 가지도록 했다.

테리아데(Tériade, 1897~1983) 본명 에프스트라티오스 엘레프테리아데스(Efstratios Eleftheriades). 그리스 태생으로 프랑스에서 활동한 작가, 편집자, 출판업자. 제2차 세계대전 이후 샤갈의 그래픽 작품을 대부분 의뢰하고 출판했다. 1915년에 프랑스로 와서 처음에는 법을 공부했으나 예술계로 진로를 바꾸었다. 파리의 유명한 신문인 『랭트랑지제앙』(L'Intransigéant)에 예술 칼럼을 쓰면서 경력을 시작했다(1928~35). 이후 크리스티앙 제르보와 함께 잡지 『예술 공책』을, 알베르 스키라와 함께 초현실주의 간행물인 『미노타우르』를 창간했다. 1937~60년에 프랑스와 영국에서 간행된 예술 평론지 『베르브』의 편집장을 지냈고, 1940년대와 1950년대에 미술과 시를 결합한 『그랑 리브르』의 발행인을 맡았다.

펜, 예후다(Yehuda Pen, 1854~1937) 러시아-유대계의 화가. 방랑자들과 유대민족 부흥 사상으로부터 자극을 받아 초상화와 유대적 장면, 풍경을 주로 그렸다. 1880~86년에 상트페테르부르크의 제국예술아카데미에 다니면서 **블라디미르 스타소프**의 사상을 접했다. 1891~96년에 그는 크라이스부르크 부근의 코르크 남작의 영지에서 화가로 일했다. 당시 **일리야 레핀**이 동료였다. 1897년 비테프스크에서 드로잉·회화 학교를 열었는데, 이것은 러시아 제국 최초의 유대인 예술학교였다. 여기서 샤갈, 솔로몬 유도빈 등의 학생들을 가르쳤다. 1919~23년에 샤갈의 초청으로 비테프스크 공립 예술학교에서 가르쳤다. 온갖 이데올로기 세례에 시달리면서도 계속 비테프스크에서 활동했으나 1937년에 의문사했다. 나치가 벨로루시를 침공했던 시기에 그의 작품은 우랄 산맥으로 옮겨져 보관되었다. 전후 그의 회화 300점은 민스크에 있는 벨로루시 국립미술관으로 옮겨져 내내 창고에 있다가 1980년대 후반에 공개되었다.

피카소, 파블로(Pablo Picasso, 1881~1973) 에스파냐 태생의 화가, 조각가, 그래픽아티스트. 20세기 전반기의 미술을 지배한 인물이다. 말라가에서 화가의 아들로 태어나 코루냐와 바르셀로나에서 성장했는데, 어릴 때부터 뛰어난 재능을 보였다. 1900년에 처음 파리를 방문했으며, 1904년에 그곳에 정착했다. 초기 경력은 청색 시대(1901~4), 장미 시대(1904~6), **입체주의의** 뿌리를 이룬 작품 『아비뇽의 처녀들』을 그린 '흑인' 시대(1907~9), 분석적 입체파(1907년경~12)와 종합적 입체파 시대(1912년경~14)로 요약된다. 1917년경부터 1920년대 초반까지 그의 작품은 장식적인 입체파 양식과 고전적인 경향 사이를 오갔다. 1920년대 후반 더 감성적이고 초현실주의적인 요소가 가미되었는데, 그 정점은 1937년의 『게르니카』였다. 제2차 세계대전 동안 파리에서 지내다가 1946년에 남 프랑스로 이주해서 처음으로 도예 기법을 실험했다.

마르크 샤갈의 생애와 예술

1887 7월 6일, 마르크 샤갈 비테프스크에서 태어남.

1906 비테프스크에 있는 예후다 펜의 드로잉·회화 학교에서 공부한 뒤 상트페테르부르크로 이주.
니콜라이 뢰리치가 교장으로 있는 제국예술보호협회학교에 다님.

1908 상트페테르부르크의 즈반체바 학교에 입학.

1910 봄, 『아폴론』 잡지사에서 열린 즈반체바 학교의 학생 전시회에 두 작품 출품. 늦여름, 비나베르의 재정 지원으로 파리에 갈 수 있게 됨.

1911~12 몽파르나스 멘 골목의 화실에서 생활. 간헐적으로 그랑드 쇼미에르 아카데미와 팔레트 아카데미에서 공부함.

1912 봄, 라뤼슈로 이주. 파리의 살롱데쟁데팡당[35], 살롱도톤과 모스크바의 '당나귀의 꼬리' 등 전시회에 참가.

1913 살롱데쟁데팡당에 참가. 4월, 슈투름 미술관에서 알프레트 쿠빈과 공동전시회. 베를린에서 열린 독일 헤르프스트잘론 개막식에 참가[35, 54, 56].

1914 살롱데쟁데팡당에 참가[34, 52, 57]. 슈투름 미술관에서 열리는 첫 개인전을 위해 베를린으로 감. 비테프스크 여행.

1915 3월, 모스크바의 '1915년전'에 참가.
7월, 비테프스크에서 벨라 로센펠트와 결혼. 페트로그라드로 이주. 전시경국에서 근무. 『나의 삶』 집필 시작.

1916 5월, 딸 이다 태어남. 모스크바의 '다이아몬드 잭' 전시회에 참가.

1917 4월, 모스크바의 '유대 예술가들의 회화와 조각' 전시회에 참가. 페트로그라드 문화부의 미술국장으로 발탁되었으나 거부.
11월, 가족과 함께 비테프스크로 귀환.

1918 비테프스크 지역의 예술 인민위원으로 임명됨. 볼셰비키 혁명 1주년을 맞아 거리 장식을 지휘[87].

당시의 사건들

1881~83 제1차 포그롬(유대인 학대).

1890년대 상트페테르부르크에서 미르 이스쿠스트바(예술 세계) 그룹 결성.

1900 폴 고갱, 회고록 『노아-노아』 발간.

1903~6 제2차 포그롬.

1904 러일전쟁 발발(1905년까지).

1905 러시아 혁명. 야수파, 파리의 살롱데쟁데팡당에서 전시회를 가짐.
드레스덴에서 브뤼케파의 표현주의 그룹 결성.

1907 피카소, 「아비뇽의 처녀들」 완성[24].
파리에서 첫 입체파 전시회 개최.

1909 러시아 발레단, 파리에서 공연.

1911 뮌헨에서 독일의 표현주의 그룹 청기사파 결성.

1911~13 러시아에서 베일리스 사건 발생.

1912 기욤 아폴리네르, 로베르 들로네의 작품을 보고 오르피슴이라는 용어를 만듦.

1914 제1차 세계대전 발발.
상트페테르부르크가 페트로그라드로 바뀜.

1916 페트로그라드에서 유대예술촉진협회 창립.

1917 러시아 혁명. 뒤이은 내전에서 적군이 최종적으로 승리함(1920).
포그롬 다시 시작(1921년까지).
마르셀 뒤샹, 뉴욕에서 소변기 모양의 첫 '레디메이드' 작품을 전시함.

1918 3월, 브레스트-리토프스크 조약으로 러시아가 제1차 세계대전에서 발을 뺌.

	마르크 샤갈의 생애와 예술		당시의 사건들
	페트로그라드 겨울궁전 전시회에서 전시실 두 개를 할당받음.		11월, 제1차 세계대전 종전. 독일의 카이저
	아브람 에프로스와 야코프 투겐홀트, 『마르크 샤갈의 예술』 출간.		빌헬름 2세의 퇴위로 바이마르 공화국 성립.
1919~20	비테프스크 예술학교를 관리하면서 혁명적 풍자극(테레프사트)을 위해 작업.	1919	베를린에서 공산주의 폭동. 카를 리프크네히트와 로자 룩셈부르크 피살.
1920	모스크바로 이주. 국립 이디시 실내극장을 위해 작업[95~108].	1920	1917년의 밸푸어 선언으로 팔레스타인이 영국령으로 됨.
1921~22	말라호프카의 전쟁고아 거주지에서 가르침.		
1922	러시아를 떠남. 카우나스와 리투아니아를 거쳐 베를린으로 이주.	1922	소비에트사회주의공화국연방(소련) 수립.
	10월, 베를린의 반 디멘 미술관에서 열린 '제1회 러시아 예술전'에 참가.		무솔리니, 로마에서 집권.
	카시러, 『나의 삶』의 삽화를 의뢰. 목판화, 석판화, 에칭 기법을 배움[117, 118].		
1923	『마인 레벤』(나의 삶) 에칭 삽화 출간[121~124]. 파리로 돌아옴.		
	앙브루아즈 볼라르, 고골리의 『죽은 혼』에 수록할 삽화 의뢰[129, 130].		
1924	파리의 바르바장주-오데베르 미술관에서 첫 개인전.	1924	레닌, 사망. 페트로그라드가 레닌그라드로 개칭됨.
	브르타뉴에서 휴가 보냄(1920년대에 찾았던 프랑스 휴가의 처음).	1925	1905년 혁명을 다룬 세르게이 에이젠슈테인의 영화 「전함 포템킨」이 상영됨.
			파리에서 첫번째 초현실주의 그룹전 개최.
1926	앙브루아즈 볼라르, 『라 퐁텐 우화집』의 삽화 의뢰.	1926	존 로기 베어드, 런던에서 첫 텔레비전 방송 시작.
	뉴욕의 라인하트 미술관에서 첫 개인전.		
1926~27	『라 퐁텐 우화집』[131]과 「시르크 볼라르」의 구아슈화 제작.		
1927	니콜라이 고골리의 『죽은 혼』 에칭 96점을 모스크바 트레티야코프 미술관에 증정. 베르냉-죈과 교류(1929년까지).		
1928	『라 퐁텐 우화집』의 에칭화 작업.		
		1929	월스트리트의 붕괴로 대공황 발발.
1930	볼라르, 성서 삽화 의뢰[153, 155].		
1931	팔레스타인 첫 방문[148, 149].		
1932	암스테르담 방문.		
1933	바젤 미술관에서 회고전.	1933	아돌프 히틀러, 독일 총리가 됨.
	독일 만하임에서 열린 '문화 볼셰비즘의 작품들'에 작품이 전시됨.		프랭클린 루스벨트, 미국 대통령으로 취임한 뒤 뉴딜 정책 출범.
1934	에스파냐 방문.	1934	소련에서 사회주의적 사실주의가 공식 문화 정책으로 선언됨.
1935	폴란드의 빌나 여행.	1935	카지미르 말레비치 사망.
		1936	에스파냐 내전 발발(1939년까지).
1937	프랑스 시민권 획득.	1937	나치, 뮌헨에서 '타락 예술전' 개최.
1939	미국 카네기 상 수상. 파리를 떠나 남프랑스의 고르데로 이주.	1939	제2차 세계대전 발발.
			앙브루아즈 볼라르 사망.
1940	파리의 메 미술관에서 전시회.	1940	나치의 프랑스 점령. 프랑스 남부에 비시 괴뢰 정권 수립.
	뉴욕 현대미술관의 초청을 받아 미국으로 감.		
1941	리스본을 거쳐 뉴욕에 감(6월 23일 도착).	1941	6월, 독일의 러시아 침공. 나치의 비테프스크 점령, 비테프스크 유대인에 대한 조직적인 말살.
	11월, 뉴욕 피에르 마티스 화랑에서 전시회.		12월, 일본의 진주만 습격, 미국 참전.

1942 피에르 마티스 화랑의 '망명 화가전'[173], '초현실주의 첫 작품 전'에 참가.
8~9월, 아메리칸 발레단의 「알레코」를 위한 작품 제작[167, 176, 177].

1943 소련의 문화 사절로 뉴욕에 온 배우 솔로몬 미호엘스, 작가 이치 크 페퍼와 재회.

1944 9월, 벨라 사망.

1945 버지니아 해거드 맥닐과의 관계 시작.　　　　　　　　**1945** 제2차 세계대전 종전. 나치 수용소 해방.
아메리칸 발레단의 「불새」를 위한 무대와 의상 디자인[188, 189].

1946 아들 데이비드 맥닐 출생.　　　　　　　　　　　　**1946** 제1차 국제연합 총회.
뉴욕 현대미술관, 시카고 미술관에서 회고전.
『천일야화』를 위한 첫 색채 석판화 제작[190, 191].
종전 후 파리 첫 방문.

1947 파리, 국립 현대미술관에서 회고전.

1948 프랑스로 영구 이주, 파리 부근 오르주발에 정착.　　　**1948** 이스라엘 국가 수립.
테리아데, 『죽은 혼』의 에칭화 출판, 이탈리아의 베네치아 비엔날　　　　　마하트마 간디 피살.
레에서 판화상 수상.
암스테르담 시립미술관과 런던의 테이트 갤러리에서 전시회.

1949 프랑스령 리비에라의 생장캅페라로 이주.　　　　　　**1949** 중화인민공화국 수립.
런던 워터게이트 극장의 벽화 제작[194].

1950 방스로 이주.
보카치오의 『데카메론』을 위한 워시드로잉 제작

1951 이스라엘 방문. 처음으로 조각 작품 제작.

1952 테리아데, 『라 퐁텐 우화집』의 에칭화 출판.　　　　　**1952** 뉴욕에 국제연합 본부 탄생.
버지니아 해거드 맥닐과의 관계 끝남, 발렌티나 브로트스키(바바)
와 결혼.
『다프니스와 클로에』의 구아슈화 제작[201].

1953 런던 방문.　　　　　　　　　　　　　　　　　　**1953** 요시프 스탈린 사망.
　　　　　　　　　　　　　　　　　　　　　　　　　　1954 앙리 마티스 사망.

1955 성서 내용 연작 시작[211~213].
1956 테리아데, 성서 에칭화 출판.　　　　　　　　　　　**1956** 헝가리 사태 발발. 수에즈 운하 분쟁.
1957 이스라엘 세번째 방문.
오트사부아의 아시에 있는 노트르담투트그라스에 도예 벽화와
스테인드글라스 제작[205].

1958 파리 오페라단에서 발레 「다프니스와 클로에」를 위한 무대와 의상
디자인 의뢰받음.
메스 대성당의 스테인드글라스 창문 제작 시작.

1960 프랑크푸르트 극장에 「코메디아 델라르테」를 그림.

　　　　　　　　　　　　　　　　　　　　　　　　　　1961 베를린 장벽 세워짐.

1962 메스 대성당의 첫번째 스테인드글라스 완성.
하다사 병원의 창문 제막식 참석을 위해 이스라엘 방문.

　　　　　　　　　　　　　　　　　　　　　　　　　　1963 존 F. 케네디 대통령 피살.

1964 국제연합의 평화의 창 제막식을 위해 뉴욕 방문[208].
파리 오페라 극장의 천장화 공개[214].

1965 뉴욕 메트로폴리탄 오페라단의 「마술피리」를 위한 무대와 의상 디
자인, 극장의 벽화 작업 시작[215].

마르크 샤갈의 생애와 예술	당시의 사건들
1966 생폴드방스로 이주. 뉴욕 태리타운에 있는 포캔티코 교회의 창문 여덟 개 설치.	
1967 영국 켄트의 튜덜리에 있는 올세인츠 교회에서 스테인드글라스 의뢰받음.	**1967** 중동에서 6일 전쟁 발발. 이스라엘의 시나이 와 가자 지구 점령.
1968 독일 메스 대성당 북쪽 트랜셉트의 트리포리움에 설치할 스테인 드글라스 완성.	**1968** 바르샤바조약기구 국가들의 체코슬로바키 아 침공.
1969 프랑스 니스에 있는 성서내용미술관의 초석 놓음. 샤갈의 작품으로 장식된 예루살렘 크네세트(의회) 건물 개관 [216].	**1969** 닐 암스트롱, 최초로 달에 감.
1970 니스의 성서내용미술관을 위한 모자이크 제작[210].	
1972 성서내용미술관을 위한 스테인드글라스 디자인.	
1973 1922년 이래 처음으로 러시아 귀국, 모스크바와 레닌그라드 방문. 모스크바 트레티야코프 미술관에서 석판화 전시회. 니스, 성서내용미술관 개관.	**1973** 마지막 미군이 베트남에서 떠남. 이스라엘과 이집트, 욤 키푸르 전쟁. 파블로 피카소 사망.
1974 랭스 대성당의 창문 제막. 「사계절」 모자이크의 제막을 위해 시카고 방문.	
1975 셰익스피어의 『템페스트』를 위한 에칭 제작. 호메로스의 『오디세이아』 석판화 출판.	
1976 프랑스 드라기냥 부근에 있는 생트로젤린레자르크 예배당의 모자 이크 디자인.	
1977 레지옹 도뇌르 그랑 크루아 수상[227]. 이탈리아와 이스라엘 방문.	
1978 마옌의 생테티엔 교회와 영국 서식스 치치스터 성당의 창문 제막식.	
1980 성서내용미술관에서 「다윗의 시편」 전시.	
1985 3월 28일 생폴드방스에서 사망, 그곳에 묻힘.	**1985** 미하일 고르바초프의 글라스노스트와 개혁 으로 소련 붕괴 시작.

• 이 지도에 그려진 국경선은 20세기 말을 기준으로 한다

노르웨이

스웨덴

덴마크

아일랜드 영국 북해

대서양

네덜란드 엘베 강

치치스터 런던 암스테르담 베를린

튜덜리 브뤼셀 독일

벨기에 라인 강

오르주발 랭스 마인츠 프랑크푸르트

마옌 파리 센 강 뉘른베르크

샤르트르 베르사유 메스 만하임 다뉴브 강 체크 공화

루아르 강 빈헨

프랑스 바젤 취리히 오스트리아

비시 제네바 스위스 베네치아 슬로베니

론 강 포 강 파도바 크로아티아

고르데 방스 헤

마르세유 니스 피렌체

툴롱 이탈리아 아드리아

포르투갈 마드리드

리스본

에스파냐

모로코 지중해

튀니지

알제리

| 0 | 200 | 400 | 600마일 |

| 0 | 200 | 400 | 600킬로미터 |

리비아

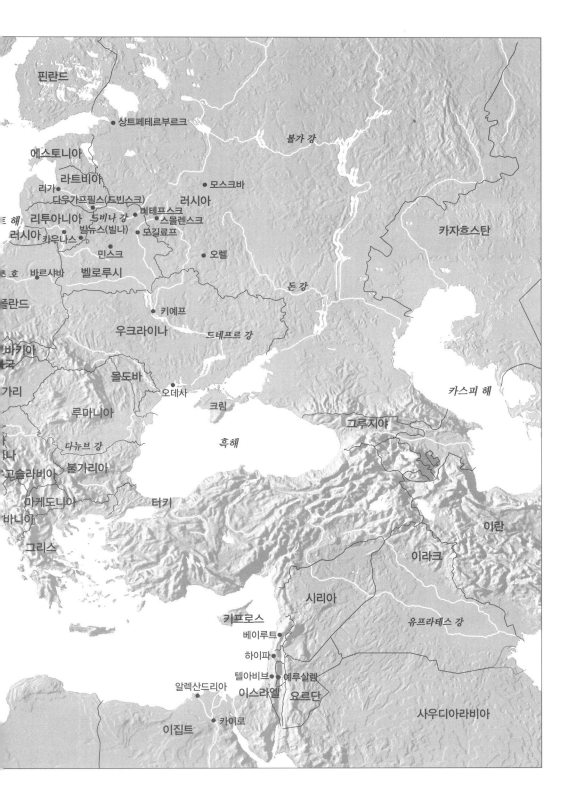

샤갈에 관한 저서

Sidney Alexander, *Marc Chagall, A Biography*(London, 1978)

Ziva Amishai-Maisels, 'Chagall's Jewish In-Jokes', *Journal of Jewish Art*, 5(1978), pp.76~93

Irina Antonova, Andrei Voznesensky and Marina Bessonova, *Chagall Discovered from Russian and Private Collections*(Moscow, 1989)

Umbro Apollonio, *Chagall*(Venice, 1949)

Ruth Apter-Gabriel(ed.), *Chagall : Dreams and Drama, Early Russian Works and Murals for the Jewish Theatre*(exh. cat., Israel Museum, Jerusalem, 1993)

Boris Aronson, *Marc Chagall*(Berlin, 1924)

Michael Ayrton, *Chagall*(London, 1948)

Jacob Baal-Teshuva, *Tapestries by Chagall*(Cologne, 1999)

_____(ed.), *Chagall*, A Retrospective (New York, 1995)

Jennifer Blessing, Susan Compton and Benjamin Harshav, *Marc Chagall and the Jewish Theatre*(exh. cat., Solomon R Guggenheim Museum, New York ; The Art Institute of Chicago, 1993)

Marcel Brion, *Chagall*(London and New York, 1961)

Julien Cain, *The Lithographs of Chagall*(Monte Carlo and London, 1960)

Jean Cassou, *Marc Chagall*(London, 1965)

J Chatelain, *The Biblical Message of Marc Chagall*(New York, 1973)

Raymond Cogniat, *Chagall*(Zurich, 1964)

Susan Compton, *Chagall*(exh. cat., Royal Academy of Arts, London, 1985)

_____, *Marc Chagall, My Life~My Dream, Berlin and Paris, 1922~ 1940*(Munich, 1990)

Patrick Cramer, *Marc Chagall, The Illustrated Books : Catalogue Raisonné*(Geneva, 1995)

_____ and Jean Leymarie, *Marc Chagall, Monotypes, 2 vols*(Geneva, 1976)

Jean-Paul Crespelle, *Chagall : L'amour, le rêve et la vie*(Paris, 1969)

Theodor Däubler, *Marc Chagall* (Rome, 1922)

Abram Efros and Yakov Tugendhold, *Die Kunst Marc Chagalls*(Potsdam, 1921)

Walter Erben, *Marc Chagall*(New York, 1957, revised edn, 1966)

Paul Fierens, *Marc Chagall*(Paris, 1929)

Sylvie Forestier and Meret Meyer, *Chagall Ceramik*(Munich, 1990)

Matthew Frost, "Marc Chagall and the Jewish State Chamber Theatre", *Russian History*, 8 : 1~2(1981), pp. 94~101

Waldemar George, *Marc Chagall* (Paris, 1928)

Werner Haftmann, *Marc Chagall : Gouaches, Drawings, Watercolours* (New York, 1975)

Virginia Haggard, *My Life with Chagall, Seven Years of Plenty* (London, 1987)

A M Hammacher, *Marc Chagall* (Antwerp, 1935)

Aleksandr Kamensky, *Chagall : The Russian Years 1907~1922*(London, 1989)

Isaak Kloomok, *Marc Chagall, His Life and Work*(New York, 1951)

Eberhard W Kornfeld, *Marc Chagall : Catalogue raisonné de l'oeuvre gravé, vol. 1 : 1922~1966*(Bern, 1971)

Sandor Kuthy and Meret Meyer, *Marc Chagall 1907~1917*(exh. cat., Kunst-museum, Berne, 1995~6 ; Jewish Museum, New York, 1996)

Jacques Lassaigne, *Marc Chagall* (Geneva, 1952)

_____, *Marc Chagall, dessins et acquarelles pour le ballet*(Paris, 1969)

Jean Leymarie, *Marc Chagall, The Jerusalem Windows*(London, 1968)

Isaac Lichtenstein, *Marc Chagall* (Paris, 1927)

André Malraux and Charles Sorlier, *The Ceramics and Sculpture of Marc Chagall*(Monte Carlo, 1972)

Raïssa Maritain, *Chagall ou l'Orage enchanté*(Geneva and Paris, 1948)

C Marq and R Marteau, *Les Vitraux de Chagall 1957~1970*(Paris, 1972)

Roy McMullen, *The World of Marc Chagall*(New York, 1968)

Franz Meyer, *Marc Chagall, Life and Work*(London and New York, 1964)

_____, *Marc Chagall : The Graphic Work*(London and Stuttgart, 1957)

Suzanne Page et al., *Marc Chagall, Les années russes, 1907~1922*(exh. cat., Musée d'Art Moderne de la Ville de Paris, 1995)

Gill Polonsky, *Chagall*(London, 1998)

Edouard Roditi, *Dialogues on Art* (London, 1960), pp.16~38

Jean Bloch Rosensaft, *Chagall and the*

Bible(exh. cat., Jewish Museum, New York, 1987)

André Salmon, *Chagall*(Paris, 1928)

René Schwob, *Chagall et l'âme juive* (Paris, 1931)

Charles Sorlier, *Chagall, The Illustrated Books*(Paris, 1990)

James Johnson Sweeney, *Marc Chagall* (exh. cat., Museum of Modern Art, New York, 1946)

_____, "An Interview with Marc Chagall", 1944, repr. in part in Herschel B Chipp, *Theories of Modern Art* (Berkeley, 1968), pp. 440~443

Lionello Venturi, *Marc Chagall*(Geneva, Paris and New York, 1956)

C Vitali, A Kamensky, A Shatskich et al., *Marc Chagall, The Russian Years 1906~1922*(exh. cat., Schim Kunsthalle, Frankfurt, 1991)

Alfred Werner, *Chagall Watercolours and Gouaches*(New York, 1970)

샤갈이 쓴 글 및 삽화

Bella Chagall, *Burning Lights*(New York, 1946)

_____, *First Encounter*(New York, 1983)

Marc Chagall, *Arabian Nights, Four Tales from a Thousand and One Nights*(Munich, 1999)

_____, *Daphnis and Chloë* by Longus (Munich, 1994)

_____, *Fables by La Fontaine*, 2 vols (Paris, 1952)

_____, *My Life*(London, 1965, repr. 1985, New York, 1994)

_____, *Poèmes*(Geneva, 1975)

Charles Sorlier(ed.), *Chagall by Chagall*(London, 1979)

역사 및 문화 관련서

Ziva Amishai-Maisels, *Depiction and Interpretation : The Influence of the Holocaust on the Visual Arts*(Oxford, 1993)

_____, "Christological Symbolism of the Holocaust", *Holocaust and Genocide Studies*, 3 : 4(1988), pp. 457~81

Ruth Apter-Gabriel(ed.), *Tradition and Revolution, The Jewish Renaissance in Russian Avant-Garde Art 1912~ 1928*(exh. cat., Israel Museum, Jerusalem, 1987)

Stephanie Barron(ed.), *Degenerate Art : The Fate of the Avant-Garde in Nazi Germany*(exh. cat., Los Angeles County Museum of Art, 1991)

_____, *Exiles and Emigrés : The Flight of European Artists from Hitler*(exh. cat., Los Angeles County Museum of Art, 1997)

Monica Bohm-Duchen(ed.), *After Auschwitz : Responses to the Holocaust in Contemporary Art* (London, 1995)

John E Bowlt, *Russian Stage Design* (exh. cat., Mississippi Museum of Art, 1982)

Michèle C Cone, *Artists under Vichy : A Case of Prejudice and Persecution* (Princeton, NJ, 1992)

Ken Frieden, *Classic Yiddish Fiction : Abramovitsh, Sholem Aleichem and Peretz*(New York, 1995)

Susan Goodman(ed.), *Russian–Jewish Artists in a Century of Change 1890~ 1980*(exh. cat., Jewish Museum, New York, 1995~96)

Nigel Gosling, *Paris 1900~1914, The Miraculous Years*(London, 1978)

Camilla Gray et al., *Art in Revolution : Soviet Art and Design since 1917* (exh. cat., Hayward Gallery, London, 1971)

_____, *The Russian Experiment in Art 1863~1922*(London, 1986)

Grace Cohen Grossman, *Jewish Art* (New York, 1995)

Irving Howe and Eliezer Greenberg, *A Treasury of Yiddish Stories*(London, 1990)

Rabbi Louis Jacobs, *The Jewish Religion : A Companion*(Oxford, 1995)

Avram Kampf, *Chagall to Kitaj : Jewish Experience in Twentieth Century Art*(exh. cat., Barbican Art Gallery, London, 1990)

G Kasovsky, *Artists from Vitebsk : Yehuda Pen and his Pupils*(Moscow, n.d.)

Joseph C Landis(trans.), *The Great Yiddish Plays*(New York, 1980)

Henning Rischbieter, *Art and the Stage in the Twentieth Century* (Greenwich, CT, 1970)

Nahma Sandrow, *Vagabond Stars : A World History of Yiddish Theater* (New York, Hagerstown, San Francisco and London, 1977)

Gabrielle Sed-Rajna, *Jewish Art*(New York, 1997)

Kenneth E Silver and Romy Golan, *The Circle of Montparnasse : Jewish Artists in Paris 1905~1945*(exh. cat., Jewish Museum, New York, 1985)

Ambroise Vollard, *Recollections of a Picture Dealer*(New York, 1978)

M Vorobiev (Marevna), *Life with the Painters of La Ruche*(London, 1972)

Jeanine Warnod, *La Ruche et Mont- parnasse*(Geneva and Paris, 1978)

Z Yargina, *Wooden Synagogues*(Moscow, n.d.)

찾아보기

굵은 숫자는 본문에 실린 작품 번호를 가리킨다

감사의 말

이런 종류의 책은 불가피하게 다른 사람들의 연구에 많은 신세를 질 수밖에 없다. 물론 자료를 종합하는 일은 나의 몫이었고 내 방식은 독특한 것이었다고 자부하지만, 그 과정에서 나는 많은 사람들의 연구 성과에 의존해야 했다. 알렉산드라 샤츠키흐, 알렉산드르 카멘스키, 벤저민 하샤브, 지바 아미샤이-마이셀스, 아브람 캄프, 수잔 콤프턴 등이 그들이다. 이 학자들의 저서에 관해 상세히 알고 싶은 독자는 '권장도서' 부분을 참조하기 바란다.

또한 테이트 갤러리 도서관의 직원들과 배리 데이비스에게도 도움에 대해 감사를 보내며, 샤갈의 『나의 삶』에서 인용할 수 있도록 허락해준 피터 오언 출판사에도 사의를 표하고 싶다. 그밖에 내게 이 책의 집필을 청탁한 마크 조던, 그리고 섬세한 조언과 유용한 도움을 준 패트 배릴스키, 마이클 버드, 줄리아 헤더링턴, 소피 하틀리, 특히 파이돈 출판사의 줄리아 매켄지에게 고마움을 전한다. 그들과 함께 일한 것은 즐거운 경험이었다.

마지막으로, 그러나 결코 작지 않은 감사의 마음은 끈기 있게 기다려준 내 가족에게 돌려야 할 듯싶다. 이 책이 출간된 데 대해 내 가족은 나 못지않게 기뻐해주었다.

철자에 관해 한마디 해둘 필요가 있다.

독자들은 이 책에 등장하는 외국 인명의 철자가 다른 문헌들에 나오는 것과 반드시 일치하지는 않는다는 점을 알게 될 것이다. 다른 언어의 이름을 표기하는 것은 언제나 골치 아픈 문제이며, 일관성을 유지하기가 대단히 까다롭다. 잘 알려진 이름을, 언어학적 정확성을 기하기 위해 낯선—심지어 알아볼 수 없는—이름으로 표기하는 것은 어리석은 일이기 때문이다. 나는 이 책에 관한 한 가급적 통일성을 유지하려 노력했으며, 영어권 독자들에게 지나치게 낯설지 않으면서도 원래의 발음에 가깝게 들리는 철자법을 고수하고자 했다.

모니카 봄-두첸

옮긴이의 말

「샤갈의 마을에 내리는 눈」이라는 김춘수의 시 때문인지 우리 나라에는 특히 샤갈의 팬이 많은 듯하다. 심지어 미술과 무관한 카페 이름에도 흔히 등장할 정도라면, 샤갈이 국내에서 차지하는 위상은 단순한 '화가 이상'임을 알 수 있다. 그러나 아는 만큼 본다고 했던가? 높은 인기에 어울리지 않게 정작 샤갈과 그의 작품 세계를 제대로 아는 사람은 많지 않다(이 책을 옮기기 전의 옮긴이 또한 그 무지한 다수에 해당한다).

샤갈이 유대인이었고 20세기 초에 파리에서 활동했다는 사실을 안다면 일단 고개가 끄덕여진다. 유대인이라면 유대인의 독특한 삶과 정서, 아울러 유대인에게 가해진 정치적 탄압이 그에게 커다란 영향을 주었을 테고, 20세기 초라면 각종 문예 사조가 풍미하던 시대, 게다가 파리는 당시 그 사조들의 중심지였으니 그의 작품 세계가 신비스럽고 난해한 것도 이해할 수 있다. 하지만 그것은 일반에 널리 알려진 샤갈이고, 교과서에 소개된 샤갈의 작품세계일 뿐이다.

이 책에서 지은이는 그렇게 박제화한 해석과 평가에 머물지 않고, 마치 해부학자처럼 샤갈을 낱낱이 파헤치고 까발린다. 물론 그가 유대의 역사와 문화에 애착을 가졌고 그것을 예술의 주요한 소재로 삼은 것은 사실이다. 그러나 그 의도가 얼마나 순수했는지는 의문이다. 그는 그의 고향이자 러시아 유대인의 고향인 비테프스크에 집착하면서도 일찍부터 그곳을 떠나 '대처'에서 보란 듯이 성공하고자 했고, 결국 상트페테르부르크와 파리에서 그 꿈을 이루었다. 그렇게 보면 샤갈은 '가장 내셔널한 것이 가장 인터내셔널하다'는 21세기의 논리를 일찍감치 체득한 듯하다.

이 점은 파리에 온 샤갈이 도시에 온 자존심 강한 촌놈처럼 처신한 데서도 확인할 수 있다. 파리에서 그는 실상 모든 유파의 영향을 받았으면서도 겉으로는 아무런 유파의 영향도 받지 않은 듯이 가장했다. 실제로 그는 만년에 자신에게는 스승조차 없었다고 술회했는데, 이에 대해 짓궂게도 이 책의 지은이는 그가 '대단히 독창적이며 정규 교육을 받지 않은 천재' '명예로운 고립 속에서 활동한 천재'의 이미지를 고수하려 했다고 추측한다. 샤갈이 지금까지 살아서 그 말을 들었더라면 꽤나 섭섭했음직하다. 그러나 지은이는 이 책에 실린 200여 점의 샤갈의 작품들에 관해 결코 섭섭하게 평가하지는 않는다. 다만 지은이의 그런 비판적인 관점이 반영됨으로써 이 책은 샤갈에 관한 여느 미술 서적과는 달리 샤갈이라는 인물을 훨씬 생생하게 바라볼 수 있도록 해준다는 미덕을 얻었다. 몽환적이고 난해한 작품 세계를 전개한 예술가를 사실적으로 이해한다는 게 샤갈의 팬들에게 어떤 의미를 지닐지는 별개의 문제다.

남경태

AKG London 116, 152, photo Erich Lessing 86, photo Walter Limot 31 ; Albright-Knox Art Gallery, Buffalo, New York : General Purchase Funds, 1946, 169, Room of Contemporary Art Fund, 1941, 125 ; Aquavella Galleries, Inc, New York : 223 ; Art Gallery of Ontario, Toronto : gift of Sam and Ayala Zacks(1970) 68, 77 ; The Art Institute of Chicago : gift of Mr and Mrs Maurice E Culberg(1952.3) 47, gift of the Print and Drawing Club(1952.138) 130, gift of Alfred S Alschuler(1946.925) 161 ; Jacob Baal-Teshuva Collection, New York : 190, 228 ; Baltimore Museum of Art : the Cone Collection, formed by Dr Claribel Cone and Miss Etta Cone of Baltimore, Maryland 175 ; Bibliothèque Inguim-bertine, Carpentras 73 ; Photo Clive Boursnell 111, 112 ; Bridgeman Art Library, London : 18, 38, 39, 55, 72, 75, 141, 151, 165, 178, 193 ; British Museum, London : 115, 119 ; Christie's Images, London 201 ; Courtauld Institute of Art, Conway Library, London : 7 ; The Finnish National Gallery/ Ateneum, Helsinki : photo the Central Art Archives 60 ; Fondation Maeght, Saint-Paul : 217, 220 ; Fondation E G Bührle Collection : 20 ; Fukuoka Art Museum, Japan : 183 ; Fundación Coleccion Thyssen-Bornemisza, Madrid : 137, 180 ; Galerie Daniel Malingue, Paris : 197 ; Galerie Kornfeld, Bern : 114, 134 ; Galerie Rosengart, Lucerne : 80 ; Giraudon, Paris : 27, 41, 69, 83, 85, 87, 94, 216 ; Solomon R Guggenheim Museum, New York : photo David Heald 42, 128 ; Photo Guillet-Lescuyer : 205 ; Sonia Halliday Photo-graphs, Weston Turville : 209 ; Hamburger Kunsthalle :

photo Elke Walford 202 ; Israel Museum, Jerusalem : 37, 76, 120, 142, photos David Harris 79, Robin Terry 171 ; The Jewish Museum, New York 121, 124 ; David King, London 92 ; Metropolitan Opera, New York : photo Winnie Klotz 215 ; Kunsthalle Bielefeld : 59 ; Kunsthaus Zurich : 21, 218 ; Kunst-museum Bern : photo Peter Lauri 54 ; Kunstmuseum Düsseldorf im Ehrenhof : photo Studio K 191 ; Kunstsammlung Nordrhein-Westfalen, Düsseldorf : photo Walter Klein 19, 65 ; Mountain High Maps © 1995 Digital Wisdom Inc : p.342 ; Musée Nationale d'Art Moderne, Centre Georges Pompidou, Paris : 127, photos © Centre Georges Pompidou 61, 159, 186, 222, photo Jacques Faujour 14, 172, photo Philippe Migeat, 10, 13, 29, 35, 84, 93, 95, 96, 98, 104, 105, 106, 146, 157, 158, 160, 168, 170, 185, 192, 219, 225, 226, photo Bertrand Prevost 103 ; Museum Folkwang, Essen 203 ; Museum Ludwig, Cologne : photo Rheinisches Bildarchiv, Cologne 28 ; The Museum of Modern Art, New York : 166, acquired through the Lillie P Bliss Bequest 56, 70, 167, 176, 177, Mrs Simon Guggenheim Fund 51, gift of Mr and Mrs Allan D Emil 143, National State Art Museum of the Republic of Belarus, Minsk : 8 ; Öffentliche Kunstsammlung Basel, Kunstmuseum : photo Öffentliche Kunstsammlung Basel/ Martin Bühler 48, 50, 187 ; Philadelphia Museum of Art : the Louise and Walter Arensberg Collection 40, given by Hessing J Rosenwald 117, the Louis E Stern Collection 63, 118, 179, gift of Mary Katharine Woodworth in Memory of Allegra Woodworth 64 ; © Photo-

thèque des Musées de la Ville de Paris : 44, 138 ; RMN, Paris : 210, photo Gérard Blot 150, 154, 196, 211, 212, 213, photo H del Olmo 204 ; Roger-Viollet, Paris : 23, 32, 33, 46, 82, 182, 189, 200, 227 ; by courtesy of Schirn Kunsthalle, Frankfurt : 97, 99, 100, 102, 107, 108 ; Francis Skaryna Belarusian Library, London : 3 ; Sotheby's Inc, New York : 136 ; RA/ Gamma Liaison/Frank Spooner Pictures, London : 195 ; Sprengel Museum, Hanover : 89, 122, 123, 129, 132, 153, 155 ; Stedelijk Museum, Amsterdam : 131, 140, 144, 149, on loan from Netherlands Institute for Cultural Heritage 34, 53, 57 ; Stiftung Archiv der Akademie der Künst, Berlin : 163 ; Stiftung Sammlung Karl und Jürg im Obersteg, Geneva : photo Peter Lauri 66, 67 ; Tate Gallery, London : 71, 91, 126, 184, 194 ; Tel Aviv Museum of Art : 147, 156, gift of Mr Israel Pollack, Tel Aviv(1979) with assistance from the British Friends of the Art Museums of Israel, London 88, Collection of Habima Theatre, Tel Aviv, on loan to Tel Aviv Museum of Art 109, presented by the artist(1948) 148 ; Union Centrale des Arts Decoratifs, Paris : photo Laurent-Sully Jaulmes 15 ; Yad Vashem, Jerusalem : 164 ; United Nations, New York : 208 ; Van Abbemuseum, Eindhoven : 43 ; Visual Arts Library, London : 58, 135, 206, 207, 214 ; Whitney Museum of American Art, New York : gift of the Chase Manhattan Bank 174 ; Richard S Zeisler Collection, New York : 139

Art & Ideas

샤갈

지은이 모니카 봄-두첸
옮긴이 남경태
펴낸이 김언호
펴낸곳 한길아트
등 록 1998년 5월 20일 제16-1670호
주 소 413-830 경기도 파주시 교하면 산남리 파주출판문화정보단지 17-7
www.hangilart.co.kr
E-mail : hangilart@hangilsa.co.kr
전 화 031-955-2000

제1판 제1쇄 2003년 1월 15일

값 26,000원

ISBN 89-88360-52-4 04600
ISBN 89-88360-32-X (세트)

Chagall
by Monica Bohm-Duchen
ⓒ 1998 Phaidon Press Limited

This edition published by Hangil Art under licence
from Phaidon Press Limited of Regent's Wharf, All Saints Street,
London N1 9PA, UK through Bestun Korea Agency Co., Seoul

Hangil Art Publishing Co.
413-830, 17-7 Paju Book City
Sannam-ri Gyoha-myeon, Paju
Gyeonggi-do, Korea

ISBN 89-88360-52-4 04600
ISBN 89-88360-32-X(set)

All rights reserved. No part of this publication may be reproduced,
stored in a retrieval system or transmitted, in any form or by any
means, electronic, mechanical, photocopying, recording or otherwise,
without the prior permission of Phaidon Press Limited.

Korean translation arranged by Hangil Art, 2003

Printed in Singapore